20世纪中国音乐心理学文献卷

第四卷

◇ 郑茂平　杨和平　主编

图书在版编目（CIP）数据

20世纪中国音乐心理学文献卷．第四卷／郑茂平，杨和平主编．—苏州：苏州大学出版社，2020.10
ISBN 978-7-5672-3110-8

Ⅰ．①2… Ⅱ．①郑… ②杨… Ⅲ．①音乐心理学—文献—汇编—中国—1937-1948 Ⅳ．①J60-051

中国版本图书馆CIP数据核字（2020）第119709号

20世纪中国音乐心理学文献卷 第四卷
20 Shiji Zhongguo Yinyuexinlixue Wenxian Juan Di-si Juan

主　编	郑茂平　杨和平
责任编辑	周凯婷
装帧设计	吴　钰
出版发行	苏州大学出版社
地　址	苏州市十梓街1号
邮　编	215006
电　话	0512-67481020　65222617（传真）
网　址	http：//www.sudapress.com
邮　箱	sdcbs@suda.edu.cn
印　刷	苏州市深广印刷有限公司
开　本	787 mm×1 092 mm　1/16　印张13.75　字数255千
版　次	2020年10月第1版 2020年10月第1次印刷
书　号	ISBN 978-7-5672-3110-8
定　价	62.00元

版权所有　侵权必究

自　序

音乐心理学（Psychology of Music）是一门介于音乐学与心理学之间的交叉学科，既是心理学的一个分支，又是音乐学的一个部门。它"研究音乐与人类心理、反应、行为的关系"。其研究对象是"听觉对诸如音高、音长、音色、音强、调式、调性、协和程度等音乐要素的认知，对音乐完形结构的感觉；音乐的心理功能，即音乐对人的情感和智力的作用，音乐环境对劳动效率的调节作用和对疾病的治疗作用；音乐创作的心理规律、音乐表演的心理特征、音乐对不同欣赏者的心理作用过程；音乐才能的构成、检测与培养等"[1]。从历史发展的视角观察，20世纪以前的中国，虽然没有专门指向的音乐心理学学科，甚至也没有使用过音乐心理学这个概念，但不能说20世纪以前中国没有音乐心理学的意识和思想。从音乐文献的记载来看，中国古代音乐心理学思想是异常丰富的。然而，作为一门独立学科的建立，却是20世纪以来的事。从已经掌握的材料来看，自1907年肖友梅根据他在日本所学，首次在《音乐概说》之"总论"（五）"音乐的定义与分门研究"中用中文介绍音乐心理学这一概念以来，20世纪上半叶的中国音乐心理学在继承中国古代音乐心理学思想的基础上，吸收和借鉴近代以来西方先进的、科学的音乐心理学理论，从古代音乐心理学思想转型为近代音乐心理学科学；从广义的音乐心理学（声音心理学、生理心理学、音响心理学、声音生理学、文艺心理学等）到确立了具有特别指向的音乐心理学学科概念；从翻译介绍外国音乐心理学知识到初步建立起具有自己独特理论品格的音乐心理学学科框架。涌现出的代表性成果，如日本学者高野浏著、曾葆翻译的《音响心理学概观》，文澜译的《音乐的记忆力》，Bonser著、欧阳采薇译的《音乐中的思想与情感》，苏克著、立家译的《什么是优美的音乐》，杨勃的《音乐心理论》，王光祈的《声音心理学》，邹敏、铁

[1] 俞人豪，周青青，李咏敏，等. 音乐学基础知识问答[M]. 北京：人民音乐出版社，2003：32.

明的《音乐教育心理学》，我生的《乐歌之价值》，杨昭恕的《论音乐感人之理》，俞寄凡的《关于音乐的哲学知识》，柯政和的《音乐的欣赏法》，张慧、小青的《艺术之话》，健人的《关于音乐的欣赏》，江文也的《"作曲"的美学观察》，以及朱光潜的《文艺心理学》等，反映出20世纪上半叶中国音乐心理学的研究内容之丰富、范围之广阔，代表了20世纪上半叶中国音乐心理学的研究水平。其研究注重音乐心理学与现实音乐生活实践的关系，重视与中国古代音乐心理学思想的联系。其研究不仅在音乐心理学自身的理论建设上下功夫，如音感觉、音阶结构、音色、音高度、音响结构等，而且涉及音乐教育、音乐记忆、音乐物理、音乐生理、音乐欣赏、音乐创作、音乐表演、音乐批评、音乐美学、音乐社会学、音乐的情感情绪、音乐才能、音乐感受、音乐审美等与音乐心理学相关的重大课题。可以说，20世纪上半叶中国音乐心理学的研究丰富多彩、博大精深。我们的前辈音乐家们，为建立中国音乐心理学学科做出了重大贡献。而所取得的这些研究成果，也将成为我们今人研究和学习中国音乐心理学的重要文献资料，并且永远载入中国音乐心理学研究的史册。正如王宁一先生所说："20世纪战乱频仍，多灾多难。那些在炮火硝烟、风云变幻中没有静心研究学理的安定条件、只能在黑暗中摸索的前辈的成果是可贵的、值得珍惜的……因为没有抔土，泰山不能成其大；没有滴水，江海何能就其深？如果30年代的先辈提出的问题，80年代的人就不知道了，这学术的进展当是难以想象的。也许你从中不会有惊人的发现，但是，这里有历史，这里有踪迹，这里有经验，这里有教训，蕴涵发展的线索，更富思想的启迪。"[1] 可以毫不讳言，中华人民共和国成立至今的中国音乐心理学的研究成果，某些方面还不及20世纪上半叶音乐心理学的研究成果。究其原因，对20世纪上半叶中国音乐心理学文献的研究不够深入不能不说是其中之一。

如果说20世纪上半叶中国音乐心理学的研究，从萧友梅第一个使用"音乐心理学"概念，确立了音乐心理学学科的研究对象，到杨勃的《音乐心理论》、王光祈的《声音心理学》、曾葆翻译高野浏的《音响心理学概观》、邹敏与铁明的《音乐教育心理学》及几篇与音乐心理学相关的学术文论，奠定了中国音乐心理学学科的研究基础，完成了中国音乐心理学学科从萌生到起步的过程的话，那么，20世纪下半叶中国音乐心理学的研究则是在逐步成熟和发展

[1] 王宁一，杨和平. 二十世纪中国音乐美学文献卷（1900—1949）[M]. 北京：现代出版社，2000：前言.

中进行的。尤其是改革开放以后，中国音乐心理学的学术进程，逐步达到了空前繁荣的程度。中国音乐心理学学会（2002年）的成立，标志着音乐心理学学科形成了一个相对稳定、壮大的学术队伍；许多音乐院校音乐心理学专业本科、硕士、博士研究生的培养和课程的普遍设置，标志着学科的建设已向更专业、更深入的方向拓展；《音乐心理学文集》（光盘）的面世及近半个世纪以来出版、发表的大量学术成果，标志着中国音乐心理学研究由简单介绍、翻译国外成果，到逐步形成了具有中国自己独立理论品格的学术研究态势；从学术成果所涉研究领域、学术视界来看，标志着中国音乐心理学学科的不断拓展，其中不仅重视基本理论的研究和实验研究，而且力图运用音乐心理学的方法来解决具体的音乐实践问题等，由此逐步构筑起中国音乐心理学学科的理论框架，形成了中国音乐学研究的一个新亮点。据不完全统计，已发表相关学术论文千余篇，出版相关专著、译著20余部。

其中，音乐心理学元理论研究代表性专著有普凯元编著的《音乐心理学基础》、罗小平与黄虹著的《音乐心理学》、金士铭翻译柏西·布克的《音乐家心理学》、罗小平与黄虹编译的《最新音乐心理学荟萃》等；发表的代表性论文主要有张前的《音乐心理学》、赵砚臣的《音响心理学和音乐心理学》、韩钟恩的《关于心理学及其音乐问题的若干思考》、周立的《音乐心理学发展概观》、普凯元的《音乐心理学概论》、茅原的《音乐的可知性——音乐心理学笔记》、杨洸的《音乐心理学》、王洪生的《音乐心理学刍议》、李滨孙的《音乐心理学术要》、刘沛的《近代音乐心理学概貌》、周立的《音乐心理学在民族音乐研究中的意义》、王成北和廖叔同等翻译的《音乐心理学》等。在短短的几十年里，学者们不断努力和探索，将我国音乐心理学的元理论建设推向了一个前所未有的高度，取得了丰硕的成果，奠定了学科的发展基础，初步勾画出音乐心理学学科体系的发展脉络，这是值得肯定的。然而，如何在这个基础上将学科的研究更深入进行下去，如何将元理论研究与音乐本体相结合，如何将元理论研究与心理实验相互印证，如何将我国音乐心理学元理论研究与世界音乐心理学研究同步发展等相关问题的解决，还需要广大学者的不断努力。

音乐创作心理研究领域的代表性成果有张前的《音乐创作心理初探》、罗小平的《作曲者的心理动态——作品产生的中介结构》及《试论音乐创作中的灵感》、王次炤的《论音乐创作中的想象》及《论音乐创作中的灵感》、金兆钧的《略论心理分析方法在音乐创作研究中的应用》、何乾三的《从贝多芬到肖斯塔科维奇——作曲心理过程述评》、邵桂兰与王建高的《论音乐创作与

审美心理结构系统中的潜感觉》及《论音乐创作动机的复杂性及其多维结构》、费邓洪的《音乐重复原则的心理、生理基础》、邹建林的《论音乐创作主体心理结构》、罗谨的《心理自由是音乐创作的关键》等。由上述梳理可知,尽管音乐创作心理研究取得了一些成绩,但由于音乐创作心理问题的复杂多变和研究基础的相对薄弱,许多问题还尚未得到真正深入的展开,如缺乏对作曲家创作心理直接的测试、实验和定量与定性的研究,缺乏代表性作曲家音乐创作心理历程的追踪报告等。但并不能否认音乐心理学研究家们长期以来的辛勤努力,应该承认其在研究方面所取得的成果是可贵的、具有开拓意义的。

音乐表演心理研究领域的代表成果有张前的《音乐表演心理的若干问题》、王次炤的《论音乐表演》、罗小平的《注意力与音乐表演再创造》、冯效刚的《关于音乐表演心理的几个问题》及《音乐表演的思维形式》、赵砚臣的《演奏技能形成的心理基础》、李双彦的《音乐表演中的心象思维》及《音乐表演中的环境心理》、刘沛的《音乐表演的测量技术》、杨易禾的《关于表演心理技术的美学思考》、顾连理的《表演家谈心理分析》、王晓元的《论演奏个性心理特征》、莫嘉琅的《试论演奏心理素质的培养》、阎林红的《关于音乐感知能力的研究》、张桂林的《演奏者的舞台恐惧状态》、任志琴的《音乐表演中的模糊意识》、王佐世的《关于演奏心理的培养和训练》、向兆年的《演奏员缓解紧张心理对策初探》、乔伦的《音乐思维中的显意识和潜意识》、廖乃雄的《关于形象思维在音乐中的地位》,等等。具体到乐器演奏心理研究的代表性成果有周海宏的《对部分钢琴演奏心理操作技能的研究》及《儿童钢琴教学中的几个心理问题》、冷佳的《钢琴教学中的心理学问题初探》、代百生的《钢琴教与学的心理训练》、郑兴三的《论钢琴演奏的思维模式》、张有成的《论钢琴演奏中思维能力的训练》、赵砚臣的《二胡演奏艺术中的生理、心理及物理因素》、赵寒阳的《二胡演奏的线性形象思维问题》、韩里的《弦乐演奏灵感的培养问题》、金忠先的《谈谈小提琴演奏的心理训练问题》、张晓波的《手风琴演奏技能形成的心理分析》等。而涉及歌唱心理研究的代表性成果有徐行效的《歌唱者心理状态初探》、汤爱民的《心理活动对歌唱表演的影响》、顾连理的《歌唱中放松与紧张的辩证关系》、梅学明的《歌唱中紧张心理的产生与排除》、万恪的《歌唱者舞台紧张心理的成因与克服》等。除这里罗列的成果外,还有大量的成果陆续问世,并围绕音乐表演的心理机制,进行了多方面有意义的探索,丰富了音乐心理学研究的理论建构,推进了音乐表演(演唱、演奏)心理学的学科发展。

音乐欣赏心理研究领域的代表性成果有张前的《音乐欣赏心理分析》及《音乐欣赏心理简析》、杨燕迪的《音乐体验的方式和层次》、白新元的《音乐欣赏中的情感体验》、孔庆浩的《音乐欣赏过程中的心理阻抗成因探究》、张文元的《音乐欣赏教学中的心理调控》、杨民望的《联想在交响音乐中的作用》、李玫的《音乐接受中的两个层次——音乐欣赏、音乐理解》等。虽然相关音乐欣赏心理问题研究的成果较多，但其研究问题的深度、广度都未能突破传统的研究框架，对欣赏者心理做的定性和定量分析不够，对不同年龄、性别、文化背景、职业、民族习惯的欣赏者更缺乏深层次的心理观察和分析。但我们相信，随着我国音乐心理学学科的不断发展，以及对各种测量、实验手段的不断借鉴和引用，这方面的研究将会获得较大的突破。

音乐教育心理问题研究领域的代表性成果有郁正民的《音乐教育心理学概论》、章姚姚的《音乐教育心理学》、王洪生的《音乐教育心理学浅谈》、曾臻与郑建欧的《从教育心理学的角度谈音乐院校专业教学中的"教师评定"》、周平的《心理学在中小学音乐教育中的重要作用》、王子初的《应该重视对音乐教学心理学的研究》、侯春在的《试论音乐教学中的情感问题》、林华的《用创造心理学指导复调教学》、戴雄的《声乐教学中的生理因素和心理因素》、刘沛的《音乐课程研制的认知心理观点》《三种心理学派对音乐教育的影响》《格式塔原则与音乐教育中的认识规律》等。整体看来，这一领域的研究缺乏与音乐教育本体的内在联系，有些问题似乎不是音乐教育心理学的研究范围，音乐教育学与心理学的嫁接显得勉强和不够严谨。比起我国音乐教育实践的发展，远远不能适应其演变的现实。

音乐审美心理问题研究领域的代表性成果有孙川的《试论音乐与人类情感的联系方式及其审美基础》、林华的《音乐审美心理活动概述》、韩钟恩的《音乐审美判断——对音乐审美经验起点的构想与描述》及《音乐审美意象——对音乐审美判断内在依据的构想与描述》、邢维凯的《形象化音乐审美观评析》及《音乐审美经验的感性论原理》、邵桂兰的《"音乐审美感觉"研究纲要》《音乐审美直觉与心理图式协同关系论》《音乐审美直觉的发生规律与特征》《音乐审美直觉的发生及其心理因素》、杨和平的《音乐审美机制论》、马达的《感知、体验、理解——谈音乐审美的特性》、马慧玲的《音乐审美的意象性》、向晓林的《从文学与音乐表现符号的比较看音乐的审美心理机制》、袁丙清的《谈谈年龄与群众音乐审美心理变化的关系》、梁锐祥的《探音乐音高形态的心理审美表象》等。应该承认，有关音乐审美心理学的研

究取得了一定的成果，但与其他音乐心理学专题研究相比，其成果还不够丰厚，质量和深度上还有待于进一步提高，研究论域还需拓展，研究队伍也要逐步壮大。

音乐情感情绪问题研究领域的主要代表性成果有修海林的《音乐审美中情感情绪问题的研究》、何乾三的《音乐的情感初探——再读汉斯立克的〈论音乐的美〉》、刘沛的《音乐情感行为的研究方法》、周畅的《音乐的情感与形态》、冯效刚的《音乐理解过程中的情感与体验问题》、彭宝辉的《音乐情感特征》、曾臻的《音乐艺术与情绪情感的相通特征》、邢志雄的《音乐——一种人类情感符号形式的创造》、谭爱华的《浅论歌唱中的情绪与情感》、邹以珍的《谈歌唱中语言的情感体现》等。由于音乐的情感情绪问题是音乐心理学、音乐美学研究领域中比较繁难的问题，研究尤其要仰仗实验和实证数据的支撑，仅从理论到理论的分析和判断，显然是不够的。因此，该领域尚有进一步拓展的较大空间。

随着20世纪下半叶中国音乐心理学研究的不断拓展，越来越多的学者将目光逐渐投向对音乐本体的探讨，并取得了丰硕的成果。尤其对内心听觉和音乐记忆两个方面的研究，具有突出的表现。前者的代表成果有缪天瑞的《音乐内心听觉在创作和演奏中的作用及其训练问题》、韩宝强的《音乐家的音准感——与律学有关的听觉心理研究》、普凯元的《音乐内心听觉的心理学原理》、任志琴的《论音乐思维的本体工具——内心听觉》、刘小明的《谈内心听觉及其训练》、王光耀的《音乐内心听觉及其培养》、马达的《谈内心音乐听觉》、吴继红的《音乐创作中的内心听觉初探》、朱善梅的《论歌唱艺术的内心听觉》、朱骥的《木管重奏中的内心听觉》、苏斌的《钢琴学习中音乐听觉训练的若干问题》、孙云霞的《关于"内心听觉"及其培养》、郭荣江的《内心节奏感训练初探》、陈明玳的《论视唱练耳教学与内心听觉的培养》、杜晓十的《和声教学中的听觉培养》、翁大昌的《关于发展音乐听觉能力的几个问题》等。后者的代表成果有代百生的《科学的音乐记忆方法》、王洪生的《音乐记忆心理探微》、宋超的《音乐记忆心理分析与教学》、彭慧莲的《音乐记忆的有效方法》、张燕的《音乐记忆的作用》、陈泽的《珍贵的音乐记忆》、王雪桦的《音乐记忆能力的训练与培养》、郑建欧的《认识与发展音乐记忆》、徐行效的《记忆的品质与歌唱者记忆力的培养》、李幸的《声乐学习中的自觉记忆》、陈大苍的《听觉训练中和弦结构的快速记忆》、周琴的《影响钢琴演奏的四种记忆因素》等。

此外，20世纪下半叶以来，音乐治疗学在我国迅速起步，并得到了快速发展。张鸿懿的《我国音乐治疗的发展与展望》及《发展中的音乐治疗》、石峰的《音乐治疗在中国》、普凯元的《音乐治疗原理》、邵粮的《音乐心理测验与音乐心理治疗》、高天的《音乐家的舞台紧张以及音乐治疗的应用》、李晓鸣的《中国音乐治疗跨出国门——第八届音乐治疗学术会简评》、刘刚的《音乐治疗在尴尬中独行》、贾尔松的《音乐治疗学与生理障碍》、胥远帆的《音乐治疗中的"听"》等是较新成果。但与其他音乐心理学学科相比，音乐治疗学仍然是一门刚刚起步、发展并不成熟的学科，还需要进一步的探索和开掘。

以上文献的梳理和分析，基本上反映出20世纪中国音乐心理学学科研究的发展脉络和水平，并从中看到了许多可喜的成绩。但也不难看出，至少有以下几个方面的问题在今后的研究中须引起重视：

其一，音乐心理学作为实证性和实验性很强的理论学科，它直接面对的是音乐实践。可以这样说，音乐心理学的问题应该、也必须是从具体的音乐实践中来，再为音乐实践服务。然而，现有的音乐心理学的研究成果大多是以文本的形式出现，真正具有实证和实验意义及其应用价值的研究，客观来说并不多。如何将音乐心理学的研究成果，转化为具有指导音乐实践的、有使用价值意义的文献，仍有待音乐心理学家们深入思考。

其二，在部分音乐心理学研究成果中，对本学科研究状况缺乏起码的了解，致使大量的重复性研究存在。有些研究虽然冠以音乐心理学的名字，但其内容与选题毫无关联，只是贴上了音乐心理学的标签。甚至有些研究将普通心理学的概念和内容生硬地嫁接到音乐心理学上，并未做到消化和融合，使人难以理解与苟同。这些问题的存在，一定程度上制约了音乐心理学学科健康而有序的发展。

总而言之，面对蓬勃发展的中国音乐心理学学科积淀的丰富学术成果，面对数十年如一日在该领域苦苦探寻的学者们，我们有必要对这一学科的发展进行全面的、符合历史的总结和研究，客观地分析百年来中国音乐心理学学科发展的利弊与得失，找出中国与世界音乐心理学研究之间的差距，以求与世界音乐心理学研究同步发展。

<div style="text-align:right">

杨和平

2020年8月3日

</div>

目 录

音乐教学纲要 ………… 达姆罗什著 欧漫郎译 / 001
音乐教育心理学 ……………………… 邹敏 铁明 / 029
听众心理学……………………………… 张孟休 / 078
音乐的享受…………………………………… 芜城 / 139
音乐的欣赏…………………………………… 陈斯馨 / 142
音乐之感动作用 …………………………… 贾念曾 / 144
音乐的特性和它的社会性 ………………… 讷夫 / 146
歌者的生理研究
　　………… 莉莉·莱门夫人著 孔德译 / 148
诗与音乐……………………………………… 克锋 / 150
歌声的共鸣和共鸣器官 …………………… 薛良 / 152
呼吸原理和训练方法 ……………………… 薛良 / 157
声音的基础训练……………………………… 薛良 / 163
中国历代雅俗乐之论战（节选） ……… 黄友棣 / 173
乐本篇浅释（乐记浅释之一） ………… 天华 / 188
音乐与语言
　　……… 康巴略（Cambarieu）著 雷石榆译 / 193
音乐学习法（节选） ……………………… 朱稣典 / 199
加强歌词的研究……………………………… 向隅 / 202
发声法研究…………………………………… 何士德 / 204

音乐教学纲要

■ 达姆罗什著　欧漫郎译

译者小言
夫朗克·达姆罗什略历

夫朗克·海诺·达姆罗什（Frank Heino Damrosch）是雷俄波尔德（Leopold）的大儿子。弟弟就是名指挥华尔特（Walter）。这本《音乐教学纲要》（*Some Essentials in the Teaching Music*）发表于1916年，由美国许尔马（Schirwer）公司刊行，现已出至第四版。氏以1859年生于德国布列斯老（Breslau），曾师事普鲁克纳（Pruckner，不是Bruckner）、获德（Jean vogt）、方·恩腾（Von Inten）、摩什科夫斯基（Moszkowski）。1871年氏与弟随父侨美。二十三岁开始从事音乐生涯，做咏唱队指挥的工作。1904年氏受耶路大学音乐博士学位。1905年氏创立乐艺学院（Institute of Musical Art）于纽约，自为院长，是为氏毕生专注的工作。1933年氏以年老告退，优游林下以娱晚景。

氏除著《音乐教学纲要》一书外，还著有视唱教科书一册并编订合唱乐谱多种。

原　序

余尝论教学上之疏忽因循与乎教员多属天性资格都不适宜的在各科中无有甚于音乐。整千累万的人差不多只马马虎虎奏唱几首小曲小歌，便自以为足以教音乐了。他们以为这是混饭吃的一个好途径，兼之知道国家虽曾鉴定师范各

科师资而于音乐教学却未十分标出资格问题，便以为可献身问世而无妨碍了。因为普通大众不甚内行更使他们得以滥竽欺世。又因他们有宣传、个人、交际等势力，甚而草率了事，也常常能够吸引许多学生归其门下。

然而那些较有训练而有博大音乐技巧和本领的教师，也不免缺乏真正教育原理知识，却常常贸然从事于教学。他们光以为把自己的本领全盘搬给别人便算了事，并不知道良好教育乃是由学生内心去培养与乎明了学生的本质而按其自然长育而发展之的意思。这些教师光去研究这个方法、那个方法，但无论方法是好坏，若对个个学生照样行之必有许多不妥之处。

上面曾经说过，这种情形大部分是因为普通大众外行之故。有些为父母的当子弟初学时只交给"便宜先生"训练，不知这时正是儿童发展历程的最紧要关头，如基础不固必至影响日后进步，适足引起日后懊悔。第二种父母却又走向极端，以为只要是个名师便足以传授其子弟。这种教师或于高级程度学生有裨益，但未必对于初期音乐培育工作有湛深旨趣；且费用大而功效少。此种父母并不知道艺术深造的教师是有裨益于艺术深造的学生，在未达到这个地步以前，功课是要由一位能了解儿童心理并晓得怎样去发展肉体的、理智的、心情的官能的人指导才行。

是以苟有尊教学为艺术而非买卖的，决应研究教学之术，以为其本领之一面。如果没有的话，那么他们虽有音乐才干、演奏本领、音乐科学的常识，到底得不到怎样好成绩来。

我写这本小册子为的是希望对于有志为纯正教师给予良好助力；此书内容极力避免专门名词，对于为父母的似每有相当贡献。因为父母如果不能相当了解教师工作的旨趣，那么最不可缺的、最有用的双方合作必无成立余地。

还有要声明的便是：有了这篇专论的知识之后还未足以成为一个良好教师。一个良好教师应是有修养的，有品赋的，受过良好教育的；是个在奏唱上有技巧、有准确性、有理智、有旨趣的良好音乐家；是个于乐理有深造的；是个充分领略音乐文学而于乐艺各方面的标准作品了如指掌的；最后还有一件便是：他应当有崇高艺术理想并能使学生有同样发展与陶冶的。

有了这样准备，如果他还能按照以下各篇内容做去，虽未必即能造就一个克赖斯拉（Kreisler），一个帕得累夫斯基（Paderewsky），或是一个塞姆布力克（Sembrich），但最低限度也能把每个学生培育达到音乐高峰，艺术优良像自己所赋有的一样；进一步讲，如果学生中有一个是有大艺术家种子的，则那个学生的成熟机会必比落在普通世上的碰运气教学法的手中来得多一点。

另一方面说，如果那个学生只有平庸才干，最低限度他也可养成为一个能了解并欣赏、表演优美的雅乐的良好爱好者；能够有此成绩亦属难能无憾了。

第一章　培育习乐官能初步

教学程序

无论教授哪一种学科，有三个程序是不可少的。第一是引起学科的兴趣。第二是培育便于精习该科的肉体的和心理的官能。第三是明了该科的范围及其在人生上的关系与应用。但艺术教学还有第四种程序，那就是：发展及培养相当的心情官能以便对该科能了解及表现之。

以后才讨论到以上各种程序和音乐教学的关系。但须先明白，虽则分别讨论，然而各程序的实地运用不是先后进行的，而是混合进行的；换一句说，便是四种程序进行，由首至末，是要互相关联的。由初级生的第一课至专科生的最高功课都要这样；总而言之，终其身都要这样做去。

引起乐趣

第一个程序——引起兴趣——惹起相当心理学上的问题。教师方面对丁音乐学生，尤其是那些年幼开始学习的，应慎重考察以便找出适当的出发点，由此得到儿童的真心注意和合作。大概青年音乐学生可分为两种。一种是天生成爱好音乐以求表现。一种是父母好音乐而欲儿女亦以之为一部分生活。在后一种可以找出慧钝之分，但若有良好的指导，虽极低能的儿童，假使不能变为良好音乐家的话，亦可养成为卓绝的音乐爱好者。

天　聪

在第一种学生——天生爱好音乐的——里面想发生其兴趣并不困难，但为师长的应仔细考虑以导其兴趣向纯正的艺术理想去。儿童敏于记忆调子或在琴上巧于成曲，必易把街头滥调或是邻居妇人哼着的情歌及留声机上的舞曲记忆着。是故教师方面的第一个问题便是把儿童的兴趣导入适其年龄及能发展其爱美观念的正轨去。

中等乐才

对于第二种学生，教员的精心细致最不可少。此种儿童的环境或为音乐势力所不达，甚至各方面还有恶势力的。是以第一步办法决为找出该童最有兴趣的东西使之与音乐发生关系。如果女孩儿喜欢她的小人儿，那么可唱奏一支摇篮歌，使她睡或是弹一支圆舞曲使之舞。如果男孩儿喜欢他的鼓，那么可奏一支进行曲。很多良好的儿童歌集中，有许多关系及儿童种种身体、心理、心情的活动的。为师长的应该很熟悉这些歌集内容并应当有相当搜集以备应用。

音乐应为儿童日常生活

儿童的音乐培育至此地步时，教师应把音乐安置在儿童日常生活中，切不可使之成为隔绝孤立。这种办法之能够成功，当然是要靠适当教师或家长给予儿童接近音乐的日常机会。此时未可出诸练习的方式而应参插入其日常活动如逛公园、砌木屋、看书画之类。

引起兴趣可生求学欲

我们教学若无学生方面的合作必定无甚好成绩。因此我们开首便要引起学生的兴趣，这兴趣能生出求学欲。若学生无求学欲，无论教师方面费尽许多心血，结果也属徒然。

求学欲生出努力

求学欲生出努力以求得到所欲望的对象。因此教师方面的工作得到最良好的助力。以后的事只是把正当对象准备好，一经开始无不向着正确方面进行去。

"努力"生于由兴趣而生的求学心，已曾言之，现在且把"努力"的性质去分析。努力或为不知不觉的，那是由于天赋。或为知觉的，那是由于兴趣发生了，本领获得了，心身精神发展了而以努力为自己表现的媒介。努力在最优美形式时便是知觉的和不知觉的动作的组合。不知不觉的努力，每需相当的约束以免在有引诱性的外界有过度进行；但若在精细指导之下，不知不觉的努力可为发展知觉的努力及其所关系的心身训练诸种动作最良好的兴奋剂。

努力引起目标的领解（包括心理的、心情的程序），苦练表现上的技巧和应用适当的音乐媒介去自己表现。

自己表现

此种自己表现的努力为一切艺术工作的机枢，如果没有的话，那么奏出来的音乐虽然悦耳，技巧完满，或是表面有吸引力，但必缺少深刻意义和直达情绪的效果，因为情绪是真切个性表现的结果。此种性质可以教得来的吗？当然可以，但非得有一个非区区普通训练员而是一个真正教育家方可。所谓教育家便是其人能够由学生内心着手培育使其长成。我们若把训练员和教育家的方法分析，或者因此得以认清他们差异之处。

训练员开始便把预定的工作交给学生，学生却要照训练员意思做去。训练员以模仿、反复实习或推理官能为其主要工具。最好的结果不过是能够把自己的本领或某名家的照样抄一份而已。

真正教育家却一开始便设法引导学生到个性表现的道路去。这不是说任凭学生胡乱任意把音乐弄得一塌糊涂；意思是说应把学生培植使其自己表现的方法合乎艺术原理及作曲者的精神。换一句话说，一个真正音乐教师是应超乎音乐教师的。他应该知道如何可以开发学生的精神上的禀赋。如启发其想象力，奋兴其心理活动，培养其旨趣与判断，提高其品格与乎鼓励及保存其个性等便是。

发展精神上的禀赋

艺术的最优点在其为精神的表现。如果从事艺术而没有相当精神上的禀赋的发展，一开始便会失败。由此可推知第一次音乐功课不应先教音符或琴键名称与乎两手在琴键盘上的适当位置等。以上种种在适当时候、适当方法之下是不可少的，但在起始时还有比较更为重要的工作。

研究学生的品质

一位真正的教师常常观察其学生以便寻着其心灵、心情的种子而培植之如春花开放一般。他能巧妙地量度学生精神的、理智的、肉体的本领而给予音乐生活，由此把音乐表现与学生的本身经验自然地携手起来，使学生晓得应用音乐为表现自己的工具。

教师的工作

可知一个音乐教师的工作不是易事。那种工作实在是最复杂、最严谨不过

的。很少很少自命为教师是有资格做这种高贵事业的。但把此种事业的问题和范围都明白解决了，却是最有兴味不过的工作。真正的教师对无论哪一个学生与哪一课功课的片时片刻都觉得有趣味。若有把教学认为苦差的不是个好教师——简直不成为教师了。

感受与表现的机关

我们现在且把音乐达到我们的悟性及我们借音乐去表现自己所通过的种种机关去研究一下子，因为感受与表现这两种程序是应受永久培养的。

感受机关是：

a. 耳朵与眼睛（肉体的）

b. 脑子、理智（心理的）

c. 情绪、精神（心情的）

表现机关是：

a. 情绪（心情的）

b. 脑子（心理的）

c. 声音、手指及其他（肉体的）

音乐的感受

我们先由耳朵或眼睛感受音乐，那是说声浪激动耳鼓，或是代表音乐的符号由光浪射入我们的眼帘。这些感受得的印象被传送到脑子去，脑子把这些感受得的印象送到意识去并使之有整齐关系。最后这些印象达到情绪，而情绪为对于音乐的精神上的性质有反应动作的。

由音乐去表现

我们发出音乐是想把我们的情绪表达出来。理智把表现的性质或方式规定了，声音或手指便听高级官能的指挥而活动。

这两种程序的比较

这两种程序是恰恰相反的。感受由肉体达到心情，表现由心情达到肉体，但两者都以脑子为过渡。由此可知教师的工作应该对于种种程序都予以同一的留意，因为若忽略了一个程序必定跟着有一扼要之处错过了。

按照柏斯塔罗西（Pestalozzi）原理去发展官能
（译者按：柏氏为著名瑞士教育家）

我们已经把音乐感受与表现所经过的几个程序明了了其大概，我们且去研究怎么可以把指挥它们的几种官能去发展。在未开始前最好是把柏氏所创定各科教育基础的教学纲要标出，因为此种教学纲要经过长久时间与经验已有相当立足点了。

按照其天然次序去培养官能

第一个纲要是：按照其天然次序去发展心理官能。它们（指官能）的天然次序为何？第一，由感觉为媒感受事实或现象；第二，把这种单个印象连贯起来使成为思想的合理方式；第三，把这种思想方式与别的有一个或一个以上相同之点的思想方式组合起来；第四，应用自己表现所应有的思想资料。

例如：领带一个孩子到一个小岛去。他知道自己脚踏实地。环行小岛一周后，他知道有水四面围着。他由两种感觉上的印象便能够用合理方式表达出：海岛是四周都有水围着的一片陆地。再和他到各处去探幽，令他知道半岛、山脉、江、河等不同之点，由某种不同之点他即能把旧经验一一联想，一一分别，因此把自然地理的种种现象给予整齐的关系。由此种方法得到的学识或为他自身所有，他还能够按照个人思想的方式去应用而成为自己表现的一种工具。

令儿童自己去发现

第二个纲要是：引导儿童自己去发现。儿童去实行，教师则指导。把先前的例证去讲，我们应知孩子在教师指导之下由自己感觉发现出自然事实和现象并组成为合理思想，又能用归纳方法做成常识的，这种程序是最高贵不过的。

基于别人经验的学问是不十分正确的。无论什么事实怎样真确，要是把他们硬搬进未有相当经验的脑筋去，其心内所得的印象必定是模糊的。况且儿童的心镜，在未得感觉上的经验给予时间空间观念时，是不能在任何思想概念上得其要领的。然而却有许多教师硬把事实搬进儿童的心里去，最了不得时不过是儿童心信教师为通天晓罢了，但这些事实与儿童的经验没有渊源，儿童到底不能领会。

由已知到未知

第三个纲要是：由已知到未知；由现实的到抽象的；由单个的到总括的。

要知儿童一知一行皆为其登高的第一步，而为第二步的基础。换一句话说，知识不是由上至下而发展的，乃是由下至上而发展的。由感觉所得的单纯事实与现象是为基础。用心理活动把这些基础连贯起来成为新鲜的思想概念。在此种程序之后，继续便是用种种联想、比较、系别、推论，使常常生出新鲜的思想事实，每一种思想事实都是基于以前思想资料所得到的思想事实而成。如是，儿童由他自己而发现出的一线微光把未知的暗室照耀得光明起来。

此种知识为其自身所有，遇需要时，即可拿去应用以求自己表现。

此种纲要在音乐教学上的应用

既经创立了以上三种教学纲要，我们现在可以开始研究它们在音乐教学上的应用。这些纲要简单可晓，简直可以说无人可非的自然之理，但在教师方面若应用时须处处留神从详计划。好些人以为这些纲要只适用于初级教育，对于高级的是不适合而无效果的。对于此说应予大大驳斥，我这篇文章在反证上可为一大助力。应用此种纲要越需周详、理智，意思时则工作的技巧上、理智上、美质上的问题越觉复杂这是当然之事，但此种问题的解决全靠着此种纲要的顺序进展，若忽略了，抛弃了，实属心灵怠惰，足以引起误解和机械的，反乎艺术的结果。

如何发展兴趣

我们第一个问题是把儿童的兴趣发展起来。我们想做到这点先要知道儿童的家庭环境与其自身的天生趋好所养成的兴趣至若何程度。儿童的心好像镜子一般。心镜把从环境接受来的印象反映出来使儿童模仿注意到的诸种动作与声音。是以常常见到好些儿童在未十分会说话之前早已能哼出母亲唱给他听的催眠歌。在儿童早年时多唱些良好简单的歌曲给他听，不特能养成准确的音乐耳朵，并能培养其爱好音乐心。若此步已经做到，则教师方面的工作可因之较易。可惜这种情形在美国非常罕见；那么第一步工作就是把这种基本的条件（即兴趣）准备好。

小歌为音乐感受的第一个媒介

音乐感受和音乐表现的第一个媒介应为小歌。小歌把儿童所能领略的思想和适当的调儿结合起来,此种调儿把句语烘托起并补充其意义、力量而引起想象力。选择此种歌曲时应十分谨慎以求能引起儿童的兴趣并能培养其旨趣,训练其耳朵,使之明了正确的音乐窍要。儿童凭着模仿天性,即能学会唱歌。但他不特会模仿词句与调儿,还会模仿音性、词句的语气、节奏及其他种种细微之处。可知教师方面应有良好表率是如何重要的一件事。

此时不必计及儿童将来是要学钢琴抑或小提琴;他的第一步应为唱歌。

为什么呢?因为如想从内心发展儿童的音乐观念,我们必须利用儿童天赋的感受与表现的器具,即耳朵和声音,我们并不需用钢琴琴键或弦线,此种物件会把儿童的专注转移了。儿童能不知不觉地运用其天然器具则必留心唱歌。

发展儿童的爱好音乐心

应知此时我们第一个宗旨不是想去培养儿童的歌喉或耳朵,只是想把儿童的爱好音乐心和音乐旨趣发达起来。兴趣发展了,热烈的求学心便生而为日后苦功的动机。然我们难得那儿童的美丽纯粹歌声,但未必准得其发音准确,盖此为日后音乐事业所关,此时为儿童发展中的未安定时期,稍有疏虞,必贻日后无穷之患。

训练耳朵为第一步工作

耳朵为输送音乐印象到心灵去的机关,亦为心灵制裁我们的音乐表现器官所必经之道,由此可知教师的第一件及常应注意的事,决为耳朵的严格训练与使用。

我们说的耳朵不是说耳官本身,耳官本身应无生理上的缺陷,这是当然的条件;我们是指"心耳"而言。所谓"心耳"是指脑子的某一部,该部把听官的刺激接受了,留起来,分别其为声音抑或乐音,然后把这些集合起来成为精细的乐想,又把这些乐想的情感成分送到情绪去;总而言之,把所有音乐印象送到我们的意识去。

耳朵所办的手续

是故耳朵的手续非常广大。肉体的耳,感受音乐印象之后传送到脑子去。

如未经训练过，其印象必为广泛而易消失的。在感受时或有愉快之感，但不久即行消灭，而引起愉快的音乐印象遂失。如果心灵是经已训练好的，必能于音乐留存在脑子的细胞上时，立刻活动起来。心灵能分别出各声音的性质及其互相的音度关系（pitch relations），其节奏的布置及其重音与时间等；总而言之，心灵接受了音乐讯息，明白了还保留起来过，需要时得再唤起，甚至只感受过一次，好久还能重新跃出。

"心耳"又在音乐表现方面有其重要工作。在声音或乐器未发声以前，"心耳"便须将该音的高低、时间、性质等的样式认清了，在此种形式之下，声音变为良好乐想之一部。声音发出之后，"心耳"还须在下意识的活动中预先把计划布置好，发出号令，运用发音机关的神经与肌肉使其与脑子所想出的样式一致。

这样看来以前对于这种重要的官能——"心耳"的发展工作，岂不是过于忽略吗？对于"心耳"必须最先注意，而"心耳"是不能常常都得我们的注意亦属司空见惯之事。

应用唱歌产出的音乐意识

我们先假设儿童已经喜欢唱歌，并且有相当唱材，此种唱材是足以代表其自身的娱乐、游戏，与天然环境所共生的思想情绪者。此时借此根基更利用其在唱歌所得的无形中的特质，从事形成音乐意识的主要体系，盖此为整个音乐基础所在。

了解音的关系（tone relations）

此书并非论教学法乃是论音乐教育学的原理。此种原理之应用任凭教师本身的意思行之。第二步工作，即发展心灵，有几种办法可行。普通办法是由长音阶着手，把各阶间及各阶与调音（keynote）的关系明了了，以求得到一切全音阶音程的学识。另一个办法是利用儿童所熟悉的唱歌教材令其了解其中所有的音程。有些教师以为最先应发展儿童的准确音度（absolute pitch）的悟性。但是无论方法如何，最扼要的事情都是训练耳，使其由它本身经验认识确切的音的关系。如果这个工作完成了，儿童便当认识长短二度、三度、六度、完全五度及八度和增四度、减五度等音程及其解决方法。其余的音阶音程，自然无大困难了。

应用真确原理

音程这个音乐概念是否照实讲去抑或只将一个音阶中顺序的组合指出，全按学生的年龄与内心成熟程度为定。比方一个年纪很小的小孩能唱出音阶中的"1——3"，但未必把"长三度"这个名字与这个音的组合（tone-combination）的意义连贯起来。比较大一点的孩子唱过该音程并明了其声感（sound effect）之后，并不难牢记其为"长三度"并能听见各字即能应唱。学生自己由实地经验得来的音乐概念才可由教师给予各字，此为最要之点。

如果教师把"长三度"奏出而对学生道："这个叫作'长三度'。"学生当然承认，但不久或即忘记了该各字所示的声感了。但若该生是常常都唱"1——3"的，当教师弹唱"1——3"时即能认出并且由此熟认其为一种实在的音乐概念（tone-conception）。他当教师说出名字之后，即能应唱无误。换一句话说，学生由实行学识了一件音乐事件，他已由旧事件找出新事件；他由已知的走到未知的；他自己找出新事件，剩下给教师的工作只是叫该事件为约翰·史密斯、格兰将军、苏珊·钟士或"长三度"而已。无论名字叫作什么，都能使儿童内心与教师所欲立的音乐概念相应起来。

是故我们的规律应是：先做，后名。

这个规律应得严格遵守，因为只有此法可使教师令每一个名词能引起其所指的明确概念。

音程练习

唱歌练习与认识各种音程或只是一个音阶的顺序，各阶音程的练习应每日行之，其时间长短，以学生的年龄、体力及精神贯注程度为准。短时间的多次练习比长时间的少次练习得益较大，此为常例。由学生年龄看来可能苦练抑只能行之于课余，此为教师应辨别者。如确能苦干，则应由学生的兴趣与求学心使工作变为有兴味。和弦练习可紧接在音程练习之后，盖此不难了解也。一个学生能够认识音阶中的"1——3——5"或一个"长三度"与"完全五度"，必不难在教师把名词与该音的组合相连时认识其为"长三和音"。

节奏的感觉

学生由实行渐渐认识所有全音阶及多少半音阶的组合，并能见名而生义。与此种音度关系（pitch relations）的工作掺杂进行的，还有一件音乐表现中另

一种要素是要领略的,那就是——节奏。

缺乏节奏感觉大概为多数音乐学生最受指责之点。这种情形多由于在初步习乐时,此种音乐表现的教法不充分、不正确之故。程度老是这样:教师把全音符指示出并叫学生看见全音符时数四下;半音符数两下;四分一音符数一下;八分音符,数一奏二;十六分音符,数一奏四等,结果学生在易奏时能数得快,难奏时便差了;这样当然发展不出节奏感觉来。这种教法与我们的原理——先教义,后教字;先教事实,后教符号的原则——相违背。

在我们谈及"时间""格律"(Metre,又名节奏)之前,我们先要发展节奏感觉并在音乐表现中应用之。教节奏不可用符号而应先从节奏的动作入手,因为借着节奏的动作,节奏感觉成为学生自己的机能之一部。无论任何一个学生都喜欢操兵和跳舞,此为教师发展节奏的最大助力,演奏一支进行曲使学生操兵,令左足重踏。进行曲的时间可时时变换但不可在同一功课中行之。其后可令习唱一支有进行曲节奏的小歌并同时操兵,在每小节的第一拍下重音。三拍子的庄严进行曲如波兰舞可同样行之。以后跟着可行圆舞、波尔加舞(polkoa)等,此时不必急急谈及格律或节奏,扼要的是令学生能感觉节奏,认识重音回复的确切性。遇有疏忽处即矫正之,身体动作的音乐练习应继续进行,直至教师觉得学生节奏准确无误为止。

本章总结

在此应更声明我们现在并非论音乐各门教学法,只是讨论发展音乐感受及表现所需的官能而已。我们正在把音乐进出之门开放。如果没有良好的音乐耳朵与其重要部分——节奏感觉——则无真正音乐本领可言。这种基础工作所需时间,不可因循了事,遇必要时,正式的钢琴或小提琴功课亦应延迟一年甚至两年为妥。如基础弄好,质量上进步均更大、更速。为家长的似应知道这一点,不宜以机械方法所得的本领作为进步之证。

音　教学纲要全文内容

第Ⅰ章　培育习乐官能初步
第Ⅱ章　训练心耳
第Ⅲ章　论解释
第Ⅳ章　学习法
第Ⅴ章　实行工作与理论工作的连带关系
第Ⅵ章　教　材

(分三期登完)

第二章 训练心耳

训练过的耳与未训练过的比较

在前章所述的发展初步基础上，我们建设之前且把音乐感受与表现中之肉体的与理智的主动反动的诸程序先清一清眉目。

下面的例大概总可以使我们明白了。我们假设听贝多芬的 □C 短调奏鸣曲第一乐章（第廿七作品第二号）罢。未训练过的耳朵当然也会被音乐所动，亦有多少情绪反应，但却是空泛而易灭的，因为没有理智的向导者引带他呢。他正像在途中流连风景不知路径的前后左右。他虽还记得意味不错但再不能回想出那些景象和当时令他受印象最深的诸种特点了。未训练过的耳朵把感觉印象直接送到情绪去却未曾经过内心去分析，批判储存诸种程序。训练过的耳朵却不然，它能把音乐里每个特点确切地明白了。训练过的耳能够分出其中旋律的、和声的、节奏的成分，以及时间、精神上特点，及其与听者本身的灵程关系，所谓灵程不过是人们鉴赏艺术作品或其他精神表现方式的感受程序表罢了。理智方面有了把握，训练过的耳即能爽快地借作品去表现自己，且不特能把作曲者的心意传达，尚能增加一种至诚力，此种力量皆由诚恳的自己表现而来。

消极的与积极的耳

为便于讨论起见，我们姑且叫未训练过的耳朵为消极的，训练过的为积极的。前一种把音的进程与组合所给予的愉快感觉接收了而有下意识的反应。后一种却即有立刻的、持久的、各方面的活动，故教师应知"心耳"在肉体，理智诸程序中实为活动中心。至于音的音数性（acoustic properties）和耳朵的解剖学上的构成姑置不论。音乐家可从该种学问的专门著述去研究。我们光研究心灵接收了耳朵传来的乐音时的动作和它对于发音机关表现乐想的指挥工作而已。

音乐感受的程序

假设我们听到一个单独乐音如钟鸣、汽船笛响、鸟唱、人声时，印象由神经传到脑子去并引起相当分析的、判别的观察来，理智分出其为钟鸣、笛响、

鸟声、人叫并能知其音度、久暂、性质，但这种单独的音没有和他音发生关系，是以其中没有乐想、乐意可言。听见两个同时的或前后的音时或有简单乐想意味但没有整个的意义。只有成串的乐音——有节奏，有卓越和声的一串乐音——才令我们认出一个完满乐想。心灵能够把两个音分辨出其属于何种音程，但这样便算完了，因为这个音程并不和其他音乐片段有关，没有指出一个完满乐想来。引证来说：

是个下行短三度像鸪鸪（Cuckoo）（杜鹃）的声音。我们把这个音程和其他乐音节奏地组列起来；经过了理智的联想，它立刻有了音乐意义。例证：

我们不必填上词句便认出那是格律森严像诗一般的一个完满乐想。诗的样式可像下面的：

鸪鸪，鸪鸪在树上鸣。
唱歌有神采，
把夏天带来；
鸪鸪，鸪鸪，我最欢迎。

格律的特质、旋律的进行与和声的顿止关系在一个知音耳朵听来自是一个完满卓越的乐想。心灵把这组乐音认识之，分析之，比较之，牢记之，并保存好以备要复诵时由心灵指挥表现机关去实行。

上面所引的简单调儿在感受时所需的心理程序与其他大小作品所需的一样，因为旋律要素、节奏、和声为各种作品所共趋的。

音乐表现程序

此种音乐感受之心灵作用以乎异常复杂但比较卓越的音乐自己表现那种心灵活动已经算简单了。"心耳"此时亦为动作的指挥者。

情绪欲寻表现时，心灵把形式、工具准备好——我们姑把人声当为工作。心灵想出一个调儿并命令人声唱出第一个乐音，其音度、性质、大小、久暂、轻重适如其意。唱这个特别乐音时，整个发声器官及其附近肌肉、声带、舌头、上腭、腭骨肌与统率以上各物的神经必须立刻共同活动以求心灵所想发出的音得以准确地产生。这种主动、反应、合作、互用只有训练过的"心耳"才能办得到。"心耳"多下意识地进行其工作；发出一个单一乐音所需的程序其数目及复杂程度实在太大，是以有意识地控制一个动作实在时间太不经济，而且万万不能行，因为诸种动作是必须混合进行的。欲得"心耳"的直接力量之最高发展程度与乎表现器官对于"心耳"的最速最准的反应实为教师的最大任务。

"心耳"的指挥任务

"心耳"所司的指挥任务有如以下比喻：脑子是一个房间，"心耳"是电话司机坐在电话掣板前面。他听理智、情绪处的上级命令把发声器与思想和情绪的中央连贯起来并且在旁边支配机器的活动。长官想发一个音，"心耳"即传令到发声器各部去，如每部都已设置完备则该发声器必能立刻活动起来。我们叫这种设置工作为"学习"。"心耳"觉得声带不能发出准确音度，故发令重新设置直至音度准确为止。比如风琴发音不顺必须注意风袋。是以发响音不纯，发音又不清则必须治疗说话器官。"心耳"为说话器官的统治者得以随时运用之。是以未训练器具以前先要训练器具的管理人岂非理所当然吗？须知你的机器不能做我的工作，我的机器也不能做你的工作。机器之做成乃是按照物主工作所需，故只有物主能续渐修正之、善用之、刷新之，以求适意。但这种工作是有助手（"心耳"）的帮忙才行，故给予此人以良好教育为必要之事。

训练心耳

它（"心耳"）应首先多听美丽声音。它应分别自然界各种声音。母亲的甜蜜摇篮歌应为它在人类音乐中的第一个相识。怀抱时期所用的小歌应为温柔的，其歌词以能引起美妙思想的为佳。它渐渐长大了的话，它的鉴别力应有相当鼓励使之趋美避丑。

我们所谈的是"心耳"不是讲本人。本人所得教育或为普通的或在艰苦深渊或与美丑相交，善恶相处。但"心耳"无论如何应为一个专家，其鉴别力及关于音的种种常识应为最广大而深湛的。

有些人的"心耳"天生完满灵巧；但亦有些人的非经过训练不可。我们试回想起我们从前的鉴别力，音乐批判和旨趣是由经验、学习、比较得来的进展便明白了。

尽量发展"心耳"之必要

如开始时"心耳"没有经过训练，音乐练习必不可能，有教师时常监督者则为例外。所谓练习不必是机械的。练习以与表现高标相符为当。表现时应有相当批评与裁判，但这两种东西应是出于学生方面以求乐想与表现有相关作用，有此方足称为纯正的自己表现。是以，再说一句，尽量培养耳朵——肉体的、心灵的——为学习的唯一要素，一切音乐表现程序均在其辖下并受其直接制裁。

技巧的训练

上面已将"心耳"在音乐感受与表现中的重要作用说过，并且又把怎样发展它的方法与工具讨论过，我们现在要从事把音乐表现的器具去形成，训练吧。在此处我们非讨论实用方法乃是研究根本的原理。

谈到这个问题时先要明白音乐表现的肉体工具如声音、手指等不应视为金属机械的仪器。用哑琴训练手与指头的办法已经证明没有良好效果。把所谓技巧训练与它的实际应用——音乐宗旨——分开，虽或能得到机械的本领但得不到音乐上收获。我们且把音乐表现的三种程序重新说说，那三种程序是：

心情的——情绪

心理的——理智

肉体的——声音或手指等

这三种程序是混合活动的。它们不是相继的；初看来以为准是欲表现时心灵把形式、办法指示出，后来指头接章行事。欲明其为非相继进行的可以引例说明。比方听两个有相等技巧与理智修养的唱曲家或器乐家演奏，有一个能给听者深刻感动及意味，另一位虽有相等的段落分明之美但不能感动我们。前一个是情绪与表现工具有了直接关系的，此实为习惯混合进行所生。后一个好像只先把衣裳做好，但情绪进不了去，因为按身度量尺寸才能称身的。

肉体的程序与心理的、心情的程序的关系

是故肉体的、心理的、心情的程序应共同地进行。因此不特能够有一个完

满的表现媒介，并且不至陷于一个通病，那就是发展手指超乎心灵、心情所得领略其奏出的东西；或是未能唱得准确便去唱那能打动我们情绪的华格纳歌剧作品。教师的努力应为把这三种程序均称地发展并设法使其有适当的互相响应活动。

技　巧

我们现在去讨论肉体的程序——通常称为技巧——的发展问题。这种程序的活动有赖于神经、肌肉、骨骼、脆骨、腱、筋、节、膜等，而此种种遂为声乐家及器乐家的仪器。这些机械的动作由神经系统接到意志的命令而活动。多类肉体程序为下意识的，其余有意识的动作因为反复次数多遂渐进而为反应动作。

教师的问题是把这种杂异的资料做成表现的完全器皿使能达出口所不能达的深意并惹起听者心中同感。

应用音乐经验于初步技巧训练

我们假设学生已因唱听歌曲得有相当经验和耳的训练对于音乐研究已准备再进一步了。我们应还记得前章所提及的一个基本原理：

　　使儿童自行发现。儿童自己实行，教师则指导之。

要是学的乐器是钢琴，学生应学的第一件事便是该琴琴键的布置及其被按下时所发出的乐音。普通方法多是指着"中C"并说"这个键子是C，上边那个是D"等等，以后便叫学生按C按D，结果学生只是把字母名字和键子联合起来，并未使字母名字和音乐相连贯。比较好的方法是使儿童自行发现。最好叫儿童唱一支纯熟简单小歌如《三只盲鼠》或是《爱我祖国》等C调的歌，然后叫他在钢琴上找出调子来。用这方法可令其心中使键子与乐音相连，不至只是和名字符号相合，并且知道名字和音符不过是乐音的代表罢了。

教 读 谱

与上面所说的找寻调儿的练习应有混合进行的便是教读谱。我们不宜画一个五线谱并说道"这是个谱表"，又把音符写上，给予名字；我们却应该叫学生唱一个音阶——用"拉""路"等中立音唱C音或D音或其他的音，然后可用字母名字如C、D、E等。其此便是叫他唱C，唱D，学生听名把乐音应唱出来。此种乐音与名字连贯工作完成之后便可画一谱表（仍未可讨论谱表的意义

及性质）叫学生唱 C 音。当学生唱了之后便把音写在谱表上，并说："这就是你所唱的音的记号了。"这个方法用至唱完一个音阶为止，随着便是指出或写出音符令学生应唱。继续这个程序之后便是当教师写出音符，学生应唱之后即到琴边找出键子奏之，盖此键子与音符因有乐音为介而联合起来。此于下边的原则有合理的证明：先教内容，后教符号；先做次名，后表达。以上两个原则均源于"使儿童自行发现"的原理而生，意思是他由感觉上的经验认识其所学的对象；其后便可给予名称，最后才把符号代表之如是方能使名字或符号能达出它的原义。

初次奏钢琴

此时学生准备学习钢琴了。然而事情又怎样呢？他应否现在即从事指头、手腕的系统练习以便得以发展所谓钢琴技巧呢？他应否从事干燥的五指训练，而在一课钟之内要对每一个练习行二十次之多呢？是否应教他痛恨音乐并令他希望雷电轰毁钢琴呢？

或者他应否即行弹奏先生用机械方法教的并用脚踏地板以便合拍的几个平凡小曲，或是简易化的歌剧选曲都老是弹错在同一地方呢？

他不应如此。他应一开始便知应用钢琴为自己表现的工具。此时为其习乐最要关头，无论什么都靠着教师的灵活手腕导之入于正轨。

初步工作

比方叫学生在钢琴上把下面这曲的音找出来的话：

他如早能自行或与人把这曲当作回旋曲唱，他能想象出黄昏时教堂的荡漾钟声。他把琴键找着了并由教师指导遂能把各音节奏地组合起来与该名歌相符。若此时教师立即承认音乐时间不误便满意了，则必有恶结果由是而生，因为学生曾误解以为光是照时间把音奏出便能使教师满意并且能"演奏钢琴"了。

此时实为功课最要部分的开始。教师必应指导学生越接近那曲越好。如贯

音演奏，重要诸音的强调，乐句的适当分离——像唱歌因呼吸而成段落一样；他如格律的平静性，晚钟叮当的象声意均须由学生在曲中自行发现而在钢琴上极力认真地表现之。教师应常令学生领略旋律中的想象的、诗意的、美性的诸成分并鼓励学生把他们表现出来。比较与反例可令学生自知其成败。然当切记：使学生自行发现教师则指导之。学生对于那小歌的解释或为浅陋但毕竟是他自己发出来的，假若有良好指导则必成为正确音乐的、美性的无疑。

小歌为初学演奏的过渡阶段

小歌当为习钢琴的过渡阶段，因为我们应该由已知到未知，而儿童以前的音乐学识未离小歌范围。而且把小歌转到键盘上得益更大，因为儿童更能渐渐找到方法和工具去把诸种感触、幻想、情绪表现出来，由是在自己表现时多得许多有价值的经验。日后总有一天能够把一支无字句的调儿准确地将其中的情绪意义达出，但这一步的发展全靠与词句的诗意联合，盖此种词句能生抽象的情感而纯粹地由乐音表现出来。

自然地应用音乐工作的肉体工具

教师此时或问："那么手和指头方面又怎样？"此时不必急急于此。可把表现之处的概念使学生明了并令他立意表现出来，他自然找方法与工具——最好的方法与工具——行之。他自然能把表现的工具准备妥当为机械的工具所万万赶不上的。教师的最大责任便是视察肌肉是否弛缓以求接到心耳传来的意志的命令后即行动作起来。教师应常常提点学生应把手腕安放低于指节，或是拇指在奏上落音阶时搁在其他指头之下，及其他运用等，但此种种应在适逢其会时行之，不宜当作普通练习之作。

混合发展左右两手

初在钢琴上学弹小歌时若多用左手替右手行之得益甚大。由是不特能完满地发展左手像右手一样，而且能把"左手不如右手重要"的谬念删除了。且既能用右手弹高音部则应立刻教用左手同时弹低音部实属最妥办法。然应严按次序进行，那就是说按着音、名、符、键的顺序。

纯粹的钢琴音乐

当学生奏过小歌或简单调儿并相当熟悉音符键盘之后，纯粹钢琴音乐——

专为钢琴而作的音乐而与歌词或诗意无关者——应于此时灌输之。过渡时期可选些能引起想象的小品如舒曼（Schumann）的《青年集》《儿童风光》里有题目的作品；其助力颇大。但渐渐可把此种标题助力去掉。如果儿童的想象、诗味已正当地发展，则他必能认识、感应、表现一支无标题的乐曲。

音乐的作用就是表现其自身

我们在此可以说：音乐的目的是其本身的自表性。在其他艺术之中，表现乃是由各种心理的肉体的现象比量而成。绘画、雕刻、建筑都由自然界借到表现媒介；诗与戏剧由复示或描述人类思想情绪诸面而打动人类情绪和内心。它们可说是"人生之镜"。音乐却绝不受自然界的物体、人类的思想、特种的感触所范围或限制。比方听《大歌》者的第三幕的《小序》而未知其居何部位并不明了该剧的音乐和词句，则不能引起关于故事、人物和剧中情绪的种种思想来，但却能够传达一种纯粹简单的音乐观念到你们的心田并能令你们的心弦和着调儿震荡起来。熟悉剧情的人听该《小序》时会暗想出汉斯·沙哈正在回忆昨日大歌者们考试那位青年骑士，华尔特和夏哇相爱，夏哇暗示无情于己，自己确垂垂已老诸种情景。其后又像他所唱的圣诗《醒迷》出现了，暗示他后来赞美上天的事实——这种种思想都由音乐引发出来；然而没有这些诗的联想，其音乐还是同样美丽，它的力量不特同样大，我还敢说比较大的多呢，因为限制已经减少了。

比方贝多芬所作第五交响乐的中慢乐章没有名字或词句便会失了其印象力吗？布拉姆斯所作第一交响乐的结尾没有写着"英雄一生"便至失了深意吗？

不然，音乐只用本身并不需用本身以外的东西为媒介。音乐并不表现爱情、仇恨、快活、愁苦或其他相类的人类感情。但音乐在听者个人心灵状况，诗意的、剧意的联想适当情景之下能引起种种感触。试将一首情歌把能引起爱情观念的词句去掉，你却不能说这一串音符是说："我爱你。"如果你年方二九或有这种情形也未可定，如此则歌曲如《往斯万尼河下流去》或《亚夫东河缓缓流》里的音乐也有同样情形了。假若你年将耳顺，情歌会渐渐减少并且不能随时使你发觉，但此时真正的情歌虽去掉了词句，其深刻意义必将成为根深蒂固的了。

根据基本原理学习钢琴

现在再讲到演奏钢琴的发展程序，我们且看看我们应用良好教学的基本原

理是多么合乎逻辑的。

　　第一步还是要引起学生的兴趣。是故教师应把调儿整个最妥当地演奏出来。这不是想学生模仿先生，不过是想引起学生的兴趣，给予学生该曲性质的概念，与乎立好目标令学生立志达到之而已。学生当然不能够详细地记忆旋律、和声、勾读，是以不至令到他有无机会自动发现之类。初时认识整个的东西比认识散漫的易，虽整个的东西复杂些亦无碍处。举例来说，一个儿童曾经玩过有木引着的小车，看过轮子转动，撂过砂泥或玩意儿在车厢内，必能认识一辆大板车。但若我们先给车轮与孩子，随后才给车底、横木、车引并对他说若把这些东西凑起来便成车儿，那么儿童对于大车的观念必是奇怪难明的。是故我们应按照一个基本教学规则，便是：先示出全部，后示出各部。

　　这样指示出来则各部与全体的关系可使儿童心中了然；若把种种关系忽略了，各部的本身便完全没了意义。

自己表现的努力

　　次一步的便是学生由乐曲竭力去表现自己。他已有相当音符的知识并已熟晓钢琴上的键子了；但他怎样去应用这些学问呢？是否他应该看一个音符，按一个键子，继续又是看一个，按一个，这样下去呢？当然不应如是。因为这样做去会变成纯粹机械的，并且教师奏后所引起的兴趣消灭了。一串不连续的音奏出来当然没有音乐意义可言，且与全篇实无关系。最好的方法是叫学生唱旋律的第一句然后努力密切地把它奏出。此句应频频反复奏之以求得有准确性，正确节奏组合，强调与分句。继续加入伴奏之手——但不宜预先单独练奏。这个办法是可能的，因为奏旋律的手经过反复演习已熟悉调儿不需些微注意了。

　　按照这个办法——学完一句才学下一句——直到全曲学完为止。每句中的音乐保留起来，那么对于熟悉了各部的分析程序的兴趣不至消失而全曲解释遂达到准确地步了。

读音符与读书相比

　　教读音符一事和教读书的新方法相吻合。从前先教儿童逐个读字母然后才把字母拼成为一个字。现在却教他整个地认识该字以明其中所示对象或内心概念然后才教字母。在未明了整个意义以前并不分开该字的各部分——字母。

读乐句时用耳朵

这种办法还有另一重要目的。儿童能把乐句逐句读去则未奏前听音符所代表的乐音之本领渐大。故按一琴键与"心耳"所想的音不符时即能觉察并予以更正。用"心耳"读乐句更能发展视奏（sight-playing）使快速准确，盖视奏为多数音乐学生最缺乏的重要本领。

技巧运用应与音乐程度相称

当逐句演奏时少不免发现了多少困难的技巧，如音阶某部的口滑演奏，琶音的圆滑演奏，附点音符节奏型的准确演奏均是。无论何时都应使学生的精神专注在音乐的性质和意义并须鼓励其进行实现之，教师方面时应点醒学生如何善用其手指。反复演奏一句乐句并留心表现其乐意即能自然地（当然准确地）发展表现的工具了。

然切不可由此推论说——指头、音阶、琶音等练习为没有用处。此种工作在相当时期，方法之下是最需要不过的，但在此时犹未可行。我们此时光想发展表现适合儿童年龄、灵程的音乐技巧。并形成他们关于音乐的概念，其中最重要的便是：技巧为音乐，不是音乐为技巧。我们在此阶段所预备的练习功课应为立刻实用的而能实行当时所学的音乐资料的为佳。这些练习功课应令反复演奏，其宗旨不外是渐渐达到乐句的意义去。故最要紧的是注意反复练习的"质"不是反复练习的"量"。每一次复习应渐与学生音乐概念所立的理想接近为是。

技巧的定义

我们常常用到"技巧"这个名词。在我们研究多技巧成分的较要问题之前先把它的定义和作用弄清楚。

技巧是指艺术表现时所用肉体工具的本领。我们已经说过音乐表现所需的肉体工具虽然是机械的但运用时是由灵感、理智所指挥。是以我们不应将技巧撇开另外研究，而应时常顾及音乐的动机与目的。是故研究技巧不特牵连及神经、肌肉等的训练问题，还牵连及相当理智作用，如注意力、思想的正确，习惯的形成、判断力的发展、记忆力的形成与练习便是。

技巧应与学生思想、灵感、本领相称

我们从前说过不可令指头实行心灵情绪所不能领会的东西,故教师应先知学生灵感思想所能的程度而使之运用技巧。如果他的心灵成熟,程度和力量大些及他的情绪生活深广些,则需求他的表现力之处亦将渐生,故他的技巧——或可称为表现本领——亦将需要开展。

发展学生心灵和情绪的本领

由是可知,最紧要的是常常发现出学生所走到的地步。音乐教师不应光寻出学生的心灵,情绪走到的地步便算了,还应极力铲除不完整的,更正不完满或错误的概念。他应借故事、诗歌等奋兴学生的想象力,并介绍书籍使其读后发生兴趣并同时能成立好品格。末后他还应使学生对于自然界与艺术的种种美性、高尚品格、理想的概念发生兴趣。

由内心培育学生

以上种种技巧训练并行。如教师时常照顾学生则学生必愿随先生进高级地步。成功的秘诀不过是看教师能否走到学生的水平线上而引带他渐渐高升。无论教师怎样聪明伶俐,总不能把自己的本事硬搬进学生的心灵去以求适用。一个人的本事应是在自己意识之中而自己发育之以成为自身所有。

教师先跑到学生的身份去明了学生的观念和思想灵感的程度,把自己的学问经验指引他,令他知道如何在进阶中找寻得他的第二步阶段。

精神集中

无论学何事业,第一要件是注意力,儿童注意力为时不久但却能够渐发展至于高度。根本问题便是兴趣。儿童若有了兴趣对于什么工作却能集中其精神。当他疲倦了,他的兴趣便消失。是故最好把工作变换,把从前的来替代现在消失了兴趣的工作。但若心灵成熟了,注意力便能受意志所制裁,故此时应将能命令精神集中的意志去发展训练。于此并无成法,盖必得学生心愿才能使之实行。

判 断 力

判断力的发展大部分由于良好旨趣的形成,而良好旨趣由于多接近真美善

及比较工夫得来。此时教师应有本领、精神、学问三者去选择运用最良好的方法与工具以求效果。其次每应注意判断是学生自己的并非教师的，不应希望学生目光有超出他自己的理智范围。假若他只随着教师的探灯去观察，那么他必被心所不能领略、整理、应用的繁杂印象所缭乱，而其判断力遂被摧残薰昧了。

记忆力

记忆力的形成及训练是一件最重要而又最有意味的工作。其目的是想使表现媒介如小歌或钢琴、小提琴或其他乐器的曲谱成为娴熟，如是则读谱与技巧诸细节等可无顾虑而全副精神可集中在解释和自己表现方面了。

普通记曲办法是把句子或乐曲复奏去直至熟了为止。用这种办法得来的记忆力总是有靠不住的地方。假设奏者在演奏中忽被扰而停顿，他后来必不能在中止处或其他地方继续奏去，他非得要从头或是从大段起处再奏不可。这种情形的原因是因为这里的记忆力是完全机械的，是靠着表现的肉体工具的下意识反应活动的。此种机械的记忆力每应培育，因为它在工作上占有重要位置，但不可单独倚靠它。记忆力最可靠的是由感觉心灵、情绪相关概念联成的。换一句话说，良好记忆术便是把心灵的、感觉的、情绪的印象连环起来，令每一连环有引起、暗示第二个连环效用。"心耳"在这种程序中当然作有重要位置。因为若能快速地、准确地认出旋律与和声的进行、节奏的铺排、形式的特点、情绪的性质，则脑中保存着有实在的心灵印象而随时得以重新表达出来。

反复演奏

复奏是应有的练习以求脑中印象渐加深刻，盖且因此得到肉体工具的敏捷的、下意识的反应，但此应与心理官能和谐地进行并受其指挥；纯粹机械的办法实不可取。

记忆力的早期训练

记忆力的训练若不在初习音乐□行之则不易成就。形成心灵习惯重要的条件是初级练习应为最简单的并须常常实行，但应用多种不同的方式。换一句话说就是使心灵常常活泼灵巧以求得以认清应记熟的诸乐句中的细微异点，并借此种种异点去记忆其他性质相似的乐句。

默乐可助记忆力

帮助记忆力的一个良好练习便是听了乐句唱出之后即行默写出来,这是默乐方法。用符号表出乐音可使心中印象比听与奏所得更深。若三者并用则印象可永久不磨。

天生的与练来的音乐记忆力

有些人天生能未十分预备即能准确地记忆音乐印象。这种可以名为天赋的。但切不可以为这种天赋的是不用再发展了,也不可以为没有这种天赋是得不到音乐记忆力的。前一种人的天赋多发现在音乐表现的最简单平易地方,故须引申范围使能包罗一切他们都能够表现的。后一种人每有记忆力的潜在官能,一经开发必能有相当发展。

思想的正确习惯

发展儿童思想的正确习惯是教师最困难问题之一。因为因循了事已成惯例,是以虽然天生有才能的学生也不免得不到工作与音乐宗旨生出合理、和谐的关系。习惯的产生实由常用同样方法执行同样事件。是故最重要的是心灵应常常觉察,如果音乐宗旨的明晰概念成立了,则此种同一性应谨慎地保留起来,因为如果用不同方法做一件事必无习惯成立可言而结果遂因之变异。

对于音乐对象有明晰概念

指导各种音乐表现的作用及动机的一种思想习惯之形成最需要的是心灵必先明晰地认清目标绝不放松地抓着它,绝不顾及次要动作有惹其注意之处。比方走钢线的卖解者必选择直前的一个远远目标以求其险夷小路上有如脚踏实地一般,是故心灵应注目于最终的音乐目标而其他心灵、肉体、情绪作用每应同聚在该目标之上。有此原因故应使学生整个认清表现的音乐对象。在可能时可令学生听一次良好演奏。若遇高级生而自己辨不来时可令学生整个乐曲行视读,虽未必完全满意也能暗示他应行的理智方式。

认识乐想的内容

第二个合理步骤便是决定每个乐想的内延外包,并研究之,练习它直至其有了明确形式与表现为止。研究乐想却是决定其节奏组合,强调各点、峰点及

其与下一个乐想关键之处。练习乐想则为善用表现工具于工作上，例如发出音的真正质量特点，爽脆油滑辉煌地、贯串地演奏快速落段与及发展情绪表现的微妙处便是。

在第Ⅳ章"如何学习"里可详细讨论关于研究与练习的种种习惯的应用。目前宗旨不过是想指出那中心的音乐目标领导着思想的分析批判，构造诸程序向着适当方向走去。若诸种程序时常都是由合理次序进行的，那么思想的习惯得以形成而此种习惯对于音乐表现中的大小、局部及全体的细节有认清及注意之效。

技巧的肉体程序

现在我们要讨论技巧的肉体条件极求避免过偏重它或忽略其在自己表现中的相当作用。

一切音乐表现的肉体程序都需用到肌肉。每一个程序都要有相当肌肉平行的、交错的活动。

若有正确活动而没有其他肌肉牵动时则结果完满而能把应表现的音乐概念达出。但可惜人身内的相关肌肉本来有连带活动的趋势，而此种活动不特虚掷细胞而且还有阻碍正当肌肉的动作之弊。是以我们非把表现工具训练不可，使待用的肌肉活动而其他仍在休止状态。是故良好技巧的第一个条件为弛懈状态，以求肌肉随时反应活动而无因有先前紧张情况而用多一重弛放手续。儿童多易得此种弛懈状态，成年人则颇感困难，其原因是神经状态，错用肌肉所生的恶习与疏忽等。

肌肉动作独立

此种毛病多赖教师补救，如果不能把毛病征服了必无满意成功可言。成功的一个重要条件是师生双方忍耐，因为年代已久的恶习惯不是一朝一夕可以除去，而是需要数月不停地练习的。能有弛懈状态则表现动作所需的肌肉不难有独立动作，任何人都知小指与第四指的动作有连带性。如小指渐渐有力而能自动则这种情形便告消灭。普通所用为补救的困难练习乃是使小指与四指作慢颤音，其他各指头仍按在琴键上。此种方法不妥，因为第四、五两指尤其是第五指的肌肉柔弱，现在又要牵动其他不需用的肌肉，因此手与手腕逐渐变为板硬了。

若在相当动作而用相当肌肉，则我们不特能保存其他肌肉的弛懈状态而且

得到有独立活动可能,此为要素之一。学习钢琴不特每只在各手指之间须动作独立而两手之间每应如是。对位法的简易练习曲于此最有补助。

力与持久性

肌肉的其他要件待发展的便是力与持久性。这种性质不是由利害的长久运用得来,乃是由多次短期温柔的练习所得。自然界里没有强逼长育而能避免影响其他性质之理。

肌肉、细肋的长成是慢慢得来的;越徐缓越稳当则组织越精细,越有力而有持久性。教师教小学生发展"雄音"最易有害,因为儿童表现阶段是比不上一个成熟艺术家的。

快速与柔顺

快速与柔顺两种性质也是由慢慢练习的基础得来。无论口唱或是弹奏一个圆滑音阶并不靠快速却靠能完全控制相当的肌肉以便发生适当性质力量的音而与其邻音有相当关系。又当渐大渐小时力量每谨慎地渐大渐小。只有徐缓练习,心耳的持久专注的控制和指导才能达到这个地步。

音　质

音质(tone quality)可以说是声音最纯粹的境地。物理学告诉我们——一件发音物振动不整齐时发生噪音。振动越整齐,乐音越纯粹。最完全的乐音是由最整齐的振动产生的。若想将歌喉或乐器发生良好乐音,耳朵必须为其仲裁指挥者。排除粗燥、鼻喉等音并常常努力向理想的音去,如是肌肉遂有一种动作习惯合乎耳朵所想的标准。是以耳朵应时时注意一切练习不顾目前有什么目的,因为有完全性为一种重要本领。但切不可以为最纯粹的乐音是最适宜于表现情绪的,其实恰恰相反,我们把纯粹音改变才得到各种异点和特性。纯粹音应奠为一种美的标准或基础工夫。如表现需要时可立刻加以改变。

音　性

音质不可与音性(tone character)、音色或指触、弓法、口声所发出的不同性等相混。后一种包括贯音、顿音、带音(portamento)。最要紧的是使学生明了其意义;至于音质方面,耳朵自能使肌肉按意行之。在这方面教师的指导须不可无,但以不碍及学生自身明了其欲达的目的和不碍及学生本身的努力

为准。

音性的种种现象

由音性可以分辨出不同的声音和乐音。由此我们认得唱女高音的特性和唱女低音的不同。男高音、男低音、箫、笛、奥部（Obce）、法国号角、洋喇叭、低音喇叭每如是。每一款有其独特音性而有明显易知的种种特点。每一款之中各个特有音性亦易知，没有两个女高音是完全相同的。两个小提琴家、钢琴家、箫家、奥部家等等亦如是。换句话说，音性在自己表现中是有大部成分的，因为演奏者个性由此表现出来。但除不可移的音性之外还有另一种运用便是以音去表现不同情绪、诗意。

可知我们能够在任何一件乐器之上表出吟诵风格、英雄豪气、蜜蜂歌唱、树叶声等的概念。

音 色

音色（tone colour）之名假自绘画正像绘画借用"音"字在色彩运用上一样。亦有人想象以为在音里能够看出红、绿、蓝等色来，但音色一字普通用来表示光明暗淡感觉而已。这样应用下去，音色与情绪表现遂易生关系。愁苦状态寻求暗的，快乐状态却找寻明亮的音色。人声比乐器易有此种性质。是故初级钢琴、小提琴学生不易有此本领，但姑且认定有音色存在并令学生努力寻求而运用之。

心耳动作与肉体工具和谐

以前所讲的肉体动作的性质全靠着肌肉在心耳指导下所生出来的结果。这两种表现分子应常常和谐地合作。它们碰着种种音乐问题而有成就之后即渐渐长育起来。不应光把一种特质练习而发达之。要之以不离一种音乐目标为准。如果严格按此种计划做去不特表现□有平稳圆滑的进展，而且学生的兴趣永远不会衰退下来。

（原载《音乐教育》1936年第4卷第10、11、12期）

音乐教育心理学

■ 邹　敏　铁　明

绪　言

心理学对于音乐教员的贡献

我们写这本书的目的是要把心理学研究结果中与音乐教员有关系的各部分累集起来，希望能于他们实际工作上有所贡献。与音乐教员有关系的心理学研究为数甚多，但几乎全部都在外国文的刊物上发表，我国的音乐教员们很少机会去随时接触；这些材料又非常零碎，往往有互相印证或互相校正之处。要得一个正确的观念，非对于这些材料的全部都相当熟悉不可；而且学理研究所得的结果对于实际教学上究竟有何种关系，非经一番分析尤觉不易明了。所以我们便感觉到这些散漫庞杂的材料实有加以搜集整理和分析的必要。

心理学中对于音乐教员有特殊关系的究竟是哪几部分呢？我们先来列举一下。其中最重要的当然是音乐心理学的本身，在这一方面我们知道至少有三百多种研究的报告，除了少数之外，大都对于音乐教育有很深切的关系。我们将把音乐教员们应感兴趣的，尤其关于：

一、听觉的训练；

二、节奏的感觉；

三、儿童对于音乐的兴趣；

四、音乐才能的遗传；

五、欣赏音乐的基础；

六、歌唱的原理；

七、音乐天才和音乐造就的测验等项，在本书各章中加以讨论，而把主要

研究报告的文籍附注在每章后面，让读者于必要时可以去择要参考。

除音乐心理学的本身之外，学习心理学当然也极为重要。近年来学习心理学很有显著的进步，新的学习心理学在音乐教育上很多可以应用的地方。此外若技能怎样得到、默读怎样进步；若儿童心理、个性差异、感觉和情绪等问题的认识，无一不使音乐教员在实际工作上增加效能。我们在这几方面也预备详加讨论。

但是我们一定要明了，任何人不能拟定一种"教授法"，使音乐教员或任何科目的教员可以固定地、呆板地去遵行。学生们是活的，所以教员也得用活的方法去应付这活的对象。用执一不化的教授法，无论这法子看上去是怎样的尽善尽美，是根本不合于心理学的。心理学所能给我们的绝不是这种死法子，而是几条教学的基本原则，教员们明白了这些原则，应当想法子去应用它们，去创造在每一个情形之下所需要的特殊教授法。能这样活用心理学的教员是不会没有良好成绩的。

音乐教员所需要的心理学

我们承认普通心理学或心理学大纲一类的书都是很有价值的，但实际上它们所包括的范围太过广泛，以致不能适合音乐教员的需要。音乐教员当然应该研究普通心理学或教育心理学，但他们最急切的需要是心理学中对于音乐教育有密切关系、可以用来帮助他们解决实施音乐教育上种种问题的那一部分；他们所需要的是音乐教育的心理学。我们希望现在所写的这一本《音乐教育心理学》能够适合音乐教员们这种需要。从前培斯塔罗齐（Pestalozzi）说得好，"我们要使音乐教育适合学生的心理"，这便是我们最热烈的希望了。

第一章 音乐与儿童

我们在研究音乐教育心理学的时候，首先要对音乐与儿童的各种关系上面有清楚的认识。究竟音乐是不是每个儿童都能学习的？音乐才能和儿童的别种能力有怎样的关系？音乐才能高的儿童如何可以认识？音乐才能是遗传的呢，还是后获的？在讨论这些问题以前，我们先得要说明两个基础的观念：

（一）有音乐才能的人未必一定能作音乐的演奏或创作。这一点会有许多心理学的研究可以证明，雷为池（Revecz）（18）的工作尤为精确可靠。从这个基础观念上面，我们可以得到一个极其重要的结论：能演奏的人未必真有音

乐才能，就如能背诵几首千家诗的人未必便是诗人一样。反之，不能演奏或创作音乐的人也未必不可造就。有许多毫无音乐经验的人，只是没有和音乐接触的机会，以致他们对于音乐的爱好未能表现出来。比较最为可靠的标准是音乐的欣赏。一个人也许对于音乐的技术和原理一点不懂，但是听到了好的音乐，并不为了什么目的，而不知"手之舞之，足之蹈之"地觉得爱好。这种真情的流露便是音乐才能在舞意中的表现。明乎此，感觉敏锐的教员们不难抛弃了技巧上的造就，而依着这个标准去选拔真才。

（二）音乐教育到底对于儿童生活有怎样的关系呢？我们在这问题上应很清楚地认识"音乐的教育"和"教育而音乐"的连环性。教育中间有音乐这一个科目，所教的当然是音乐；其目的却不仅在乐谱的默读或乐器的表演，而在它对于儿童生活上所发生教育上的价值。我们应该要使音乐给儿童们乐趣，在他们离开学校以后给他们更丰富、更有意义的生活，使他们有更好的修养而造成完美的人格。要达到这个目的，我们当然得要顾到事实。倘使音乐才能是一种很专门的才能，和别种才能没有什么关系的，一个音乐天才从别方面看来也许正是一个智障者，那么我们便不能希望音乐在教育上有多少意义了。如其音乐才能，像头发眼珠的颜色那样的，完全是先天遗传，有音乐才能的人已经有了，没有的便永远不能得到，那么音乐教育只有极少数的人可以享受了。这样重要的问题不能以臆度了之，我们不能不先来研究清楚到底可能的范围是怎样。我们决不白费力去做不可能的事，可也不把可能的事剩下不做。

音乐才能的遗传

音乐才能是遗传的呢，还是后获的呢？我们先把关于这个问题的研究结果累集起来看。

（一）关于这个问题最有贡献的是德国郝克、齐恩（Haecker & Zehen）（8、9）和科赫、梅音（Koch & Mjoen）（12）诸人，他们用答案征集法，把问句拟定后发给许多人家，请他们阖家答复。那些主要的问句是：

"音乐才能在几岁时开始可以见到？"

"喜欢听音乐吗？"

"听过一遍的曲调能够认识吗？"

"听过的曲调很容易跟着唱吗？"

"能够唱着第二部曲而不致受主曲的影响吗？"

"能演奏听过的曲调吗？"

"对于节奏有敏锐的感觉吗？"

"作曲吗？"

"有正确的绝对音准（absolute pitch）吗？"

"有何种嗓音？"

"除了音乐之外，在哪一种艺术上现出才能吗？"

等，他们从几百家得到四千多份答案，在材料方面可说很是丰富。他们凭答案的内容把四千多人的音乐才能分成优、上、中、可、劣五等，然后把同一家的人所得的等级来对照。他们所得的结果大略是：

1. 父母中倘有一人是有音乐才能的，他们所生的孩子往往也有音乐才能。

2. 父母二人倘均是有音乐才能的，孩子大部分也有这种才能。

3. 父母都是不会音乐的人，所生子女还是能音乐的比不能的多。

4. 男子比女子有更高的音乐才能。这一点也许仅属表面确实，也许男子学习的机会多些和活动的范围大些，所以他们的音乐才能比女子容易表现出来。

5. 在音乐才能的遗传上，很难找到一个生物学上的公式。

（二）在美国斯坦吞（Stanton）（24）也做了一些类似的研究，她把六个音乐家家庭中的 85 个人都用徐蓄氏音乐才能测验法（Seashore Measures of Musical Talent）（徐蓄氏测验法的内容将在讨论测验法的一章内说明）中的前五项测验过，此外并附用答案征集的方法。她所得的结论对音乐才能的遗传是有少许证据的。

（三）法庵诗（Feis）（4）用另外一个方法去研究这个问题。他曾研究 285 个音乐家的祖先和子孙。他觉得用这个方法有很多困难，这些音乐家在母亲方面的系统很难调查，所以他所得的材料很难完全，而且音乐家的子孙很少，以致不易得到可靠的结论。但他所集得的材料已很能明白表现音乐才能和家庭很有关系。大音乐家的父母往往在其他艺术或文学方面很有地位，这就等于说音乐家在艺术家庭中较易产生，则环境对于音乐才能之影响或亦不在遗传之下。

（四）人种对于音乐才能有何种关系，还很少有人加以注意。蓝诺（Lenoire）（14）曾用徐蓄氏测验法比较 200 个白种儿童和 200 个黑种（在美国的）儿童。他发现黑种儿童在节奏与音准记忆方面远胜白种儿童，在其他方面亦不见弱。此种因人种不同而音乐才能也显有差别的情形倘能证实，则音乐才能的遗传又增一有力之证据。

研究材料已如上述，我们的结论可有下列几项：

1. 音乐才能不似头发眼珠的颜色那样有简单而确切的遗传，所以在音乐教育里我们不能把音乐才能像智力高下可用 I. Q.（智商）那样定出标准，而断定某一儿童天赋的音乐才能是多少而没有方法使他的成就超出这个限度。至少这个限度是有相当弹性而非绝对不可改变的。

2. 音乐才能和家庭很有关系，音乐才能高的人在各个家庭中并不平均分布，而集中在少数家庭之中。在此种关系中遗传与环境各占多少成分还是未解决的问题。

3. 从法庵诗、郝克、齐恩和科赫、梅音诸人的研究中所得最重要的结论是音乐才能常与高的智力同时表现。音乐才能高者往往总是聪明而艺术天才高的。我们以为音乐才能或非一种很特殊的遗传，而是遗传的普通智力之一种表现。所有音乐家，如果有相当机会，也会在别种事业上有很大的成功。现在，一般学校把音乐看作特殊的学科，和其他学科完全隔绝，这是很不合理的。音乐是整个教育的一部，应和其他学科取得密切联络，共同使儿童天赋智力得在生活上和人格上充分地表现出来，而不仅造成孤单而怪僻、他无所知的"音乐家"！

音乐才能和别种才能的关系

音乐才能和别种才能究有何等关系？各种才能间的相互关系早为心理学家与教育学家争论的一个问题。以前曾有一种补偿论，以为一个人倘在某方面得天独厚有出人头地的才能，则为公平起见，他在别方面一定能力很低，互相补偿。这种论调显然缺乏事实上的根据，而早已为人抛弃。桑戴克（Thorndike）（26）（27）的主张却刚与补偿论相反，他以为一个人倘有一种才能出人头地，则他的别种才能一定也是很高的；各种才能或同时都高，或同时都低。这种主张倘能证实，则现行教育制度与职业指导等都将受极大影响而需作很大的改变。其实上面两种主张均失之过偏，每一个人的各种才能固有高低，而每人最高才能互相比较也有轩轾之别，不能像上面两种学说一概而论的。

对于音乐才能和别种才能之关系这问题，潘能波（Pannenborg）（17）兄弟与密勒（Miller）（15）均曾专做研究。潘能波所研究的是 423 个音乐家、21 个作曲家与 2 757 个在 12 岁与 18 岁之间的学生。他们研究这三种对象所得的结果很能互相印证。密勒所研究的是一个师范学校里男学生的学绩，在这学校里音乐是必修科目之一。

他们所得的结果是：

（一）一个音乐才能高的人一定有很高的智力，在其他艺术方面犹有擅长。

（二）音乐才能同数学才能有很高的相关系数，音乐好的人，大概数学也好；反之，数学好的人，音乐也很有好的希望。

（三）音乐好的人在学习语言方面能力很好。法庵诗的研究也证明这一层。

（四）音乐好的人大概是很有社会活动能力。

（五）音乐好的人大概是富于感情，不很固执，不很正确的。

（六）他的身体大概很康健，但有嗜好的倾向。

（七）他有时也许竟有神经过敏、喜怒不常的倾向。

总括起来，音乐才能高的人大概是很聪明敏锐，常在各方面寻找发泄情感机会的人。我们要注意这样的人，因为他也许正是一个音乐的天才呢！

我们还要问音乐才能与普通智力关系何若？德、美两国学者对于这个问题的意见很不相同。法庵诗、雷为池、潘能波、密勒等德国人都一致承认普通智力与音乐才能有很明显的正相关。但在美国方面，徐蓄（Seashore）（23）则以为二者之间关系很小；霍林荷士（Hollingworth）（10）用徐蓄氏测验法研究的结果，发现智商135（I. Q. 135）以上（当然是极聪明）的儿童并不表现特殊的音乐才能。这两种表面矛盾的主张其实并不矛盾，美国的研究大都应用徐蓄氏测验法，徐蓄氏测验法是很注重音乐上专门技巧的；德国学者所用的标准却极其宽泛。所以我们可以说普通智力和一般的音乐才能大概很有正相关的，但普通智力和徐蓄氏测验法所测验的那些专门技巧却未必有多少关系。

儿童的音乐才能

儿童与成人有许多根本不同之处，这是心理学和教育学家早已承认的事。我们常说儿童尚未成熟，所谓"未成熟"是一个很不幸的名词，因为它往往使人得到儿童不如成人的联念。其实，儿童具有许多为成人所不及的美质。为父母师长的人，尤其在中国，很忽视此项原则；在教导儿童时，老拿成人做他的典型，老是设法使他们在最短时期内变成"小老人"。这种教育当然是十分错误的，我们略加思索便可明了，即成人亦非完全成熟；而最有希望的成人也正是能继续似儿童般做必要之改变的人。我们所要求的教育，其目的不是催促儿童早熟，而是增加儿童本身生活的兴趣与意义。音乐教育的目的也应如此。完善的音乐教育应设法使儿童得各种音乐的经验，使他在良好的音乐环境中生活，使他的音乐才能得以充分发展，而对于音乐的艺术获得高尚的、丰富的爱

好和了解。要负起这种使命，音乐教员们对于神秘的儿童心理便不能不有深切的认识。

儿童的心理既然与成人截然不同，在施行音乐教育时就不能把他作成人看待，教他去注意成人所感觉兴趣的部分。我们应当先研究音乐中哪些部分最易得到儿童的注意，在儿童最感兴趣。在此方面研究材料颇少，较为重要的只有裴留（Belaiew-Exemplarsky）（2）在俄国莫斯科所做研究。她所用对象是14个男孩与15个女孩，一共是29名刚在幼稚园毕业的儿童。他们都有若干音乐的经验，他们的年龄都在六岁半与七岁半之间，所以他们能做很清楚而真实的答案。她把几个乐曲每个演奏三次给他们听，然后叫他们回答关于那乐曲的问题，从这些答案里她得到下列的结论：

（一）六七岁的儿童最注意音量。"音量"是现在音乐心理学里表示音的充足丰满的性质的名词，并不单指音的强弱。裴留氏研究的结果告诉我们说，儿童对于音乐的兴趣以爱好美的音为出发点。应用此原理，我们须知提倡自由发音是幼孩音乐教育中最适宜的方法。据说从前有一心理学家记载着这样一段经验：一个春天的早晨，他同一个小孩子在乡间路上散步，那时树上的鸟正作异常悦耳的鸣声，那孩子觉得非常高兴；把左右颠摆，嘴里学着鸟鸣，吹出很美丽的声音。这是何等动人的一件事迹！我们应多给儿童们机会让他们去欣赏美的音，而把他们的得意很自然地流露出来。一个儿童独自坐在钢琴前面时，他总喜欢弹一个音或几个音，而细细体味这音所发的美感。他并不需要曲调，他只要美丽的音。儿童们对于音能如此爱好是不容忽视的。学校中应设法备有上等钢琴，使学生有机会可以常常感觉美的音。儿童从小就应练习发音，在练习发音时，切勿压紧喉咙或提高嗓子作刺耳之音，应很自然地运用发声器官作正常的、丰满的、充足的、圆润而舒徐的音。儿童初学钢琴时，应注意在音量的体味上面，而勿急于技巧方面的练习。各种玩具乐器的练习与演奏也是一个效力宏大而趣味浓厚的方法。倘时间充足，能像科尔曼（Coleman）（2a）所用方法——由儿童制造简单的乐器，再演奏他们自制的乐器，未始不是很有价值的试验。儿童们演奏的乐器，无论购置或自制，以定音准（fixed pitch）者（如钢琴风琴笛喇叭之类）在演奏时技巧上之困难较少，最为适宜。初步的音乐教育应时时使儿童：

1. 听美的音，以增加他对于音量的经验；
2. 细听他自己或别的儿童所发的音，以发现其有何缺点。

我们一般学校里的音乐教育大半都只是斤斤于歌句的背诵，那是毫无学理

上根据的办法。学校之所以采用了这种不合理的办法,大都因为采用这种办法,可以全级一律,同坐同唱,在教学上颇觉方便;若用合理方法从喉音或简单乐器的练习使儿童体味音量入手,在学校方面便觉不胜其烦。这种困难也是事实,但至少应尽量设法作最大努力,决不容草率从事、敷衍塞责的。我们要问到底是学校为教育儿童而设,抑或儿童为设立学校而生?轻重本末之分,还有疑问的余地吗?

(二)儿童对于音乐的兴趣,除音量外,在他自己的运动方面。他喜欢用动作来体味音乐的节奏,我们常看见儿童在别人唱歌的时候用手拍着"拍子",这就是一个极显明的例子。儿童还喜欢学着人家唱和摇头摆身做种种动作,这正是儿童得意忘形的时候,我们应该抓住这点,在幼稚园及小学低年级里让儿童多有自由唱的机会。在教员示范时,禁止儿童跟着唱是抑制儿童兴趣的自然流露,是很不合理的。须知儿童对于音乐的兴趣并不在乎整齐不整齐,或这样唱那样唱;他们只是听了高兴,要唱就唱。这种心理是音乐教员必须深切认识的。

(三)儿童对于音乐往往很有理解力。"这是哪一种的歌?"这个问题常得很好的答案,儿童似乎对于音乐的速度(tempo)、曲调(melody)和节奏(rhythm)上的分别都能相当感觉出来。有时且不免幻想过度,而以为他们所听音乐正叙述一件怎样怎样的故事。乐意理解力高的儿童都是音乐成绩好的儿童,由此可知,乐意的理解是儿童对于音乐所具重要兴趣之一,而应加以引导促进的。现在许多学校中间连歌调的意义都不加解释,乐意的理解更谈不到,只是教儿童像鹦鹉学话般地死唱瞎唱,这种音乐教育当然有纠正之必要。儿童非但应懂歌词的意义,即对于切合歌词的乐意也应受相当的指导,譬如"这是急促的语气""这是风和日暖、鸟语花香的象征"之类。过于抽象深奥的乐意,在成人或可了解,在儿童则颇不相宜,以避免为是。

(四)儿童对于和声并不注意,即使以极熟悉的曲调而附以很不和谐的伴奏,他对此也漫不在乎。乐音和谐的知觉显见是由训练而得的,摩尔(Moore)(16)和发楞泰恩(Valentine)(28)二人的研究尤足证明此点。发楞泰恩试验成人与儿童对于和谐音与不和谐音的好恶,他发现9岁以下的儿童对于音之和谐与否无所好恶;儿童在12岁与13岁之间开始能辨别;富贵人家的儿童因音乐经验较多,和谐辨别力较贫穷人家的儿童发展较早。这是英国的情形。我们在中国的经验是无论成人或儿童大半都不懂什么是音的和谐,也不能把和谐音与不和谐音分别出来。即使一个军乐队中有几件乐器的音很不准,或两个号

手吹着两只音准截然不同的军号，也很少有人以为难听。只有"西洋式"音乐训练较多的人和他们家里的儿童对于音的和谐较能认辨。这种事实都很清楚地证明乐音和谐的知觉大半是训练的结果。音乐教育在这方面实负有重大使命，从头即应使儿童得机会去多听好的和谐音而受到这方面充分的训练。

音乐才能的分等

音乐才能有无等差，能否分等，是一很难答复的问题，在很少研究之中，只有高武（Gaw）（6）的研究比较最有价值。她用许多测验法和不同的标准去研究一个音乐专科学校里的学生，把他们音乐才能分为四等。第一等的人有很高而很平衡的能力；他们有很高的普通智力；对于音乐的刺激，如音准的辨认等，有敏锐的感觉；在乐器演奏或唱歌方面，音和时间都很准确。第二等的人和第一等差不多，但音乐演奏的成绩不过平平。第三等的人感觉很好，演奏很坏。第四等的人感觉和演奏都很平常。这个研究所用的对象却是音乐专科学校的学生。在普通学校里，情形当然不会相同，学生既未经选择淘汰，复杂的情形当然更为显著；音乐才能低的就不会走进一个专科学校去学习音乐，所以高武的分等就未将他们包括进去。

密勒的意见是许多能力低的人对于音乐的兴趣完全在感觉方面。虽然他们对于音乐也许很热心，但这种热心是很肤浅的；对于伟大的音乐作品，他们是不会了解或爱好的。

我们所能断言者是儿童对音乐的兴趣或爱好音乐的缘故，决不尽人而同。音乐教育应给儿童以很广大的范围和各种不同的经验，尽力培植他们各个人自然的兴趣，因为要行政上便利而把各人的兴趣强之使同是不能认为适当的。

音乐才能的普遍性

音乐才能是人人都有的呢，还是仅仅少数人有？我们从四层来讲。

（一）无论在学校里或在社会上，我们常遇到一种人，对于自己的发音完全缺乏控制能力。在大家合唱的时候，他们的音常是完全不对的，譬如大家唱着 C 调中的 do，他们口里虽也说着 do，而其音或高或低，但绝不是 c，也不是 c 的八度、五度或三度音，而往往是一个极不和谐的音。这种人对于音准毫无观念，对于发音的高低毫无控制，他们是"单音"（monotone）者。单音者之所以为单音者，据说有四个原因：

1. 有些人因缺乏音乐经验，根本未能把喉音的高低加以控制。此种单音

者可由训练入手,增加其对于音之高低的经验而逐渐补救。我们在唱歌的一章内再提出讨论。

2. 有些人对于音准根本缺乏注意,所以音准上较小的改变或较小的差别不能觉察。补救之道在使他们对于音的高低作严密的注意。很普通可用的方法是使他们的手随着人家所发音的高低而上下移动,在他们能辨别音的高低之后,再使他们的喉音随自己的意思和他们所听到的音相合。除非他们的发音器官还有别的问题,他们的缺陷也就比较容易补救了。

3. 有些人发音有关的各肌肉间缺乏联络,这种欠缺也可用严加注意的方法加以补救,但是收效比较上面一种困难得多了。

4. 有些人身体组织上有不完全的地方,如耳聋或乐聋(所谓乐聋者,即耳的构造上有缺陷,使他虽能听见声音,但不能辨别声浪震动的迟速,所以就无法辨认音的高低)或发音器官不很完全,这种组织上的缺陷通常是无法可施的。

单音者大半可以设法补救,不可补救的为数甚少。音乐教员们遇到了不幸的单音者,不要太轻易失望,他也许不是不可训练的,而正因缺乏适宜的训练,应该设法去补救他才对。在音乐经验较多、音乐训练较优的环境中,单音者较为少见,这不是很明显的证据吗?

(二)有些儿童在音乐方面似乎并不表示有何才能。许斯乐(Schuessler)(21)以为这种儿童约占全体儿童5%~10%。他曾把200个这种不能音乐的儿童加以研究,他发现他们的功课都很坏,都不及那能音乐的儿童。这一点很足证明我们前面所说的话:音乐才能和普通智力大概有很明显的正相关。许斯乐所发现不能音乐的儿童何以如此之多,多至5%~10%呢?我们以为:

1. 他用唱歌课的分数作为儿童有无音乐才能的标准,对于有困难的儿童,如单音者之流,他并未设法补救。在他以为不能音乐的儿童之中,至少有一部分并非完全"不能",而只是"不大能",音乐才能较低而已。

2. 他在报告中说这些不能音乐的儿童经过训练之后略有进步,表明他所谓不能音乐的儿童只是现在尚未能做音乐的演奏,而并非绝对没有音乐才能。

所以,这种不能音乐者之中至少有一部分只是未得相当机会,未受相当训练。音乐教员对他们正应加倍努力,绝不该放弃责任置之不理的。

(三)葛浦(Copp)(3)的试验结果是儿童在经过一番训练之后,能随意唱出"中C"或听见中C而能认识者约居80%。根据上项试验,她主张差不多每个儿童都是有音乐才能的。

（四）音乐才能的普遍性既经许多研究说明，则儿童之不能音乐大半因为得不到合宜的训练，以致淹没了他们本有的才能，这是很可惋惜的。彭斐德（Bernfeld）曾主张儿童在音乐方面的造就全视乎他自己的意志，如其他立志要成一个音乐家，即使他嗓子不好，动作不敏捷，甚至是一个单音者，至少也能得到相当的成绩。这种意志万能的学说我们当然不能完全同意，但是也有值得我们注意的价值。音乐才能既很普遍，则除少数人之外，在音乐方面的努力当然不会没有收获的。我们要使儿童们立定意志在音乐方面加以努力，一定要给他们丰富的音乐经验，顺着心理的趋向，增高他们对音乐的兴趣，使他们感觉这种经验是愉快的而常抱"再来一点"的愿望。音乐教员们的责任就是要在这一方面多多注意，使学生的音乐才能，无论高低，都得以尽量发挥充分表现出来而成为增加他们生活意义的一种力量。

本章提要

（一）音乐才能之有无高低，并不以能否演奏而定。

（二）音乐教育应与别方面的教育取得密切联络。

（三）音乐才能是遗传的普通智力在艺术方面的一种表现。

（四）儿童对于音乐教育的要求是丰富的经验和情感的自由流露。

（五）每一个人都有些音乐才能，也都需要音乐上丰富的经验与适当的训练。

（六）音乐教育应适应各个儿童的需要，因材而施，不应用死板划一的方式去教育一切儿童。

（七）音乐教育最合理的方法是顺着儿童的心理，增加他们音乐的经验，提高他们的兴趣，而使他们在这种经验里获得愉快。

研究事项

（一）试把音乐才能高的学生音乐个性、脾气与学绩加以分析。

（二）试比较音乐好的学生和音乐不好的学生在其他科目中所得的成绩。

（三）倘音乐才能与别种才能毫无关系，则音乐教育将受何种影响？

（四）调查学生家庭状况，试研究家庭状况与学生音乐的成绩及兴趣等有何关系。

（五）年龄不同的学生均爱好美的音量否？怎样可以试验出来？

（六）如何可在日常经验中证明音乐才能的普遍性？这种普遍性在教育上

有何价值?

（七）怎样可以顺着学生心理增高他们对于音乐的兴趣?

（八）根据本章的讨论，在平常音乐教育中发现有何不合理而应改善之处?

重要参考

① Agnew, Marie. A Comparison of Auditory Images of Musicians, Psychologists, and Children. Psych. Monographs 31,1,268 – 278. 1922.

② Belaiew-Exemplarsky. Sophie Das Musikalische Empfinden im Vorschulalter. Z. angewandte Psychologie,27,177 – 216. 1926.

2a) Coleman, Satis N. Creative Music for Children. Putnum, New York and London. 1929.

③ Copp, E. F. Musical Ability. J. Heredity,7,297 – 304. 1916.

④ Feis, O. Studien. ueber die Genealogie und Psychologic der Musiker. Bergman, Wiesbaden. 1910.

⑤ Fracker, G. S. & Howard, V. M. Correlation between Intelligence and Musical Talent among University Students. Psych. Monog. 39,2,157 – 161. 1928.

⑥ Gaw, Esther A. A Survey of Musical Talent in a Music School. Psych. Monog. 31,1,128 – 156. 1922.

⑦ Gray, C. T. & Bingham, C. W. A Comparison of Certain Phases of Musical Ability of Colored and White Public Shool Pupils. J. Edu. Psych. 20, 501 – 506. 1929.

⑧ Haecker, V. & Ziehen, Th. Ueber die Erblickheit der Musikalischen. Begabung. Z. Psych. 88,265 – 307. 1921.

⑨ Haecker V. & Ziehen, Th. Ueber die Erblickheit der Musikalischen Begabung. Ibid. 89,273 – 312. 1922.

⑩ Hollingworth, L. S. Musical Sensitivity of Children Who Test above 135 I. Q. J. Edu. Psych. 17,95 – 109. 1926.

⑪ Hutson, P. W. Some Measures of the Musical Training and Desires of High School Seniors and Their Parents. School Rev. 30,604 – 612. 1922.

⑫ Koch, H. & Mjoen, F. Die Erblickheit der Musikalitaet. Z. Psych. 99,16 – 73. 1926.

⑬ Larson, W. S. Measurement of Musical Talent for the Prediction of Success in

Instrumental Music. Psych. Monog. 40, 1, 33 – 73. 1930.

⑭ Lenoire, Z. Raciel Differences in Certain Mental and Educational Abilities. Thesis, Univ. of Iowa Library, 1925.

⑮ Miller, R. Ueber Musikalische Begabung und ihre Beziehungen zu sonstigen Anlagen. Z. Psych. 97, 191 – 214. 1925.

⑯ Moore, H. T. The Genetic Aspect of Consonance and Disconsonance. Psych. Monog. 17, 2. 1914.

⑰ Pannenborg, H. J. und W. A. Die Psychologie des Musikers. Z. Psych. 73, 91 – 136. 1915.

⑱ Revecz, Gena. Uber das frunzeitige Auftreten der Begabung. Z. angew. Psych. 15, 341 – 373. 1919.

⑲ Revecz, Gena. The Psychology of a Musical Prodigy. Harcourt Brace. 1925.

⑳ Schoen, M. Recent Literature on the Psychology of the Musician. Psych. Bull. 18, 482 – 489. 1921.

㉑ Schussler, H. Das unmasika lische Kind. Z. angew. Psych. 11, 126 – 166. 1916.

㉒ Scott, F. A. Study of Applied Music. School Rev. 28, 112 – 122. 1920.

㉓ Seashore, C. E. The Psychology of Musical Talent. Sflver Burdett. 1919.

㉔ Stanton, H. M. The Inheritance of Specific Musical Capacities. Psych. Monog. 21, 1, 157 – 204. 1922.

㉕ Stern, W. S. The Psychology of Early Childhood. Henry Holt. 1926.

㉖ Thorndike, E. L. Early Interests, Their Permanence and Relation to Abilities. School & Society, 5, 178 – 179. 1917.

㉗ Thorndike, E. L. The Correlation between Interests and Abilities in College Courses. Psych. Rev. 28, 374 – 376. 1921.

㉘ Valentine, C. W. The Aesthetic Appreciation of Musical Intervals among School Children and Adults. British J. Psych. 6, 190 – 216. 1913.

第二章 音乐的学习

教育的结果是学习。音乐教育的结果是音乐的学习。学生在音乐方面的经验，如技术的进步、乐谱的认识、情感的引起等，无一不需要学习，故音乐教

师非明了音乐的学习原理不可。

学习原理

我们在这里不能把整个的学习原理加以详尽的讨论，不过有一些新的理论对于音乐的学习很有关系，觉得有介绍的必要。照向来的理论，学习是用反复练习的方法来造成种种习惯，这种理论是以记忆试验和动物试验为根据的。

（一）关于记忆的试验。最初是学习无意义的音段（nonsense syllables），用以断定需要多少次的重复可使学者把这些音段完全"装到脑子里面去"；后来的试验转变了一些方向，改用了各种有意义的材料，学者在这种材料中间便可以得到种种知觉和联念，因而有感情伴以俱起，记忆因之比用无意义材料时有明显的进步，而和日常生活中的学习较相近似。我们可以断定记忆绝不是把一些材料不问内容如何，用多次重复的方法，硬"灌输"进一个处于被动地位的脑子。记忆须以一事物所引起明晰的想象和多数的联念为基础，而个人的兴趣、态度、智力、材料的意义和吸引力，都较重复更为重要。学生所喜欢学的那些有意义、有吸引力的教材，并不需要怎样多的重复便能记忆；而同是这几个学生对于他们所不能了解、感觉乏味而不愿学习的材料，即使勉强反复诵习，仍是不能记忆。这些都是可以用我们日常经验来证明的事实。

（二）关于动物的试验。是把一只小动物放在一个笼子里，这个笼子的门须经依次把几个困难解除才能打开。试验的结果是动物在笼子里起初是茫无头绪地试用各种无效的方法，后来因触机而渐渐达到开门的目的，经过若干次同样的经验之后，受试动物才能简捷地运用它所学得的方法去开笼门。这种学习叫作"试行错误法"。但我们知道一只小动物关在试验笼子里的时候，完全失却了它正常的情形，而不得不完全依赖"试行错误"作为它学习的方法。其实小动物在自然环境中，"试行错误"的学习是很少见的，它往往很快、很少错误，就能学得一种新的态度或技能。人的学习是在自然环境中的学习，绝不是一只小动物关在装有特殊机巧的笼子里的那种学习！

我们的经验是学生的兴趣和态度对于学习极关重要。如果学生并不感觉有何兴趣，并无要学习的态度，则虽重复多次，效果还是不良。培忒孙（Peterson）（46）的试验很足以证实此点。从前私塾中好动的学生，虽被谴责，虽经多次重复，还是不能把他们所不能了解的古书背诵出来。现在大家已公认这种教育方法有改善之必要；但是许多教师还用同样的方法去教学生们的练习视唱或背诵歌词，那简直是把学习音乐的学生当作关在试验笼中的动物看待

了！怎样可以自圆其说呢？

我们必须明了无意义或是不成功的重复，都是毫无价值的。非但如此，这种无意义和不成功的经验，更足引起学生的不愉快和厌倦，造成了这种"心不在焉"的态度之后，便生出"视而不见，听而不闻"的结果；即使再多重复，有何好处？在教学生学习唱歌时，必先使他们喜欢唱，要学着唱。在学习的时候，设有困难，教师应该设法给他们解除，而使他们有愉快的经验。两三次成功的练习对于学习上的功效，当远胜于十百次失败而乏味的重复哩。

普通心理学里往往说多次的反复练习可以使传达刺激的各神经元中间触处（synapse）距离缩小，互相取得密接的联络，而成为一条选路（preferential route），因而造成一种不易变更的习惯。这种学说是一种理想中的譬喻，并没有取得物质上的根据。我们有许多动作或联念并不经过许多次的重复，就成为很难磨灭的习惯；他有许多动作虽经多次重复，反而习惯还未成立。这种事实很足以证明重复至多只是养成习惯许多因素中之一，其重要性实不容过于夸大。再进一步说，我们觉得与其说学习是养成习惯，毋宁说它是破除习惯。我们注意观察一个有音乐天才的学生，从他在幼稚园学游唱起，一直到他在中学校的唱歌团表演为止，他并不是逐渐把他在幼稚园里所已经具有的唱歌方法加以修饰，而养成固定的习惯；而他在这十年间是逐渐把他的旧习惯抛弃了，循着根本不同的新途径，去发展他的能力，去获得音准、增高音量、表现情感。所以，抛弃旧的习惯而获得完全新的发展途径，才是学习最正常的方式；只是纯粹的反复练习，对于学习是没有多少价值的。

我们觉得学习可以有许多方式，其中最正常，是逐渐扩大活动范围，采取更新的、更有兴趣的、更合标准而能引起快感的途径，做一种自动的发展。每进一步之后，的确需要若干反复练习，这种反复练习，也许在事实上可以使学生对新获的方法加以固定，对存留的缺点得以发现，对以后的进步可以试探方针，但是这种反复的练习决不以此为目的，学生之所以做这种反复的练习，只是因为兴趣、满意和愉快。继续不断地进步，便得到继续不断的兴趣；继续不断的兴趣，又促成继续不断地进步，这是学习的基本原理。

学生在学习音乐时，常有许多错误，有些错误且系屡犯。照旧的学习心理而论，他应先竭全力去纠正它，然后方可前进，否则习惯愈养愈牢，终止无法收拾。他们的意思却不尽然。阻止前进、反复练习、竭力纠正，正所以使学生感觉到学习音乐的艰苦。即使在皱紧眉头的情形之下把那错误果然纠正了，也使学生因乏味畏难，失掉兴趣，而发生厌恶，还是因噎废食，得不偿失！所以

学生有屡犯的错误时，固然应立即加以注意，立即要设法保持他的兴趣，催促他继续前进，并使他有继续前进的勇气和热忱。向前进展的结果，便能使他逐渐抛弃他原有幼稚的或错误的习惯，正如在茧中的蛹变成蝴蝶一样，自能脱离旧的束缚而飞出来的！

根据旧的学习原理，学习即是许多习惯的养成，所以音乐教育就需要多量的正式的练习。我们以前面所提出的新的学习原理为立场，便认为多量的练习只应是自然的，而非勉强的结果。一个热心学习音乐的学生，在已经觉得音乐有意义、有兴趣之后，还怕他不时刻去练习吗？我们以前亲身经历的经验却是这样，从来无须乎任何督促，一有空闲，一到规则所不禁止的时候，就立即自动去练习了。音乐教师的责任，只在设法鼓起学生的兴趣、增高他的热心、减除他的困难和加增他前进的勇气而已。

综合与分析

在进行学习的时候，学者往往先有一个粗略概括的综合，再经过若干复杂而变易的分析，然后逐渐得到一个较为完善的综合。在孩提学语的时候，他并不照发音学从一个个不同的音，或照文法学从一个不同的词入手，他第一步便是一个任意的、粗浅而具体的尝试。此后才把各种音或各个字，渐渐分别开来；把发各种音所需的动作或说各个字所含的意义，慢慢体味出来。这是分析工作。有了这种分析工作之后，各部分既已较前进步，他又把各种音、各个字凑合起来，作成一句较难的话。这是一个较为完善的综合。人的学习，类多如此。我们是在"综合—分析—综合"循环里学习一切，得到一切的进步。

（一）学习的开端。学习的开端应该是一个有意义的综合经验，这和"试行错误"不同。试行错误是陷在迷阵中莫名其妙的一种情形，绝不是有计划的教育所采的步骤。学生绝不是试验笼里的小动物，而教师更不应有袖着手站在试验笼外面，观察那可怜的小动物在笼内挣扎时那种冷漠的态度！学生应对他们学习的问题感到意义；而教师尤其应当给他们以指示引导，勿使有徘徊歧路、莫知适从之苦。在学习开端时，就做纯粹技巧式的练习，是很不相宜的。要知道，我们对于学习的见解，不是养成种种的习惯，而是越早越好要得到一个有意义的综合经验呵！

在教一首歌曲的时候，第一要使学生得到一美丽而整个观念。所以最好的方法，就是由教师先把全部唱一遍，然后说明歌词或乐曲的意义，使学生发生相当的兴趣。经过了这一番筹备之后，学唱的计划于是成立，以后的工作只是

辅导学生去使计划逐步实现而已。

乐器的学习也是这样。我们不看见小孩子学吹军号吗？他要能吹响；他要能和号兵同样吹一个什么曲子，他绝不在乎运气之是否舒徐、发音之是否圆润种种技巧方面的问题。等到他会吹之后，他自然而然希望技巧上的进步。倘若未到相当时机，在刚能吹得响的时候，立即不许他去吹他听熟的那些号兵所吹的曲子，而强迫他去做技巧的练习，那一定会使他兴趣丧尽，而以练习吹号为一件苦事的！

教乐谱的阅读，必须注重各种符号对于音乐上所发生的影响，而绝不是呆板地背诵那些符号的名字。符号的名字并不是不必知道，但那只是一件小事，在整个音乐教育上是无关宏旨的。我们看见过许多感觉到音乐兴趣的人，不知道𝄞或♮的名称叫作什么，却居然会孜孜不倦去看，以至于能看了谱唱。同时，也有许多人勉强着把符号的名称定义等机械式地背得烂熟，可是他们非但不能把些符号凑在一处而得到一个综合的观念，并且从此视音乐为畏途，决不高兴自动去和他们所熟悉的那些符号发生多少关系了。

在音乐欣赏的教学开端时，当然谈不上什么详细的研究，重要的工作是给学生们许多机会听好的音乐，使他们渐渐养成一种对高尚音乐的嗜好。有了这种综合观念之后，才能进一步做各种分析的研究。

（二）局部研究。在得到了一个良好的综合观念之后，就要把其中重要部分分别加以研究，这是分析工作。这种分析工作和寻常正式的、呆板的关于技巧的练习并不相同。技巧的练习是注重在这种技巧的本身，并不在乎它在音乐美感上的价值。无论在声乐或器乐里，正式技巧的练习还不是以"克服某种困难"或"养成某种习惯"为目标，而练习的本身总是一些那么呆板简单而且乏味的曲调么？有谁听了这种练习而发生他对于音乐的兴趣或热心？有谁在技巧练习的过程中能没有不得已而为之的感想？我们所主张的，是从本身有价值、有艺术的音乐中间去提出局部研究练习的题材来。在唱一首熟习的歌曲时，教师使学生注意到某一行上面以前所没有理会的〈和〉两个符号，说明了它们的意义，把这一行依着两个符号的指示再复唱几遍，然后再把这首歌全部复唱；或把别首这两个符号的指示再复唱几遍，然后再把这首歌全部复唱；或把别首有这两个符号的歌来练习几遍，以觇学生能否应用他们新学的材料。如此，则研究的材料俯拾即是，只在音乐教师们去善自选择。学生在学习的过程中，并不觉得什么艰苦，每一次他都明显地觉得所学那些材料，在下一次就能应用出来，所以他的自信力和迈进的愿望自能与时俱增，作为他以后继续努力

的原动力。这样依着我们"综合—分析—综合"循环公式的教学,岂不妥善?又何必定要采用学生们视为畏途的练习教材和方法呢?

(三)综合改善。学生在学习开端的经验中所感觉到的问题,经局部研究而得到了进步,因之而得到了一个较前更完善的综合。这种综合改善是学习过程中一个小段落,一面结束以往的学习,一面鼓动以后的努力;学生自学习开端时就应以此为目的。最合理的教学中所必不可少的条件,是使学生准确地明了他们每一件工作的目标。只有教师自己知道学生的程度在哪里逐渐增高是不足够的,必待学生们自己认清他们的进步,觉得今天能做昨天所不能做的事,才有效力。当然我们必须承认学生综合改善所能获得的成绩,并不能合乎怎样高的标准,就是大音乐家对于他们自己的成绩,也时常感到不满足的啊!此中最重要的问题,却在学生自己明白他的起点与终点,而知道的确在学习过程上向前进着,并未开着倒车。那种以养成习惯为方法的学习,在教师或许是抱着一定的方针,如在学生是毫无目的,不知所之地在那里依样画着葫芦,正不知道葫芦里卖的是些什么药!又怎能引起多少热心,而做最大的努力呢?

(四)教材的繁简。照向来的理论,教材一定要从简至繁,自易而难。简易的习惯尚未养成,怎能希望胜任繁难的工作呢?可是我们觉得这种理论在研究的结果中,并无根据。尤其是赫尔(Hull)(38)的报告,更和此理论相反。学习既不基于什么习惯的养成,而实在在"综合—分析—综合"的循环中推进。那么教材必须:1)具有音乐上的价值,2)能唤起学生自动学习的兴趣。所以教材取舍的标准,是它所引起的综合的影响,而不是它局部技巧上的问题。我们常见到学生能因兴趣所在而学会很多的歌曲,其间,技巧上往往有许多地方是旧式音乐教师所认为非他们的程度所能学习的。同时在奏钢琴或其他乐器时,学生也往往一面能演奏着,一面体味着,在一个具体的、综合的观念中得到旧式音乐教师想象不到的效果。但他偶或离开了综合的观念,而转念到其中某一项技巧的问题时,往往会反而因之发生错误。这种普通的事实,都是以证明"综合—分析—综合"是唯一的学习方式,并且也可以证明过去一般教师们忽视综合观念,不顾教材之是否能适合学生胃口和提起学生兴趣,而徒在小处局部的技巧上较量其难易繁简,是多么的不合学习原理。

当然,我们要顾到学生的能力,不能以他们所不能了解、距离他们过去已有经验太远的材料认为合宜。教师们须在:1)有意义、有音乐价值、有兴味;2)学生能得到相当满意的成绩,这两个条件里去找出合宜的材料,作为教材。我们觉得以音乐家的眼光所编成的音乐教科书,往往太注重"由易而难,由简

而繁"的理想，而有不能提起学生们良好的综合观念的缺点。我们以为最好的音乐教科书，绝不是充满着"练习"的那一种，而是一本合于学生胃口的唱歌集。明眼的音乐教师，不难于这种丰富的库藏中去找寻适当的教材；同时在学生遇到困难时，教师绝不应袖手旁观，以看学生在失望中挣扎为乐事。在这种情形之中，教师尤当予学生以同情的援助。学生因有兴趣而自动努力，比了因失败而不得不努力，对学习上效力高出何止百倍！只有因为有兴趣而自动努力，才能使人类天性中所蕴藏的音乐才能，自然地施展出来。

学习的态度和愿望

态度和学习大有关系。据哈特勃莱特（Heidbreder）（37）的研究，学生在学习时所取的态度，显然可分为参加和旁观的两种。

（一）参加者态度。学生对于学习，常取参加者态度，对于学习上的问题，继续不断地注意着，进攻着，而有一种"总要想点法子"的精神。凡属抱着这种态度的学生，大都对学习上很有成功。这种态度通常发生两种结果：

1. 学生即使在学习过程中偶尔遇到什么困难或失败，能不因之立刻灰心。这种情形更足以证实我们前面"只要学生能继续不断地前进，稍有错误或困难之处，对于整个计划并无影响"的主张。

2. 学生在开始学习时，就能以某种进步为目标，而热烈地希望达到这个目标。一等到得着了这种进步，便能发生很大的自信力和以后努力的勇气。

在音乐教育中，使学生具有和继续保持这种参加者态度，是异常的重要。在学习一种新的材料的时候，切忌把它做成一件照例刻板的工作。教师应造成一个情势，使学生们感觉到这种学习是极有价值、极有吸引力，而以有机会可以学习这种美丽有趣的音乐为幸运。在教学音乐的欣赏或节奏等的时候，也应同样使学生们预先得到一种极良好的综合印象。在使他们取得参加者态度之后，才能希望他们注全副精神来体会其中的奥妙。总之，所有音乐教学，都应以生动活泼的方式，引起学生积极参加者态度为开端。

（二）旁观者态度。那些随声附和的学生，大半抱着旁观者态度，他们的成绩大都不十分好。但是哈特勃莱特（Heidbreder）以为在相当的时期中暂时抱着这种旁观者态度，也或许可以得到很好的效果。在学习上发生了失败的情形时，暂时取着旁观者态度，也许可以使学生不致"往牛角尖里愈钻愈深"，而从观察所得到的结果里，求得改进的途径。我们前面已经说过了，学习是摆脱旧有的束缚而另谋向前进展，所以旁观者态度在上面所说那种情形之下，实

有帮助学习的功效,全在教师去设法应用它。

"学习的愿望"是蒲克(Book)和诺威尔(Norvell)(32)所创立的名词;布赖安(Bryan)和哈透(Harter)(34)的研究证明它和学习有绝大的关系。没有这种愿望,学习几乎是不可能的事。有了学习的愿望,学习上所得的影响,据研究结果,有下列几项:

1. 学习的愿望在学习开端时,有加增学生局部分析时努力的功效。倘若一班学生,很希望学唱某一歌曲,他们一定能很起劲依着教师指示他们的途径去学习。他们对于音量、段落、顿挫和节奏、格局等各方面,都容易注意;而学习这支歌曲过程的全部都能较学习别支歌曲为圆满。

2. 学习的愿望能使学生急于改正他们的错误。一个被动的学生,即使犯了很多的错误,也往往满不在乎,不肯费力去加以纠正。但是一个有学习的愿望的学生,对于他自己的成绩极其关心,不肯容许错误的存在,而往往不惜费极大的努力去纠正所有的错误。

蒲克(Book)、诺威尔(Norvell)(34)和布赖安(Bryan)、哈透(Harter)(34)的研究,也提到几种学习不能进步的主要原因,这些原因很值得音乐教师深切地注意。

1. 学生不进步,因为他们以为他们学习的材料并没有多少价值。所以音乐教育的第一要义不在什么习惯的养成,而在乎使学生对于音乐发生信仰,使他们感觉到每一件工作都有努力学习的价值,这样他们才会积极地自动去学习。

2. 学生不进步,因为他们只是被动的。学生也许觉得很喜欢这一支曲调,而并不能说不愿意去学会它。但是他这种态度还是消极的,还是被动的。倘使不费什么力气,也愿意学习的,否则他似乎不想多找麻烦了。这种态度是不进步的重要原因,我们务必要使学生在学习前获得积极的学习的愿望。

3. 学生不进步,因为教师指导目标的错误。倘使学生能很积极去学习一支歌曲,而教师太注重发音的技巧、和声的原理和每个音节的关系等,而在这些方面所做的讨论,详尽到讨厌的地步,艰深到只有极少数人能领略的程度,学生们也就要半途而废了。

以上三项学生不进步的原因,可以显出音乐教育不在"灌输",而在学生自动的努力;不在习惯的养成,而在兴趣的发生和愿望的确立;在能认定了一个明晰的目标,而对它取积极的攻势。

学习的停顿和突进

学习的进度是很不一律的,有时停顿,有时竟然退步,而有时很快地向前突进。倘使用统计图表示时间与成绩的关系,我们就可以得到一条代表学习进度的曲线。在线上甲乙一段代表在学习开端后很均匀地进行着。但过了若干时期,到了乙丙一段曲线上平坦之处,学习停顿,没有多少进步。到了某一时期,学习忽然会表现出突进的现象,如丙丁一段所示。突进了若干时期,也许又有停顿,有时竟也会有退步的事实,如戊处所示。在教育统计上这都是很普遍的情形。

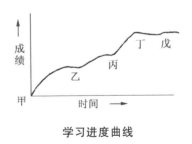

学习进度曲线

究竟为什么学习会停顿,以致没有多少进步,甚至竟会反而退步呢?

(一)停顿往往因为学生所用方法过于简单,思想或工作的单位过小,因之不能同时应付较为复杂的材料。布赖安(Bryan)和哈透(Harter)(34)的研究就有这种结果。学习打英文电报时,学生在把每一个字母的电码逐渐用熟的时候,进步很为均匀。此后在发电速度上,经过许多时候,纵使照常练习,也没有进步。在学习进度曲线上发现了很长一段平坦之处,直等到后来学生能把他工作的单位扩大,不必每个字母加以思索,而简直是以每字为单位了,他发电的速度又登时加高。学习进度曲线,便很快地向上突进。这样进步了一时,学习又停顿了。学生的成绩已经好到在他用这种方法时的最高峰了,即使练习,也不会再有什么进步。必须要等到他把他的方法再设法改善,把思想或工作的单位再设法扩大,才能再有进步。这种情形很足以证明我们所主张的综合法的重要。教师应使学生有许多机会去综合他们所学得的每一件材料,倘若每一件材料都是单独存在,同他们整个的经验不发生密切的联络,那么不久学生所需注意应付的方面就太多了,以致不能再有进步。我们所主张的综合法,就是在学生每学得一些材料之后,就要使他们有充分机会去明了这新学的材料的意义和应用,不让新学得的材料单独存在,而能使它融化在他们整个经验里,成为其中不可分离的一部分。这种"步步为营"的综合法,是我们认为减少学习上停顿、缩短平坦之处的最有功效的学习方法。

(二)学习停顿的另一原因,是兴趣的失去。在学习过程的中间,学习开端时所有的兴致已经逐渐消失,而成功的希望仍属遥远。在这个当口,学生的

兴趣最难维持，而学习停顿的现象，也最易发生，教师须想种种方法鼓励学生的勇气。这个问题我们预备在"音乐教育法"一章中再做较为详尽的讨论。现在我们只要重新提出我们前面的主张，学生应对他们所学习的问题感到意义，而有一个他的意识所能领悟，而在相当短的时期内所能达到的目的。教师不妨自己先定一个很高深的目标和一个很远大的计划，但是学生并不能领悟这个高深的目标，他们也没有耐性去期待这个远大计划的实现，教师应当把这些路程分做许多短时期能达到的小段，而每一小段另立一个容易看见的目的。这样一来，学生便时时因感觉到自己的进步，自能发生更向前进的兴趣和勇气，而很远的途径，也就很顺利地在不知不觉中过去了。

学习停顿的原因归纳起来不外乎上面两项，避免和缩短学习进度曲线上平坦之处的方法，也已经提到。至于学习的突进，我们往往可以利用一种适当的情势去求得。凡属能够加强学生学习的目标和增加他们兴趣的种种刺激，都可以随机应用。参观外界的音乐会，可以提高学生对于音乐的兴趣。在参观以后，至少在短时期间，往往特别兴奋，在音乐的学习上，表现出突进的状态来。校内的音乐演奏或音乐竞赛，可以把学生的目标变为更具体而接近的，在学生格外努力去预备演奏或竞赛的中间，有许多本来不易得到的进步，都可以趁此机会得到了。明了学习心理的音乐教师，当不难时时利用新的局势和新的材料，去给学生新的刺激，使他们的学习，时常可以从停顿的状态中解放出来，而向前突进的。

学习的标准

标准对于学习的关系极为重要。桑戴克（Thorndike）（48）报告许多日常工作，如人名的记忆、数字的加法、看书等工作的成绩，大都远在我们可能的最高限度以下。我们所得的往往只是中等的成绩，而自己也很以为满足。蒲克（Book）（31）BD报告一件很有兴趣的记载，在1906年全世界打字速率最高者，每分钟打82字。她自己宣布，她相信这个记录是很难打破的了。但此后她竟把自己的记录从每分钟82字增高至87字，又从87字增高至95字。在1925年她的记录竟已达到147字。这个记录或许还能打破，也未可知。我们相信，只要自己不要太轻易感觉自满，只要继续去努力以求进步，大概总是有把成绩提高的可能的。须知学习不是把旧有的能力养成习惯，而加以修饰。一个刚刚学唱的小学生，也许音乐才能很高，但是那种幼稚的能力养成习惯之后，纵使修饰，希望究属有限。如他能抛弃他旧的习惯，摆脱他旧的束缚，而发现

新的进展的途径,每一次的发现就足以使他显著地进步。所以前面所讲的那个打字生,竟能出乎她自己的意料之外,跳出 82 字的限度,而一直进步到 147 字的地步。要学生们进步,第一先要使他们知道还可以有更大的成就,他们才可以瞄准了这个较高的标准,去求更高一层的进步。

音乐教育所采用的学习标准,若求其发生效力,一定要使学生能充分了解。用言语说明,往往是不足够的。只说"你们要唱得好一点"或"你们的发音要准确些",是不会有什么效果的。学生们凭着他们的经验,也许不足知道怎样才算唱得好,怎样发音才算准确。教师一定要把他所悬的标准,很明显地放在学生面前。他可以自己把这一首歌或其中某一段唱给他们听,以示模范,使他们知道到底在发音方面、在顿挫方面、在音量或表情各方面,有多少改进的可能,于是他们才能照着这个标准做去。用同一级中能力较高的学生,作能力较低的学生的标准,也是一个很有效的方法。音乐课若以能力分班,固然有些好处,但也足以使能力低的一班中的学生:1)感觉到他在那班中并不算怎样好,因而容易自满。2)教师的标准太高,他或者不敢希望,同班的学生又和他一样的不好。即使他们自满,也没有适宜的标准可以遵循。所以能力分班,在音乐教育上是否完全适合,实觉还有讨论的余地。

音乐的学习,应采用一个比较高的标准;而且标准一经采用,一切的学习,务必要够上这个标准。许多草率的学习,往往不如少数透彻的学习。每逢学生学习一首歌曲,我们觉得应该使他们达到艺术上完美的程度,这样才可以把学习标准的功效充分地表现出来,才可以使学生充分地感觉到学习标准的力量和意义。所以在音乐教育里,有三项应注意的:

(一)所用的教材应该要有透彻学习的价值,而在艺术上有完美的可能。那些技巧的练习曲就很难适合这个条件。

(二)学习一首新的歌曲时,应该要学到很完美的程度;然后暂时搁置,而在以后再行提出研究。所谓透彻的学习,并不是永远停留在一首歌曲上。

(三)把已经学好了的歌曲,应时时重新提出研究,以便用新的眼光,去看见从前所见不到的意义;用更丰富的经验作基础,去获得比从前更多的情感和乐趣。学生在这个时候,可以感觉到他能比以前达到一个更高的标准,一个更完美的程度。总之,学生所学习的歌曲的每一首,都应该认为精习的材料,而同时在整个学习的过程中,也应该是一个很有价值的阶梯。

无意的学习

寇伯届力（Kirkpatrick）（40）做过一个试验：第一组学生先把算法表记熟后再计算；第二组学生从头就在计算的时候，检查这算法表，并不存心去记忆它。他试验的结果，是第二组学生学习的结果反比第一组学生的要好得多了。他认为在寻常各种科目的学习中，往往采用先记熟而后应用的方法，因而在时间、精神和兴趣上，都有极大的损失。他以为在许多科目学习中，都可以利用无意的学习。所谓无意的学习，就是那些用作工具的教材，在用得着的时候，随用随学。在音乐教育里，至少乐谱的阅读和奏唱的技巧两项，都不是学习目的，而只是在音乐教育的过程中的工具，都应该在应用时作无意的学习。这一点我们在前面早已曾经提到过：乐谱上的符号，只应在用到时逐渐加以说明；技巧上的问题，只应是学生在要唱某歌、奏某曲到使他自己能满意的那种勇气中，自然地分析出来，加以研究。许多音乐教师，却都轻重倒置，本末相反，不知读谱是奏乐唱歌的工具，反而以唱歌为学习读谱的方法；不知技巧的研究只是音乐进步中的一个助力，反而为了技巧的研究，以致不惜使音乐的进步完全停顿！这种谬误的观念和方法，我们以为是不能听其继续存在的。

练习的指导

练习怎样才能发生充分的功效呢？教育心理对于这个问题，有极多的研究（29）（33）。我们现在只预备把与音乐的练习最有关系的几点，略为提及。

（一）练习时间不宜太长。一次长的练习，其功效远不如几次短的练习。每次练习究以如何长短最为合宜，却是很难说定，大半要看练习的材料和学生年龄。学生年龄越小，每次练习的时间应该越短。在每次练习开始的时候，总有一个集中注意转变方法的准备时期。练习的效率，在准备时期内逐渐加高；到准备完竣之后，才能得到最高的效率。再过了相当时期，因为疲乏或厌倦的缘故，又入于效率渐减的时期。倘使练习时间太短，准备时期占去了一大部分，所剩效率高的时间太短了，这是很不经济的。倘若练习时间太长，势必在练习的后半部，效率渐减。所以练习时间最合宜的长度，是包括准备时期和效率最高时期，而在效率开始减低时停止，这样，练习才能得到最大的功效。

（二）每次练习的题材不要太单纯。如其题材单纯，学生便很容易感受到厌倦和乏味，其结果便是效率最高时期的缩短。倘使所用的题材，能相当的驳杂，则在练习的时候，学生的兴趣较为浓厚，注意较能持久，而练习的功效，

也就可以大得多了。

（三）有许多音乐教师，对于学生期望太殷，所以在练习的时候，往往有太草率的弊病。在声乐方面，因为急求见效，所以学生的练习，都在匆忙急迫之中过去，不及把歌中的比较精妙的部分，如感情等，

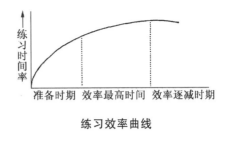

练习效率曲线

细细地辨别出来。这在音乐教育上，是一个很重大损失。在器乐方面，学生在练习时，尤应有机会去体会各种技巧上的奥妙。倘乐谱上所注的是快的速度，在练习时不应勉强去赶上这个速度。学有了充分的基础之后，自能得到快的结果。勉强催赶，是有弊无利的。我们觉得音乐的练习，大部分不宜匆忙急迫，可也不必过于拖延。音乐的练习应该相当的安闲舒徐，学生有了思量和辨别的时间，才会有良好的功效啊！

音乐的记忆

记忆并不是"塞到脑子里去"，而是从"综合—分析—综合"的格局中，建筑起一个深刻而不易磨灭的印象。该兹（Gates）（36）证明试背对于学生很有益处，它的功用在于能把已经学习过的教材中间，找出比较生疏的地方来，以便再加研究。我们根据不应以记忆当作一种机械的工作，记忆完全是以兴趣和愿望作为基础，而以综合观念和分析工作作为方法的。它在教育上有很重要的地位，因为要想记忆，学生于学习时必须将教材的各部全都要注意到。柯伐士（Kovacz）（42，43）和诸合赛（Juhacy）（39）的研究，证明音乐的记忆，以想象音乐的意义和精神入手，最为有效；而注意调的改变、音的名目、乐曲的格局或是手法的运用等项，只有从旁帮助的功效，而不能认作记忆音乐的主要方法的。默唱或默奏，本身并没有什么价值，不应作为音乐教育目的之一，它们是一种综合的方法，使学生对于音乐教材的全部，都能注意到，尤其对于音乐的意义和精神，可以趁此得着体味领悟的机会。

本章提要

（一）用反复练习的方法来造成习惯，并不正常地学习。

（二）学习往往是抛弃幼稚或错误的旧习惯，而在扩大的活动范围中，另觅自动发展的新途径。

（三）学习的方式，是先有粗略概括的综合，经过局部的分析研究，然后

得到一个综合的改善。教材只求其能发生美的综合观念和能适合学生的胃口，而不一定要十分较量其繁简难易。

（四）在学生遇到困难的时候，教师应当予以同情的援助，因为成功而愉快的经验，对于学习上的价值，远胜于许多次失败而乏味的重复。

（五）读谱和技巧的练习，都应在无意中学习。

（六）学生在学习时有一个明显而浅近的目标，可以引起参加者态度，而后学习上容易得到成功。

（七）学习进度上平坦之处，不是因为方法不良，就是因为失去兴趣。新的局势和新的材料，往往可以促成突进的实现。

（八）用实例做学习的标准，可以使学生有向前努力的目标。

（九）练习的功效，一次长的不如几次短的。最适宜的长度，是在效率开始减少时停止。

（十）音乐的练习，应该安闲舒徐，不宜急忙草率。

研究事项

（一）试举音乐学习中应用"综合—分析—综合"方法的实例。

（二）学生虽有许多次反复练习，而有时仍不免失败，这是什么缘故呢？

（三）拟定在下面各种工作中引起学生兴趣的方法：1. 学唱一歌，2. 研究一首歌曲的结构，3. 节奏的研究。

（四）从自己的音乐经验里，举出几个参加者态度和旁观者态度的实例。

（五）在声乐和在器乐的教学方面，匆促潦草有何弊害。

（六）试诊断学生进步、停顿的原因，并草拟促成突进的办法。

重要参考

㉙ 廖世承《教育心理学大意》中华。

㉚ Book, W. F. How to Develop an Interest in One's Tasks and Work. J. Ed. Psych. 18, 1 – 10. 1927.

㉛ Book, W. F. The Psychology of Skill, with Special Reference to Its Acquisiton in Typewriting. Gregg. 1925.

㉜ Book, W. F. & Norvell, L. The Will to Learn. Ped. Sem. 29, 305 – 362. 1922.

㉝ Brown, W. Whole and Part Methods of Learning. J. Ed. Psych. 15, 229 –

233. 1924.

㉞ Bryan, W. L. & Harter, N. Studies in the Acquisition of the Telegraphic Language. Psych. Rev. 4, 27 – 53, 1879; 6, 345 – 375, 1899.

㉟ Gates, A. I. Psychology for Students of Education. MacMillan. 1923.

㊱ Gates, A. I. Recitation as Factor in Memorizing. Arch. Psych. 40, 1917.

㊲ Heidbreder, E. An Experimental Study of Thinking. Arch. Psych. 73, 1924.

㊳ Hull, C. L. Quantitative Aspects of Evolution of Concepts. Psych. Monog. 28, 1. 1920.

㊴ Juhacy, A. Zur Analyse das Musikalischen Wiedererkennens. Z. Psych. 95, 142 – 180. 1924.

㊵ Kirkpatrick, E. A. An Experiment in Memorizing vs. Incidental Learning. J. Ed. Psych. 5, 405 – 412. 1914.

㊶ Koffka, K. The Growth of the Mind. Harcourt & Brace. 1924.

㊷ Kovacz, S. Ueber das Verhaeltniss der Erkennenden und Mitteilenden Cedaechtnisse auf musikalischen. Gebiet. Arch. gesammte Psych. 37, 283 – 299. 1917 – 1918.

㊸ Kovacz, S. Untersuchungen ueber das Musikalische Gedaechtnis. Z. ang. Psych. 11, 113 – 135. 1916.

㊹ Mursell. J. L. Principles of Musical Education. MacMillan. 1927.

㊺ Ordahl, L. E. Consciousness in Relation to Learning. Amer. J. Psych 22, 158 – 213. 1911.

㊻ Peterson, J. Learning When Frequency and Recency Factors are Negative. J. Exp. Psych. 5, 270 – 300. 1922.

㊼ Pyle, W. H. The Psychology of Learning. Rev. ed. Warwick & York. 1928.

㊽ Thorndike, E. L. Educational Psychology. Vol 2. The Psychology of Learning. Columbia Univ. 1914.

㊾ Wheeler, R. H. The Science of Psycholgy. Crowell. 1929.

第三章　学校中音乐教育的实施

教育的实施是学习的辅导；音乐教育的实施不过是创设和保持适宜的环境，使我们前面所提的那种音乐的学习，得以如意实现而已。

学校中音乐教育的实施，需要许多职务不同的人，大家都能一致努力，热心赞助，才有办法。小学教师对于学生的音乐基础很有关系，所以我们希望小学教师们，都受过相当的音乐训练。小学校的行政当局，尤其应当使每一个教师——即使他们并不担任音乐的课程——对于音乐在整个教育制度中所占的地位，都能很透彻明了。音乐教师当然要更进一步，对于音乐教育的意义和方法，都有相当的研究。中学校校长和教导主任的态度和兴趣，关系更大。我们希望他们知道音乐课程绝不是敷衍门面、凑凑钟点而已，而在教育上实有重大的意义和价值的。聪明的音乐教师，除了自己对于音乐教育应有深切的信仰而外，并且应设法把音乐课程放在学校当局的面前，而取得他们的同情。非但在支配学校经费的时候，可以为音乐教育留了些款项，作为添置音乐设备之用；排在较为适宜的时间，或者在课外作业中占相当的分量。就是学校当局们在无意中的一言一动，也很足以左右学生们的态度。如其他们对于音乐时常有一些重视的意思，在言语中表示出来，学生们对于音乐的热心和努力，就能在无形中增高不少。主管教育的教育部、省教育厅、市县教育局或教育科，在各校音乐教育上负有督导推进的责任，他们应该指导各校编定适当的音乐课程和教材；帮助各校获得应有的音乐设备；监督各校努力去逐步推进；指示各校在音乐教导上改良的方针。他们能否在这几方面尽力去做，对于音乐教育尤其有极重要的关系。所以我们说，学校中音乐教育的实施，需要许多职务不同的人，大家都一致努力，热心赞助，才有办法。倘使在这许多有关系的人中间，任何一部分，对音乐教育没有热心，不肯努力，那么学校中音乐教育的实施，便要发生若干困难，对于音乐、对于教育、对于学生，都是很不利的。

课程的编制

学校中音乐教育的实施，是要使学生的音乐经验得以从听、演奏和创作三种训练中去顺利地发展。我们要注意音乐的课程是不是妥善可行。音乐教育当然不仅限于教室中的上课，而应该包括课内、课外一切关于音乐方面的作业和经验。我们对于这音乐的课程，可以提出下面几个问题来讨论：

（一）音乐课程的内容充实吗？我们也觉得要规定一个任何学校都很适用的音乐课程，并不是一件怎样容易的事；但是我们觉得作业的内容，是应该要相当的充实。一个内容充实的音乐课程，所应当包括的作业是——

1. 唱歌在小学六年里，是音乐教育的主要作业。非但在学校行政上，唱歌比较别种音乐作业为易于措置，并且在教育心理上，唱歌实为其他音乐作业

的基础。

2．音乐欣赏可以从小学里开始，到了初中和高中里，便可以用较为高深的材料，而渐渐引入初步的音乐史。

3．乐器的演习可以从小学或初中里开始。如果人数足够，在高中里便可以有乐队的演奏，而希望达到相当满意的程度。

4．音乐玩具的合奏可以在幼稚园和小学中做听觉和节奏的训练，并且借以提高学生对于音乐的兴趣。

5．在小学和初中里，学生可以自己制造简单的乐器。

6．在学生对于音乐已有若干经验之后，可以鼓励他们把他们天真里音乐的行动，化成乐曲的创作。

7．表情的游唱和土风舞等，都应以音乐节奏的体验为主体。

8．合唱和唱歌团的经验，在初中、高中里，极有价值。初中应以单音和二重音的合唱为主；高中应以二重音和三重音的合唱为主。

9．在高中最后一年内，可用初步乐理与和声乐作为以前各种音乐经验的一个结束。

10．学校对于喜欢音乐的学生，应当有个别教授的办法；或者把他们在校外从师学习的成绩，经考试及格而给予学分。

在编订音乐课程的时候，应该要酌量着学生的年龄来给他们支配这些作业。这并不一定说某一作业一定要到几岁或几年级才能开始。譬如说，作曲是通常认为音乐中比较困难的作业，但是它所给予学生的经验非常丰富，和唱歌、欣赏、读谱、演奏等各种音乐生活，都有有机的关系（50）。学生只要能感受到音乐上的行动，就应该给他们机会去作曲，所以在小学的音乐课程里，就应该有创作这一项作业。当然小学生的创作不能和中学生的创作相比，同时中学生的创作也断不能和作曲家的创作相比。比较幼稚些、简单些的创作就不重要吗？它在教育上的功效，不都是一样让学生发泄音乐上的行动和应用他们所知道的音乐上的种种工具吗？我们主张：在小学和中学里，音乐作业在种类上，不应有多少区别，只是每一项作业自然不能不依照学生年龄的不同和因年龄不同而发生的其他种种不同，而变化其内容，以求适合。普通一般的办法，以为学生能力太低，而把作业项目减少到单纯乏味的地步，或者因为要使表面上完美，而把许多专门的材料，硬派给音乐经验尚未充足的中学生去学（51），这两个极端都是不对的。

我们上面所开列的十项作业，在某一个音乐的课程中，也许不能全部列

入,但是我们认为,倘使有任何一项未曾列入,非有很充分的教育上的理由不可!我们知道在事实上困难很多:入学考试不考音乐;毕业考试不考音乐;音乐课的时间既是那么少,而且学校当局常常因为什么会考、军训、运动会等等缘故,又轻易把音乐课随时停止,因之音乐教育往往不能照着合理的计划去实施。为音乐教育,为学生的幸福,我们应该要力争去解除这种困难。至于音乐教师自己敷衍塞责或虽认真而用着错误的方法,以致收不到良好的效果,那是根本不能原谅的过失了。

(二)音乐课程具有联络性吗?音乐课程应该有两种联络性。它的内部有团结;它们对于学生别方面的工作须发生密切的关系。

音乐课程所包括的各种作业,都是整个中间的一部,倘有一种作业孤单地存在,那是教育上的谬误,在效果上一定会打一个很可观的折扣的。譬如说,我们倘把欣赏作为一种和别部分不发生什么关系的孤单作业,而指定每学期哪几课是专做欣赏的时间,这种办法似乎是表示着我们注重欣赏的训练,应该得到很好的结果,其事实却并不如此。这种办法自然而然使学生们感觉到只有在那几课里面所用的教材是欣赏的对象。学生们常常会有这种见解:在上音乐欣赏课时,要欣赏音乐,现在这一课不是音乐欣赏课,又何必去注意到欣赏方面的问题上去呢?我们所主张的是音乐课程对内要团结一致,每一作业多少都要和别的作业发生些关系,这样,在遇到任何音乐时,都应该用欣赏的目光去观察它、研究它,所以欣赏便不单独存在,自然融化为整个音乐教育课程中不可分离的一部分了。又譬如说,声乐和器乐,在教授上往往各循途径,不相为谋,这或者是声乐教授上的错误,或者是器乐教授上的错误,也许是二者都有错误。声乐经验,是学习器乐的基础;器乐经验,足以辅助更高一层的声乐学习。相互的关系,何等密切!怎可把它们二者隔离起来呢?

在第一章里,我们曾经讨论音乐才能和别种才能的关系,知道其间的关系很是重要,所以我们要使音乐课程以外和别种课程取得联络。我们并不一定说,在中小学里能实行把各种课程之间作正式有系统的方法去互相联络,不过我们觉得一个音乐教师,对于和音乐有密切关系的文学、美术、历史、地理、自然等方面,应有相当的了解。在唱一首李太白或者刘大白的诗的时候,音乐教师可以把它文学上的妙处说出来;在唱一支苏格兰民歌或者一支美国黑人歌的时候,可以把它地理历史的背景提出来,或者可以把那地方的土风舞表演一下,这都可以使音乐教育的内容格外充实,效力格外伟大。反过来说,我们希望教别种课程的教师,对于音乐也有相当的能力。在历史课里讲到法国大革命

的时候，就可以用《马赛革命歌》（*La Marseilles*）来表征当年法国民众那种慷慨激昂、视死如归的精神；在社会课里讲到教育或者职业问题时，赵元任的《劳动歌》就是绝妙的教材。这种音乐的穿插，可以提起学生的兴趣，获得深刻而不易磨灭的印象，在整个的教育上有极重大的意义的。

（三）音乐课程在物质上有相当的设备吗？音乐课程假使要效力大，必须在物质上有相当的设备。一间特殊布置的工作室是很重要的，这工作室里不要导演教室里那样一排一排对着教坛整齐而固定的座位，而应采用乐队练习室的布置，在教师指挥上、在学生学习上，才能便利。在这工作室里，应备有各种精良的乐器。乐器的种类少，学生们所得的音乐经验，就太单纯了；乐器的品质劣，学生们所得的音乐经验，就不优美了。此外，留声机器、唱片、乐谱、参考书籍之类，也是这样，量固然要大，质尤其要高。以我们一般的中小学现在的情形而言，能有一二架风琴者，已属不可多得，去我们的理想未免太远！音乐教师们，正可用努力去换得教育行政当局的重视，而借以获得设备上的增进。这种成绩在一般情形之下，一定很慢，但继续不断地努力，终究会有效果可以表现的。

总而言之，音乐课程应该充分给学生以经验和活动的机会，使他们得以循着有兴趣、有效果的计划，在音乐方面得到顺利的发展。

取得学生的好感

教室内的上音乐课，只是音乐教育中的一部分，但在我国现在情形之下，不能不算是最重要的一部分了。如其要音乐课效力大，音乐教师的第一件重要工作，便是要取得学生的好感。学生的态度和学习的愿望，对于学习有绝大的关系，这层我们在第二章里已有详尽的讨论。如其希望以后获得良好的结果，音乐教师在开始上音乐课的时候，首先就要使学生有适当的态度和急切的愿望，他就要取得学生的好感。我们所谓学生的好感，是指他们对于音乐这一种功课的爱好，对他们自己在音乐进步上的乐观和对音乐教师的信仰。对于音乐的爱好，是人类的天性。我们寻常看到有许多学生不爱好音乐，那是后天不良的影响所造成的一种反乎自然的现象。使学生失去对于音乐的爱好的最大原因，不外乎不合理的教学。使学生处于被动地位，去教那些他们并不感觉兴趣、并不了解意义、呆板而乏味的、讨人厌的技巧练习和名词背诵，是一种倒行逆施的教授法。用这种方法的朋友们，也许会列举许多曾经下过这种"苦功夫"而有极大成就的大音乐家，来做他们这种事实的护符，殊不知这些大音乐

家是天赋独厚，所以虽然经过了这种阻碍，他们对于音乐的兴趣和意志，竟然未曾消除净尽，还能有很大的成功。此外，不知道有多少本来也很有希望的人，只因他们经不起这种摧残，而就视音乐为畏途了，在这种情形之中，断送了不知多少人的音乐才能。"苦功夫"根本就不合心理原则，无论哪一件事，一定要愉快的经验，才会无须乎旁人怂恿，而自动地有"再来一次"的愿望哩！

学生对于他们在音乐进步上的乐观，是督促他们向前努力的原动力。用了我们所主张的"综合—分析—综合"这种"步步为营"的教学法，学生对于他们以往的进步，实已了如指掌。但在教师方面，尚有应该注意的事情：

（一）他必须要有积极鼓励学生向前努力的态度，而不是教师们寻常很不对而很自然的那种消极指摘的态度。我们并不主张单位教师都要不顾工作的标准，胡乱称赞学生，不过吹毛求疵地责备学生，远不如一面指导，一面鼓励的效力来得宏大。过于严厉和过于宽纵都不是最恰当的态度。

（二）各个学生间正当的竞争心，只要不超出界限而陷入嫉妒的地步，是应该充分利用的。学生间的合作，尤其应该同时提倡。音乐课的合唱、二重奏或三重奏，是合作的最典型的训练。倘若一个学生感觉到他是和别人一样的成绩优良，而且他对于全体的成功有着一部分相当的贡献，他该是多么的兴奋啊！这种既合作又竞争的方式，可以给教师不少的帮助，全在他去上机应用。

（三）音乐教材必须有音乐上的价值，能表现出它的美质，使学生能充分地培养他们原有的爱好。在音乐教育中间最重要的工作，到底是音乐。以美的音乐来吸引学生向前努力，当然是最正当、最合理的方法，所以我们以前主张音乐教材不能专从简易，而应以它本身的艺术上的价值作取舍的标准，即使较觉困难，只要它确有价值，学生们自然会努力去解除这些困难的。

音乐教师将如何取得学生的信仰，是我们在此地不能详细讨论的问题。我们只能简单地说，在一切普通的足以身为表率之外，他当然要能表现出优良的音乐学识和音乐技术，而且对于音乐必须有充分的信仰和充分的努力，才能使学生感觉到他音乐的人格之伟大，在人和音乐之间发生连锁，使学生根本分不清音乐和音乐教师的界线。他们因信仰教师，而愈爱好音乐；因爱好音乐，而愈信仰教师。学生对于音乐能有如此良好的感观，音乐教育的最高目标也就不难得到了。

批评和激励

批评和激励，是音乐教师第二件重要工作。学习的标准在教育上的价值，在第二章里已经讨论过了。我们现在要提出音乐教师在学校里实施学习标准时所可以采用的方式。

（一）教师可以自己演唱一次。在演唱的时候，他应该要尽他的能力，去求音乐艺术上的完善。教师的演唱，并不一定是要"示范"。在最新的心理学说里面，除了极简单的动作以外，仿效在学习上的地位是很低微的；而音乐教育决不要求学生去模仿他们的教师，教师演唱的用意，不是"示范"，而是激励与鼓舞。我们所以要求教师的演唱，在音乐艺术上需要的完善，也就是为了这个原因。只有在音乐艺术上相当完善的演唱，才能唤醒学生天性中所蕴蓄的对于音乐的爱好，激励他们的努力，鼓舞他们的兴趣和学习的愿望呢！

（二）教师可以用言语来分析学生的成绩，而加以批评，但是这种批评，务必要具体而积极的。倘使不具体，即陷于空洞。"你们要用心点唱"或者"发音要准确些"，这种话是不会发生什么结果的。倘使不积极，即变成指摘；指摘太多，非但使学生只知道怎样不对，而并不能知道怎样才对。学生也会因为动辄得咎，而觉兴趣索然。教师应当积极使学生明了工作的每一部分怎样才能做得更加好一点。

（三）公开演奏或者诸如此类的环境，应当充分利用来鼓励学生。我们不赞成用劣等材料的"歌舞剧"之类，来作为个人出风头的工具，或者用以迎合音乐程度幼稚的人的心理。我们所提倡的，是用有价值的音乐作有价值的演奏。这种演奏才能给学生以丰富的音乐经验，给他们最有效的激励，使他们在音乐生活上很自然而很显明地向前迈进。

解除学生的困难

音乐教师第三件重要的工作，是解除学生的困难。我们既不主张采用那种简单而没有音乐价值到讨人厌的地步的教材，学生在学习时的发生若干困难，实在意料之中。教一首简单的歌曲，其目的只是说明音乐上某一种格局，当然比较容易。要学生能够感悟和体会一首较为艰深而有价值的歌曲的意义，那是一件很要运用些教育技术的事。教师需要随时在那里注意着，设身处地那样体会着学生们所感受的困难；随时依照着音乐教育的心理学，去设法解除它。有些教师，件件事都代替学生做，而学生仅可以袖手旁观，置身于学习之外。这

种教师的方法，当然是不对的。我们希望他们要自己少管闲事，而让学生多做些。也有教师件件事都不肯辅导学生，自己袖手旁观，却让学生在牛角尖里死钻。这种教师的方法，当然也是不对的。我们希望他们要在学生徘徊歧途的时候，给他们一些正确有效的指示。教师对于学习的活动，自有恰当的范围，过与不及，都是不能认为恰当的。

音乐教师的修养

音乐教师的修养的重要，我们在前面已经提过。他要有优良的音乐学识和音乐技术，对于音乐，他必须有充分的信仰和充分的努力。他的生活，他的行为，必须和音乐一样：复杂而协调、严谨而活泼、规矩而美妙。音乐教师应具有音乐的人格。

音乐教师们可以自己常常反省一下，考验自己的修养是否在水平线以上，是否继续增高；因之或者可以找到以往的缺点和觉得努力的途径。

（一）我的音乐知识充足吗？在哪方面最感不足？我是不是努力去补救？一个音乐教师也许对于视唱不很熟练，对于音准不很有把握，或者对于名曲不很熟悉、能演奏的不多，这些在我国音乐教师十分缺乏的情形之下，当然都是最普通的现象。（我们不愿提起那些不懂音乐，因混饭吃而做着音乐教师的人。他们并不足责，只怪社会怎样会让他们混得过去。）就是在音乐教育很发达、很普及的国家，音乐教师们也是嫌着能力不足的。有缺点并不可耻，有缺点而不想补救，那就可耻了。

（二）我能充分和高尚的音乐相接触吗？据该尔（Gale）（58）的统计，在美国 30 万居民的某城市里，有音乐教师 500 人，其中只有 20% 是音乐会每次必到的。在我国 30 万居民的城市中间，能不能找出 500 个可以充当音乐教师的人，姑且勿论。我国的音乐教师一般的训练，当然远在美国的音乐教师之后；而在我国的音乐教师中，能不能找出 20% 在功课之外，致力于自己的进修，而做到每有音乐会——假使有这许多音乐会——必到的地步？我国的音乐教师和高尚的音乐接近的机会太少了！但是我们希望音乐教师，尤其是大多数没有好的音乐环境的音乐教师，都能够尽量利用留声机和无线电收音机，去每天得到一些和高尚的音乐接触的机会。我们所提倡的，是有价值的音乐，并不是那些流行的劣等音乐，这是我们要郑重申明的。

（三）我是不是继续增进演奏音乐的技术？音乐家不继续研究，绝不会有进步的；而且一经放弃，技术便日渐荒疏，所以音乐教师非自己定一个研究的

目标，而照着这个目标不间断、不懈怠地做着进修的工作不可。如其有音乐的团体可以加入，应当尽量参加，在这种团体活动中间，音乐教师不难得到很好的进修的机会。

（四）我是不是常常在增加对于音乐学理方面的知识？乐理、音乐史和音乐心理，都是音乐教师很有用的知识，他们应该作为例规，常常阅读这方面的书籍杂志，用以增进自己对于音乐的见解。

（五）我对于音乐教育和教育的方面有研究吗？许多教师们依样画葫芦，照着他们的教师当年教他们的方法，去教学生。在教会色彩浓厚的学校里，尤其有这个情形；而音乐教师有许多是从教会学校里学习出来的。倘使不问心理学和教育学进步到何等地步，还是死抱着这种老方法去教，那么教育的成绩决不能满意的了。教人家学的人，自己更得要学啊！

（六）我对于社会上音乐环境的改善，的确有贡献吗？音乐教师是社会上音乐的提倡者，也是社会上音乐环境的改善者。我们觉得每一个音乐教师，除了规定的工作之外，还应该热心参加其他音乐的工作。有哪几个人对于音乐的兴趣是由他唤起的？有哪几个音乐团体的工作是由他推动的？有哪几件音乐活动的成绩是由他造成的？这些都是他应该自己考验自己的问题。我国音乐教师们能在自己修养上如我们所希望的这样努力，我国音乐的前途、音乐教育的前途，是有无限的光明的。

本章提要

（一）音乐教育不仅限于教室中的上课，而应该包括课内、课外一切关于音乐的活动，使学生从听、演奏和创作三方面去发展他们的音乐才能。

（二）音乐课程应有联络性，并且应当内容充实。

（三）音乐课程在物质上，必须要有相当的设备。质和量都应注重。

（四）音乐教师应该使学生爱好音乐，不应使他们厌恶音乐。"苦功夫"足以摧残学生的兴趣和愿望，是不合心理原则的。

（五）教师应该用积极的态度、优美的教材和竞争的方式，去激励学生，使他们能继续努力。

（六）音乐教师对于自己的修养，应十分努力。

研究事项

（一）试把现在学校音乐课程中的作业列举出来。

（二）研究教育部所颁布的中小学音乐课程纲要，有什么不妥的地方。

（三）拟订学校办理学生的个别教授和考试学生校外学习的音乐而给予学分的办法。

（四）照着我们的主张，一个音乐师范科里，对于普通科目、音乐教学法和音乐一方面的时间，应该如何分配。

重要参考

㊿ 钱光毅《部颁小学课程标准内几个值得讨论的问题》，《音乐教育》4：6.9－15.1936.

㉛ 陈洪《部定初中音乐课程标准检讨》（从《广州音乐》转载），《音乐教育》4：1.51－58.1936.

㉜ Arps, G. F. Work with Knowledge of Results vs. Work without Knowledge of Results. Psych. Monog. 28, 3. 1920.

㉝ Baker, E. and Giddings, T. P. High School Music Teaching. Ceo. Banta Pub. Co. 1928.

㉞ Beatte, J. W., Mcconathy, O. and Morgan, R. R. Music in the Junior High School. Silver, Burdett & Co. 1930.

㉟ Book, W. F. The Role of the Teacher in the Most Expeditions and Economic Learning. J. Edu. Psych. 1, 183－199.1910.

㊱ Davidson, A. T. Music Education in America. Harper & Bros. 1926.

㊲ Dykema, P. W. Music in the School Servey. Mus. Supervisors, J. 17, Oct. 1930.

㊳ Gale, H. Musical Education. Pedag. Sem. 24, 503－514.1917.

㊴ Gehrkens, K. W. Introduction to School Music Teaching. Birchard & Co. 1919.

㊵ Hugheg, J. M. A Study of Intelligence and of the Training of Teachers as Fators Conditoning the Achievement of Pupils. Shool Rev. 33, 191－200, 292－302. 1925.

㊶ Hurlock, E. The Value of Praise and Reproof as Incentives for Children. Arch. Psyck 71, 1924.

㊷ Mursell, J. L. Principles of Musical Education. MacMillan. 1927.

㊸ Symmonds, P. M. Methods of Investigating Study Habits. School and Soc. 24, 145－152. 1926.

第四章　音乐的欣赏

音乐的欣赏是音乐教育中的一种力量，借以促进学生对于音乐的爱好，并且使这种爱好更为深切和合理。雷为池（Revecz）解释音乐才能为"爱好美的音乐的能力"。那么我们就可以说，音乐的欣赏，就是要培养这种音乐才能了。我们在前面两章里，曾再三提到学习须有良好的态度和坚定的愿望；而最基本的鼓励，是对于音乐本身的兴趣和爱好。所以音乐教育的基础，是建树在欣赏上面的；而更深切合理的欣赏，又是音乐教育主要目的之一。

我们对于音乐的欣赏，可分三层来讨论。我们先要知道欣赏的心理，怎样可以从音乐上获得快感。第二要知道在音乐教育上，怎样可以提高这种快感，这种快感有什么功用，怎样使欣赏透入听、演奏和创作这三种音乐活动里去。然后第三要知道怎样使欣赏促成学生在音乐观念方面的进步，而造成音乐的专门人才。

欣赏的心理

音乐的欣赏既是培养爱好美的音乐的能力，我们就要研究学生怎样可以从音乐上获得快感。蒲聂斯（Beaunis）（65）、唐耐（Downey）（69）、纪尔曼（Gilman）（72）、韦尔特（Weld）（85）、卡兹与雷为池（Katz and Revecz）（76）、裴留（Belaiew-Exemplarsky）（2）与惠特莱（Whitley）（86）诸人的研究，都很有价值。读者若要对于音乐快感的获得上做详尽的参考，可以从他们的报告和著述中，得到许多很好的材料。我们从这些材料里，可以找到下面几项结论：

（一）听觉对于音质所得的快感。据研究的结果，爱好音乐的一种原因，是听觉在音质上、旋律的起伏上和谐声上所得的快感。在这几方面，音乐给予人的感动，很有出乎寻常意料之外的。有许多耳聋的人，还是能借乐器的振动和地板的波动传得音乐的感觉而得到乐趣。贝多芬晚年耳聋之后，还是作了许多不朽的乐曲和许多动人的演奏，这是尽人皆知的事实。卡兹与雷为池二人对于苏德迈斯脱（Sutermeister）的研究，更有意味。苏德迈斯脱是一个极爱好音乐的人，后来他忽然变成聋人，一切的听觉完全失掉了，但他对于音乐的演奏，尤其是声量较为洪大的管弦乐演奏，仍能感觉到很深切的兴趣和获得浓厚的快感。研究的结果却证明他并不借乐器的振动或地板的波动，传得音乐的感

觉，而是音乐对于他全身直接有感应，他的反应很能表示出他能完全了解和充分欣赏他所听不见的音乐。这个研究所示音乐对于人的感觉的重要性，实和我们以前已经提到裴留对于儿童的那个研究所得的结果互相印证。美的音在音乐教育上的重要性是非常之大的。在学校里利用留声机和唱片来唤起学生对于伟大音乐作品的欣赏，原是极好、极重要的方法，但是劣等的留声机，传音不确，把音的美质都失掉了，那就决不会得到良好的成绩的。

（二）节奏的反应。一般的音乐教育，往往对于节奏极不注意，就是专业的音乐教师也大半不能把音乐的节奏，充分地表现出来。我们记得有一次有许多钢琴教师听一个学生演奏着"Military Polonaise"（Chopin op. 40 No. 1.），学生把第二段里的节奏完全忽去，那些教师们都觉得奏得似乎不很完美；但当场竟无一人能指出缺点所在。可见节奏是音乐艺术中一个常被忽视的重要元素。

许多心理研究，都证明节奏的反应是音乐能够引起快感的主要原因之一，而忽视节奏，正是我国现在音乐教育中最普遍、最明显的缺点。像这样把唤起音乐快感中最重要的因素丢开不管，我们又怎能希望学生欣赏音乐呢？我们觉得无论在听、演奏或创作的时候，学生应该有充分的机会去感觉和辨别音乐的节奏。教师应鼓励学生拍手、踏步、舞蹈、将身体摆动，或用任何动作，作为对于节奏的反应，这里面所蕴藏着音乐的快感，全在我们努力去把它解放出来，使它成为音乐欣赏的基础。

（三）联念和想象。音乐的内容如果能引起听者许多的联念或丰富的想象，音乐的快感便可以增高，所以在提出欣赏的材料的时候，教师应尽量介绍这音乐所具有的联念和想象。

乐曲和歌词间的关系，是很重要的一种发生音乐快感的联念。遇到适当的机会时，应使学生把他们的情感作成诗词，然后再试作简易的乐曲，去配合这诗词。这样学生便明了音乐是人类发表情感的一种重要工具，和其他的艺术有着深切的联系，绝不是一种孤单存在的艺术。

在鼓励学生想象的时候，我们务须注意不要使他们的想象流入幻想。唐奈（Downey）（69）的一个学生，对于一个乐曲的想象是这样的：起初是一个人自怨自艾，悲自己命运不佳，后面是一个疲劳的父亲，半夜里抱着一个哭闹的孩子，在房间里走着，所唱的催眠曲，却夹着咒骂的字句。那学生所听到的是什么乐曲呢？正是索班（Chopin）的《丧礼行进曲》（*Funnel March*）呢！这种想象不可谓不生动，惜乎离开音乐太远，以致对于音乐快感的获得上，不能

得到什么价值。音乐教育要使学生因感觉音乐快感而欣赏音乐,却不欢迎这一类的幻想。韦尔特(Weld)(35)的意见是所有听音乐所引起的想象,都有动作的关系。欧阳修在《秋声赋》中也把他所听见声音,比作"奔腾澎湃""风雨骤至""衔枚疾走"等等动作,所以我们要学生想象而不致流入幻想,便可以应用此理,使学生说明他从音乐中听到些什么动作,究竟是队伍的进行、马匹的奔逸、树枝的摆动,还是旋涡的流转;然后更鼓励他们在音乐进奏着的时候,就表演种种动作。这样便自然而然地做到乐意表情的地步,非但使学生感觉到音乐的意义,而且对于节奏也可得到更准确的观念!

(四)乐曲的结构。许多人到音乐会去听了很好的音乐,却受不到多少感动,这大半由于没有注意到乐曲的结构。他们大都觉得乐曲的结构是十分深奥,非同小可的。其实这种训练并不繁难,在小学里就可着手。音乐的教学应就以乐句(phrase)为单位。学生在若干次听和唱之后,就很快地可以看出每一乐曲是由许多乐句连缀而成的,有时重复,有时对称,有时包括各种的变化。如果以后仍常注意到乐曲的组成,以及歌句和乐句的关系等项问题,那么乐曲的结构,就可很容易、很自然地明了了;而音乐对于他们,也便增多了一个极主要的快感的源泉。

(五)期待的态度。听音乐者的态度,对于他是否能在音乐中得到充分的快感,是很有关系的。大凡艺术的作品,总要接受者努力去发现它的价值,总能给人以最大的满足。越是伟大的作品,越是如此。所以在欣赏音乐之前,最重要的条件,就是要有一个期待的态度。听者先要认识他们所将要听到的音乐是有价值的音乐,其间含有何种意义、何种美质,自己一定要注意去懂得那些意义和寻找些美质。倘使在这已有定评的伟大音乐作品中,见不到妙处,得不到快感,那只能怪自己欣赏程度的浅薄。这种态度对于快感的获得,最有贡献。我们从前在上海爱群女子中学的时候,曾经有过这样的经验:在上海雅乐社公开演奏前,带了几个学生去旁听。末次练习,那次最重要的节目是一首四声合唱的"The Sands of Dee",但是那些学生们并没有注意到这一个节目。在练习完毕后,我们把这首歌中女郎呼牛、暴风骤发、海潮高涨、沙滩沉没、水中沉浮有物、村人捞尸、埋葬海滨、舟子夜渡时闻女郎呼牛声,各种情节详细解说,她们对于这首歌,就发生了极大的兴趣。而在第二天公开演奏中,她们便得到了极大的快感,认为她们从来没有从音乐中得到过更大的乐趣。Shanghai Choral Societ 演奏罕得尔(Handel)的圣歌"Israel in Egypt"时,又有了同样的经验。所以我们觉到音乐的欣赏需要在事先先明了某一作品的价值,

而造成一种期待的希望。在学校里每次要学生欣赏有价值的音乐时，教师应先把内中应该注意值得欣赏的部分，提出说明。开音乐演奏会的时候，我们以为在秩序单后面，也应该把那主要节目作一个简明的介绍，使听众知道他们应该注意些什么和从什么地方去获得快感。这种办法，在音乐教育上的价值，是不容忽视的。

综上面所提出的五点，我们知道音乐教育不能不以欣赏为起点，而音乐的欣赏，却在充分获得音乐的快感。凡有能增加音乐的快感的一切设施，都能予音乐教育以莫大的贡献。各人欣赏的方式往往不同，如韦尔特认为有：1）动作类的喜欢击节或吹啸，2）情感的恬然自得或漂浮不安，3）理智类的分析或品评等三类。其分类的是否确切妥善尽可不问，而音乐教育在这一方面应有的努力，无疑的是要帮助各个学生得到他自己的欣赏方式。只要能达到充分欣赏、充分得到快感的目的，欣赏的方式，大可不必去强使一致。

照上面的讨论看来，所谓音乐欣赏实不能认为是音乐教育的一特殊部分，更不能靠一星期一小时的那种"音乐欣赏课"来教学。欣赏应该渗透整个音乐教育，所有音乐教育的活动——听、演奏和创作——无一不以欣赏为基础，更无时不包含着欣赏。就说欣赏是音乐教育的灵魂，亦不为过！

欣赏和听

许多人以为欣赏就是听，那是一个很大的错误。我们上面已经说明过，欣赏是要从音乐中获得快感。听音乐固然可以获得快感，而演奏和创作又何尝不能获得快感？所以很明显地，欣赏不仅限于听了，但是听仍不失为欣赏音乐的主要途径。我们现在要讨论怎样使学生听音乐时可以获得最多的快感，而收最大的效果。

（一）我们要些什么样的节目？在编配节目的时候，我们要使内容驳杂。无论在乐曲的性质上、程度的深浅上、时间的长短上，都应该有充分的变化。一则所以使每个学生都有机会去得到最配他胃口的音乐，再则所以避免因单纯而引起厌倦。

我们的节目中，应该都是有价值的音乐。希望从这种听的经验中，使学生去得到创造一个名贵高尚的乐汇的基础（"乐汇"是我们创造的一个名词，指各人所熟悉而爱好的音乐的集体）。这样只有音乐杰作才够得上资格，因为音乐杰作是愈听愈见其妙，经久不厌的（71）。至于那些流行的时髦歌曲，也许因为肤浅的关系，也许因为肉麻的缘故，而风行一时，但不多几时便像秋天扇

子一般地成了"过时货",再也没有人去想起它了。这种不能耐久的音乐,对于我们的乐汇没有什么贡献,便没有资格加入我们欣赏的节目。

我们的节目有时应参用已经听见过的作品。有价值的音乐既愈听愈妙,就应时时有再来一次的机会。有的时候也可以让学生从他们已听见过的材料中,"点"他们顶喜欢的歌曲,编在欣赏的节目里。

(二)我们要些什么样的反应?听不只是被动地接受,而是积极地选择和注意。我们若要获得最大的欣赏,就得要充分地把注意支配到可以得到快感的音质、节奏、乐意、结构各方面去,去甄别它们的价值,去思索它们的内容。我们现在约略讨论一下怎样可以指导学生去做种种应有的反应。

在学校里实施音乐教育时最方便的方法,就是问答法。学生在听完之后,要答复一些问题,作为他们对于这音乐的反应。在学生多的情形之下,这是比较最切于实用的。但是这个方法很容易发生流弊,教师往往在不知不觉之间,把问题的中心,从音乐的本身移到关于音乐的知识上边去。我们前面列举音乐快感的来源时,根本就没有把关于音乐的知识列入。倘使学生需要注明乐曲的题目、作曲家的姓名、作曲的年份、作风的派别、作品的种类这一类知识的卖弄,对于音乐快感的获得,非但毫无益处,反而足以限制真正的欣赏,并且把注意搬了场,丢掉了音乐本身的美质,而去追寻那啰唆而死板到讨人厌烦的那些只能强记的知识上面去。"舍本逐末",未免太不合理了,所以音乐知识方面的"博闻强记",我们不承认即是音乐的欣赏。而专以灌输音乐知识为能事的那种所谓"音乐欣赏课",我们认为是真正音乐欣赏的障碍,我们尤其要竭力反对,予以纠正。

当然我们并不根本反对问答法的采用,学生的注意是可以用问题来引导的,学生的反应是可以用答案来说明的,如其在编制问题的时候,能够把注意的重心放在音乐所含的美质的辨别和体味上面;让学生能把他们所得到的快感,做一种自然的流露,这才不失欣赏的本意呢!

学生对于音乐,用身体的动作作为反应,是值得鼓励的。在可能范围之中,可以准许学生在听的时候,做挥手、摇摆、踏步、跳舞(尤其是比较已经熟谙的乐曲)等等动作。我们还要训练他们认识乐句。用一定的动作,表示乐句的开始、变换和再现,这个方法很容易使学生注意音乐的节奏和结构,而在这两方面获得真切的快感。只是每一次使用这方法的时间不宜过长,时间一长,非但秩序难于维持,而且因注意不能集中,往往会得不到良好的效果的。

完全静默地听,在事前事后都不做任何说明或讨论,也是一个很重要的方

法。欣赏已经熟谙的音乐，尤其应该这样。艺术是总有这么一种"不可以言传"、莫名其妙的神秘性的。在演奏真正伟大的音乐时，不知不觉就陶醉在它的美质里面了。"子闻韶三月不知肉味"这种情况，又何尝可以分析呢？在使学生欣赏音乐的时候，以分析为主的问答法和以综合为主的静默法，各有适当的功效。二者表面似有矛盾，而实际却相互为用，不可偏废的。

学生在听音乐的时候或听完之后，往往很想自己尝试一下，这种反应是极应该鼓励的。幼稚生在教师唱歌的时候要跟着唱，我们不应该加以禁止，这是在第一章里已经说过了。这个原则在小学和中学里，也有同样的价值。无论在声乐或器乐方面，学生的跃跃欲试，非但可以表示他们已从这音乐得到了快感，而且可以借此鼓励以后的迈进和帮助造成一个丰富精彩的乐汇。

（三）我们用些什么样的手续？在听的方面，留声机是最主要的工具。我们要求最精制的留声机，使好的音量得以充分地表现出来。除了留声机之外，外界的音乐家或教师自己的演奏，是有极大价值的。程度好一些的学生的演奏也好，这种演奏因为情感的关系，其印象往往更为亲切深刻。演奏场所的布置、演奏时的空气，都要有充分的筹备，才能恰到好处，否则一定会把效率减低的。在介绍一个节目的时候，普通只要引起学生的注意，发生一种期待的态度，无须对于这作品的历史或技术做冗长啰唆的说明，只有乐中的主要动机或主题，或者有提出之必要。如果预先提出，则在这主题出现的时候，应该用约定的记号来使学生注意。各种不同的乐器，应该在可能范围内尽量带到教室里，让学生能逐一观察其构造和辨别其音色。在听器乐演奏的时候，便可以渐渐认识每一乐器在乐队中的部位和它所负的使命。在这种情形之下，收效一定是很大的。

我们要认清听是一种音乐教育的计划。计划的实施须对一切环境有充分的控制，事前要有精密的布置，临时要做适当的应付。教师所负的责任是十分重大的，他要使学生能很自然地去得到快感，但对于他们的主张或见解，则不宜加以遏制。学生能有独立的主张或见解，即使是错误的，也正是最足欣慰的事。错误的主张或见解，一到经验略富，自有纠正的时期。那些没有什么意见的人，才是没有进步的希望的！

学校中的小音乐会，可以给学生许多欣赏的机会，每年一次是不足够的。听音乐的益处是累进的，次数越多，每次的影响越大。如其音乐演奏会的次数多些，筹备好些，便可成为音乐欣赏最重要的途径。

欣赏和演奏

欣赏不限于听是我们已经说过的了。演奏也应该认为是提高音乐欣赏、增加音乐快感的一种活动。多数音乐教师以为演奏就是目的，学生倘使能把一首歌，或者在器乐上把一支乐曲演奏得很好，就算是得到了成功，那是一个大大的错误。这个错误造成了目前音乐教育中极普通的两个恶现象：

（一）在练习演奏时，学生并不能也并不想，从他所演奏的音乐中去寻觅快感以为以后更加爱好音乐的余地，而专一死板板地在演奏的技巧方面下"苦功夫"。这种使"由之"不使"知之"的办法，势必把学生在音乐方面的活动完全变成被动，做成敷衍搪塞不可。

（二）把欣赏的领域，只限于极少、极短时间。完全以听为方法的所谓"音乐欣赏课"，抹杀了演奏的经验能增进听音乐的能力的事实，硬要一件事的两方面完全分离，欣赏因之而贫乏，演奏也因之而失去意义，这是我们认为目前音乐教育上必须力加改正的错误。

我们必须认清演奏不只为演奏，其最重要的任务还是在音乐快感的获得与欣赏能力的提高，要做到这种任务，我们对演奏，应该注意下列的各点：

（一）在练习之前，我们应该先把演奏的材料，用简明扼要的话介绍给学生，使他们明了这是有价值的音乐。最好能由教师自己或用留声机表演一下，对于歌词亦可先解释一下，总要做到学生能注意到这音乐的美质的领悟上面，而作充分享受这音乐所能给予的快感的准备。

（二）在练习的时候，我们要以音质（包括音量、旋律的起伏与和声）、节奏、结构为注意的对象，它们能给予音乐快感；它们也是演奏的三个重要方面。我们切不可把有生命的音乐，硬截成一个个死的符号。音乐教学的单位，须是乐句、节奏和结构。

（三）技巧问题的提出，都应以美感为出发点；假使技巧上有困难，需要特殊的练习，那是因为这是产生应有的美感的一重障碍，要获得应有的美感，所以不得不努力于这一项技巧的练习。音乐教师从头就要把技巧上的困难在未解决之前和已解决之后实际上的不同表演出来。学生能有了明晰的认识，他们会自动去努力练习的。我们的原则是为音乐而技巧，不是为技巧而技巧。

（四）学生在练习演奏的过程中，应时常有机会去批评他们自己的工作。教师很可以用种种的问句去引起这种自我评议的工夫。

我们上面对于演奏的一切讨论，是假定所有演奏的材料都是在艺术上有价

值的音乐。但我国一般中小学音乐教育所用的大抵是劣等的材料，还有少数学校则趋向另一极端，选用为技巧而技巧的材料。这两种音乐教材的性质、归属完全两样，而在艺术上没有价值和不能达到欣赏的目的，却是没有什么区别的。在选用这两类教材的时候，根本既错，我们上面所讨论的那些理论和方法，当然也无用武之地了。

欣赏和创作

在音乐的创作方面，有三件事是和欣赏最有关系的——作曲、音乐玩具的演奏和制造乐器。我们现在分别来讨论。

（一）作曲。我们现在并不是讨论作曲的本身，而是讨论应用作曲来训练欣赏的方法。俄格顿（Oqden）（79）以为现在的音乐教育太注重技巧了，补救之法是要把各种有关联的艺术，如音乐、诗歌、绘画、戏剧，都融会贯通起来。他主张教师应该给学生一个题材——如能让学生自己想出一个题材来更妙——如一朵花、一只鸟、一颗星之类，然后鼓励他去做适当的反应，而用文字、姿态、颜色、线条、形象、音响和节奏来发表出来。这种理想当然是非常美满，但是要使各种艺术完全联络起来，在实施时或不免有许多困难。这个理想中的制度现在还没有哪一个教师敢于尝试。格林（Glenn）（74）在美国康萨斯城（Kansas City）教学生创作乐曲的试验，却已得到了很满意的结果。在小学三年级以前，竭力给学生以丰富的音乐经验，他们就能做短诗，并作曲去配他们自己所做的诗。当大飞船劳斯安极立斯（Los Anqeles）号飞到该处时，有一个三年级的小学生作歌曲如下：

这种情形不能不使我们觉得这个试验的成功，而有设法仿行的价值。所作的曲还是次要，学生因作曲的缘故而得到乐谱的熟悉、乐意的开展，对于音乐做进一步的认识，从音乐得到多一分的快感，而作深一层的欣赏，其教育上的价值是非常之大的。

这种方法，我们应该试行。但是我们觉得许多在外国极有价值的教育制度或教育方法，一搬到中国来，就起了极大的变化，非但价值失去，而且还会发生很大的流弊。一件事的成功和失败，绝不是偶然的，成功自有成功的原因。我们若不考究它内中的原因，只把它的表面搬来，又怎能得到好的结果呢？倘使我国的音乐教师也要想使小学生能够作曲，那是很好的志气。但他的工作须从增加小学生的音乐经验入手，绝不是贸然勉强小学生机械地去做他们莫名其妙的事。我们的主张是鼓励作曲自是提高音乐欣赏的一个方法，应该使学生把他们的音乐意识很真实地、很自然地流露出来，并不是做着呆板的机械工作，为成绩展览会制造些自欺欺人的作品。

（二）音乐玩具的演习。音乐玩具的演习，近年来在我国逐渐为幼稚园和小学校所采用了。但是这种方法在教育上的意义，一般教师还未十分明了，以致每每只存形式，而把其中的精神失去。玩具的演习，根本和乐器的演奏无干，我们所当注意的不是演习的结果，而是演习的准备和演习的经过。教师应该先用留声机或钢琴来介绍一支乐曲，让学生自己来决定什么地方用锣，什么地方用鼓，教师不可多出主张，只能从旁指出乐句、节奏等的关键，作为帮助。这支乐曲或需重复许多次，才能把玩具的伴奏决定。这个演习的准备，可以使学生对于音乐的结构、节奏各方面，发生浓厚的兴趣和深切的了解。在结构和节奏两方面如能大致不差，那么，在演习时这支乐曲的特质，便可表现得格外明晰。这演习的经过，能使学生听到他们的主意所发生的影响，而在必要时逐渐加以改正。至于学生们所决定的伴奏，从音乐技术的立场看来，当然不免幼稚可笑。演习玩具的学生，也究竟不是（我们也不希望他们是）一个组织完善的乐队，所以演习的结果，是并没有什么意思的。我们看到许多音乐教师，因为要把小学生打扮好了搬到台上去，所以不得不忽视了演习的准备和经过的教育意义，只是命令小学生依照着音乐家所编成的伴奏，做着敲、打、摇等等机械动作。这种办法所得的音乐，在表演时当然可以博得听众的掌声，但是学生所得音乐欣赏上价值，却是微乎其微了。

（三）制造乐器。学生制造各种简陋粗糙的乐器，来开展学生对于音乐的概观，这是经柯尔孟试验得到良好结果的方法。这个方法所给予学生的特殊经验，是音色及音量和乐器构造的关系。但是这个方法有两个很重要的限制，我们不能不注意：

1. 乐器制造的作业，总不免有若干工艺上的困难。学生在竭力设法解决这些工艺上的困难问题时，就无形中把音乐的活动变成手工（劳作）的活动

了，于是在音乐教育上的价值也就消灭了。

2. 这种作业究竟幼稚，所以在小学较高年级里就不合宜了。自制的乐器，无论如何总不免简陋粗糙，在音乐演奏上的应用很是有限，而制造时所费精神时间很多，足以妨碍别种更重要的音乐活动。只是继续着乐器的制造，并不一定表明音乐教育的成功。学生的注意也许已经离开了音乐，而贯注到纯粹的工艺上去了！

欣赏和音乐观念的进步

音乐观念的进步是本文第二编的范围，我们不预备做很详细的讨论。现在只把欣赏和音乐观念的进步有些什么基本的关系，来说明一下：

（一）听觉训练。听觉训练在开始时，不能用练习曲这一类的材料，应该用真的音乐。听觉训练的唯一目的，是要使听觉敏锐，而能把音乐听得更为清楚准确。所以我们应用值得欣赏的材料，听了才有美的结果，才有快感可以发生，唯其能发生快感，学生才要听得格外仔细一些，格外完全一些；因为听得仔细和完全，所得的快感愈多，因而对于音乐的爱好也更加一层。

（二）节奏。节奏的训练也不必用干燥无味的方法，如数"一、二、三、四"、记音节符号或用算术计算每个音符的时间。应该用的却是身体的自由动作。我们在本章里已经说明过这种身体的自由动作，也是音乐快感来源之一，于是音乐的欣赏和节奏的训练可以同时进步。

（三）乐谱的熟悉。乐谱并不是一件怎样难学的东西。我国一般学生、一般唱歌者，甚至一般所谓作曲家，都只能辨认和运用那简陋而不方便的1、2、3、4、5、6、7数字，那是多么可怜呀！在我们想起来，除了一部分的人，根本没有和乐谱发生过什么关系之外，其他的人大都在学校里曾学过乐谱的。只是教法不得其当，把乐谱作为死的符号教，以致学生看见乐谱就摇头，以为是无法了解的天书了。其实乐谱要作为美的音乐的代表，每一个音符正要给我们一些快感，那么乐谱的熟悉，是不会发生多大的问题的。把着这个主见教乐谱，当然要用好的音乐作为材料，所以一等到学生把乐谱看熟时，他已经学到了一些有价值的音乐。倘以数学的方法来教乐谱，理论或许很好，而事实上必定得不到好结果。

总而言之，我们认为音乐教育的目的是要从音乐得到快感，要能充分欣赏音乐。同时欣赏也是各种音乐活动的原动力，一切音乐的努力是否成功，只要看学生是否比以前能更深刻地欣赏音乐。

本章提要

（一）音乐教育的目的是要学生能从音乐中得到更多的快感，就是说要能欣赏音乐。

（二）音乐快感是从音量、节奏、乐意、结构各方面得来的，而期待的态度使音乐快感更容易得到。

（三）听是训练音乐欣赏的主要方法，但所听的音乐一定要有常听不厌的价值。

（四）在听音乐的时候，身体的动作往往是很好的反应。用问题来征求答案时，这些问题要避免知识的考验，而要以美的印象的自由发表为主体。

（五）演奏的练习应以欣赏为主要目的，所有设施不宜专重于技巧，应该以增加音乐快感为出发点。

（六）作曲能给学生自由抒情的机会，倘使音乐经验丰富，可以从小学里就开始试作。

（七）玩具演习的意义，在未演习之前，使学生能对音乐的结构和节奏各方面作极深切的注意，并不在乎登台表现时的成绩优良。

（八）自制乐器在低年级很有价值，是很可试行的办法。但这种作业很容易变为纯粹工艺的作业，而失掉它在音乐教育上的意义。

（九）音乐观念的进步，是同音乐欣赏互为因果而同时并进的。

研究事项

（一）试作"音乐欣赏"的定义。

（二）在你自己的音乐经验中，从哪几方面得到快感？

（三）在听过音乐之后，使每个学生写一篇文字，报告他的感想。试讨论这方法的利弊。

（四）试述你自己所经验过的那种音乐欣赏训练和我们所主张的有什么不同。

（五）为什么欣赏不能限于听音乐？

（六）试指出现在小学校、幼稚园里玩具乐队的办法有什么不妥善的地方。

（七）试设计一件国语、音乐、图画三方面联络的工作。

（八）为什么"音乐欣赏课"是不合理的？

重要参考

㉔ Beattie, John. W. et al. Music in the Junior High School. Silver, Burdett & Co. 1930.

㉕ Beaunis, H. L'emotion musicale. Revue Philosophique. 86, 353 – 369. 1918.

㉖ Dickinson, E. The Education of a Music Lover. Seribner. 1911.

㉗ Diserens, C. M. The Influence of Music on Behavior. Princeton Univ. Press. 1926.

㉘ Diserens, C. M. Relations to Musical Stimulus. Psych. Bull. 20, 173 – 199. 1923.

㉙ Downey, J. A Musical Experiment. Am. J. Psych. 9, 63 – 69. 1897.

㉚ Catewood, E. L. An Experiment in the Use of Music in an Architectural Drafting Room. J. Applied Psych. 5. 350 – 358. 1921.

㉛ Gilliland, A. R. & Moore, H. T. The Immediate and Long Time Effects of Classical and Popular Phonograph Selections J. Applied Psych. 8, 309 – 323. 1924.

㉜ Gilman, B. Report of an Experimental Test of Musical Expressiveness. Am. J. Psych. 4, 558 – 576; 5, 42 – 73. 1893.

㉝ Glenn, M. Creative Song. Childhood Edu. 5, 324. 1929.

㉞ Glenn M. et al. Music Appreciation for Every Child: Teacher's Manual for Intermediate Grades, Music Notes One, Two, and Three; Music Appreciation for the Junior High School; Teacher's Manual, Music Notes Four and Five. Silver Burdett. 1925 – 1930.

㉟ Hayward, F. H. The Lesson in Appreciation: An Essay in the Pedagogics of Beauty. Macmillan. 1917.

㊱ Katz, D. and Revecz, G. Musikgenuss bei Gehohrlosen. Z. ges. Psych. 37. 283 – 299. 1917 – 1918.

㊲ McConathy, O. et al. The Music Hour in the Kindergarten and First Grade (1929); The Music Hour, Elementary Teacher's Book (1929); Intermediate Teacher's Book (1931); Teacher, Guide for the Fifth Book (1931). Silvei Burett.

㊳ McKenzie, D. Music in the Junior School. Oxford Univ. Press. 1929.

㊴ Ogden, R. M. Hearing. Harcourt, Brace & Co. 1924.

㊵ Schoen, M. The Aesthetic Attitude in Music. Psych. Monog. 39, 2, 162 – 183.

1928.

㊁ Schoen, M. The Effects of Music. Harcourt, Brace & Co. 1927.

㊂ Sherman, M. Emotional Characteristics of the Singing Voice. J. Exp. Psych. 11, 495 – 497. 1928.

㊃ Stone, K. E. Music Appreciation Taught by Means of the Talking Machine. Scott, Foresman & Co. 1922.

㊄ Victor Co. Music Appreciation for the Elementary Grades. R. C. A. Victor Co. 1930.

㊅ Weld, H. P. An Experimental Study of Musical Enjoyment. Am. J. Psych. 23, 245 – 308. 1912.

㊆ Whitley, M. T. Music from the Standpoint of the General Educator. Teachers College Recd. 28, 675 – 678. 1927.

㊇ Wright, F. Monographs on School Music, Elementary Grades Series. Los Angeles, Wolfer Printing Co. 1629.

（原载《音乐教育》1937年第5卷第1、2、3、4、5、6期）

听众心理学

■ 张孟休

序

人是在听众的包围中生活着的。政治家、演说家、戏剧演员、歌舞明星、军官、教师等，固然常常同大规模的听众相接触；就是一般平常的人，在家庭中有伯叔兄弟，出外则有亲戚朋友，家人戚友也是一个小规模的听众。一个人对于听众应如何应付，如何维持，如何征服，是社会适应的一个极为重要的问题。近来心理学的应用非常发达，渐渐推广到了听众方面来。听众是一个复杂而错综的现象，开始用实验的方法来研究的人还不多，重要的问题尚未全部解决。听众心理学写成专著者，仅有何林华（H. L. Hollingworth）近著 *The Psychology of the Audience* 一书，内容综合各家研究，系统条理极其清楚，本书取材即多依据此书。编者但愿这本小册子能引起读者的兴趣，继起研究，使听众心理学成为一门更完备的科学。

"口吃的成因与治疗"的材料，是陈雪屏先生搜集的，承陈先生赠作附录，使本书内容充实不少，本书原稿并经陈先生两次校阅，特此致谢。

<div style="text-align:right">张孟休
二十六年三月序于北京大学</div>

第一章 导言

听众（the audience）有广狭二义，狭义的听众是名实相符的"听众"；广义的听众是无线电、电影、马戏、书报杂志及图画展览会等的听众，实兼有

"听众""观众""读者"等意义。我们现在所说的听众是一种广义的用法。

"听众心理"是一个很新的题目，却是一个很老的问题，因为听众的发生实在太早，我们可以说自有人类以来就有听众。我们的老祖先在观看鸟飞兽走，谛听虎啸猿啼的时候，便已做过一种听众了。原始人类在语言尚未发达以前，凭着种种呼声姿势，行动表情，彼此间就产生了表演者与听众的关系。

从纵的历史方面看，听众发生得很早；从横的方面看，一个人是时时刻刻在听众的包围中生活着。我们在家里有我们的父母伯叔兄弟姊妹，离开家庭则有许多亲戚朋友，学生时代有老师同学，在机关里做事有同事有上司或下属，这些都是我们日常必遇见的小规模的听众。倘若我们的职业是教师，是政客，或是宣传员，那末随时更要遇见大规模的听众。这些听众时时在激发着或限制着我的思想与行动。甚至当我们幽居独处的时候，往往仍不能离开听众的影响，在中国有"暗室亏心，神目如电""十目所视，十手所指"一类的观念拘束着一般人的行为，在西洋也有类似的"Thou, God, seest me!"（神目所注!）的话。

在客观方面，人是在听众包围中生活；同时在主观方面，需要听众亦是人类的一种基本的欲望。何林华（H. L. Hollingworth）说："没有听众，男人将不修边幅，女人会懒于梳妆。"[①]人类若不是为了炫耀的冲动，一切科学艺科及其他社会文化事业的进步，也许要迟慢许多。儿童游戏时，听众一离开，往往就会显得兴趣索然或改变方式。我们成年的人，穿了一身漂亮的衣服，或者做了一桩得意的事情，如果没有听众来注意，那是多么的煞风景！一个人失去了他的经常的听众，常会发生精神不安，独自无聊的感觉。外国有许多退休的宣教士，在衰老之年常常继续写作说教稿子（sermons），甚至写好后非向他家中的人宣读不可。可见需要听众，殊无老幼的区别。詹姆士（W. James）说得好[②]：

"我们不仅是群居的动物，想被我们的同伴们看见而已，我们还有一种天性，需要自己受到同类的注意，而且需要善意的注意。如果让一个人自由自在，社会里的一切的人都永远绝对不注意他，那末这真是世界上最残酷不过的惩罚了。

"假如我们进屋时没有一人起来招呼，说话时没有一人答应，做什么事也无人理睬，碰见的人都装作不认识我们，大家在大摇大摆旁若无人一般，那末我们立刻就会无名火起，绝望万分。我们宁愿受最惨酷的体罚，不愿遭受这种耻辱；因为受体罚虽倒霉，尚未至卑微到这样不值一顾的地步。"

我们需要听众，但不是无条件的需要，而是需要"善意"的听众。怎样才

能得到"善意"的听众,那就要看自己应付的本领如何,善于应付的人可使他的一切听众都转化为善意的,拙于应付的人将适得其反。一般的人,在青春发育的时期,因经验缺乏同时感觉过于敏锐,对于听众往往感到穷于应付;这时碰见生人,尤其是异性的,往往弄得面红耳赤,手足无措,甚至从别人面前走过时,亦不免慑脚慑手,忸忸怩怩的样子。实在说,这时对于听众是有几分怕惧的心情。不过对于听众不管如何畏惧,另一方面都依然需要它,事实上也无法可以摆脱,这样对于听众怀着又怕又爱的心情,于造成青春期的娇羞的仪态。多数的人,他们的经验随年龄增进,渐渐对于听众能应付裕如;可是有不少的人,始终脱不了恐惧的心情,在听众之前永远是说话呐呐不能脱口,动作拘束,态度忸怩,神情不安,如坐针毡,这种人的生活实在非常的不幸。

一个人能否善于应付他的听众,是他的生活能否臻于和美愉快的一个重要关键。善于征服听众的人,在家可使家人对他亲爱,出外可以博得戚友的同情,做教员可使同事赞许学生钦佩,作领袖可得到群众的爱戴拥护;一个人能做到这样,简直是事事一帆风顺,无往不利。反之,如果一个人在听众前面便感觉不安,在稠人广众之中便心惊胆战,在学校教书又不能使学生悦服受教,那是多么苦痛的经验!——事实上,这种苦痛的经验也许人人都有过的,试问初次登台表演的人,有几人没有"上台惊慌"(Stage fright)的难过的经验?

所以我们应如何征服听众,如何博得听众的注意欢迎,实在是一个极重要的问题。尤其是到了现代,社会组织进步,集团生活日益发达,如何征服听众更成了十分严重迫切的问题了。这本《听众心理学》,将以如何征服听众问题为中心,对于表演者与听众间的关系加以研讨。

当然,一个人易否征服听众,要受许多天赋的条件支配的,比如身材俊伟,相貌动人,资质聪慧,态度高雅,言词动听的人,自然易令人折服。又如生而为王公贵人,在社会上有权有势,有时也很占便宜,有了这些特殊的号召力量,表演者可以不顾一般的不利的环境情形,亦能一鸣惊人,征服听众。还有一些表演者可以凭他的特有的仪表、声音或历史的关系,得到成功。不过可惜这些特点不是人人具备,也不是可以训练得成的;一般的人不得不另求补救的方法。我们现在不想讨论这些个人的特点,而要就表演者与听众间的一般的普通关系去研究,即对表演者听众相互间所发生的种种影响,加以分析和叙述。

过去关于听众的一切著作,都是完全偏重操纵的技术方面,这些著作者的动机,无非是要夸耀自己的表演的伎俩。究其内容,亦多为东鳞西爪的个人经

验。用科学的方法去搜集系统的材料，或就表演者与听众间的一般关系做实验或测验研究者，为数极少——简直可以说没有。我们现在想尽量根据心理学上的原则，应用实验所得的结果，来努力研讨这个问题，希望能得到比较客观的科学的结论，或者在实用上是不无裨益的。

参考书

① Hollingworth, H. L. The Psychology of the Audience. P. I. American Book Co. N. Y., 1935.

② James William. The Principles of Psychology. Vol I, pp. 293ff, Holt, 1890.

第二章　征服听众的步骤

我们既以征服听众为讨论的主题，自然应先分析征服听众的步骤或任务。一个演说者要征服他的听众，应先从何处着手？应注意的是哪些事项？关于这个问题，我们检阅所有的专家著述，很难寻得一个共同的见解。甚至大家对于一个很具体简单的问题，也往往意见分歧，没有一种普遍的法则可用。

比如演说者的目光是否应注视听众一问题，似乎应该很容易解决的，然而各家的意见却大相径庭。克莱塞尔（G. Kleiser）[①]说，演说者"应以目光正直注视他的听众，因为这是保持注意的一种最有效的方法"。而包泰因（L. E. Bautain）[②]却不以为然，他说：

"我奉劝诸君一件我累次奏效的，最能避免分心的事情，就是不要注视听众里的各个人，这样一来就不与其中任何一人成立一种特殊的默契……比如我自己，我小心翼翼地谨防与任何人的视线接触……保持我的视线在听众的头的水平线以上。"

此外，莫克伊尔万（McIlvaine）却又主张[③]：

"演说者的眼睛应注视着听众。无论如何，他不能让他的眼睛盯在讲演稿子上，也不应对着四壁徘徊瞻望……他必须常常注视听众，一个一个地细察他们的面容，留心每一注意或不注意的征象。"

对于这样一个简单的问题，各家的意见已经大有出入，再说到征服听众应从何处着手与注意哪些事项，在过去更是言人人殊，莫衷一是。他们所注意的问题之繁复琐细与微妙，我们从下面一段话中略为可以看出一点，这段话是一九一六年吴伯迪（C. H. Woolbert）所说的[④]：

"演说者自出场的一瞬间就开始发生影响。首先影响听众的是他自己的相貌。假如他的身体高直,其影响与一个矮驼的演说者就有所不同;假如他身材肥圆,他给予别人的是一种印象;假如瘦长,又是另一种;有龙章凤姿的威仪与容光焕发的风采的人,与一个獐头鼠目的站起来像一只惊惶的小鹿的人,便迥然有别。

"其次他的服装也很有影响。衣冠楚楚的人对于听众是一种印象;不修边幅,蓬头垢面的人却就大不相同。甚至理发的姿态,头发的有无,视看听众的方法,以及他的脚步的大小,就座的姿态,如何牵转他的衣尾,如何用他的手帕——一切所见的情形对于听众都有一种影响……"

若是我们从这些细微之处着手,那末问题实在太烦琐了。比如听众的聚集的动机有种种不同,有的为招待应酬,有的为受教育,有的为听训勉;有的完全为看热闹,有的为参加活动,有的为操纵会场。他们集会的时机、地点及规模亦有不同,街头巷尾、戏院、教堂、讲堂、议院、马戏场,甚至食堂与会客室等。至于表演者的动作亦有种种不同,跳舞、唱歌、格斗、魔术、讲演、祈祷、游行等。各种情形如此复杂,问题更将烦琐不堪了。当然这些特殊情形都能影响表演者与听众关系的成败,都有值得研究的价值。

不过我们现在的目的,不在讨论一种特殊的表演者或听众,而是要研究各种情形下共通的表演者听众间的关系。其实各种特殊的个别情形,都可以有特别的心理专题去研究,我们现在只得放弃不谈,专集中注意于一般的问题上。因此,我们要讲的征服听众的任务,当然不以某种特殊的听众、表演者及特殊的动作、时间、地点为限,而是一般的征服听众的任务。

何林华[⑤]分析一般的征服听众的任务的结果,他觉得这与广告的任务很相似。一张完全的广告,负有五项任务:

(一)取得注意,

(二)保持兴趣,

(三)引起印象,

(四)说服听众,

(五)支配行为。

一般的广告常利用形状奇特的图样与字体,刺激强烈的彩色,都是为引起别人的注意。取得注意是一件先决的条件,不管广告的内容如何动人如何有煽动力,若首先就引不起人的注意,当然是无从发挥其效能。所以第一须把读者的注意从别的事物上引到广告上来。既取得注意,就不能让注意移开,所以广

告还须有相当的趣味，以维持读者的注意。能使读者有充分的时间去注意，就不难在他的脑子里引起深刻的印象。引起了深刻的印象，再用种种方法使他们对于这种印象非常信服，发生信仰。直到由信仰而发生力量，支配他的行为，他写信或亲自来订购货物，广告的任务才算尽完。不过"完全"的广告才能完成这五项步骤，并非一切的广告都是如此。比如"公布"的广告，就只求能取得注意，保持兴趣，与引起印象，余二项则以他法去完成；"分类"广告则假定取得注意，保持兴趣与引起印象三项都不成问题，而专注意于引起信仰与支配行为。所以因目的不同，各种广告所负的任务的多少就不同，而且从五项步骤的那一点起始与那一点终止也有所不同。

表演者征服听众的步骤也是如此。表演者如果不能取得听众的注意，则不管他的表演如何精彩美妙，也是徒然。所以第一须取得听众的注意，表演者才有表现他的长处的机会。引起注意可用种种的设计与刺激去达到的。引起注意以后，表演者就应注意维持听众的兴趣，自然，表演者能否恪尽这第二项任务，最重要的是表演的内容有无趣味；不过利用种种人为的方法来帮助维持兴趣，亦未尝没有效力。表演者已能保持听众的兴趣，就可以用种种方法引起他们的深刻的印象，使之长久记忆，不易遗忘。再进一步，表演者要使听众发生热烈的信仰，觉得悦服，感到钦佩，表示赞许。最后表演者达到能指挥听众，左右他们的举动，支配他们的行为。那末征服听众的任务可以说完全达到，完全成功了。

表演者征服听众，也不必把这五项任务全部完成。以听众的种类不同，表演者的目的各异，于是任务也就有多有少，同时在这五项步骤中的起讫之点亦有不同。

比如儿童当众做一滑稽的动作，目的在引起别人的注意，他的任务只此一项而已。可是戏剧、电影、音乐、马戏等，则不但要引起注意，并须保持听众的兴趣，不过引起深刻的印象，说服及支配行为却不是必需的。学校上课，教员对于学生，除引起注意与保持兴趣而外，还得尽第三项任务，给予学生以深刻的印象，使他们能长久记忆，不易遗忘。一切评议会如校务会议，学生会议，以及党务会议等，发言人更须说服他的听众，使他们发生信仰，悦服自己的主张。至于做选举运动，或做推销货物的宣传，更须达到第五项任务，支配听众的行为，让选举人在他们的选举票上写上某候选人的姓名，投入选举票箱内；让顾客们到商行里来，交出钱票，把货物买了回去，才算达到最后的目的。

对于征服听众的五项步骤或任务，我们有一点应该注意，就是不要看得太机械太刻板了，如果以为征服听众必须循着这五个步骤依次进行，做完了第一项再做第二项，然后第三、四、五项，那是大错特错。我们分析这五个步骤——其实应该说是五个方面还妥当点——是为研究的便利起见；一切表演的实际进行中，这五项任务是错综的，交叠的，累积的，若要在其间划分出一条崭截的鸿沟，那是不可能的事情。所以我们应用这五项步骤时应斟酌情形活用而不可墨守。

征服听众的五项任务，我们将一一分章详加讨论。不过我们在未讲这五项任务之前，要先讨论一下听众的分类问题，因为这个问题与征服听众的任务有很密切的关系。

参考书

① Kleiser, G. How to Speak in Public. Funk and Wagnalls, 1916.

② Bautain, L. E. The Art of Extempore Speaking. p. 261. Scribners, 1839.

③ McIlvaine, Elocution, Scribners, 1870.

④ Woolbert, G. H. The Audience, Psychological Review Monographs. Vol. XXI, 1916.

⑤ Hollingworth, H. L. The Psychology of the Audience. pp. 12—15.

第三章　听众的种类

普通的听众，是由各种各类的个人组合而成，他们相互之间的差异很多。即以智力而论，在一种杂凑的听众中，就不免千差万别，有的是智力高的优秀分子，有的是低能愚笨的蠢材，有的是资质尚佳的中流人物。据过去关于智力方面研究的结果，一般人中的智力高低的分配是有一定的比例的，其中以中常智力的人占多数，聪明过人的天才与愚笨不堪的蠢材，到底仅占少数。其分配的情形，我们在下面一图内可以看出。①

在一般听众中，智力的分配大抵与这图相似，有半数的人为中常智慧者，智力特优或特劣的人都占少数。以智力高低做听众分类的标准，很有用处，因为表演者知道听众的智慧程度，可以力求表演的形式、内容及兴趣能适合他们的了解力与胃口。比如我们对一般的听众讲演，他们的智龄平均十四岁左右，我们如对他们讲许多高深的学理，用许多专门名词，自是徒然无益；如果我们

说的话过于简单幼稚，像对低年级的小学生说话一样，亦将使他们觉得无聊乏味，这是显而易见的事情。所以表演者应该明了他的听众的智力程度。

5%	20%	50%	20%	5%
心理不健全者 无任事能力者 须倚赖他人为生者 智龄在10岁以下	苦工 修鞋匠 裁缝 矿工 牧人 小学生 智龄约12岁	工匠 司机生 木匠 机器工人 汽车夫 巡警 电话接线生 低劣的中学生 小学毕业生 智龄约14岁 中常的人	护士 会计师 管账 速记员 牙医 书记 大学生 智龄约16岁	专门职业者 行政官吏 大学毕业生 优秀的成人

此外，我们亦可依据听众中各人的年龄、兴趣、教育程度或经济地位将听众分类，不过我们现在不想采用这些标准，因为这些标准都不切合我们现在的目的。若是我们把听众如此分类后，对于征服的任务的抉择、步骤的先后，不见得有什么帮助指示。比如我们知道听众的教育程度是大学生的程度，或者知道他们的年龄都是三十岁左右，对这类的听众表演者应先"取得注意"，还是直接从"引起印象"入手？应将五项任务全部完成还是只达到某几项？我们依然无从决定。所以我们须取听众的别一种特性作为分类的标准。

吴伯迪②与彭迪莱（M. Bentley）③所谓的"极化作用"（Polarization）的程度，也许可以用来做听众分类的标准。吴伯迪说："一群人必须经过'极化作用'，把演说者与听的人置诸相对的两极，才能形成听众。"所谓"极化作用"，就是把表演者与听众形成两种性质相反的东西（犹如阴阳性不同的电离子），两者互相对立，其间却有一种吸引的力量。经过极化作用，表演者与听众处于一种面对面的方向，同时在心理上也有相反的倾向。彭迪莱就依据这种极化作用的程度，把团体分为各种等第的等级。何林华④以为用"极化作用"还不如用"朝向"（Orientation）为佳，表演者与听众的关系，就是一种朝向的关系，表演者朝向听众，听众亦朝向表演者。"朝向"对于团体而言，是指团体的注意形式的确定；对于组成团体的个人而言，是指各人兴趣的方向或倾向的确定。朝向可分为两方面，一方面是表演者与听众间的朝向，另一方面是听众分子间的朝向。后者我们可以说是听众分子间的团集，团集越严密坚定，即朝向的程度愈高。比如听众的注意目标相同，方向相同，兴趣也一致，那末朝

向的程度就有相当的高。何林华④采取吴、彭二氏的原则,以朝向的程度为根据,把听众分为五类:

(一)流动的听众(The pedestrian audience)。流动的听众朝向程度最低,表演者与听众间几乎不会经过极化作用,听众各分子间亦无所谓团集。比如热闹的街市上的演说者,北平天桥一带的卖拳者,变戏法者,唱大鼓书者,他们面前的来来往往的过客,可以说是属于这类的听众。过客们也许各有不同的心事与目的,来去匆匆,彼此之间不必有共同的需要与兴趣,大家无非偶然碰上,自然说不上团集。表演者与听众各分子间,也没有一种共通的联系。这类听众的极化作用有时尚未开始,有时亦仅仅初开始进行,朝向程度最浅。彭迪莱所说的"偶然不经意的集合"(例如在车站月台上等候火车的人们),其朝向程度与此甚相似。要征服这类的听众,第一须取得他们的注意,引动他们的注意,把他们吸引过来。第二须维持他们的兴趣,使他们不致看一看转身就走了,这两项任务至少是必须做的,如卖拳、变戏法、唱大鼓书者,做到这两项已足。至于此外是否更进一步,须视表演者的目的而定。如系运动选举的煽动者或推销商品的宣传员,则须将五项任务全部完成。

(二)被动的听众(The passive audience)。被动的听众比流动的听众朝向程度略高,听众的各分子间有一共同的兴趣与目的,表演者与听众间亦有确定的朝向关系,不过听众仅是一种杂凑的团体。比如一般去听音乐会,去看戏剧,去听讲演或辩论,去参观展览会或其他表演的人们,就是这类的例子。他们都有一种共同的目的,可是只是一种被动的目的,听众分子间的关系是消极的散漫。游艺会中同乐的听众也可归入这类。在这种情形下,听众心理上已有一种准备,已有注意表演者的倾向,大家专心等候着他登台表演,所以"取得注意"一事已经不成问题。这里征服听众的任务,是从"保持兴趣"开始。表演者只要能把握得住听众的兴趣,他的音乐的演奏或戏剧的表演,就可以获得成功。至于对五项任务须继续进行至何项为止。则依表演者的目的而定。

(三)选择的听众(The selected audience)。选择的听众朝向程度又高一点,听众各分子间有共同的目的,而且他们的目的是积极的,在集团中主动地参加活动;不过各人的观点或意见并非互相同情,彼此一致。比如学生代表会议、工人代表会议、陪审官讨论会、国会会议或立法委员会会议等,是属于这类听众。他们的集聚都有一种共同的积极的目的,只是大家的意见不必一致。这种情形下,有会场的一切规程秩序,有共同的目标与热忱,演说者"取得注意"与"保持兴趣",自然是不成问题,无须顾虑的,征服听众的要点是在如

何引起他们的深刻的印象,博得他们的赞许和信仰,与支配他们的行为。

(四)团结的听众(The concerted audience)。团结的听众朝向程度更高一点,彼此间不但有一致的积极的目的,而且对于共同的事业有同情的兴趣;不过团结的程度尚未绵密坚定,没有完备的组织,工作的分配与权限的划分都不甚显明。大学里的科学问题或文学问题讨论班的听众,可以说是属于这类。其中不注意与无兴趣的人早经淘汰,印象的固定也用记笔记或写大纲等方法达到了,演说者的主要任务只是说服他们与支配他们的行为与思想。

(五)组织的听众(The organized audience)。组织的听众朝向程度最高,大家有共同的目标与兴趣,有严密的工作分配与权限的划分组织,表演者与听众间的极化作用已充分完成,表演者早已获得听众的佩服信仰,或者他已成他们的领袖,他的权力已为大家所承认了。一队军人或一队足球员,就是属于这类的听众。大家纵然是临时集合的听众,司令官或队长对于他们,已无须取得注意,保持兴趣,引起印象,与获得信仰,他能直接发号施令,支配他们的行动。其任务仅仅最后一项而已。

以上五类听众朝向的程度,由流动的听众到组织的听众,依次由浅而深;表演者征服他们的任务多少各有不同,从何项任务着手开始也不一样,进行至何项任务终止也有差别。表演者征服各类听众的任务,我们可以列成一表,以表明其间的关系。

流动的听众	注意	兴趣	印象	说服	支配
被动的听众	……	兴趣	印象	说服	支配
选择的听众	……	……	印象	说服	支配
团结的听众	……	……	……	说服	支配
组织的听众	……	……	……	……	支配

表演者要征服听众,第一须先认清他当前的听众是属于哪一类,注意应从五项任务中的哪项开始。若对于组织的听众再去做引起注意、保持兴趣等工夫,简直是徒然多费精力。若对流动的听众开始就做引起印象或支配行为的工作,亦必完全劳而无功。

所以表演者出场之先,应充分明了场面开始时听众朝向的程度与状况,试行拟定应从五项步骤的哪一点开始为宜。这种拟定的计划须有随意变动的余地,不可过于呆板,如果表演者发现听众开始的反应就显明这种试拟的步骤不对,须立刻改变方针,适顺当时的情形;不宜希望听众自己改变态度来适应预

定的计划。倘若表演者依拟定的步骤一一进行，听众依然不转头朝向着他，这就显然证明他应付失当。他应立刻想补救的办法。不过要想全体听众立刻朝向着他，亦不易办到，他应先取得比较容易被引起注意的分子的注意，形成若干朝向的核心，然后不注意的人受注意的人的感染影响，可以逐步使全场听众的注意都集中于他。关于这个问题我们以后还要详细讨论的。

我们上面的分析，全是从听众的各分子间的个人关系上着眼，或是表演者影响听众中的个人，或是听众中的个人互影响，都是侧重于个人。这种分析的办法，也许会受所谓"完形说"（gastalt-theorie）一派的心理学者的反对。完形派反对一切的分析，他们看来，观察听众，须站在一距离很远的不能明白观察详情的观点，听众显得是模模糊糊的一大团，一切讨论研究必须以与此模糊的整体或完形有关系者为限。惠赖尔（R. H. Wheeler）就是从这种观点出发，他说[⑤]：

"个人与团体构成一种有机的统一体……以对听众讲演的人而论，他并不去注意观察各个人的颜面或分析各人的行动；他听不见各人脚步擦地的声音。反之，他立刻把握住整个的情境，明了当前整个团体的态度……只有许多声音、姿势和行动的总体，没有任何一样个别出现的。"

其实这种观念的差异，完全由于观点远近的不同。比如我们说听众是醒的或睡着的，从一很远的观点看，可以视为整体的听众睡着了；可是逼近一点，我们观察听众的各分子，其中多数的个人睡着了，但也有一二人是醒着的。那末这批听众是睡着的抑醒着的呢？显明得很，假如我们对于事实充分接近，则听众并不是所谓有机的统一体，而是一群集合的个人。何林华[④]更以个人为例说，我们把个人当作"有机的整体"观察，可以说"他睡着了"。然而无论怎样熟睡的酣睡者也不会"完全"睡着的。他的身体有的部分是休止的；他的心脏与肺脏却在充分地活动；他也许甚至"呓语"或做梦。那末他是睡着的抑是醒着的呢？明白得很，假如我们的观点很逼近，个人在绝对的意义下也不是一个有机的统一体，而是组织松懈的许多系统的集合体。生理学能证明甚至这些"系统"也不是确定的有机的整体。

事实上，正因这些观点远近的差异，于是分别出各种各类的科学，如社会学、心理学、生理学及化学。心理学的观点比社会学的观点较近，比生理学的观点较远。心理学的观点须近得能清楚地分辨个人及其与别的个人间的关系。我们现在研究听众，就是站在这么远近的观点去分析。倘若我们再站得远些，视听众为一"有机的整体"，为分析的最后单位，那么我们对于这样一个"完

形"，除了目瞪口呆地惊叹这种"总体"的神秘而外，还有什么事情可做哩！

参考书

① Hollingworth, E. L. The Psychology of the Audience, pp. 137.

② Woolbert, C. H. The Audience, Psychological Review Monographs. Vol. XXI, 1916.

③ Bentley, M. A Preface to Social Psychology, Psychological Review Mouographs, Vol. XXI, No. 4, 1916.

④ Hollingworth, E. L. The Psychology of the Audience, pp. 21-30.

⑤ Wheeler, R. H. The Science of Psychology, Thos. Y. Crowell Co., 1929.

第四章 取得听众的注意

上面已提到过，对于朝向程度很低的流动的听众，须先做取得注意的工作。其实对于一切秩序紊乱的骚扰的群众，莫不以取得注意或集中注意为前提。①比如一个教师上课时，若是学校的训育不良，秩序不整，教师走进了教室，学生们往往依然谈笑自若，骚扰不堪，这时教师就得设法集中他们的注意。有的教师不顾一切，走上讲台就开始讲，若学生仍然喧闹不休，他就尽量提高自己的噪音，想把他们的闹声压过。这种办法有时反而助长滋扰，因为教师的粗莽的声音，夹杂在学生们的闹声里，更足增强骚扰的刺激，以致教师叫得声嘶力竭，弄成狼狈不堪的样子，还是不能镇压得住。所以用高声去压倒骚扰的闹声，不是很妥善的方法。

有的教师遇见这种情形，心里很觉得生气，他却一声不响，走上讲台就拍桌子打板凳，甚至顿脚，或用其他强烈的声音刺激，去镇压骚扰。这种办法也有助长滋扰的可能，与前法有同样的流弊。

群众已被语声及其他响声闹得洋洋盈耳的时候，再以同样的语声或响声去引动他们的注意，很不易被接受，即有较高的强烈的声音，亦属徒然。这时若一定要用声音刺激去引起注意，不如用性质不同的和谐悦耳的有韵律的声音，倒有较佳的效果，声音略低一点也无妨。比如用轻微的铃声或口笛的声音，引动注意的力量就比提高嗓音或拍桌子打板凳都较高得多，而且用后者不免显得态度窘急，行动粗暴，易引人起一种附带的不良印象，不可妄用。如果没有铃子或口笛等发音的设备，教师用指尖轻轻在桌上连击若干次，也能集中注意，

其效力不必比拍桌子打板凳为低。

叫声、拍击声、铃声、口笛声等，都是一种机械式的声音刺激，我们可以名之为"机械的方法"，这种法子单调无味，不是引动注意的理想的方法。不过机械的方法对于年幼的儿童或粗笨的听众，却非常有效，因为他们的感觉不精细，理解力亦较低，对于许多有趣的曲折微妙的引诱反而易于忽略。

对于骚扰的学生，有的教师就不用这种机械的方法，他走上讲台，既不声张，又不拍手顿脚，也不鸣笛摇铃，却另用一种比较别致一点的方法，比如他举起一只手来，也可集中学生们的注意。他的手举得高高的，三两个学生看这种表示，也会引起注意，停止扰嚷，这两三人停止骚扰，朝向教师的态度，又可引起其附近的学生的注意，跟着朝向教师，这样可以很自然而顺利地渐渐取得注意。教师倘能用其他更有兴趣的方法，去集中学生们的注意，当然还可得到更佳的效果。

总之，用有趣点的设计比机械的方法为佳，吸引流动的听众，亦可应用这个原则。如果在热闹的街市上表演或讲演，可以选一当道的地方，表演者可利用特别的服装，衣服的颜色别致，样式出奇，都足以引动别人的注意。服装而外，特别的动作或姿势，也能动人。有一次逛北平的西单商场，我在杂技场的入口处，看见一个销货员，站在一条板凳上，旁边撑起一幅商标，很像普通的相面者的神气。销货员的装束很平常，像个小瘪三的样子，一口上海话，这些条件都不足动人，可是他能做种种滑稽的动作，他手里只掌一顶呢帽，便能表演出许多变化复杂的脱帽的姿势，因此吸引得不少的听众。所以动作姿势能奇特动人，颇有取得听众的注意的效力。表演者手里如果拿着一奇异巧妙的，或样式新奇，或光耀夺目的物件，去引动听众的好奇心或他种兴趣，也是一种取得注意的办法。用这种种比较有趣的设计，比单用摇铃一类的方法巧妙而有效力。

引起注意须用何种刺激为宜，与表演者的目的是什么亦有关系。表演者的目的在发表谈话，最好用视觉的刺激去引动注意；表演者目的在表演或陈示景物，最好用听觉的刺激去引动注意。这样很容易从"引起注意"达到"保持兴趣"，因为由听觉的注意转到视觉的注意，或由视觉的转到听觉的注意，比由听觉的转到听觉的注意或视觉的转到视觉的注意较为便易。比如开始时听众被视觉刺激吸引，那末他们的视觉感官已被视觉刺激占据，注意倾向已经确定；可是他们的听觉感官尚虚悬着未受刺激，注意动摇，易受吸引，所以用视觉刺激引动注意后再引到听觉的刺激以保持注意是最为适当。反之亦然，若听

众先受听觉刺激吸引,那末他们的视觉感官未受刺激占据,对新出现的刺激不易排斥而易于接受。这种原则在日常经验已常常在应用,如话剧开始表演时,常用降低灯光,或开启围幕以集中听众的注意;马戏开始时,常用喇叭声或口笛的声音以集中注意;发言人在说话开始时先举手以引起注意等都是。旧剧开演的时候,先打一番"闹台"锣鼓,然后演员才次第出场表演,所谓"闹台"的听刺激,实有集中听众的注意的作用。

取得听众的注意须用何种刺激,与听众当时的环境中已有的刺激也有关系。如果听众已被声音的刺激所骚扰,就不宜再用听觉的刺激去引动他们,最好是用视觉的刺激去引起注意。比如在大会场上众声嘈杂的时候,你拼命地叫大家"静下来"!"不要噪"!还不如悬出一块"肃静"的牌子为佳。前面说的教师上课时,学生们的声音闹杂不已,教师用举手的表示去引起他们的注意,也有这种优点。反之亦然,听众已被五光十色的视觉刺激所占据时,则用声音的刺激较易引动他们的注意。

此外,还有一个与取得注意有关的问题,就是在会场里面,对于坐在哪部分的听众较易引起注意?坐在前面的还是后面的?坐在左右的还是中央的呢?我们一般的意见,大抵以为对于前排的听众比其余部分的较易引起注意。可是葛利费士(C. R. Griffith)[2]总观研究大学生的结果,发现听众的中心部分最易集中注意,在边缘部分甚至前排的听众,其注意较为分散。他说中心部分"社会团集"的程度较高,各分子间互相影响,容易形成朝向表演者的趋势;四周边缘部分"社会团集"的程度低,各分子间互相牵制的力量弱小,注意较为浮动涣散,有他种刺激从旁发生时,很易接受而分心,不易专心朝向着表演者。所以表演者测量听众朝向的程度时,就应注意这一点,如果发现四周或边缘部分的听众注意不集中,不必过于着急,这是很自然的现象;如果发现中心部分的听众也注意分散,就得当心,这是表演者吸引听众注意失败的征象。

参考书

[1] Hollingworth, H. L. The Psychology of the Audience, pp. 41-48.

[2] Griffith, C. R. General Introduction to Psychology, MacMillan, 1923. Rev. 1928.

第五章 保持听众的兴趣

取得了听众的注意，第二步就要设法保持注意。取得注意只是一时的，保持注意却是比较永续的，所以后者特别较为困难。二千年前亚里士多德在他的 *Treatise on Rhetoric* 中写道，讲演的时候听众愈听下去注意力愈低减，所以演说者虽是开始时能得到充分的注意，到后来仍须用特别的方法去吸引与保持注意。其实现代的听众，还是同亚里士多德的时代一样，要继续保持他们的注意，也须用特别的方法，随时留神，一步也不可放松。

演说者要保持听众的兴趣，最主要的还是要讲演的内容有意义有趣味，其次要讲演者的人格有号召的力量，比如他的才学惊人、相貌压众、言词动听，等等，均足把握住听众的注意。如果讲演内容空虚，讲演者又复"面目可憎，语言无味"；那末恐怕什么妙法亦难乎为助。不过除开这类自然的主要特点而外，亦未尝不可用人为的方法去保持听的注意的。

筋肉运动法（Muscular devices）[①]是许多演说者常用来保持听众注意的一种方法。演说者讲演时做种种的姿势与动作，有时一面嘴里不断地讲，一面在讲台上跑来跑去，脚步甚大，脚声很响；有时扭转身体，挥动手臂；有时说话的声音忽而很高忽而很低；甚至做出种种极滑稽的动作，如用一双脚站起来，用脚踢蹴，舞弄手帕，拍桌子，顿地板，等等。

这类筋肉运动法，因为刺激很单调无味，若演说者累次重复，易于引起听众觉得无聊生厌，其次动作过于剧烈，往往刺激太强，强烈的刺激是容易使人感觉困倦的。并且动作太强太多又不很得当，往往使听众的注意力全为动作所占有，反而忽略了讲演的内容，弄成喧宾夺主的局面。刺激变化太强，动作太多，就容易流于生硬牵强，令人看来不顺眼，听来不受听。所以筋肉运动法，不是很好的保持兴趣的方法，不但不值得提倡，有时且极应避免。不过对于年龄幼小与智力较低的听众，偶尔用用大的动作还可也，因为这种刺激简洁有力，对于他们的平庸的了解力与迟钝的感觉比较很适宜。对于一般的听众，这却是不必要的；倘偶尔用用，则手势及面部表情等变化务求适当合度，语调的抑扬亦应合乎自然。总之，太粗暴的动作姿势以少用为妥。

演说者要保持听众的兴趣，最好在讲正题之前，先设法与听众间造成一种"情意和谐"的空气，即是使听众对于他自己发生赞许、钦佩、同情、亲切等好感，使大家的心里都充溢着轻松愉快的心情。这种"情意和谐"，在有的演

说者是很易造成的。比如演说者是一位大政治领袖、大文豪、大科学家或他种著名人物，他们的赫赫的威望，早已使听众十分钦佩或同情，正所谓"先声夺人"；所以只要一登讲台，大家都很热心地去倾耳静听，"情意和谐"的空气自然地就形成了。像这样的演说者，固然可以不用多说废话，直截了当地就可说到讲演的本题。但是演说者如果不是什么名家伟人，人微言轻；或者他所讲的题目不是听众最关切、最感觉兴趣或当时严重迫切的问题；或者听众对于他不甚同情甚或有怀疑反对的倾向，而且他自己的自信心也很薄弱，那末他就得设法先煽动听众的情绪，促成一种情意和谐的气氛。

要促成情意和谐的空气，最好是演说者先报告一点简短有趣的新闻、故事或笑话，使大家对他发生热烈浓厚的兴趣。演说者如能对于主席的介绍词做一番轻快而得体的应酬语，亦易引起听众的好感。此外，先谈谈大众最关切的近事，尤其当有重大事变发生，局面混乱，大家苦闷不堪，渴望得到新消息的时候，颇能引人入胜。比如二十五年十二月十二日西安事变发生以后，当时的演说者如略为报告一点灵通的消息或发表一点见解透辟的观察推断，听众没有不个个洗耳恭听的。在态度方面亦应留心，演说者不宜自己作出高不可攀的骄傲的神气，使听众感到压迫，觉得他们自己卑微可怜；而应引起他们的自尊心，使他们对于演说者有亲切愉快之感。比如到某一地方讲演，讲演者可以首先就很恳切地对于当地街市的清洁、景物的优美、人民的良风美俗等切实赞扬一番，尤其是谈谈自己对于到场的听众的热诚、仪表、秩序等的良好观感，最易使听众觉得亲切有味。

开始讲演之前，还可利用他种方法预为造成情意和谐的空气。先行演奏一曲音乐或举行一种仪式，很可促成听众的和谐一致的心情。一般做"纪念周"时先唱唱党歌，读读遗嘱，在这一点上却颇有用处。

除促成情意和谐的空气而外，应顾到避免听众注意力的分散。会场应力求安静，不使有额外的音响或他种刺激侵入，自不用说。讲演台上的人亦不可太多，如有十人八人以上，就不免将分散听众对于演说者的注意力了。不过要听众长久无间地注意演说者一人，也是不可能的事，因为注意有一种摇动（fluctuation）的特性，所以讲演台上最好有三两个人，便注意有转动的余地，可以萦回于演说者的左右，不致越出讲台移向他处。

"注意如飞鸟"，是关不住的，应给它一个相当的飞跃的范围。讲台背境的布置须顾到这点，演说的内容也应注意到这点。讲演的方式亦须略有变化。在相当范围以内，愈有变化愈能维持注意，保持兴趣。比如独语不如对话有趣，

因为前者较为单调，后者变化较多。对话又不如话剧有趣，因为话剧中有说话，有动作，有姿势，有面部表情，注意移动的范围更广。话剧又不如歌剧有趣，因为歌剧除对话、动作姿态、表情而外，更有音乐、服装、歌唱及华丽的背景。不过变化应为有组织的变化，在变化之中要求统一。

变化却不可忽略了"相当的范围"，须顾到"注意的限制"（the limitation of attention），变化过于繁复，将使听众应接不暇，穷于适应。比如演说者讲词中的新观念就不可用得太多，有的演说者专门喜欢搬弄新名词，实在是弊多利少；新名词说得太多，结果听众解不胜解，记不胜记，反而兴味索然，注意涣散。演说的语句亦不可太长，若句长越出记忆域（memory span）太远，听众理解与记忆都很觉得费力，而且句子太长往往沉闷无力，发生催眠的作用，会使听众沉沉思睡。每句的长短，以最多不出二十五字以上为宜。

此外，还有一个问题，就是演说者看着他的讲演稿子宣讲的办法，有没有弊病？关于这个问题，摩尔（H. T. Moore）[2]曾做实验研究，他用两种方法讲，一种是看着稿子讲，一种是不看稿子自由地讲。讲的内容完全相同，是Helmhotz的生平及其科学研究。讲的时间为五分钟。两种方法讲演时，不但内容与速度相同，而且音调的抑扬顿挫也一样。讲后测验听众对于这段讲演内容的知识，结果发现听自由演说的比听看着稿子讲的听众多记得百分之三十六。摩尔的结论说："这平均的百分之三十六的差异……似乎指明自由演说比读稿子引起听众注意的程度较高三分之一。"可见完全照着演讲稿子宣读的办法，是不妥当的。不过看稿子的程度颇有不同，完全把眼睛盯住稿子固然不行，但偶然看看稿子是否也不行，实在是一个尚待研究的问题。

参考书

[1] Hollingworth, H. L. The Psychology of the Audience, pp. 51–61.

[2] Moore, H. Y. The attention value of lecturing without Notes. Journal of Educational Value, X, 1919.

第六章 引起听众的印象

演说者既能取得听众的注意，保持听众的兴趣时，更进一步的问题是如何在听众的脑子里引起深刻的印象，使他们对于演说的内容长久不忘。我们现在就开始讨论这个问题。

有人以为演说者引起听众的印象，全靠他的演说的本身，实非确论；可以发生影响的条件非常之多，比如演说者的仪容态度，语言的伦次，声调的高低，声势的加重，观念的重复，以及图表的利用等，均可影响听众的记忆的。演说者对于讲演的内容，固然应力求精彩，同时对于其他种种条件，亦不可忽略。

现在我们先讨论视觉的刺激如实物图表等对于记忆的影响。这方面的实验材料较多，最简单的是吉克巴屈里克（E. A. Kirkpatrick）[①]的实验，实验材料是三十个普通物件的名词，分成三行，第一行十字由教师读给学生听；第二行十字写在黑板上，用纸盖着，先露出一字给学生看，随即擦去，再显露第二字，余亦仿此；第三行十字由教师说出物名时，并示学生以实物。试后测验学生的记忆，有的立刻加以测验，有的三日后再测验，结果均以看见实物者成绩为最佳，仅听教师说出名称者成绩为最劣，可见讲演时视觉刺激的帮助对于记忆是很有益处的。下表就是吉氏实验的结果，表中的数字为平均的字数。

十名词的陈示方法	试后立刻记忆	三日后的记忆
读出名词	七·一	一·〇
名词写在黑板上	七·二	二·〇
说出名词并示以实物	八·六	六·五

包尔满（Pohlman）[②]用六种不同的方法，试学生对于教材的记忆，第一种是陈示实物给学生看，同时并说出其名称；第二种是仅陈示实物，不说出名称；第三种是陈示名词的字形，同时并读出其字音；第四种是仅读出字音；第五种是仅陈示字形；第六种是陈示字形并由学生读出字音。这个实验与克克巴屈里克的实验相似，只是方法较为复杂而已。实验结果亦是看见实物者成绩最佳，下表就是实验后测得的记忆量。

陈示的方法	记忆平均数（以百分数计）
陈示实物并说出名称	七二
仅陈示实物	七〇
陈示名形并读出字音	五七
仅读出字音	五五
仅陈示字形	五〇
陈示字形并由学生读出字音	四九

摩尔③也做过一个小规模的实验，被试者是四个成人，实验材料为实物、图画、物名的字形，与物名的字音。把四种材料分别陈示，试毕即令其回忆所能记得的件数，结果亦以看见实物者成绩最佳，下表即是这实验的结果。

陈示的材料	试后立刻回忆（以百分数计）
实物	八八
图画	八二
字形	七七
字音	七六

总观上述三人实验的结果，单用语言口头陈述，引起的印象最浅；讲述时同时陈示书写的字形则引起的印象较深；讲述时同时陈示实物则引起的印象最深；甚至单陈示实物、图画或字形也比单只用口头讲述所引起的印象较深。从印象的深刻一点而言，听觉的刺激尚不及视觉的刺激有效。所以讲演时，应充分利用实物、图画或表解等以帮助记忆。摩尔说："当然，对于解剖学一类的功课，是绝对不应在教本上多费工夫的。假如有图画可看时，你不必去看书，假如能观看实物，你不可以图画为满足。"利用图物在教学方面实在非常重要，比如动物、植物、矿物等学科，单凭空讲不如用图形参看，参看图形又不如观看标本模型，看标本模型又不如观察真正的实物；物理、化学等功课亦不可徒托空言，可应用实验之处，最低限度须由教师表演实验，最好是学生都有亲自参加实验的机会。别的功课能用参观实习的，亦应该尽量去利用。因为这样不但可使印象深刻，同时还可提高兴趣，增进理解。

除用实物图画而外，还可利用各种表解图解去帮助记忆。如能利用幻灯或电影，则效果尤佳。商史廷④（D. R. Sumstine）曾做一实验研究利用电影帮助的问题。被实验者是学生，他把学生分为三组，第一组的学生单看电影，第二组的学生看电影时同时听讲述故事，（讲述的是电影中表演的故事），第三组的学生单听讲述故事。试前不向学生提及实验的目的。试后经过二十四小时，经过十天，及经过三个月后各对学生施以测验，试他们的记忆的多少。这实验所用的人很多，每组学生有一百二十人。结果看电影一组的记忆成绩比听讲述故事者转为优越。单用口头讲述故事的印象最浅，佐以电影则印象较深。单看电影时印象却最深，这或许是因为商氏所用的电影片子特别动人的缘故。实验的详细结果如下：（记忆量以百分数计）

经过的时间	电影	电影与讲演	讲演
二十四小时	七三·九	七〇·八	六七·八
十天	六〇·二	五六·五	五一·五
三个月	七二·八	六〇·二	六一·一

韦伯尔（J. Weber）[5]亦会用电影作实验研究，他用的是七年级（十二三岁的）学生，把他们分为五组，第一组单看电影，第二组单听讲述影片上各种景致的详细情形。这两组试后，即用"是否考试法"（yes-no examination）加以测验，试其记忆。第三组则不看电影又不听讲演，即行施以测验，试他们的原有的知识（initial knowledge）有多少。第四组则听讲演后再看电影。第五组则看电影后再听演说。比较这五组的成绩，结果可以简括叙述如下：

（一）讲演法的成绩最劣。

（二）电影比讲演较优。

（三）讲演后随以电影则成绩更优。

（四）看电影后再听讲演则成绩最优。

（五）学生的意见表示，电影比讲演有趣得多。

韦伯尔除这个实验而外，还作有别的类似的实验，他的结论，认为视觉刺激的帮助（图画、电影、表解等）很能使印象深刻，而且视觉的帮助在讲演之前陈示比讲演后陈示更为有效。还有一层，视觉的帮助，对于智力低或年龄幼小的人，比对于聪明的人或成年人更较有用。

我们把上述诸人的实验结果总括起来，可以列成一表以资比较。

实验者	最好的方法	次好的方法	最劣的方法
吉克巴屈里克	陈示实物并说出名称	仅陈示字形	仅读出名称
包尔满	仅陈示实物或同时说出名称	陈示字形同时说出字音或单读出字音	仅陈示字形
摩尔	陈示实物或图画	陈示字形	读出字音
高史廷	陈示电影	陈示电影同时讲演	讲演
韦伯尔	陈示电影同时讲述故事	仅陈示电影	仅讲述故事

不过要想凭这表中的结果比较各种陈示的方法，是很困难的，因为各人实验所用的材料不同，实验的手续也不一致，测量成绩的方法亦有差别。但是概括地看来，不管有这许多差异，其间亦有共同的趋势，即是单用口头讲演引起的印象较浅，佐以实物、电影、图画等视觉的帮助则印象较深。

讲演时用种种陈示法帮助记忆，从上面的实验结果，可以暗示出一条原则，即是实物的陈示所引起的印象为最深刻，其次是愈与实物接近的陈示方式所引起的印象愈深刻，再其次是间接的抽象的陈示所引起的印象最浅最薄弱。电影比图画较接近实物，电影引起的印象较深；图画比文字符号较接近事实，所以文字符号引起的印象最浅。讲演完全用声音符号代表实物的观念，是很间接抽象的陈示方式，当然不能如实物电影或图画一般引起很深刻的印象。何林华[⑥]根据与实物接近的程度，把陈示的方式分为七个步骤：

（一）看见实事发生或处理把弄具体的实物，所谓"身历其境"，有真切的经验，印象最深。

（二）看见实事的"表演"，如戏剧，用人去"扮演"或象征实际的人物或情境。若是表演得逼真动人，引起印象的深刻，比看见实事发生不会差得很远。我们试一比较读一剧本后的印象与观看该剧本上演后的印象，其深刻程度的不同实判然有别。用标本或模型代表实物，有功效亦与"表演"相似。

（三）电影的陈示，引起的印象亦很深，我们读一遍托尔斯泰的《复活》，一定没有看一次《复活》的影片印象深刻。不过银幕上的演映，比起立体的音容逼真的舞台上的表演，总不免稍逊一筹。

（四）幻灯、相片、图画等的陈示。幻灯与电影很相似，只是电影是动的，幻灯是静的。相片与图画都是实物直接的写照，与实物当然亦很接近。所以亦能引起比较深刻的印象，不过比起动的电影与立体的戏剧表演，自然不无逊色。

（五）地图、图式、表解的陈示，也是很具体的方式，不过仅是实物的缩影，已经不是实物的本来面目了。并且经过一番抽象作用，用符号或圆形以代表实物的特点，所以尚不如相片图画等的陈示之接近实物的程度。

（六）语言的叙述，用本地话与日常用的字眼叙述。这完全是以符号观念代表实际的事物，是屈折抽象的陈示方式，所引起的印象当然比较含混、模糊、薄弱。

（七）语言的叙述，用专门名词，专门符号或外国语言叙述。专门的名词符号等，不但很抽象，而且应用的机会较少，一般的人尤其觉得格格不入，不易吸收，所以引起的印象极为薄弱。

这七种方式，愈前面的愈与实事实物相近，愈易了解，愈易引起深刻的印象。对于一般的听众，尤其是年龄幼稚与教育程度低的听众，最好用前面的比较与实事或实物相接近的陈示方式最为有效。愈后面的方式则愈抽象，愈象征

化，最好留以用于知识程度较高的或有专门训练的听众。不过用抽象的符号陈示却有简便而不费事的好处。

讲演时利用图表的帮助，还有一点须得注意，就是图表的种类繁多，其比较的成效亦各有不同。何种材料宜用何种图表陈示，须得考虑选择。关于这个问题，瓦叙榜（J. N. Washburn）[7]曾作一大规模的实验，被试者为数千高中的学生，实验的材料是一段经济史，对同一的事实，用五种不同的陈示的方法，试哪一种引起的印象最深刻，并分析何种材料宜用何种方法。为说明这五种陈示的方法，我们举出瓦叙榜实验中的一个例子，以表示其如何对同一材料用各种不同的陈示法。

自一一〇〇年至一四三八年间 Calimala 巨商之收入激增。一一〇〇年其收入不过 5 000 元（以美金计）。但一四三八年则所获超出 10 000 000 元。羊毛厂商收入之增加几与 Calimala 商同样迅速（唯为数较少）。一一〇〇年羊毛厂商获 1 000 000 元以上。一四三八年约获 7 000 000 元。丝商之收入亦增（唯为数更少）；一一〇〇年约仅 2 000 元，而一四三八年则超出 2 000 000 元矣。

统计表

年代	Calimala 商之收入（以美金计）/元	羊毛厂商之收入（以美金计）/元	丝商之收入（以美金计）/元
一一〇〇	5 000	1 000 000	2 000
一一七五	3 000 000	2 000 000	100 000
一二五〇	4 000 000	3 000 000	200 000
一三五八	7 000 000	5 000 000	600 000
一四三八	10 000 000	7 000 000	2 000 000

柱形表

行业	收入（以美金计）	年代
丝	2 000	1100
	100 000	1175
	2 000 000	1438
羊毛	1 000 000	1100
	2 000 000	1175
	7 000 000	1438
Gzlimala	5 000	1100
	3 000 000	1175
	10 000 000	1438

圆形表

曲线表

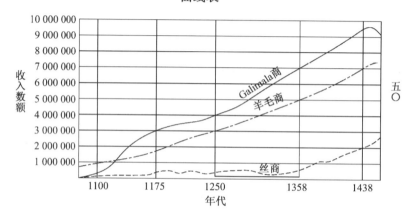

瓦叙榜试验的结果，发现五种陈示的方法，因材料的不同，瑕瑜互见，各有短长。总观实验所得的结果，得到了下列的概括的结论：

Ⅰ．复杂的静态的比较，宜用柱形表（bar graph）。

Ⅱ．极简单的静态的比较，宜用图形表（picto-graph）。

Ⅲ．动态的比较宜用曲线表（line graph）。

Ⅳ．特别的数额宜用统计表（statistical table）。

Ⅴ．特别的数额如用文字叙述，宜计约数，用数码书写（如用 5 000 不用 5 622，亦不用五千）……

我们讨论到的种种视觉的帮助，如实物、电影、图画、图形、表解等等，都有增强印象，助长记忆的效能，讲演者应充分利用。并且用视觉的帮助，不但能使印象深刻，且可增进听众的兴趣，减轻他们的疲倦沉闷的感触，若善为利用，真是一举两得。

其次我们要讨论加重声势（emphasis）对于印象的影响，即演说者讲到比较重要之处，应如何加重声势以引起听众的深刻的印象。他应把声音特别提高呢？用拳头击拍桌子呢？讲重要之点前略为停顿一下呢？还是将重要之点重复叙述呢？应特别讲得慢一点或快一点呢？用种种手势做帮助呢？或是向听众声

明某点是很重要呢？——这些方法是否都能增强印象？若能，又以哪种法子最有效力？还有，讲演内容要点的次序应如何排列，将最重要之点放在讲的开始、中间，或者末尾最能引起听众的深刻的印象呢？这些都是我们现在要讨论的问题。

吉西德（A. T. Jersild）[8]曾做一实验研究加重声势的问题，实验材料是一篇虚构的传记，其中包括七十件叙述，被试的听众分为十组，每组用不同的方法加重声势，帮助讲演叙述的力量。讲演时有时把一件叙述重复数次，有的连续重复，有的分散开来重复；有时叙述前先声明请听注意；有时叙述前略为停顿；有时把声音特别提高；有时做手势或敲击桌子；……并分析叙述的先后对于印象的影响。把这篇传记讲毕后，测验各人的记忆，比较各种加重声势的方法的效力。下面就是吉西德实验方法的分配及实验所得的结果：

加重声势的方法	价值（以百分数计）
五次重复、分散于讲演中的不同之处	三一五
四次分散的重复	二四六
三次分散的重复	一九七
声明、叙述前先说"现在注意这个"	一九一
初因（primacy）——七十件中最先叙述的一件	一七五
二次分散的重复	一六七
初因——第二件叙述	一六三
声明、叙述后再问"你们听得了吗"	一五四
停顿、叙述前停息与做一件叙述相等的时间	一四三
二次重复、立刻连续的重复	一三九
初因——第三件叙述	一三五
近因（recency）——演说中最后的叙述	一二八
高声、声音比平常特别提高	一二六
近因——演说的最后倒数的第二条叙述	一二一
手势——叙述时以自然的姿势举起手臂	一一八
击桌、说到叙述的末尾一字时以拳头重击桌面	一一五
平常的叙述、不加重语气亦不重复	一〇〇
慢慢地讲——比平常叙述的速度慢一半	七九

上面的"价值"以百分数计，把平常的叙述成绩作为100，百分数愈高者

成绩愈佳，引起的印象愈深刻；比 100 还小的数目是表示反有不良的影响。我们看上面各种加重声势的方法，以重复最为有效，重复又以分散开者最为有效，但重复却非最经济的方法，因重复二次不能得到二倍的效力，重复五次只能得到三倍的效力。其次是初因的效力颇能引起深刻的印象，再其次才是"声明"、停顿、高声、手势等。慢慢地讲不但无益反而减低效果。

关于讲演的声音变化对于印象的影响，也曾有人做过实验研究。吴伯迪⑨会做一个很有趣的实验，他请一位对于发音有专门训练的人，在听众前宣读一段故事，读时用人工的方法使读音的高低（pitch）、强弱（intensity）、音质或音色（quality or timbre）、快慢（time）各有变化，读毕五日后测验各听众的记忆。结果以四种特性均有强烈的变化者效果最佳，其次是音色有强烈的变化，再其次是快慢，高低与强弱的变化。四种特性均略加以变化，效果亦属不劣。四种特性全无变者成绩最坏。下表就是吴伯迪的实验的结果：

宣读的方法	五日后记忆的平均百分数
（1）四种特性均强烈变化	六六
（2）音色强烈变化其余三种略有变化	七〇
（3）快慢不变其余三种略有变化	六五
（4）快慢强烈变化其余三种略有变化	五四
（5）高低强烈变化其余三种略有变化	五四
（6）四种特性均略有变化	五三
（7）强弱不变其余三种略有变化	五〇
（8）高低不变其余三种略有变化	四九
（9）强弱强烈变化其余三种略有变化	四五
（10）音色无变化其余三种略有变化	四三
（11）四种特性全无任何变化	三四

我们还要讨论的是讲演内容次序的排列问题，即是我们应将重要之点提前陈述呢？还是先讲不甚重要者再渐渐进到重要之点呢？前者名"渐退法"（anti-climax），后者名"渐进法"（climax）。一般人的意见常以渐进法为较佳，可惜尚少直接的实验结果可资证明。据亚当士（H. F. Adams）⑩研究广告心理的结果，是以渐退法比渐进法为佳。销货员须"最先举出最好的论据来"。龙德（F. H. Lund）⑪亦有与此相同的主张，以为印象以"先入为主"，先入的印象最深，因为"初因"的影响很大。龙德曾做一实验，研究观念陈示的先后对

于印象的影响。他把被试者分为两组，使第一组先知道一个问题的正面主张，使第二组先知道同一问题的反面的主张，然后测验两组的人的意见。结果两组的意见都显明地倾向于先知道的主张。可见先入为主的"初因"的影响非常之大。尤其当两造辩论的时候，若其他条件相同，则先发言陈述其主张者较占便宜。若批驳他人的论据，亦应利用初因的效果，先攻破其最强有力的论据，这样易于得到听众的同情。亚当士与龙德两人所得的结果，均的渐退法为佳。但是何林华则认为两种方法各有利弊，如讲演的内容简单，时间短促，则以渐退法为宜，以免错过时机，并可收初因为效果；如讲演内容冗长，时间甚为充裕，则宜用渐进法，使听众愈听下去愈为动容，愈有兴趣，印象亦愈为深刻。

上述种种方法都是为帮助引起深刻的印象，所谓印象深刻，即对于讲演内容能长久记忆；现在我们从另一方面观察，看看记忆的反面，听众的遗忘的情形。关于遗忘的问题，琼司（H. E. Jones）[12]做一实验，被试的听众是大学生，这实验经长时间的工作，用许多班次的学生，实验的材料就是利用普通心理学的讲演，讲四十分钟后随即有系统地加以考问，测其记忆的多少。一共实验四十二次讲演，有三十次由一演说者主持，另有十二次特请一位大家公认的有特殊才能的讲师讲演。结果在讲演完毕时立即加以测验，听众所能记忆的讲演内容仅由百分之六十至百分之七十，平均为百分之六二。讲毕经过各种长短的时间间隔后，听众的遗忘情形，琼司亦会加以测量，结果三四天后仅记得约百分之五十；一星期后，约百分之三七；两星期后，百分之三十；八星期后，百分之二三。一切种类的记忆的"遗忘曲线"（forgetting curve）都是最初降落得很快，以后就降落得很慢了。若以整个的讲演内容做比较的根据，那末我们可以说听众立刻就遗忘了百分之三八；经三四天后再遗忘百分之十二；至第一星期之末一共遗忘百分之六三；经过第二星期后则仅再遗忘百分之七；此后再经六星期后则仅再失去百分之一。剩余的百分之二三遗忘得更慢了，其中有的也许可以延续至终身不忘。这种遗忘的趋势我们用曲线来表示，更显得清楚明了。（参看下面的遗忘曲线图。）

琼司还用一种方法实验，以减少听众的遗忘，他在讲演完毕时对于听众就其讲演的内容施以简赅提要而又十分完备的复习考试。结果凡经立刻考试过的听众，自三天以至八星期后的记忆量，都比未经考试者约优百分之五十。讲演完毕时立刻施以提要的复习测验，能使印象非常深刻。这种测验的复习法虽不是对于一切的听众都便于应用的，然而这个原则却是可以应用。演说者最好在演说快完毕时，把内容要点简括地复述一遍，使听众能提纲挈领地抓住要点，

深刻地印入脑子。这种在结尾时复述要点的方法，不但在讲演时可以应用，用文字书面叙述时，如果内容较复杂，文章的篇幅略多，在结尾时亦可复述提要，帮助读者的记忆。

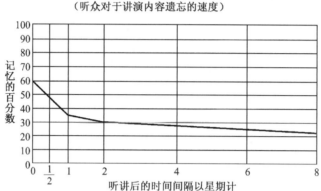

遗忘曲线
（听众对于讲演内容遗忘的速度）

关于讲演后经过更长的时间间隔后的遗忘情形，约翰生（P. A. Johnson）[13]曾做一实验研究。被试者是许多植物学班上的学生，实验的材料就是植物学。当学生们选这门功课前，即施以预测，看他们原有的知识有多少。植物学内容全记得时可得二九八分，而这些学生选习这门功课前的分数的中数（median）仅五五分，可以说开始时的记忆几乎等于零。这门功课是三学期的课程。学生们共分为若干组，各组的平均智力都相等。第一组在课程完毕时立即施以考试，成绩的中数得二〇五分；第二组三月后考试，成绩为一一〇分；第三组十五个月后考试，得五三分；第四组二十七个月后考试，得四九分。若以百分数计，则自课程完毕起三月内已遗忘百分之四六，差不多全部知识的一半已失去了；到一年以后（课程完毕十五个月后）已失去百分之七四；但此后就遗忘得很慢了，再经过一年以后，也不过仅再遗忘百分之二（共失去百分之七六）。所以粗略地说来，学生们学习三学期植物学，学后还继续学习其他种类的课程，这三学期内所获得的知识，经过两年的间隔之后，仅有百分之二四的知识仍然保留着。约翰生所得的结果与琼司的结果颇为一致。

参考书

① Kirkpatrick, E. A. "An Experimental Study of Memory," Psychological Review, Vol. I, 1894.

② Burnham, W. H. "The Group as a Stimulus to Mental Activity," Science, Vol.

XXXI,1910,pp. 761-767.

③ Moore, T. V. Image and Meaning in Memory and Perception, Psychological Review Monographs, No. 27,1919,p. 281.

④ Sumstine, D. R. "Visual Instruction In High School", School and Society, Feb. 23,1918.

⑤ Weber, J. "Comparative Effectiveness of Some Visual Aids in Seventh Grade Instruction," Educational Screen,1922,p. 131.

⑥ Hollingworth, H. L. The Psychology of the Audience, p. 78.

⑦ Washburne, J. N. "An Experimental Study of Various Graphic, Tabular, and Textual Methods of Presenting Quantitative Materials," Journal of Educational Psychology, Sept. and Oct. 1927.

⑧ Jersild, A. T. "Modes of Emphasis in Public Speaking," Journal of Applied Psychology, Dec. ,1928.

⑨ Woolbert, O. H. "The Effects of Various Modes of Public Reading," Journal of Applied Psychology, Vol. Ⅳ,1920.

⑩ Adams, H. F. "The Effect of Climax and Anticlimax Order," Journal of Applied Psychology, Dec. ,1920.

⑪ Lund, F. H. "The Psychology of Belief," Journal of Abnormal Psychology, XX, I, April,1925.

⑫ Jones, H. E. Experimental Studies of College Teaching, Archives of Psychology, No. 68,1923.

⑬ Johnson, P. A. "The permanence of Learning in Elementary Botany," Journal of Educational Psychology, Jan. ,1930, pp. 37 ff.

第七章　说服听众

演说者的任务有时到引起印象就算完止，不过有时还要更进一步去说服听众，使其发生信仰。要听众发生信仰，比引起他们的印象尤为困难。在听众方面，引起印象是比较被动的，发生信仰却比较是自动的；使听众被动地得到深刻的印象，自然比使他们自动地发生信仰要容易得多。演说者要说服听众，最主要的当然是要主张正大，认识清楚，其次是要态度庄严，言辞恳切。演说者希望听众信服自己的话，首先对自己的主张应有充分的自信心，应把自己的

主张看成独一无二的真理,然后自己陈述时才会真切有力,容易感动他人。若是演说者自己满口的"似乎""也许""或者"一类的游移不定的语调,表示连自己还不十分相信,那末要想博得他人的信任势必困难。所以自信的态度非常重要。演说者的言辞亦须诚恳认真,一味油腔滑调的人,有时弄巧反拙,反把一件正大的主张也弄得别人不敢相信;若想用油腔滑调去掩饰荒谬的主张,更是极不容易的事情。演说者的主张是否正大,认识是否清楚,事关个人平时修养与天赋的聪明,我们不必详加讨论。至于在态度方面,则宁取庄重,不可轻浮;在言词方面则宁取恳切,不尚油滑。除此而外,演说者还可利用别的种种方法去说服听众。

我们平时用来说服听众的方法,大略可分为三种:①一为"短路"(short-circuit)法,二为"长路"(long-circuit)法,三为"文饰"(rationalization)法。其实这三种方法是常在广告术中应用的,我们现在讨论说服听众,不过是借用这几个名词而已。"短路"法是直接诉诸听众的本能的情绪的冲动;"长路"法则诉诸听众的理智的推理作用;而"文饰"法则既诉诸本能情绪的冲动,又诉诸理智的推理作用,实兼有前二法之长。现在我们一一加以讨论。

挑动听众的情绪的办法,一向就被奉为讲演术中的典则,许多人认为大演说家之所以能煽动听众,就是因为他能利用此点。司各得(W. D. Scott)②谓:不能挑动听众的情绪的演说家,没有一个能支配他的听众的;所以成功的群众领袖都是热情很丰富的人,其感动听众的能力为他人所远不能及。

演说者利用听众的情绪冲动以博得信仰的办法,可分为二方面:一是消极的,一为积极的。消极的方面是适应听众的情绪,大演说家奥费斯屈里(H. A. Overstreet)③的征服听众的戒条中有一项就是"只能跟着听众发怒,不可对听众发怒"。吴伟士(R. S. Woodworth)④亦说过,须先能"适应"(adjustment)然后方能"驾御"(mastery)。所以演说者最初应对于听众所爱好的事情则主张之,对其所愤恨的事情则痛斥之;这样爱众之所好,愤众之所怒,当然不会引起反感,而且极易博得好感、悦服和信任。其实这种消极的适应,只是迎合听众的心理而不是说服他们;还可以说是听众克服了演说者,并非演说者说服了听众,因为演说者无非是"望风承旨"地陈述听众自己的主张而已。即使听众被说服,他们信仰的还是他们自己的主张,不是演说者的主张。不过这种"适应"却也非常重要,其本身虽不必就是说服听众,却是说服他们的阶梯,也可以说是说服他们的条件。无论什么事情,都必须先能"适应",才能克服。不特对人如是,对物亦然。我们人类驾驭飞机、驱使汽车,

倘若我们不服从力学的原理,不适应飞机汽车的构造情形,我们如何能驾驶它们呢?我们对于一个朋友,甚至一个雇用的仆人,我们若完全不适应他的性格习惯,触犯他的最忌讳的事情,我们又如何征服他呢?演说者或领袖若有意和听众作对,或无意间触犯众怒,是必归于失败的。所以演说者第一步总是以适应为先,默察听众的情绪的趋向,徐徐因势利导。这样就易于引起听众的好感,在演说者与听众间产生一种和谐的情调。做到了这一步,那末演说者可以更进一步,以积极的办法,挑动或转换听众的爱恶的感情。这犹如恋爱一样,你最初求爱的时候,必须事事适应顺从,降志迎合;及至他或她已经对你发生好感或爱情的时候,你要挑动或转换其感情,并不算是什么难事。演说者既已博得听众的好感,自可乘机转换他们的爱恶的感情,或引动其怜悯之心,或激起其愤怒之情,以使其对于某项事情或主张发生好感或恶感,因而不知不觉间对之疑忌反对或说服赞同。一般的听众的信仰,大抵都是受情绪作用的支配的。所以演说者的意见如系听众所厌恶愤恨的主张,则断不可贸然提出,须先用旁敲侧击的方法,和缓紧张的空气,输泄愤怒的情感。把恶感消除以后,再渐渐打动他们的心曲,引起他们的同情,然后才隐隐地暗示自己的主张。

如果演说者明了听众的欲望是什么,也可以利用欲望去取得他们的信仰。一个人对于自己热烈希望或欲望的事情,是极容易相信的。比如年老的希望自己年轻,年轻的人希望自己漂亮,这大概是很普遍的情形,所以你如果碰见一位五六十岁的老年人,只要他的颜色不太憔悴,须发尚未全白,你大胆地说他是看来只有不过四十岁的光景,他绝不至于会怀疑。喜欢漂亮的小姐太太们,听见别人称赞她的装束如何入时,如何美丽的时候,嘴里虽不免羞答答地加以否认,暗里却未尝不满心相信,觉得这套衣服真缝得不坏。又如做父亲的人,没有不希望自己的儿子聪明的,所以只要儿子做了一点稍为出色的事情,对于别人的赞许罕有不相信的。

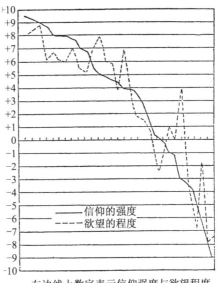

龙德曲线,显明信仰的强度与欲望的程度间的相关。

左边线上数字表示信仰强度与欲望程度的等级。中间横线之小点分格,每格代表一命题,共计三十题

贾政把贾宝玉做的诗拿出来请众位客人

评阅的时候，大家一致捧场，赞美诗如何做得妙，字如何写得好，贾政嘴里虽说：小孩子的东西算得什么！其实心里未尝不引为欣慰，觉得这孩子真是聪明过人。所以信仰与欲望是颇有一致的关系，演说者对于听众的欲望，是不可忽视的。

关于欲望与信仰的相关程度，龙德⑤曾做一实验研究。被实验者是数百大学生；实验材料是一张表，其中包含三十个命题。龙德第一次把这张表给被试者，叫他们依自己的"信仰强度"依次将命题分级序列，把最信仰的命题排在最前面，最不信仰的排在最后面。在另一时间，让被试者已经完全不记得第一次的排列情形的时候，再试他们，把与上次用的含有同样命题的表给他们，叫他们依"欲望强度"分级序列，欲望最强者排在前面，欲望最淡薄者排在最后。第二次完全不受第一次的记忆的影响。计算两次结果，两次的次序甚为一致（见曲线图），即最信仰者亦即为最欲望者，欲望与信仰间的次序的相关数在 +80 以上。除这个实验而外，龙德更用别的材料做了许多类似的实验，也得同样的结果。可见欲望与信仰的关系至为密切，要取得信仰，就须利用欲望。

利用欲望的方法有两种，一种是上面所说的，默察听众已有的欲望趋势，因势利用；还有一种是听众的欲望本来不很热烈，而演说者用种种方法把它挑动起来，唤起了听众的欲望，就可利用它来坚定信仰。事实上还是用后一种方法的时候多，因为一般听众的欲望多半是潜伏的，平常好像七情六欲俱净的样子，可是一经挑动，就不免会燃烧起来。比如你约你的朋友去看电影，他也许想看书，对于你的提议表示很冷淡的态度；你对他说这张片子据说是怎样怎样的好看，也许还是引不起他的兴趣；于是你再把广告上的一排玉腿指给他看，把他的欲望燃起来，也许他就会觉得你的话果然不错了。唤起欲望的方法，广告商人常常在利用，演说者亦可以随时利用的。比如演说者要宣传革命，坚定一般穷苦民众的革命的信仰，常常是从唤起欲望入手，"革了命大家有饭吃！"一类的口号就含有这种作用，宣传者可以描写一下当时人民饥寒交迫的苦况，烘托未来社会的光明美满的前途；即一面唤醒听众的冻馁交加的痛苦经验，一面使他们觉得仿佛革命完成大家都可安居乐业，足食丰衣，于是他们对于未来的社会垂涎欲滴，好像不久的将来就"大家有饭吃"的样子，食指一动，他们对于革命的信仰便易于坚定了。所以"革了命大家有饭吃！"的口号，有时极能号召一般的民众。讲演者若能挑动听众的欲望，则更比利用他们已有的欲望当尤为有效，因讲演者较能随意支配他们的欲望。

诉诸情绪欲望的"短路"法，固然直接有效；不过用得不得当，流弊很多。比如演说者所宣传的主张如系不正当的或不合理的，只图利用情欲鼓惑听众，则简直等于欺骗蒙混的行为，不但为社会道德所不许可，其结果亦无非取快一时而已，第二次就不会再有人来上当，岂非自欺欺人，弄巧反拙吗？所以"短路"是可以用，而演说者的主张亦应当是合理的才行。司各得②说得好：演说者应经推理的历程决定自己的结果，但不应以推理的历程去说服听众。这句话就是暗示宜用"短路"法去使听众信服自己的合理的主张。

"短路"法的优点是直接痛快，不过有的听众并不以情欲的低级刺激为满足，尤其是现代文明进步，一般听众的知识水准日益提高，他们渐渐于情欲满足之外，更进一步需要理智的追求。现代的听众对于一种主张信服与否，也要凭他自己的聪明，洞察与了解去决定的。

同时在讲演的内容方面，有许讲演比如关于经济学、财政学、行政管理及史学等的讲演，其目的不仅在使听众信服合理的结论，最重要的是增进他们的了解与认识。在这种情形下，自然也无须用"短路"法的。

所以诉诸理智的"长路"法，有时亦很有用处。尤其是对于教育知识程度高的听众，他们的头脑较为冷静，不易为浅薄的刺激情感的论调所动，动之以情不如喻之以理。或者讲演的内容本属于论理的性质，亦以用"长路"法为宜。这时演说者要说服听众，最好广征博引，多搜罗证据，逐一条分缕析，以极合逻辑的历程方法去陈述。其实一般的学术讲演，多半是用"长路"法去说服听众，这实为一种很正常的方法。

"长路"法能满足听众追求理智的需要，以冷静客观的态度去处理问题，较易认清事实，发现真理，这自然是一种优点。不过有许多事情或主张愈细加分析，愈详为考虑，往往愈是犹豫不决，难以置信。因为一种主张有利必有害，情绪冲动时很易只看见其一面，易于坚决地反对或信仰；若以冷静的客观的态度去分析，那末容易两面都见到一点，这时必然是反对起来也不甚激烈，或者信仰起来也不甚坚定，有时甚至徘徊歧路，无所适从。所以理智的思维，不必可以帮助信仰，想得太烦琐就会弄到"夜长梦多"的景况，思而不决，反而使人的信仰不坚定，所以孔子也主张"再思可也。""长路"法有时对于说服听众不能得到坚定可靠的效果，这是第一种弊病。其次若是演说者的主张与听众的欲望相违反或利害相冲突时，不管主张是如何合理，证据理由如何充分，推理历程如何合逻辑，依然是不能说服听众。听众也许会这样朴质地说："你的理由真说得好，但是不能教我相信。"所以单用"长路"法，是不易收

到说服听众的最佳的效果。

　　间于"长路"法与"短路"法之间的，是"文饰"法。"文饰"法一面诉诸情欲，一面复诉诸理智；可以说是以诉诸情欲为"体"，以诉诸理智为"用"；即以情欲为骨干，以理智为饰词。这种方法既能满足听众的情绪的、欲望的要求，复能满足其追求理智的需要，是说服听众的极有效的方法。

　　其实人类追求理智的意识，事实上只不过有"追求"的愿望而已，一般听众的行为信仰，大抵仍是取决于情绪与欲望的。"人类的行为、判断、信仰或抉择都是严格地受本能或情绪的支配，及至行为已实现，判断、信仰或抉择已经决定之后，才用理智的或逻辑的推理作用去加以辩白或维护。"这种事实，是许多社会心理学家所一致承认的。何林华说："只有当我们的信仰遭逢责难后，我们才去寻找逻辑的根据。"⑥比如我们买一辆汽车，实在的动机也许是因为邻居某甲有一辆，自己看了眼红；是因为有了汽车很阔气，很时髦；是因为可以借此炫耀自己的地位，满足自己的虚荣心。于是我们就买了一辆汽车。及至汽车购妥之后，我们再寻求种种合乎逻辑的理由来辩白自己的行为。这时我们发现"汽车省时间""汽车增进我们的健康""汽车使我们得到必需的安息"，甚至"汽车可以节省车费"等等。人类这种倾向，最先最被广告员发现的。广告上常常利用这点，先以诉诸情欲的方法去引诱读者，然后再用许多似乎很合逻辑的理由去坚定他的信心。因为挑动了他的情绪与欲望，他的心情便已有六七分被说服了；再有许多似乎很合逻辑的理由作辩护，他更可以对付得过他的岳母和他的太太的反对，甚至对付得过他自己的良心的谴责，信心自然是易于坚定了。

　　对于听众也是一样，演说者可以先激动他们的情绪，挑发他们的欲望，使他们已暗有"倾心向往"的趋势，再用种种证据理由去降服他们的信仰，这样既有情欲作基本的动力，又有逻辑的推理作掩护的饰词，信仰自然容易坚定。许多演说家惯用这种"文饰"的方法，用许多似是而非的所谓"理由""证据"，或借重名人的言论以维护自己的主张，去博得听众的信服，得到莫大的成功。因为现代的人虽大家有"要求"理智的心理，毕竟真有严格的"逻辑"训练或科学的头脑的人，实在是凤毛麟角，为数有限得很。一般的人只要撷拾到一点言之成理的"理由""证据"也就容易满足。甚至受过高等教育的人，有时也不免有这种情形，受虚伪的"理由""证据"的蒙蔽，而轻易置信，不加细察。理由证据不管可靠与否，只要适合于自己的要求的，总是很容易被接受。许多著名的科学家还不免犯这种毛病，哲学家与社会学家更不待言，唯心

论者与唯物论者所见到的事实，证据与理由之迥然不同，甚至对同一事象亦是如此，即是因为各自的观点不同，要求各异，他们的信仰也就不知不觉间受欲望要求的支配了。所以在一般人，只要合于需要的理由，即使勉强一点，也不难被接受信托的。演说者要说服听众，不能忽略这种情形，除了诉诸情绪欲望而外，还须振振有词地举出种种理由和证据，做得推理精细，论据确凿的样子；至于这些所谓"理由""证据"是否合于逻辑，是否真实无误，那另是一回事情，一般的听众是不会过于深究的。

参考书

① Hollingworth, H. L. The Psychology of the Audience. p. 109.

② Scott, W. D. The Psychology of Public Speaking, Pearson, 1907.

③ Overstreet, H. A. Influencing Human Behavior, Peoples Institute Publishing Co., 1925.

④ 张孟休译,吴伟士著:《适应与娴熟》(商务印书馆出版).

⑤ Lund, F. H. "The Psychology of Belief", Journal of Abnormal Psycholigy, XXI, April, 1925.

⑥ Hollingworth, H. L. The Psychology of the Audience. p. 121.

第八章　支配听众的行为

支配听众的行为可以说是演说者征服听众的最终的任务，演说者达到了支配听众行为的目的，才算得征服的大功告成。不过这一步不是一切的演说都必须完成的，我们在前面已经说过，演说者的目的不同，讲的内容不同，任务的多少也就有差别。比如销货员的宣传，目的在招引顾客来购买货物，就须得支配听众的行为。选举运动的宣传，目的在使听众在选票上写入某候选人的姓名，亦须支配他们的行为。"新生活运动"的宣传，目的在改善人民的风俗习惯，也须支配听众的行为。如果演说者的目的在灌输听众的某项知识，或报告某项事件消息，也许就无须支配听众的行为。以学校功课为例，教师讲述历史、地理、物理、化学及数学等功课时，支配行为一事简直是不必要的，若讲述"修身"或公民一类的功课，有时就须得支配学生的行为。

演说者当场立刻左右听众的行为，自然是支配听众；有时当场并不立刻发生作用，可是给予听众一种潜伏的影响，以后才生出支配的力量，这也是支配听

众。比如在会场上讨论一件议案,演说者可使听众当场举手或投票表决,这是立刻支配听众的行为。"新生活运动"的宣传,则支配的力量无论如何不能立地实现,须待听众在日常生活中逐一去实行。这两种支配行为一为直接的,一为间接的,须直接支配行为的讲演为数较少;须间接支配行为的讲演却非常之多。领袖对群众的讲演,教师对于学生的训话,都含有间接支配行为的意味。

关于支配行为的方法,有一种心理学上的原则可资应用,就是一般的"暗示律"(laws of suggestion)。[①]暗示律是支配人的行为极有效的原则。读者们也都听说过"催眠术"(hypnotism),所谓催眠术,就是利用暗示的原则去支配受试者的一切思想行为。施催眠术的一个重要条件,是施术者能博得被试者的信赖,及至被试者已入催眠状态,完全迷迷糊糊的被动的状态,支配行为便非常容易。演说者要支配听众的行为,博得听众的信仰亦是一重要的条件。有的成功的群众领袖,能使群众对他发狂似的信托爱戴,这时的群众情形可以说与催眠状态相仿佛,他要支配群众的行为实在易如反掌。

催眠术是利用暗示律的极端的例子,其实在日常生活中,我们亦常常在应用这个原则。不过一般的用法,只把暗示律作为支配个人行为的重要原则,其实我们若用于听众行为的支配,也是同样的有效。暗示律计有七条,现在我们逐一简略地加以叙述讨论。

(一)间接的暗示。一般的人总多少有点自尊自大的傲慢的态度,受别人的指使或命令,总不是自己所情愿的事情。若听见别人的命令式的主张或要求,总觉得格格不入,易起反感。所以演说者不宜以盛气凌人的语调,去支配听众;最好是不正式提出自己的主张,用间接的暗示,使听众仿佛以为演说者在叙述他们自己的主张一般。自己的主张当然是最值得同情、拥护、力行的。暗示愈间接,则听众愈易觉得演说者的决定、计划或结论是他自己的主张,于是支配行为的力量愈强。比如你要约你的朋友上公园去玩,与其直接要求他,还不如间接地说"这样好的天气,在家里坐着真闷气"。或者说"这几天中山公园的牡丹开得好极了"……让他自动地说"我们出去玩吧"。你自己却仿佛居于从旁赞助的地位,这样自己的主张也许反而容易实现。

(二)坚决有力的暗示。演说者既已提出自己的主张,则态度就应当坚决而鲜明,显得自己对于这项主张的坚强不拔的信仰,表示得愈鲜明有力,则暗示的支配力量愈大。迟疑犹豫的,软弱的语气,一点也不可流露,因为这样徒然减少自己的威风,沮丧听众意志。演说者所暗示的行动如与听众已有之习惯与倾向不相冲突时,这种鲜明有力的表示尤其有力量。但当暗示的行动违反听

众的本能与痼习的时候，则切忌用这种鲜明有力的暗示，以免触犯众怒。

（三）积极的暗示。积极的暗示是直接暗示欲得到的反应，消极的暗示是反对不欲得到的反应，换言之，前者是积极地引起行为，后者是消极地禁止行为。积极的暗示比消极的暗示对于行为的支配较有力量得多。演说者应暗示听"应该如何"而少暗示他们"不应该如何"。积极的暗示有启发激动的效力，使听众行动活跃；消极的暗示反而禁锢行为，使听众无所作为。这个原则应用甚广，比如道德上的教条，现代已用"汝应为……"代替了"汝不应为……"的款式了。

（四）权威的暗示。权威（prestige）的暗示，是利用一般人崇拜偶像的心理。如果演说者本人没有很高的声望与地位，当然"人微言轻"，不易支配听众的行为；反之，如发言人系一德高望重的伟人，是一群众所热烈拥护的领袖，或是一出色专家权威，那末他的言论支配人的力量当然比较强大。听众对于有权威的人的暗示，甚至找不出充分理由予以赞助时，仍然不敢妄加菲薄，仍然要去接受奉行。演说者本人如果人微言轻，则借重专家或权威的名言，亦颇有支配的力量。比如近人的言论往往三句话不离"孙总理说"，中央广播电台放送演说时常用"蒋委员长说……"就是这项原则的应用。

（五）因势利导的暗示。因势利导的暗示是顺应着听众的情绪与欲望的趋势，去支配他们的行为。演说者要支配听众，须先适应听众，暗示力量的强弱一部分是依适应程度的高低而定。演说者如能利用听众已有的倾向或潜伏的行动，因势利导，则暗示支配行为的力量最宏。反之，倘若暗示的行动冒犯了听众的根深蒂固的，神圣不可侵犯的习惯、道德、感情，则虽在催眠的状态之下，暗示的力量亦甚微弱。

（六）重复的暗示。暗示重复的次数愈多，则支配行为的力量愈大。我们前面说过重复是引起深刻印象的最有效的方法，现在我们要说重复也是支配行为很有效的方法，儿童向父母要求玩具，要求新衣服，要求带他到公园去玩，第一次第二次提出要求的时候，父母也许完全置之不理；但是第九次第十次一再提出要求，也许父母的意思便有几分活动；若再多提出几次，或许终于可以达到目的。演说者也可以应用重复的暗示。不过仅用机械式的重复很少效用，须得每次重复均略有形式上的变动，花样略为翻新，可使人不觉得单调生厌。据广告心理学上的研究，证明广告的重复出现，如同一题材，其形式、格调、颜色等均略加以变化，比完全照旧样重复的效力要较大一倍。这种研究的结果颇有供我们参考的价值。暗示的重复，最好是有充分的形式上的变化，以提高

听众的兴趣，同时在变化之中须保持能充分传达一贯的意思，以收真正的累积的效果（cumulative effect）。

（七）绝对的暗示。绝对的暗示，是暗示一种独一无二的绝对的行为。演说者暗示一种特殊的行为时，决不应同时暗示敌对的观念或对抗的行为的。因为有两种以上的观念或行为的，就有一种比较，有比较就有选择，结果反致犹豫迟疑，徘徊不决，使第一暗示的支配力量降低。演说者应使听众的脑子里只有一个唯一的绝对的支配力量，仿佛是他们只能如此主张，只能如此行动，绝不容许有反省怀疑的余地，这样才会产生强有力的支配力量。尤其是诉诸情绪与欲望以支配行为时，暗示更要单纯直接，切忌掺杂入其他纷扰敌对的观念行为，减低效果。

上述的七条暗示律，演说者如能善为运用，对于支配听众的行为，是有不少的帮助的。我们除用这七条暗示的原则而外，还可借重多数人（majority）的影响去支配听众的行为，多数人的力量有时比权威或专家的影响更大。这是一种"从众"的心理，从众的心理是大家都有的。这类的例子非常之多。所以演说者支配听众的行为，应尽量利用大家的"从众"的心理。演说者如能证明或暗示他自己的主张过去如何"备受各方赞同"，也可以使他的暗示的支配力量格外增加。

关于团体意见与专家意见的暗示力量的比较，何林华[②]、摩尔[③]与马卑尔（C. H. Marple）[④]都曾做过实验的研究，三人先后实验的结果都证明团体的意见比专家的意见的影响较大得多。这三人的实验都是测验两种意见的暗示对于被试者的判断的影响。例如摩尔的实验，用乐音、语言与道德观念三者为实验材料。试乐音时，就教被试者判断两种乐音的优劣，把他们的判断结果都记下来。试后经若干日，被试者已经不能记忆前次的判断结果时，再行重试，重试时被试者分为三组，第一组不受任何暗示，第二组在判断前示以团体中多数判断的意见，第三组判断前示以专家的意见。三组试毕后，比较各组的判断结果。其余用语言及道德观念做判断的实验材料时，亦同此试法。摩尔实验的结果如下：

判断的材料	重试时与初试时判断相反的百分数		
	未受暗示	受多数意见的暗示	受专家意见的暗示
语言	一三·四	六二·二	四八·〇
道德	一〇·三	五〇·一	四七·八
乐音	二五·一	四八·二	四六·二

从上表看来，是以多数的意见的暗示的影响为最大，这也可以说是"从众"的心理的表现。

此外，演说者还可把演说内容的精义，凝结成为"警句"或"口号"（slogan），印入听众的脑子里，这样不但可使听众容易牢记不忘，同时对于行为的支配也很有帮助。

参考书

① Hollingworth, H. L. The Psychology of the Audience, p. 142.

② Hollingworth, H. L. The Psychology of the Audience, p. 151.

③ Moore, H. T. "Comparative Influence of Majority and Expert Opinion," American Journal of Psychology, Jan., 1921.

④ Marple, C. H. "The Comparative Susceptibility of Three Age Levels to the Suggestion of Group versus Expert Opinion," Journal of Social Psychology, 1933, pp. 4, 176-186.

第九章　上台惊慌的心理

前面几章所讨论的都是征服听众的问题，这当然是极重要的问题，因为表演者的主要的对象是听众，主要的任务就是征服听众。不过表演者除征服听众而外，还有一个很重要的问题，就是征服自己，克服自己的情绪。所谓"上台惊慌"（stage fright），就是表演者不能征服自己的现象，而且这种现象是非常普遍的，一般的人登上讲台，面对着听众的时候，总有几分神色惶惑，情绪紧张；有的甚至心惊胆战，面红耳赤；有的简直汗流浃背，目瞪口呆。表演者如果发生这种情形，不免将一败涂地，不可收拾。所以征服自己，实在是征服听众的先决条件，上台惊慌的人，不但不能征服听众，反而会被听众骇坏了他。

关于上台惊慌的问题，我们将先寻求发生这种现象的原因，然后讨论治疗的方法。

一般人往往以"羞怯""狼狈""困窘"与"上台惊慌"混为一谈。莫独古（W. McDougall）说：[①]

"对着听众的时候，我们多数的人都略为感到一点痛苦的激动，这在我看来，似乎与孩子式的羞怯同其性质……我们看见这许多人，以为他们都是比自己高强的人，或者见了他们人数众多，集合成群，威势凌人的样子，引起我们

的消极的自我情感（negative self-feeling）；但同时也激动了我们的积极的自我情感（positive self-feeling），我们想要表张我们自己或自己的权力，要向听众演说，不肯自居人后，甚或只要从听众的眼前走过一趟也成，这样一来，我们感到轻微的痛苦，轻微的快乐，而且常感到很紧张的情绪激动，这种激动正是所谓羞怯（bashfulness）。"

照莫独古看来，我们人有两种相反的本能，一为自显（self-display）的本能，一为自卑（self-abasement）的本能，这两种相反的本能冲动时的斗争倾轧的征象，就是"上台惊慌"，其性质与孩子式的羞怯相同。

但是我们在这里所讨论的"上台惊慌"，不仅是羞怯。在有的情形中，也许害羞为一主要的要素，是由于莫独古所谓的关于自我的感情间的冲突。可是上台惊慌中有许多情形就很难说是羞怯，比如有的心脏悸动，忐忑不安；有的神色张皇，浑身发抖；有的汗流浃背，口干舌燥；甚至有的目瞪口呆，这便与羞怯迥然有所不同了。不过莫独古所提示的"情绪的激动"一点，对于"上台惊慌"的解释，却是有相当的帮助的。

关于"上台惊慌"的理论上的分析，有种种不同的说法，最普通的说法，以为表演者对于听众的这种反应是一种"恐惧反应"（fear reaction）的形式。所谓恐惧反应，即是对于危险的一种反应。这种以上台惊慌为恐惧反应的说法是否妥当，我们须先明了恐惧反应的种类与形式，才能批评。

里弗尔司（W. H. R. Rivers）[2]对于恐惧本能详细分析的结果，认为对于危险的反应的形式，最主要的可分出五种，其余的似乎都是这五种的变形或配合。

（一）逃避（flight）。一般的人遇见危险即发生逃避的反应，随逃避反应而起的就是恐惧的情绪，尤其是当逃避反应被阻碍时，恐惧的情绪更为剧烈。

（二）进攻（aggression）。进攻的反应恰与逃避相反，比如当危险的原因是别种动物时，就会发生这种反应。随进攻的反应而起的是愤怒的情绪。这种形式的反应不及逃避的反应那样普遍。

（三）动弹不得（immobility）。这种禁止运动，压制行为的反应，是一种极原始的反应模式。随这种反应而产生的是一种压抑恐惧与痛苦的麻木不仁的无意识的状态。

（四）错乱失常（collapse）。这种反应的特点是手忙脚乱，不知所措，随这种反应而起的是一种恐怖的情绪。这种反应在人类及其他高等动物尤易发现。

（五）应付的活动（manipulative activity）。这是以适当的行为去解脱危险，不为情感冲动所支配。比如遇见仇敌时持力执杖去抵御，或吹警笛鸣警铃乞求援助，即是这种反应。这是"健康的人的正常反应"。

从这五种恐惧反应的形式看来，第一、二、三与五种形式都不是"上台惊慌"的情形，只有第四种，错乱失常的反应，到显然极与上台惊慌的情形相似。不过这五种反应的倾向，我们很可以利用来描写表演者的行为受听众影响的种种情形。表演者对于听众似乎有下列几种的态度：

（一）逃避，只是避免遇见有听众的情境，自喜幽居独处，这是一种普通的反应。

（二）进攻，代表一种被听众或旁观者"激怒"的人的反应。

（三）动弹不得，代表一种目瞪口呆、束手无策的情形。比如演说者预备了许多话，一上台便完全忘了，一句话也说不出来，就是属于这种。

（四）错乱失常，代表一种脚忙手乱、语无伦次的情形。演说者过于注意听众，过于注意自己的动作，情绪过于紧张，都不免发生这种情形。

（五）应付的活动，代表一种不为情绪所乱，以镇静的态度去应付听众的情形，这是普通演说者的正常的状况。

"目瞪口呆，束手无策"与"手忙脚乱，语无伦次"，都是合于"上台惊慌"的情形。所以认为"上台惊慌"是恐惧的反应，是有相当的理由。依据这种说法，则"上台惊慌"是代表一种对于危险的本能的适应，这里的危险就是聚集的群众。以为"群众"是本能的恐惧的反应的适当刺激，自然也有几分理由，因为群众中人数众多，声音鼎沸，形体庞大，气势汹涌，危险的可能实在很多。

这种说法以为上台惊慌就是恐惧危险的心理所造成，说上台惊慌是属于"恐惧的反应"，其实这只是一种归类，并不是一种解释。而且群众，尤其是听众，是否即等于"危险"，也是一个颇费解的问题。倘然听众并非"危险"，恐惧的"反应"又将凭什么"刺激"而产生呢？所以这种解释上台惊慌的说法，我们难以认为是最圆满的学说。

恐惧反应说而外，还有一种"神经病说"[③]，这种说法是以我们的脑子里有两种势均力敌的冲突的倾向时，就可以产生神经病。因冲突而发生神经病的情形，不仅人类如此，甚至低等动物亦然。比如在避暑的别墅的廊檐内筑巢的小鸟，当主人回来安一张椅子在廊下坐着的时候，就会发生这种情形。小鸟要回到巢里，须从人的面前飞过，它初看见生人，不敢飞近，也许刚要飞近又急

为折回，只是在廊外徘徊，哀鸣。这时想要回巢与畏惧生人是两种冲突的倾向，要怕人就不能回巢，要回巢就不能怕人，两种倾向势均力敌的时候，小鸟于是辗转哀鸣，徘徊廊外。也许一下拼命地向着巢里撞去，但将近人的身旁又赶急退回，叫出很悲惨的声音，以致乱碰乱叫。就是两种强烈的倾向相冲突而产生的"情绪的神经病"（emotional neurosis）的情形。神经病说主张上台惊慌亦是两种倾向相冲突的结果。

假如我们相信人类行为的本能论，我们可以假定人类都有两种不同的本能。一种可以说是畏惧群众的本能，这种本能在野蛮时代是很有用处的，碰见异族的人类群体时，个人就逃避以求自己的安全。这种原有的用处在现代生活中大部分虽已失去，我们假定这种本能现在依然存在。另一方面我们假定有所谓炫耀或自显的本能，这种本能就是"需要听众"的基础。在野蛮时代，这两种本能倾向总互相冲突，直至其中一种占优势，胜过另一种为止。但是在现代生活中，普通的经验里，遇见生疏的群众时也不至于十分恐惧了，我们可以说"逃避"的本能已经因"适顺作用"（adaptation）而渐渐衰萎了。

倘若这两种倾向的势力均衡的时候，就是在现代生活里，两者也常常会冲突起来。冲突的结果，便造成一种情绪的神经病，与前面的小鸟的激动一样。所以我们可以用情绪倾向的冲突去说明上台惊慌的发生；上台惊慌的情形既已出现，当然可以变成一种固定的习惯，或因适顺作用而消失。甚至小鸟也能适顺，经时较久就可适顺于生人，和他渐渐熟悉起来。小鸟继续逃避，可是对人却一次比一次更接近，最后能胜利地飞过椅子，很舒服地回到它的巢里。

经神病说，认为上台惊慌是一种情绪的神经病，而神经病的由来则为本能倾向的冲突。这与莫独古解释"羞怯"的原则很相类似。这种说法自然分析得颇为精辟，不过用"本能"一词来解释，根本上的困难实在很多，本能的概念用得很滥，现在大家已经不大用它了。而且据最近对于上台惊慌观察的结果，发现这种情形只有个别的来源而无普遍的种族的根源，所以我们对于本能的解释也不能认为十分满意。

第三种说法是"学习说"，以为上台惊慌是学得的反应。古德慧（M. L. Goodhue）[④]曾研究许多上台惊慌的例子，她相信这种情形的产生是由于早年的痛苦经验。这种早年的经验，患者有时可以自己记得起来，但通常略经询问即可发现，这种发现常使患者自己也诧异不置。

对于学习说的解释，古德慧能引出很丰富的证据来证明。有一位少女患上台惊慌的毛病，她每次登台讲演时，神经极度失常，恍惚不安；并发现她这时

特别注意她自己的衣服。后来调查她的生活,直追溯到她在高级中学读书的时代。高中时本来她平常不曾有过神经恍惚;可是有一次当她正走上讲台,她突然大吃一惊,因为她从墙壁上挂的一面镜子中发现她自己的裙子掉下去,衬裙也现出来了。她努力把裙子恢复原状,但无济于事,结果恐慌万状,绝望地从台上逃了下来。据古德慧的意见,这位少女成年时犯上台惊慌,似乎是由于她早年受窘所致。假如她在高中时代不发生这件受窘的事,她可以照常是一个健全的演说者。只因她受了一次意外的震惊,后来她一对着听众就会引起卑逊与羞愧的印象。古德慧根据这种例子,对于上台惊慌的缘由,做如下的解释:上台惊慌是恐惧与卑逊的情绪联合而成,其最初原因也许是很琐细而为患者所不曾注意,不过总是有过酿成恐惧的情感的一些事情。以后患者每次都带着恐惧与卑逊的心情登台,累次重复,上台惊慌便成为永久固定的习惯了。

这种解释与一般情绪行为的养成的情形颇为一致。情绪的行为在某种情境中出现过一次,以后就可以被原有情境的一部分所引起。例如怕狗的小孩,一次在一条黑暗的空巷里碰见一只恶狗,骇得魂飞天外,以后他可以在任何空巷里或黑暗中都会引起恐怖的情绪。前面说的那位少女,在高中时代因裙子掉下,狼狈不堪,惊惶恐怖,后来她凡是碰见听众或走上讲台,都引起同样的情绪,于是逐渐成了上台惊慌的固定的习惯。可以说明这种情形的例子还很多。

有一位有长期成功经验的歌女,最近陷于严重的上台惊慌,每一登台便恐怖万状。经询问的结果并未发现她对于听众有过困窘或卑逊的经验;只是最近有一次大惊慌,当时"一群人"是整个情境中的一个主要部分。

这位歌女有次乘一辆乘客拥挤的电车,车上因走电失火,突然空中充满火烟。她被拥挤在群众中,推移向车门图逃,一切情形极为恐怖。可是挤到车门时发现门已上锁。大家关在恐怖的车厢中又经若干时间才被救出险。这位歌女报告她当时觉得自己以为已经被烟火熏死了,被救下车时,她已快失去知觉了。

此后凡是拥挤的场所,听众或空气过于温热的屋子都使她回复到一种"闷死的恐怖"。原来的恐怖情境中的任何一部分都可引起她的惊慌的情绪,甚至与之有关的抽象的符号,如一字一语、一种象征、一种思想也能震撼她的情绪。所以她后来一到公共场所登台表演时,就为上台惊慌的情绪所苦。

古德慧还叙述得有一个例子,有一位习音乐的学生,因为她辞退了她的提琴教师,被这教师写信来严厉地责备她一番,使她感到异常的"羞愧与侮辱"。此事后来虽经调停解决,可是当开音乐会时,她一开始演奏这位教师为她预备

的曲子，便被一种羞辱恐怖的狂潮把她吞淹了，以后每次音乐会中出场时都发生同样的恐怖情形。这一个例子，上台惊慌的来源，与听众及讲台都毫无关系，只是她的音乐演奏中的一点微细的情境，她对于音乐教师的一封信的惊恐。

所以对于"上台惊慌的原因是什么？"一问题，答案可以因人而异。我们在上面提到了三种不同的解释。

（一）恐惧反应说。认为上台惊慌是直接的恐惧现象，反应的形式为逃避，战栗，目瞪口呆，手忙脚乱或进攻等。

（二）神经病说。认为上台惊慌是一种情绪的神经病。因两种势均力敌，互争雄长的倾向或本能的冲突而起。

（三）学习说。认为上台惊慌是一种简单的习得的情绪行为，即一种情绪在某种很复杂的情境中出现，因而成固定的习惯时，以彼此复杂情境中的一部分刺激即可引起原来的情绪。这种情绪或为羞辱之情，或为卑逊之感，或为惊慌恐怖。

这三种解释似以学习说较为合理。不过前两种在理论上虽不十分圆满，而在实际应用上却都有相当的价值的。因为有许多上台惊慌的例子，用前两说去解释也非常恰当。所以我们暂将三说并存，作为实际应用时的参考。根据这三种解释，对于上台惊慌的原因虽各执一词，可是这三种都是很可能的原因。现在我们既已略知原因的概况，我们要更进一步讨论它的治疗的方法。

关于治疗上台惊慌的方法，古德慧相信只有从患者过去的生活中去寻求恐惧的根源，"掘发情结"（uncovering the complex）。最初的受惊或痛苦的经验，患者或许已不能记忆，我们可以用询问或其他方法，把造成上台惊慌的最初原因寻求出来；只需发现出根源，向患者解释说明以后，即可治疗成功。这种"心理分析"（psychoanalysis）派的"说破大吉"的办法，未免过于着重病根的发现，以为一经说穿，就可以立刻病除。其实事实上并不是如此简单，有时说明尽管说明，恐惧依然恐惧。发现最初的情结，无论如何不能算是治疗困难的整个过程。

一切神经失常的有效的治疗术中，均须有一种切实的重行训练（re-education）的过程。"掘发情结"只能暗示出治疗的方向，然后利用重行训练的方法循着这方向去逐步完成。重行训练的功用，是在改变患者的态度，把他恐惧、羞怯或卑逊的态度改变成镇静大方的、轻松愉快的、有充分自信心的态度。

假设有一个小孩过于恐惧物件落到地板上的声音。我们可以很容易地发现，这种恐惧是由过去的种种经验造成，也许过去有一次他的同伴大怒把什么物件投掷到地上，或者听说过飞机大炮轰炸的故事，或听讲过恐怖的陨星坠落的事情等等。但仅发现缘由并不能解除小孩的恐惧。知道缘由后，可以向他细细说明，还可以具体地表演给他看，物件坠地并没有什么可怕之处。这样可以使物件落地的声音的意义对于他逐渐改变，使"危险""可怕"的意义渐与"声音"脱离关系。所以找出缘由，只可以帮助决定采用最适当的治疗的方法。

上台惊慌的原因尽管各有不同，可是就结果而言，总是一种情绪的行为。治疗的目的，就是要消除这种情绪行为。关于清除情绪行为的方法，已经有人实验研究。钟思（H. E. Jones）夫人⑤分析改变儿童情绪的方法，共得六种，颇可供给我们的参考：

（一）废止法（elimination through disuse）。此系使儿童不与可以引起某种情绪之物再相接触。此法效力甚微。上台惊慌的人，许久不与听众接触，一旦登台表演，仍然不免旧病复发的。

（二）语言约束法（verbal control）。比如儿童怕物件落地的声音，即常常向他说明这种声并不可怕，使他改变态度。此法的效力也有限。上台惊慌的人，经人说明听众对他是如何好感同情，惊慌的程度也许可以减低一点。但有时说明依然无用。

（三）消极适应法（negative adaptation）。此法与废止法相反，使儿重常看见他恐惧的物件，使之"见惯不惊"，这种方法用之得当，有时可以有效。上台惊慌的人若不因噎废食，努力多登台表演，对于听众可以逐渐适应，惊慌的情绪也许会日益消失。

（四）抑制法（repression）。此法是对于恐惧的儿童加以非笑，使之努力自行抑制。上台惊慌的人，被别人批评或嘲笑，也许会努力去抑制自己惊慌的情绪；但这样有时反而增加他的"羞耻"与"卑逊"的情感，以致上台惊慌的程度更深。所以此法流弊甚大，不可妄用。

（五）社会模仿法（social imitation）。使恐惧的儿童观摩其他儿童玩弄他所怕的物件，他可以渐渐跟着他们玩，恐惧的心情逐渐消灭。上台惊慌的人，若多观摩别的健全的表演者登台的情形，也可以增加自己的勇气，渐渐把自己惊慌的情绪消除。

（六）重行制约法（re-conditioning）。使儿童对于某种对象以喜悦的情绪去代替恐惧的情绪。比如恐惧阴雨的天气的儿童，在阴雨时可以给他最可爱的衣

服穿，或给他最喜欢的玩具玩弄，这样可使雨天对于他产生"新的意义"，是一种快乐的日子。

重行制约法是改变情绪的最有效的方法，与上面提到的重行训练（re-education）的意义相仿佛。比如对于上台惊慌的人，可以设计一种特殊的情境，使他的表演得到成功，渐渐增强自信力，对于听众发生好感，以愉快的情绪代替了惊慌的情绪，把喜爱的情绪与从前恐惧的对象相连合。

不过须用什么方法治疗，也应参照致病的原因。如果上台惊慌是为直接的恐惧经验，或所谓恐惧本能所造成，则最有希望的治疗法是用重复或强烈刺激去增强他种不同的情绪，以胜过恐惧的心情。并增进他对于听众的自信力与热忱。如果上台惊慌是情绪的神经病，由于两种互争雄长的倾向之冲突，其中有一种是恐惧的倾向，那末最好的治疗法是消灭这种冲突，用设计练习，从经验中增强与恐惧相反的倾向的势力。如果上台惊慌是学习得的简单的情绪行为，则最有效的治疗法是发现其致病的最初经验，使之解除，使原来引起恐惧的刺激与新的反应相连。如果上台惊慌是三种影响的混合结果，那末可以三法合用。不过对于这三种情形的任何一种，也可以用一种同样的治法，就是以重行训练的方法把别的情绪去代替惊慌的情绪。

最好是计划种种练习以培养"自信与镇静"的态度，患者从练习中并进行训练新的反应。现在我们用一个例子来说明治疗上台惊慌的概括的原则。例如一个上台惊慌的提琴演奏者，他所恐惧的刺激不只一样。听众以出现是一种刺激。演奏提琴又是一种刺激。假如两者都是原来产生恐惧的情境中的部分。则两者联合的影响当然比一种单独出现的影响较大。那末他离开听众单独演奏提琴，让他在适当的情境中，自然恐惧的情感较轻，他可以因演奏的顺利而渐渐产生自信及愉快的情感。或者让他先对比较非正式的听众演奏，比如听众是许多儿童或相熟的友好。这样可以单独地使演奏提琴的刺激所引起的惊慌情绪渐渐克服。另一方面，听众出现的刺激也可以单独对付。他对着听众可以不演奏提琴而表演其他的节目，以获得成功。比如他可以演剧、演说，或指导小组团体，从这种经验中使自己在听众前更有自信力。

这种对两种刺激予以单独的"训练"，使之不再引起惊慌的情绪。然后再把两种刺激合并起来，即当着听众奏演提奏；或者先对于比较友善的，或年轻的，或别的不过于吹求的听众表演。这样可使患者的勇气渐充足，自信力渐增强，态度愈趋于镇静，情绪愈趋于轻松愉快，终于把上台惊慌的习惯完全扫除。

当然，对他种情形不同的上台惊慌的例子，也可用同法疗治，先分析他的惊慌的原因，引起恐惧的刺激，然后将各种刺激一一分别单独训练，使各种刺激不再引起恐怖的反应，这样改变他的情绪，结果顺利，再将各刺激合并起来试试。这时惊慌的情绪自然可望逐渐消除。

此外，表演者的态度，也与上台惊慌的情绪有些关系。鲁格尔（H. A. Ruger）⑥实验迷具（mechanical puzzle）的解开，发现一般人的解谜具的态度可分为三种：

（一）注意问题的态度（problem attitude）。持这种态度的专心一致去对付问题，其他的事一概不顾，这是最能成功的态度。

（二）注意自己的态度（self-attentive attitude）。持这种态度的人不去注意要解决的问题，只是去注意自己，关心"我自己到底是什么样的人，别人将以为我是什么样的人？"或者很不自然地装模作样以求引起别人对他发生良好的印象。这种态度是有妨碍的。

（三）易受暗示的态度（suggestible attitude）。持这种态度的人，也不去注意要解决的问题，却去注意别人，想从别人的动作表情中寻求解决问题的暗示，也许还要问别人"这样对不对？"再细考究别人回答时的表情暗示。这种态度也是有妨碍的。

一般表演者的态度，也可以分为上列三类。比如有的演说者说一句话要看看听众的颜色，听众的一举一动都可使他受影响，这是易受暗示的态度。这样把注意完全放在听众身上，反而忽略了自己讲演的问题，顾此失彼，易遭失败，结果窘迫羞愧，情绪紧张，往往造成上台惊慌的习惯。有的演说者过于注意自己，弄得拘束不堪。他也许本来说话尚流利，可是太注意声调与辞藻，往往弄成吞吞吐吐的不自然的情况；表情本可以自然一点，可是他太注意自己的动作、姿势，结果弄得忸怩不堪的样子，连一双手也找不着安顿的地方；同时他的心中随时兢兢业业地恐惧听众对他起反感或不良的印象。这样行动拘禁，情绪紧张，同时对于讲演内容亦未专心注意，其成绩如何，不问可知。这种态度也易引起上台惊慌的情绪。有的演说者却专心一致去注意他讲演的问题；他不过于注意自己，说话表情都很大方地听其自然；同时也不过于注意听众的暗示，自己很稳重而有自信力地讲演他的问题。这种注意问题的态度，情绪镇静，自信坚强，纵情畅论，旁若无人的样子，是最不容易发生上台惊慌的情形。即使已犯上台惊慌的人，倘能训练成注意问题的态度，也可望把惊慌的情绪渐渐克服。所以注意问题的态度，是很值得我们采取的。不过这只是就避免

发生上台惊慌的情形而言，演说者采取注意问题的态度是很适当；有时因演说者或表演者的动机与表演的性质的不同，也许又以他种态度最为适当，也许须将几种态度合用最为相宜，这是要看实际的具体情形为定，不可一概而论的。

参考书

① McDougall, W. Social Psychology, Luce, 1918.

② Rivers, W. H. R. Instinct and the Unconscious, Cambridge University Press, 1920.

③ Hollingworth, H. L. The Psychology of the Audience, p. 212.

④ Goodhue, M. L. The Cure of the Stage Fright, The four Seas Co., 1927.

⑤ 萧孝嵘著：《实验儿童心理学》，108－109 页。（中华书局出版）。

⑥ Ruger, H. A. The Psychology of Effeciency, Archives of Psychology, No. 15, 1910.

第十章 礼 堂

听众聚集的正常的地点是礼堂，礼堂中所有的许多条件，也是征服听众的重要因素。关于礼堂我们可以提出来讨论的地方很多，虽是有些问题是显而易见或已为大家所周知，不过有不少的因素被大家忽略了，以致造成不良的结果。

演说者选择礼堂时须特别顾到自己讲演的性质与目标。自然，礼堂的建筑的形式，早由工程师或建筑家所决定了，但是演说者可以预先到礼堂去视察一番，看看它的种种构造的特性，试试须用多大的声音。如不能预为视察，至少在讲演刚开始时对于这事特别注意观察，根据过去的经验，决定对于这样大小的屋子与听众的距离，须用多大的说话的声音才恰当，才可以使听众既听得清楚而自己说话也不费力。

关于礼堂方面我们应注意的问题很多，举凡屋子的大小或形状，讲台的高低与距离，座位的排列，光线的明暗，空气的流通，礼堂过去作何用处等对于听众的心理上都很有影响。表演的性质与目标不同，所需要的条件也就各异。现在我们举出几个比较重要的问题加以讨论。

我们首先要讨论的是礼堂里的器具物件的安排。器具的安置仿佛是一件无关宏旨的事情，可是实际上在心理所引起的影响至为重大，比如我们在明窗净

几之下做事比在一间乱七八糟的屋子里做事的效果便大有不同。

屋内的布置对于工作影响的问题，伯朗（W. Brown）与韦昂（H. Wong）[①]曾做实验研究。用两间屋子做实验室，两间是同样的大小，光线也是同样的充足。被试验者分为两组，每组十二人，两组的人的智慧高低几乎完全相等。有一间实验室里堆满了旧的仪器、木料、椅子、衣服、装旧玻璃瓶的木箱，遍地弄得凌乱不堪，秩序毫无，被试者的前面挂一块很难看的幕布，他们的两眼一离开幕布，四面八方都充斥着紊乱的器物。另一实验室里却布置得清洁整齐，地上铺有地毯，陈设有书架、图画、花瓶等物，幕布亦较为美观，总之，整个屋子都可使人发生快感。两组被试者分别在这两个实验室里做一种用心想的复杂的工作，所做的工作完全相同，做的时刻与别的一般环境也一样，只有实验室的秩序整齐与秩序紊乱有所不同。不让被试者知道实验的目的，只教他们用心把工作做好。比较这两组工作的结果，发现在秩序整齐的屋子所做的工作共计较另一组多出百分之三九。在有秩序的环境下：（1）解决的问题较多；（2）每一问题所需学习次数较少；（3）对每一问题所作错误反应较少；（4）解决每一问题所需时间较少；（5）工作时盲动的动作较少。下面是伯朗与韦昂所得的详细结果：（均以平均数计）

	秩序紊乱	秩序整齐	秩序整齐者较优之数
解决问题的数目	五·五	七·七	二·二
每问题学习次数	四一·〇	三一·二	九·八
每问题反应次数	一三六·六	一〇二·〇	三四·六
百分钟内学习次数	一九七·八	二五四·六	五六·八
百分钟内反应次数	六七二·二	八〇二·〇	一二九·八
每次学习的反应次数	三·四	三·一	〇·三

伯朗与韦昂还用别种不同的许多工作材料用同法试验，也得相同的结果。他们的结论是："在秩序紊乱之室内工作的影响，使解决问题的数目减少，并使解决工作的性质降劣。"

至于紊乱情形之所以妨碍工作，究竟是因为它使工作者的注意分散，或是因为它引起不愉快的感情，或是因为紊乱的情形较难适应呢？这是很有趣的问题，可惜这两位研究者未加以讨论。

不过这个实验的结果，很足以暗示我们，礼堂里的器具物件的布置是应如何整齐美观。紊乱丑恶的环境，可以使表演者与听众同受不良的影响，表演者

的表演效率可以因而减低，听众的注意亦可因而分散，实可使征服听众的工作受很大的打击。

听众的座位的排列，也是一个很重要的因素。演说者如欲使听众精神团结，情意一致，最好让听众中各分子的身体接触得很近。群众心理学者极为重视身体靠近连接的意识的影响。司各得②讨论如何取得团体中各分子间的调和一致时写道："最有裨益的方法是让听众坐得集中靠近……五百人散坐在一座能容三千人以上的礼堂内，差不多简直不能形成一种调和一致的听众，可是同样多的人数拥挤于一间只能容四百人的礼堂内，便很容易造成精神上的团结。"所以若是听众人数不多，不宜用太大的礼堂；否则当屋子大人数少时，最好让听众都集中于与演说者接近的前排，不使他们坐得太远或分散得太开。不过这种把听众集中挤紧的办法，只有当演说者欲要诉诸听众的情绪欲望及促成他们间的模仿与易受暗示的倾向时，是最适用的；倘若演说者欲诉诸理智，动以逻辑的推理，还是使听众的各分子间稍为分开一点为宜。但这种分开并不是说让五百听众分散到一间有三千以上座位的大礼堂，而只是不要使他们腕臂相接，拥挤得太紧，因为这样易于形成各听者单独的对于演说者的"极化作用"（polarization）。

礼堂内的空气流通与否，对于征服听众的影响也很大。若空气闭塞秽浊，则不但听众易觉得困倦、晕沉，甚至头痛，表演者亦不免蒙同样的影响，这样把双方都弄成奄奄欲病的样子，对于征服听众的工作简直有莫大的障碍。空气闷浊可以使人觉得不舒服的事实我们早已注意到，一般人常以为这是因为空气中的氧气减少与碳酸气增加的缘故；唯实验研究的结果，证明此种说法完全不确。纯粹之空气，包含的气体成分如下：③

氧气……………………21%

氮气……………………78%

碳酸气…………………0.03%

空气极坏的学校，工厂内，氧气减少至19%而碳酸气增加至0.3%。然欲使空气有害于身体。氧气须减至14%，碳酸气必须增至24%。所以室内空气恶浊绝非氧气减少或碳酸气增加，亦非二者混合所致。还有一种说法以为空气浊恶是由于一种"拥挤毒"（crowed poison），说是人类的肺部及皮肤排泄的有机质内，含有毒质，谓之人体含毒浊气中的臭气，即由此毒质所发出。但经实验结果，证明此说亦无科学上的根据。实际空气的恶浊，主要的由于温度与湿度的影响。

听众的身体须保持他的正常的体温，使之不增不减，而体内的肌肉、神经与腺体活动的结果，产生出热量，这种多余的热量须得排除到体外。排热的方法是由肺部的呼吸与皮肤的蒸发，皮肤出汗就是促进热量的发泄。如果空气的温度高于体温，则体内的热不但不能发泄，反受空气影响而增高。同时若空气太潮湿，则皮肤的蒸发作用亦将停止。这样身体会觉得太热，以至于困倦、晕沉与头痛。所以礼堂里的温度与湿度是最重要的因素，两者相互间是有连带关系的，湿度常是随着温度增高的。礼堂中的温度以华氏六十一度至六十四度最为适宜。温度六十八度时湿度须有六十度。有一种带水球茎的寒暑表，上有温度湿度合并的纪录，此种寒暑表达六十度时最佳。礼堂中的空气须用电扇或开窗以使之流通。把身体表面的热气吹走可以促进蒸发作用而使体温减低。

光线也是一个重要问题。礼堂里的除光线充足而外，还须求光线的调匀。光源上发出的强烈的光源，不可直接照射着听众的眼睛。因为强光的刺激力太强，听众的目光总是反射地趋向光亮之处，结果不是分散他们的注意，便是使他们奋力去反抗这种反射的倾向。所以平时不宜用太强的光源，宁可用比较不刺目的光线。光线的强度以能使听众看得清楚就行，务必使他们觉得看来很舒适好受为宜。最调匀的光线当然算白天的日光；其次是用人工装置的反射光线，看不出直接的光源，现代的新式一点的礼堂或戏院，都是用的这种反射的光线。倘若没有这种设备，可用一种简单的方法把光源的绝对强度减低，比如在灯外笼上一个半透明的罩子，或用东西遮蔽眼睛或遮蔽光源使两者不直接相触。

礼堂的光线不仅求清楚与舒适，还可以用来影响听众的情感。人因天赋与经验的结果，各种强弱与色彩不同的光线，可以引动各种不同的感情。由于集会的目的之不同，礼堂中可以用种种强弱与色彩不同的光线去引动听众的情绪。现代的教堂、戏院、舞场等对于有效的光线的美术的应用，极为发达。很早就注意到这问题的是布尔克（E. Burke），他在《论庄严与美》一文中并想列出一些应用的原则，谓[④]：

"我想，一切的屋宇要产生一种庄严的观念，应宁用黑暗与朦胧的光线，这因为有两层理由：第一，由别的经验知道黑暗本身比光亮对于感情的影响较大。第二，这可使一种对象特别显著，我们应尽量使它与我们所熟悉的其他对象有所不同；当我们进屋时，我们不能走进一个比露天更光亮的处所；走进一个光线略低的处所，仅能小小有点变化；但是要使这转变充分显明，你应从极光亮的地方走入很黑暗之处。根据同一理由，晚上却须用相反的原则。屋里的

光线愈明亮，则情感愈是高涨。"

讲台的位置也是不可忽略的。讲台不仅使演说者容易望见整个的听众，还可使他自己与听众分开，使他自己与听众间的关系确立，大家的集意都集中于他。在听众人数愈众多的时候，讲台愈为需要，否则控制听众更为不易。如果演说者要利用图表、图画或其他视觉帮助时，较高的讲台不消说更有显著的用处。

讲台还有一种在心理上的用处，是增进听众易受暗示的倾向以促成他们对于演说者情意和谐的情绪。人最易受暗示的时候是在半醒半睡的迷糊的状态下。心理治疗者常趁病人在半睡眠状态时给予暗示。有时用人工的方法，如亮光，单调的声音或他种设计以引入这种状态。有许多方法都是利用将入睡时的种种刺激。一般入睡的时候，通常眼睛总是向上的，所以催眠时最好使受试者注意一件小小的物件，这物件放在他前面比眼的水平线略高的地位。讲台也有这种效用，可使听众的眼球略为向上，有些与通常将入睡时的情形相似。若能利用讲台的位置使听众略有半睡眠的倾向，那是极利于施行暗示与促成一种情意和谐的情绪，所以讲台的用处似乎不仅有机械的利益，同时也有心理上的利益。⑤

上面所提出的，仅是荦荦大端，此外如嘈杂的声音的免除，回声的清晰，以及其他装饰点缀，实在不及逐一细细讨论。礼堂的种种条件如控制得当，对于征服听众有莫大的帮助；而且礼堂的种种设置都很具体而易于控制，轻而易举，收效又大，演说者应尽量利用，不宜轻易把它放松过去。

参考书

① Brown, W. and Wong, H. "The Effects of Surroundings Upon Mental Work," Journal of Comparative Psychology, August, 1923, pp. 319—326.

② Scott, W. D. The Psychology of Public Speaking, Person, 190".

③ 庄泽宣译. 何林华，蒲分白著：《应用心理学》，86 页。（商务印书馆出版）.

④ Burke, E. Essay on the Sublime and the Beautiful. 6th Ed. Dodsley, 1770.

⑤ Hollingworth, H. L. The Psychology of the Audience, pp. 162 – 171.

第十一章　实用的结论

我们在前面各章中，先分析表演者征服听众的任务与听众的种类，然后就

征服听众的五个步骤：取得注意，保持兴趣，引起印象，说服听众与支配行为，逐步加以讨论。我们要重复申明的，是在实际的情形中，表演者不必完全依此五步一一进行；我们并不是说到了第二步就完全不管第一步，或者到了第三步就不管第二步。在这五个步骤间是划分不出断然截然的界线的。其实这只是征服听众的五个方面，我们要分出这五个方面，也正如杜威（Dewey）把思想的历程分为五步一样，杜威的目的并非把整个的目的分为鸡零狗碎，而是为了分析后便于着手研究；我们也不想把整个的征服听众的历程弄得支离破碎，也无非为研究便利而已。表演者实际虽不必完全依此五步进行，可是他征服听众的工作，不管如何千变万化，大体总逃不出这五个方面，所以我们分别详细加以讨论。除这五项任务而外，我们还分析"上台惊慌"的心理及其治疗的方法，以及礼堂的选择布置等情形，因为这些都与征服听众的工作有直接的关系，我们不惮词费，详加论列。

关于上述的种种问题，因为实验的研究尚少，材料缺乏，我们只是很粗略地一样提到一点，不能算是缜密详尽的研究。许多的问题尚有待我们继续去努力实验的。不过我们根据前面讨论的结果，亦未尝不可以得到暂时的相当的结论。

实用的结论：

（1）需要听众是人类的一种基本欲望。

（2）一个人能否善于应付他的听众，是他的生活能否臻于和美愉快的一种重要关键。

（3）表演者征服听众的任务有五：取得注意，保持兴趣，引起印象，说服听众，支配行为。这五项任务是错综的，交叠的，累积的。

（4）听众可分为五类：流动的听众，被动的听众，选择的听众，团结的听众，组织的听众。

（5）表演者出场前须明了他的听众属于何类，预定出场时应从何项任务开始。

（6）取得听众的注意，用机械的方法不如用有趣的设计，唯对年幼或无知的听众，则以机械法为有效。

（7）表演者的目的在演说，宜用视觉的刺激引起听众的注意；目的在陈示景物，宜用听觉刺激取得注意。

（8）听众已受声音滋扰时，宜用视觉的刺激引起其注意；反之亦然。

（9）对听众的中心部分比对边缘部分的听众较易引起注意。

（10）保持听众的兴趣须表演的内容丰富有趣；否则须用人工的方法补救。

（11）用肌肉运动法保持注意不甚合宜，效力亦低，唯对于不成熟，无经验，与无知的听众可偶尔用之。

（12）动作表情及语音变化宜自然。

（13）表演者出场后宜先在听众间造成一种"情意和谐"的空气。如先报告一点简短有趣的新闻、故事或笑话，或听众最关切的近事，或恳切对听众加以赞扬，以及利用音乐或仪式都可达到这种目的。

（14）演说者不可过于盛气凌人，使听众感到压迫；应引起他们的自尊心，使之感觉亲切愉快。

（15）讲台上的布置应略有变化，以不夺取听众对于演说者的注意，同时又能保持其注意不离开讲台为度。

（16）演说者的语调内容均应有相当的变化；但应顾到听众的"注意的限制"，新观念不可用得太多。

（17）每句话最长不得超过二十五字。

（18）演说者不宜看着讲演稿子宣读。

（19）引起听众的印象，以视觉听觉两种材料合用，比单独用一种所引起的印象较为深刻。

（20）视觉刺激以与实物最近似者引起之印象最深刻，愈抽象象征者则愈薄弱。

（21）图解、图画、电影等用于讲演之前比用于讲演之后更为有效。

（22）演说利用视觉的帮助，对于智力低、年龄幼、无经验的听众的价值更大。

（23）陈示的材料愈具体则愈使一般听众得到深刻的印象。

（24）比较专门的抽象的符号只宜用于有特殊教育训练的听众。

（25）各种图表的帮助并非同样显明易记，何项材料应用何种图表须根据一定的原则。

（26）重复能引起深刻的印象，但重复非最经济的方法。

（27）立刻连续的重复不如分散的重复有效。

（28）"初因"是起深刻印象的重要因素。

（29）用手势动作与"声明"亦可帮助印象的深刻。

（30）声音的高低、强弱、音质、快慢等愈有变化，愈能引起深刻的印象。

（31）讲演的时间匆促宜用"渐退法"，时间充裕可用"渐进法"。

（32）听众遗忘的情形，立刻即遗忘五分之二，经三四天遗忘一半，愈到后来遗忘得愈慢。

（33）讲演完结时复述讲演的内容要点，可帮助听众的记忆。

（34）说服听众，用诉诸情绪欲望的方法比诉诸理智的方法更为有效。

（35）欲望与信仰颇有一致的关系，一般人的信仰大部分受欲望的支配的。

（36）一般人的信仰常建筑在欲望上，及至信仰遭受诘难时，才去寻求它的逻辑的根据。

（37）现代文明进步，听众也需要理智的追求。

（38）以诉诸情欲为骨干，以逻辑的根据为饰词的"文饰法"，是说服听众最有效的方法。

（39）支配听众的行为，可用暗示律。

（40）暗示以愈间接愈有效力。

（41）暗示须为积极的，坚决有力的。

（42）借重权威或多数人的意见，可以支配听众的行为。

（43）多数人的意见比专家的意见支配听众的力量尤大。

（44）支配听众宜因势利导，不可触犯他们的根深蒂固的习惯、道德、感情等。

（45）重复的暗示宜略有变化。

（46）暗示应为绝对无二的，不可同时暗示敌对的观念或行为。

（47）把讲演的内容要义凝结成"口号"，可使印象深刻，支配的力量亦增加。

（48）上台惊慌是征服听众的重大的障碍。

（49）上台惊慌或为恐惧的反应，或为情绪的神经病，或为过去经验中习得的情绪行为。

（50）治疗上台惊慌应先查出致病的根源，再用重行训练的方法去解脱。

（51）注意问题的态度比较不易造成上台惊慌的习惯。

（52）礼堂里的器具物件宜安排得清洁整齐。

（53）听众人数不多不宜用太大的礼堂，听众的座位宜集中靠紧。

（54）礼堂的温度以华氏六十一度至六十四度的最佳，温度六十八度时湿度须有六十度。应用电扇或开窗以使空气流通。

（55）光线宜充足调匀，不可使强烈之光源直接照射着听众的眼睛。

（56）光线昏暗朦胧较易引动听众的情感，白天礼堂中宜用较暗的光线；

（57）讲台可使演说者易看见听众，并易集中他们的注意。

（58）利用视觉帮助时尤需利用讲台。

（59）讲台略高还可增进听众易受暗示的倾向，以促成他们的情意和谐的空气。

（60）礼堂的设置影响听众至大，而又易于控制，表演者应尽量利用它的帮助。

附录　口吃的成因与治疗

口吃（stuttering）是一种语言的缺陷，患者不但征服听众大有困难，而且登台时极易发生上台惊慌的现象，同时在日常生活亦感不胜其苦。可是口吃症并不是绝对没有补救的方法，患者若早着手纠正，很有康复的可能。所以我们把关于口吃的研究，附录于此，以供关心此问题者的参考。

（一）口吃的意义与性质。语言缺陷的情形复杂，种类繁多，差不多每一种缺陷就各自有其特点。不过就其成因而言，可以大略地分为三种基本的种类：

（1）由于学习语言之不慎者；

（2）由于心理上的变态者；

（3）由于语言器官之不健全者。

口吃应归入于第二类项下。一般患口吃者，其语言器官的构造可以与常人完全一样，只是说话时有所不同。有的患口吃者说话时常常重复，比如说"我"时，他却欲罢不能地说一连串的"我我我我……"这种叫作"夹舌"（stuttering），以重复为其特点。另有一种说话时讷讷不能出口，面部肌肉紧张，唇舌发颤，叫作"讷舌"（stammering），以痉挛的中断为其特点。不过这两种现象的原因与历程都完全相同，只是外表的形式有所不同而已。

口吃的历程可分为三个阶段。程度最浅的是"纯习惯"的阶段，如年幼的儿童无意地模仿年长的人的口吃是。这时的口吃是很容易解除的，只要被模仿的人不再口吃或离去，儿童无意中就可恢复常态。

口吃者常常超出"习惯的阶段"。被别人嘲笑他、讥讽他，或被父母斥责他、恐吓他甚至惩罚他。这时说话在他成为一件苦事。他生怕自己现出可笑的样子，觉得难受。于是渐达到"心理的阶段"。这时的口吃已成为一种心理的

缺陷。他要说话时，想到过去的失败与可笑的情形，惶恐万状，这种心病更增加了他的口吃。

第三阶段的口吃者也是常见的，他到后来对于口吃习以为常，自己尽管口吃，可是不再觉狼狈困窘，也不惶恐惊慌，这可以叫作"不在乎的阶段"。这时口吃已经成为很固定的一种特性了。

口吃的外表形式有种种的不同，有的是慢性的痉挛，语言的重复；有的是紧张的痉挛，语言完全中断。有的还可以全身各部都起一种附带的运动，这或许是患者想用别种动作去克制口吃的困难，结果浸染成习；这些附带动作的部位与形式往往因人而异。还有一种所谓"静默的口吃者"（silent stutterer），语言中断时很少或全无外表的征象，他只是在内里暗自挣扎。这种口吃者在通常社会环境中是不易被认出的。

（二）口吃的征候。口吃的征候可分为二类：一类是属于生理方面的，一类是属于心理方面的。

1. 生理的征候：

（1）最显著的征候是与说话有关联的肌肉的紧张或痉挛。腹部肌肉的痉挛是常常发现的，整个腹部可以骤然成为僵硬或做不规则的收缩。不少的人的肚脐眼上面的肚皮缩成杯状的浅穴。有时痉挛使腹部肌肉及横膈膜停止活动。这种收缩使得呼吸不规则的间断或急促，或者呼吸完全停顿，以致说不出话来。说话前呼吸紧迫与说话时呼吸继续不规则的情形是极常见的。

（2）喉部肌肉的痉挛是口吃必有的征候。喉咙周围的肌肉成为紧张而僵直，从喉头发出的声音是单调、僵硬而粗糙的。

（3）发音的各部肌肉的紧张与痉挛是显而易见的。当患者要说话的时候，他的两片嘴唇或许紧紧地压合拢来，有时压合许久。有的人则两片嘴唇一张一合地发出一串的声音。

（4）一种较不普遍的却是很显著的征候，是原来说话时不用的肌肉的收缩。有的人当口吃厉利时会把他的头部扭转，有的人缩动一个眼睛，有的人甚至整个身体都发生变动。

（5）口吃者随着肌肉的过分的紧张，常用一种特殊的"开场白"（starter），如er，well等作为说话的开端。有时开端是一种不成字者的像猪叫的声音；有时这种声重复若干次。有的人在说话开始前常把他的面部，或头部，或身体重重地扭动几下。

2. 心理的征候：

（1）最常见的征候是说话太快。这有的是由于患者欲要争先抢着说话，而多数是由于急切的情绪的驱迫。

（2）患者对于自己说话正确的能力缺乏自信力是一种必有的征候。许多人因为想着自己不能说话，结果简直真的一句话也说不出来了。有的因为顾虑说话用的字眼，很苛刻地选去选来，结果吞吞吐吐地不能脱口。

（3）过分的恐怕自己做出可笑的样也是常见的征候。这种变态的情绪结果可使患者成为态度古怪的人，可以改变他的人格。

（4）精神恍惚也是常有的征候。口吃者开始说话时，为自己的情绪所迷乱，他不知道自己确是想说的什么。这种情形甚至不患口吃的人也可发现；正要回答问题时，却把自己想说的话忘掉了。与这种情形密切有关的思想犹豫的习惯有时亦会引起。

有的口吃者当他自己知没有人听他说话时或当他独自歌唱时，却不会口吃，不会现出上列的种种征候。这确是可以证明口吃是心理的缺陷而非器官的毛病的可靠证据。

（三）口吃的成因。口吃的成因是什么？这是一个不易解决的问题。各家对于这问题的意见很分歧，学说很多。

十九世纪中叶以前，许多人以为口吃是因为生理的原因所致，这种说法现在已被摈弃，因为他们所提出的原因有许多只是后起的征候，不是原因而是结果。自韦利司（Wyllies）的研究始，乃认为口吃是开始说话时喉部机构的活动迟延的结果，所以治疗的方法是注重发音的练习。自十九世纪中叶以来，罗森查（Rosenthal），苟次满（Gutzmann）辈均视口吃为"痉挛的调协神经病"（spastie co-ordinative neurosis），以为是发音调协器官的天生的缺陷或弱点。他们想用正确的习惯来代替语言缺陷。自特罗莫（Trommer）以后，才渐渐放弃生理的学说而注意到心理的因素。温来肯（Wyneken）以为口吃者不过是语言迟疑的人。邓哈代（Denhardt）发现口吃的观念常使语言中断，即要说话的欲望与不能说的观念相冲突，乃发生口吃。齐尔文（Chervin）注意到患者的思想的不精细与意志的薄弱。还有许多人认为口吃是由高级神经中枢与低级中枢间的不和谐。忆象力的薄弱也被视为与口吃有关。司克力普屈（Scripture）主张神经震动说，照他的意见，造成口吃症的因素为：过于畏怯的情绪，神经性的倾向，与意外的神经震惊。莫寇恩（McKuen）主张遗传是口吃的重要因素。克莱榜（Claiborne）亦相信必有器官上的天生的损伤。

心理分析派的解释却大不相同，以为语言缺陷是由被压制的情结而起。这

派的有许多人认为中断的语言，若追本穷源，可发现其与被压制的性欲的记忆有关。邓录普（Dunlap）也主张口吃因忌讳的字汇而起，不过他坚决地反对神秘主张。

汤普金（Tompkins）以为口吃不过因模仿或由于偶然机会而获得的一种习惯，绝没有遗传的神经的根据。福里契（Flitcher）发现引起口吃的主要原因是复杂的情感。安德生（Anderson）亦坚持口吃与情绪有密切关系。

现代的多数学者，都认为寻求口吃的成因是徒然无益的事；不过事实上却也发现了不少的因素。如神经的震恐、严重的疾病、重大的体伤，以及儿童习语时间处理失当等。内分泌的失常也被视为与口吃有关。模仿更是大家所重视的因素。

上面的各种各样的学说，认为口吃有种种不同的成因。可是没有一种可以使我们完全满意。因为这些学说，都没有根据语言的机构去说明口吃形成的历程。我们要明了口吃的成因，必须得了解关于语言的机能与性质。第一，我们应知道并没有天生的"语言中枢"专司语言的机能。语言是唇、舌、颚、喉咙及横膈膜等的集合的活动，这种活动是复杂的获得的行为，而且这些器官也各自有其语言而外的原来的生物的机能。第二，语言不仅是一种有特殊功用的特别的反应，而且是一种由智慧品格所构成的重要行为，有种种极为繁复的功用的。语言在社会上的功用很繁复，其构成的程序也极为复杂，所以语言的缺陷当然可以有种种不同的渊源。第三，我们应知道口吃不是一种明确的病症，而仅是一种征候。我们求口吃的成因不应限于语言反应的范围以内，更须及于他种形式的反应；只集中注意于征候不会发现藏在下面的原因的。上面所举的多数的主张，都忽略了这几点，尤其是忽略了语言习惯形成的机构，与社会情境中的情绪的影响。我们若注意到上述各点，或许对于口吃的成因的问题比较易于得到解决。

下面举出几个关于口吃的实验研究，其所得结果也许可以帮助我们解决口吃的成因的问题。

（四）口吃的实验研究。口吃问题很早就引起大家的注意，但是到了最近二三十年内，才有少数的人用实验的方法去研究，所以这方面的材料非常的缺乏。现在我们只在这里举出两个人的实验结果。

一个是司克力普屈（M. K. Scripture）的实验，他用客观的测量方法去寻求口吃的因素。他实验的结果证明：

（1）所测验的一组口吃者的智商（I. Q.）中数为92%，较一般人的智力

略低（常人的智商为100%。）

（2）口吃者在心理方面表现出不均匀的发展。

（3）一般口吃者都缺乏用字的能力。

这个实验的结果，表明口吃者智力稍低，心理的发展不正常，并缺乏用字的能力。这三种现象也许都与口吃有关，我们却不能认为是口吃的成因。智力低的人不必患口吃，这是很显然的事情；心理发展不正常，对于口吃自然可以发生影响，但其间未必即有必然的因果关系；至于缺乏用字的能力，我们说它是口吃的结果亦未尝不可。所以这三种现象是否是口吃的因素，实不易断言。

第二个是安德生的实验，这个实验的规模较大，研究口吃者的一般的反应。他认为单就易于观察的征候不必即可指示出重要的根源。所以须做比较广泛的研究。除患者的语言反应而外，不但社会的适应情形应加以研究，即在社会情境中的反应亦须加以试验。他用简单动作调协测验、忆象测验与遏制测验以决定口吃者与常人间的差异。实验结果告诉我们，动作反应中的调协的困难与语言缺陷有密切的因果关系。可是这结果也指示出在这一点上口吃与其他语言缺陷间并没有显明的差异。所以动作调协困难不见得是口吃的重要原因。而且有的口吃在某种紧张的情形下发生口吃，在别种情形下一如常人，这更难说是动作调协困难的影响了。

忆象测验的结果，证明语言的缺陷不是由于忆象的不同。

遏制测验的结果显然证明口吃者对于反应缺乏遏制的能方。安德生认为没有遏制自己的能力似乎是造成调协困难的最重要的原因。

总之，这几种测验的结果，给我们一种证据，表明口吃者与别人的差异，不仅是语言反应的不同，而且他种形式的反应也有不同，后者看来似乎是与语言不生关系的反应。所以我们寻求口吃的原因，不必以语言的反应的范围为限。

（五）结论与治疗的问题。上面所述的各种学说与实验的结果，对于口吃的成因，不能使我们得到一个确实的结论。不过其中却已暗示我们许多可能的成因。据我们的观察，对于口吃的成因，不必求之遗传与天赋，更不必求之被压制的情结；口吃是语言缺陷的一种，语言是一种习得的复杂的集合的行为，所以我们应从语言形成的过程中去寻求口吃的成因。

在语言的形成的过程中，造成口吃的最重要的因素，实在是社会的影响。年幼的儿童无意间模仿年长的人的口吃。是极常见的事情。这种初步的模仿的口吃，常被视为无关重要，家庭及学校都不采取有效的纠正方法。于是口吃逐

渐成为固定的习惯。儿童这样无意识的模仿成为确定的语言缺陷以后，不免引起别人的注意，有的人嘲笑他，有的人讽刺他，这时为父母者也许很粗鲁地用惩罚的恫吓去制止他。这样一来，说话在他成了一桩苦事，动辄得咎。他于是生活在一种与常人不同的特殊的社会情境中。他在精神上常受困窘、羞辱、恐怖等情绪的纷扰，感受到一种压迫；同时他对于这种特殊的社会环境所起的反应也就与众不同。社会的压迫与特殊的反应辗转循环地互相影响，愈使他的情绪受刺激，他的性格也渐渐发生变化。这种心理上的病态也可以引起身体的变化，这种身体变化便不必与语言有关系了。

我们从口吃形成的历程看来，其成因是什么，实在显明得很，口吃不过是从一种特殊的社会影响中形成的一种特殊的习惯而已。口吃反应最初是由于模仿或他种偶然的刺激所引起，嗣后经一种特殊社会情境的影响，渐造成身心的轻微的失常状态，终于成为一种特殊的特性。

至于口吃的治疗方法，心理分析者以为可以有迅速根绝的方法，我们却不相信这是可能的事情，因为口吃是一种根深蒂固的习惯，经过长期的重复造成，当然不是一朝一夕的工夫可以铲除的。不过用一种合乎科学的方法，安置适合环境，使口吃症逐渐改进消除却是可能的事。治疗的方法很简单，就是首先让患者练习很平静柔和地说话，在一种舒适的情境中进行；然后再慢慢地改正他的发音与呼吸。据波葵（Boque）的报告，这种治疗法是有相当的效力的。

此外，司克力普屈的治疗法也很值得我们注意，他的方法分为八个步骤：

（1）训练患者很柔和而和谐地说话；

（2）纠正发音；

（3）纠正呼吸；

（4）养成从容不迫的说话态度；

（5）训练正确的思想；

（6）纠正语言的陈述；

（7）培养自信心；

（8）重新适应环境。

最后我们要提一提邓录普（Knight Dunlap）的治疗口吃的方法，他说，口吃可用一种消极适应的方法去治疗，即患口吃的人故意地郑重其事地讷讷不休，累经故意重复以后，这种不良的习惯自然可以渐渐消除。据他说这种方法曾经治愈过口吃症及他种不良的习惯。这种方法倒是别开生面，很值得我们注意的。

参考书

① Appelt, A. Stammering and Its Permanent Cure, 1930, New York, Dutton.

② Bluemel, C. S. Mental Aspect of Stammering, 1930, Williams and Wikins, Baltimore.

③ Coriat, I. H. Stammering: a psychoanalytic interpretation, 1927, Neur. and Ment. Dis. Monog. Ser., No. 47.

④ Deckinson, E. D. Educational and Emotional Adjustments of Stuttering Children, Teach. Coll. Cont. Educ. No. 314.

⑤ Feltcher, J. M. The Problem of Stuttering: a diagnosis and a plan of treatment, 1928, Longmans, N. Y.

⑥ Glassburg, J. The Cause and Cure of Stuttering, 1927, Arch. Otolar. 5: 122 – 155.

⑦ Johnson, W. Because I Stutter, 1930, Appleton, N. Y.

⑧ Orton, S. T. Studies in Stuttering, 1927, Arch. Neur. & Psychiat., 18:671 – 672.

⑨ Robbins, S. D. Stammering and Its Treatment, 1926, Boston.

⑩ Tartar, G. Report of a Case of Stuttering as a Problem of Vocational Readjustment, 1928, Jour. Abnor. & Soc. Psychol., 23:52 – 58.

⑪ Travis, L. E. Speech Pathology, 1931, Appleton, N. Y.

⑫ Dunlap, K. Habits, their making and unmaking 1932, Liveright, Inc. N. Y.

（张孟休编述，《听众心理学》，商务印书馆，1939 年）

音乐的享受

■ 芜　城

一

"怎么？享受音乐也用得着你来写一篇文章吗？没有比享受一件事物（又不是制作它！）再简单的了！这正同食品的享受一样，只要把它拿来，然后把它吞食了就完事了。同样，对于音乐，我们只要听它——我们所喜欢的，就好了。何必来喋喋多言！"或者有人这样说。

这意见也有一半真理，就是对于原始的音乐生活而言，它是真理；但是人类和他的享受是进化的，所以适合于原始生活的真理不一定适合于进化了的生活。就以食物来打比方，原始人只要尝到可吃的或好吃的便吃，而进化了的人却有了关于"怎样享受食物"的丰富的著作了，从愉快、健康或工作效能等等不同的观点上的立论了。

音乐的享受与食物的享受有共通点，也有异点。最大的两个共通点是：（1）音乐与食物都是由物质产生的；（2）两者的被我们享受的场合都是由于他们给予我们的感官（耳和舌）以刺激，以达神经系统的中枢——脑。所以人们常常把对于两者的感觉互相借用而混同。对于音乐，人们常说"某君酷嗜音乐"，"这一曲太长大了，吃不消"，"甜蜜的歌声"，"其音酸楚"，或"闻之作三日呕"等等。

其主要异点则为音乐比之食物影响于神经系统大得远。音乐的产生虽托于物质但它不过是由人类的意志与精神仅仅假道地通过物质而又脱离物质化为音波以达人的听神经。音乐本身并不是物质而只是能力。但食物本身即是物质及其能力。食物之刺激我们的味觉不过是它的附带性贫，其主要性质仍是供给物质于我们的机体之构造与活动。

音乐进入我们身体的通路既然是比味觉器官远为高超的听官——它与视官为人类之两个最高等感觉器官——而它影响于我们的神经系统又如此之大，所以对于它的享受的过程或现象，比之对于食物的享受远为复杂。

那么，关于食物的享受尚且有食物研究与食谱的著作之必要，则关于远为复杂且其影响神经系统——我们生命和生活的中心——者又远比食物为多的音乐享受，作者来略为剖析述绎不是没有意思的；至少可当作音乐的"食谱"来看看罢。

二

一切享受都是由感觉器官而起的，例如用舌去享受各种美的味，用鼻去享受各种美的香气，用眼睛去享受各种美的形体、光与色，同样用耳去享受各种美的声音。

美的种类虽然经过许多人抽象地列举出一些，什么壮美、优美、秀美……但实际上的种类是细举不完的，不如拈些具体的事物来说。例如舌头享受的罢。甜是美味，是世人所公认的了。而糖甜不如果甜，果甜不如蜜甜。这里就有了等级高下之分，正同卢那卡尔斯基说柠檬的"品格"比橘子来得高贵一样。但是享受多了甜便又生腻滞之感，正同音乐老停在协和弦上就生停滞之感一样。所以我们一方面承认甜是美味，一方面仍是很少成人嗜糖蜜如同嗜吸烟、吃辣子一样长久，当我们既经由幼年长大之后，就不喜欢老是滞留在"甜之宫"，而要求更有动态的味道了。

在音乐的享受上，我们既听饱了那协和而美妙的《梅花三弄》、西皮、二黄、昆曲……之后就想听那含有不协和音的西式音乐了。就是同是西洋音乐，但听饱了美妙清甜的莫察特和罗雪泥（Rossim）之后，势必要享受些酸辛苦辣的悲多汶、晓班和蔡叩斯基之类了。

这就叫作"享受的成长"。

一个人到了三十五十岁，就说是凡甜不入口，固然不是牙齿有病，矫情，就是性情特别。但是如果到这年纪还以为除糖之外别无佳味，那然是"享受上的不肯长"——永久停在儿童阶段上。再拿鼻子闻的来打比方：马敦和出卖的水粉是香的，Hudnut 出卖的三花牌香粉也是香的，庙宇里烧的"沉檀速降"也是香的，现在中秋时节远风吹来的桂花香也是香的，长江黄河两岸平原上春夏秋三季的稻麦泥土气息也是香的。上面的第一种香使人想象到旧式的村姑或

少奶奶的柔弱之美；第二种则是摩登的热带式的化外的大胆的强烈的女性了；第三种令人起超出红尘、皈依净土之想；第四种则如鲈鱼莼羹，与人归思，想当隐士诗人了；最后一种却是提醒人们知道最可爱的是土地河流，草木田园，与安得化为猛士为永守护之志了。

在音乐上，就近似的说，孟姜女一类是属第一种，舶来品的爵士音乐是第二种，李叔同时代的歌曲及许多圣乐，是第三种，许伯特（Schubert）的歌和若干晓班是第四种，而悲多汶的乐曲，尤其是管弦乐曲，有很大部分是属于第五种的。

这就叫作"享受的分类"。

（原载《音乐世界》1938年第1卷第2期）

音乐的欣赏

■ 陈斯馨

说到音乐，普通的人们都以为这是一种纯粹给予贵族亨乐的工具，这未免太不晓得音乐的真谛吧。其实它的范畴是很广泛的，一方面固然是属于娱乐陶冶性灵，可是其他方面对于人生却有极大关联，在人体、精神、工作各方面上，都有着相当影响的。现在且把它概括地来谈谈。

当你心头烦恼的时候，听着那温柔快乐的音乐，你的心当有一种异样的震动和感觉，它会消除你一切的烦恼，药石不能医治、戚友不能劝解的苦闷，引起你愉快的感情。它，实在是烦闷时最好的救星，同时可以刺激思想的活动，使思想过度的头脑，借以安息，心旷神怡；病后初愈或是患神经病的人听了，更得着极佳的效果；一个心境受着极度的创伤而感受痛苦的人，更能够使他得着慰藉的，恐怕没有别的东西比较音乐来得伟大，这可以见得音乐对于我们精神上的重要性。精神上得着安慰了，自然会影响到人体方面。不过，它对于人体也有着特别的效能。它有促进新陈代谢的作用，能够增高与减低肌肉的动力，加速或迟缓人类正常的呼吸，缓和情感的刺激，所以用音乐可以催眠。从前有一个医生常奏着《春之歌》或《春曲》（Spring Song）一曲，当他那小的音乐箱把这曲连奏至三次时，他就呼呼入睡了。因为一个人在睡眠的时候，血液循环比较正常缓慢，心脏的搏动和呼吸作用也是这样，凡发生这种现象的倾向就能使人安睡的了，所以音乐对于人体、血液循环、脉搏、血压等都有显著的影响。

"伐木之歌""船夫曲"这种歌调，奏起来能使工作增加效率，因为它的节奏和劳动的节奏有关系。从前有一艘邮船停泊在港内，工人正在重新刷漆船面，适值该船乐队练习演奏，当奏着轻快悦耳的音调时，工人的工作也特别迅速；当奏着低沉的音调时，他们的精神也就闲荡起来，工作也弛缓得多了。又如球类比赛时，团体合唱的"啦啦歌"使队员听了精神兴奋，热血沸腾，这都

是一种很明显的证据。音乐之有普遍的活动力，是由于它以节奏和声调引起人与人间的情绪的共鸣。

当着军队操练或与对方鏖战的时候，奏起军乐或唱军歌，士兵便精神奋发，冲锋陷阵，也不觉得疲劳或危险。同时进退散集，都能听军乐指挥。一世纪前，拿破仑征俄大败，他把他的惨败，归咎于俄国隆冬气候的严寒与俄国军队中音乐的影响。那种神秘的哥萨克军队中不可思议的粗犷军乐，激动俄人奋勇袭击敌人，精神焕发，勇往直前，结果，法军全军覆没。这种相类的事，在别的战争中，大概也不会少的，所以音乐在军队中的位置，差不多如军火粮食同样重要。我们现在抗战时期中，对民族宣传，唱着救亡歌曲，成绩也有相当的收获……更少不了音乐的奏演，或是雄壮的激越，或是柔和的荡曼，或是悲凉悱恻，都是和某一个环境的空气相调和。古今中外的音乐歌曲，虽各有不同，但它能够激动人们的情感，惹起人们的幽思，却是没有什么分别的。唱歌就是发泄感情的最好方法，心情愉快的人，常唱（弹）着快乐的歌曲；而失意的人，常唱（弹）着一种低沉悲凉的歌曲，这是一种内心情绪的表现，两者都能使身体健康，调节感情，使心胸轻松愉快，恢复良好的精神。所以音乐对于人生的一切都有极密切的关联，断不是供给特殊阶级的人们消闲享乐这样的简单。

前几天，中国文化协进会与文艺协会在香港合办的音乐欣赏会，千余的听众忽然会集，从这一点看来，更可以证明音乐不是贵族化的享乐，而成为大众的欣赏了。

（原载《大风半月刊》1939年第6、7期）

音乐之感动作用

■ 贾念曾

音乐从物理上说，是物体做有规律之振动，是和谐之声浪，令人闻之生快感者。但就吾人内心说，是人类内心上情感之表现。

"声音之起，由人心生也，其本在人心之感于物也。"

声音所起，其事有二：一由人心感乐，乐声从心而生；一由乐感人心，心随乐声而变。《乐记》此盖谓音乐是从人心流出，亦从人心注入，可为吾人内心上语言之发表，亦可为吾人生活上精神之陶冶。

"乐也者动于内（心）者……发声音，形于动静。"

"民有血气心知之性，而无喜怒哀乐之常，应感起物而动，心术形焉。"

——《乐记》

心术之变迁，喜怒哀乐之转移，皆以"应感起物而动"，即皆以所受之感动，而激发情感上之变迁，形于行为上之动静。此对于音乐之感动作用，实有深刻之认识者。请略言音乐之感动作用如下：

（一）音乐有增进精神上健康之效用。轻快活泼之音乐，可使吾人精神上之感觉，亦变轻快活泼；缓慢柔和之音乐，可使思想过度者或精神痛苦者，甚至病后初愈之人，有所慰藉，消除苦闷。夫精神上感痛苦之人，每觉身心无所栖泊，耳目无所安顿，唯缓慢柔和之音乐，足以给予最上之安慰。先哲有以抚弦操琴为养心之助者，其理正与此同，盖以正音出于指下，清与超于物表，将内心上拂逆之事，此以消释故耳。

（二）音乐对于各种须用体力之工作，有增进效率之作用。在工作之中歌唱杭育杭育或拉拉歌乃至挖战壕歌，则工作之人在精神上或肌肉上受特殊之影响，可以解除疲倦，振奋精神，增进工作上之效率。

（三）唱歌有益于身心。唱歌可以促进正常呼吸，使消化加速，血液畅流，精神愉快，对于身体上、精神上均有极大之益处。"君子无故不撤琴瑟""孔

子在困厄之中弦歌之声不衰",苟非琴瑟之声、弦歌之声有益于身心,何至爱好若是之甚。

(四)音乐可以使人同和。

"大乐与天地同和……乐以和民声。"

"乐统同,乐文同,则上下和。"

"乐者,异文合爱者也。"

"乐者天地之和,和故百物皆化。"

——《乐记》

凡事做到极精妙处,无有不圆者,音乐尤其。苟演奏达到极精妙处,亦无有不圆者,即无有不同和者。《乐记》:"礼以道其志,乐以和其声,政以一其行,刑以防其奸,礼乐刑政,其极一也。"正为音乐可以使人同和之解说。近日有认礼乐之教为政治建设之基础,可借以养成谨严之纪律、和谐之活动,从而整齐步伐,团结力量,其说更觉明显。

(五)音乐可以使人奋起,而在军事上尤有显著之效用。曾国藩"乐律之不可不通,以其与兵事……相表里",此无可否认者。姑举一二例以资佐证。

1. 昔俄人抗御拿破仑之侵略,以致法军惨败还,其胜利之原因虽不一,而俄国哥萨克军队之音乐,"粗厉猛起",激发士兵一往直前,奋勇杀敌,为其重要原因,此一例也。(本月刊第2期第8页第20列所谓普法战争应改作俄法战争,申述如上,以代更正。)

2. 1792年法国大革命之成功,《马赛曲》之足以振奋军心,与有力焉。制此曲者为李斯尔(Lisle),在军中原任工程士官,素喜音律,军长命其制新歌以鼓励士气,遂于一夜之中作成此曲,借以激发革命精神,用能克奏肤功,此又例也。

音乐既能使人安静,又能使人奋发。我国春秋时代曹刿论战,一鼓作气,大败齐师;宋韩世忠抵抗金兵,安国夫人梁红玉击鼓助战,遂破金兵,亦以音乐在军事上之振奋作用使然。

现今尚有音乐为休闲教育或娱乐之一种,乃至仅仅以为战时教育之工具者,似对音乐未有深切之认识也。

[原载《音乐与美术》(月刊)1940年5月第3期]

音乐的特性和它的社会性

■ 讷　夫

一个纯粹讨论音乐的座谈会,昨天下午在温莎餐室举行。出席的有音乐家姚锦新、赵不炜、连璧光等,其余的都是文学家和爱好音乐者,像许地山、施蛰存、戴望舒、杨刚、李驰、乔木、刘思慕、徐迟、叶灵凤、陆丹林、曹世英、李纯青、马耳、周新、郁风、冯亦代、麦隽会等三十余人。这是本港文协分会主办的,目的在彻底讨论音乐大众化问题,讨论中心话题是"音乐的特殊性和它的社会性"。

时间到了,大家围坐着,郁风女士做主席致开会辞,并将讨论大纲第一项的"作为艺术部门之一的音乐的特殊性"提出,请大家发言。刚说完,外面来了一对穿长袍的客人,一看,原来是林憾庐、林语堂两兄弟,大家的视线都注意到他们的身上。主席在他们就座后,就起立说:"今天很难得林语堂先生惠然莅临,我们知道林先生来港后,很少参加应酬集会,谨代表全体向林先生欢迎,并致谢意。"

第一个问题,讨论转入"音乐所要表现的对象"的时候,引起乔木、徐迟、姚锦新、赵不炜、刘思慕重复一来一往的发表意见。赵不炜要求以广东话说出,郁风征求大家的意见,望着林语堂。林先生说:"不要客气,算我是'化外'罢,我可以练习练习地听。"赵先生才把音乐的原始历史,做了一个简单的概述,然后转入音乐是科学的,是跟时代而异的。

许地山先生说:"中国的音乐,泰半与情感不能分离,可以说是先有情感的音乐,而后再有科学的音乐。"

经过好几位继续地发表意见之后,对于这个问题,主席将各方的意见归纳起来是"音乐是由情感与生活形成,适应一种要求而成的"。接着请林语堂发表意见。

林先生说:"这一次过香港回祖国内地去,行色匆匆,因此抵港后,除了

老朋友的应酬外,其余各团体学校的约会都很少参加,因为这里学校团体太多,要应了一间而失了那间,有点左右为难,所以今天来这个会也像跟熟人谈谈而已。"

"个人到港的印象,觉得很好,兄弟出国已经三四年了,很少参加这样的会,三四年来,今天可以说是头一次参加中国人的会,当时我们青年男女的气派精神,实在令我惊奇不置。老实说,要说我们的女子是受过几千年压迫的,真的不对,今天看来,哪里像是受过压迫的,那种镇静自然的气概,都有驾乎西方女子之上的程度,这真是可怕。(哄笑)这是新中国的精神,所以觉得有其浓厚的趣味,我相信将来到成都、西北所见的,当然更浓厚。"

他用幽默的语调,道出中国青年人的进步,跟着调转词锋说:"个人对音乐的表现对象,说起来好像又曾咬文嚼字,我们可以说出于口谈是音乐,恨香烟的话和绝袖而去的情态都是表现的,不过是表现不同,这样说表现音乐仿佛范围太窄。原始语言,已有音乐,所不同者是体裁而已,中国之律体诗也是一种体裁的变化,所以不能说在声乐以前没有音乐。中国的民歌小调,也是音乐,我们也应该加以注意,因为这些歌调,富有真正的情调,甚至北平胡同里'叫卖',也是值得欣赏的,我希望一般音乐家都注意这种民谣。"大家重复又回到讨论原定的大纲,把音乐表现的工具如作曲、演奏、欣赏音乐的直接性和启发性、先天或后天的欣赏能力,都透彻地各自发挥意见。为了时间的关系,第二项的讨论大纲已经来不及了。

(原载《青年杂志》1940年第2卷第5期)

歌者的生理研究

■ 莉莉·莱门夫人著　孔　德译

一个学声乐人，应该利用早晨的时间，在这个时间，把一天应当练习的东西练完，每天限定一定的分量和时间，切不可太多太久，有多的次日可再行练习。这种经常的练习，能使你得到一种永远的新鲜的感觉，也可以帮助你公开演唱。每天练习一小时比一天练习十小时好，千万不要断断续续地练习。

一个职业的歌唱家，每天早晨也要一样的练习。如此，他在晚上出台公开演唱的时候，才能把握他自己的声音。但是在清早，一个人常常是多么的感觉不舒适的啊！任何生理上的一点小毛病，足使歌唱困难，甚至无法歌唱；这种毛病不一定与发声器官有关，事实上，我确切相信这是正确的，为了这种生理的原因，在一二小时内是可能发生很多变故的。

我记得在纽约曾有过一件颇令人悦意的事情，我们的主角、男高音阿伯特尼门，一天，他在晚上准备唱 *Lohengrin*，早上，他向我诉说他的喉咙非常不舒服，有点沙哑！他的意思是想不唱，我劝他等着再说，因为在美国，要放弃这种任务，对于歌唱家和导演，都会受到很大金钱的损失的。

"那怎么办呢？"他问我。

"喔，还是练习啊，看到底能不能唱。"我说。

"真的，那么怎么练习呢。"

"用长而慢的音阶去练习。"

"声音哑了也不管吗？"

"假如你要唱，或者迫着你不得不唱的时候，那只好试一试啊！"

当时我就告诉了他一个大音阶的练习，要他慢慢地唱：

Ah——
啊——

起初，他感到非常艰苦而且暗暗地在准备。但是，渐渐地，他的喉咙哑了……他没有拒绝出台，他唱了，而且唱得比任何一次都好，得到了极大的赞赏。

说我自己吧，几年以前在维也纳唱 *Norma* 的那天，早晨起来，我的喉咙非常不舒服，有点嘶哑，在九点钟的时候，我就试用我有效的老方法来练习，但是连 bA 都唱不上去，你想，晚上我必须要唱到 bD 和 bE 的，我失望了，眼看唱不出更好的了，我决意不唱。

虽然如此，我还是每天一次的练习到 11 点钟，就这样，我的嗓音慢慢地好了一点了。

晚上，我出场歌唱，居然如愿以偿地唱到了 bD 和 bE，而且唱得很轻松，他们很少听到过我唱的那样好呢！

我可以举出多数的例子来，使你知道。你决不能在早晨预料的舒适。例如，我常常这样，在早晨感觉到不太舒适，但这种不舒适慢慢地随着时间变化得非常舒适，令人满意的舒适的。

要是你一定要在你觉得满意的情况之下才歌唱，那我可以说，一天之中有很多次你就不能唱，能够唱的，那就只有一次了，你一定要透彻地明白你自己的身体，你一定要使它积极歌唱。你一定要设法使你身体很满意地保持良好的状态。

甚至包含，更重要的是：使你的精神能够休息，注意你的身体，这样，遇到任何可能的变故发生，你都可以应付裕如了。

最重要的，不要忽视每日练习、要正常的、正确的练习，在你音域内的练习……

做这种练习，要坚毅而端正，不要以为练习是会使一个练唱者厌倦的，正如练习可以带给练唱者以忍耐的力量和清新的精神的，因而他就能够主使他的发声器官了。

一个歌唱家，如果能使他的艺术成功，使大家所热爱的话。这许多事，他是必须要坚守的。

（原载《新音乐月刊》1942 年第 4 卷第 5 期）

诗与音乐

■ 克 锋

　　诗、音乐、跳舞，可说是三位一体。尤其是诗与音乐，自古至今便结着不解之缘。

　　现在所谓的"歌"，便是诗与音乐结合的产物。我们现在称诗，时常还带着歌字，称为诗歌；有些音乐又称为"音诗"——为什么不称音散文或其他的呢？——可见它们的关系是如何密切。

　　古代的诗和音乐，实在是不可分离。我们的三百篇，就是当时的民歌——民间的诗和音乐；乐府、宋词、元曲，哪一种不是诗与音乐结合的产物？在外国，如荷马的叙述诗，也是当日行吟诗人游唱的歌词。

　　诗与音乐这样地密结，但它们到底是不同的东西。自从人类的文明程度增进，自从器乐日渐发达（尤其是在西洋），音乐便最先脱离了诗的拘拌，独自走上自己的康庄大道，由声乐发展到器乐的更高的阶段。如现在的交响乐，诗到后来也摆脱了音乐的束缚，打破了刻板的格式和沉闷的韵脚，而走到现在自由诗的开阔的土地上。真正伟大的音乐和真正伟大的诗，现在是分路而驰了。也只有这样，才能发展它们各自的长处，走上更高的阶段上去。如果它们互相紧抱不放开，永远处在一个狭小圆圈里，只有束茧自缚，始终是一个小侏儒。

　　然而，它们很聪明，终于是分开了，大踏步地各自前进。这是进步，也是必然的现象。

　　现在有不少的音乐家，嗟叹现在的诗，那样不整齐，不合乐曲，以为是诗的退步；又有些"诗人"，诅咒现在的诗，那样的无音节，不适合于他那古董的摇头摆尾的吟唱——以前的诗是多么好啊，他们说这是诗的没落：这些都是没有真正懂得诗和音乐的人的想法。

　　诗以思想为主，（诗以人类的言语）它借言语和音乐的帮助，（诗无论如何是带有音乐性的，不过不是那些陈腐的格式和韵脚，而是有其内在的节奏，

也可以说是感情的韵律。）表达人类的思想和感情。它是具体的，没有思想——没有内在的诗。它的音乐性即使美好，但是不是"诗"呢？无须说，大家一定否认的。

音乐是以感情为主，音乐借物体的振动而发生声音的高低、强弱、快慢——微妙地发表人类喜怒哀乐的感情。它是抽象的、不具体的、喜怒哀乐的感情，可说就是音乐的内容。

这样看来，诗与音乐，到现在似乎完全没有一点关系。其实不！因为两者之间的性质是相近——都是带着人类丰厚感情的艺术——而兄弟的血脉实际并没有断绝，所以还有——歌，是密切地凝聚着的。

但这"歌"只是诗和音乐的生命！

一个伟大的音乐家，必定有诗的修养，正如一个伟大的诗人一定有音乐的修养一样。

现阶段的音乐，可说完全是歌曲堆砌，歌剧也可以说是歌曲——尤其是抗战以来，歌曲创作是多么蓬勃。（歌咏的运动推动到全国的每一个角落。）这是一个极好的现象！不过我们并不以此为满足，正似在新诗方面一样——我们希望更伟大的作品出现——带着中国风格的，中国自己的大歌剧、大型乐曲、交响乐等——

（原载《新音乐月刊》1942年第4卷第6期）

歌声的共鸣和共鸣器官

■ 薛　良

一、共　鸣

 优美的歌声，是不能离开合理的共鸣作用而存在的；要求歌声发生良好的共鸣作用，首先，我们必须了解，什么叫作共鸣。

 共鸣的意义，在物理学上的解释是这样：一件弹性物体，受到外力作用的时候，自身便可能发生振动，由振动乃造成声音，这声音是借着空气或其他可以传导音响的物质为媒介，把音响以波纹状态传导出来；当音波射出之后，凡遇到与这声音扰动次数能够相口的物体，于是，它必然因了受到音波的刺激也发生振动，这种现象就叫作共鸣现象。同时又告诉我们，凡音波通过了一件中空而内部充满着气体的物质，必然会使着那物件和它内部的气体发生振动；那振动是一种调和呼应的声音状态，在音学上称之为共鸣作用（resonance）。充满气体的物件，叫作共鸣器或共鸣箱（caaee de resonance）。

 唱歌的时候，声音经声门传出，并不是直接传到人们耳朵里面的。它必须经过的器官至少是口腔；口腔充满着空气，是一个共鸣器，所以只要是人的声音，多少就有一点共鸣作用。

 口腔虽然是一个简单的器官，但是因为它能够闭合如意，又有舌头在中间变化出各式样的形式。因此只要是把口张开，就可能变成为无数的共鸣器；并且每有一次式样的变化，它就可以令经过的声音受到相当的影响，以造成声音性质的不同。

 共鸣作用不仅能够使音质受到影响，对于音量的大小和丰富也有着不可分离的关系，譬如有很多种的乐器，像提琴族（violins family）就是装配中有中空的箱状物，它的主要作用，就是在于增加它们的音色丰富和音质优美。

我们唱歌，所运用的共鸣器当然不只是口腔，还有鼻腔、胸腔及头部中其他空隙。因此，如果歌者在发音时不能充分运用各共鸣器官，以引起共鸣作用，那就如同提琴碎了音箱，不会再有丰富优美的声音产生了。所以研究发音必须研究共鸣作用，要知道共鸣作用的底蕴，就必须研究人体备共鸣器官的使用和□□。

当声音从声带发出之后，音波射出的状态，不是简单的而是复杂的，它可能向口腔、鼻腔和其他空隙分射，在声乐上，这现象称为音波的分流。发音的人依着不同性质和不同高低的声音，使各器官采用不同的形状和不同的地位。利用它们空隙之处，引起共鸣作用；经了这种过程之后，再把声音传射出来，从共鸣效果方面来说，使用的器官越合理，使用的位置越恰当，唱出来的声音，也就越丰富、动听。反之，若使用得不正确适度，声音则单薄拙劣，并且容易引起发音上的错误。

什么是正确的共鸣呢？共鸣作用是怎样引起的呢？在没有解说这些问题之前，有两个基本观点，我们必须清楚！

第一，共鸣作用最有效的运用，是在音波舒畅的流出时节，方才可以得到，因此，发出声音之后，要特别注意音波是各的流出，是否畅通和自然；同时，喉腔是不是完全放松了，抑是紧闭着的。

第二，一个声音引起的共鸣作用，是各个器官共同作用的结果；这种关系正如同列代数方程式一样，改变了其中的任何数目，就会发生不同的得数。因此对于共鸣作用，我们不可能把它机械地划分出或指定出在某种情形之下固定的运用某一个器官，我们只能够说明在发哪种声音的时候，主要的是用哪几个器官，而这种作用的实践，更需在练习中去精细体验，并非单以文字所能说清的。

发低音时，主要的共鸣器官是口腔和胸腔，而以鼻腔辅助；所以唱低音的时候，以手压放在胸腔前面，可以感觉到胸部的震动颇为强烈；发中等高度以音，主要的共鸣器官是鼻腔和口腔，而以胸腔为副；发高的音，音波直射在鼻腔顶端，以鼻腔、口腔引起共鸣。

二、共鸣练习的方法

开始练习共鸣，最简易的方法是先将口闭起来"哼"（humming）高低不同的音，时刻注意各器官的关联，着力点是不是得当，这样的练习过一个时

期，再练习渐渐地把口张开，开口时的注意点和闭口时是完全相同的，现在将练习的实例写在下面：

```
F调 2/4  1 —— | 3 —— | 5̂ —— Ｖ | 5 —— | 3 —— | 1 —— ‖
第一步   m.（哼）————（换气）m.————
第二步   m.——A（啊）————（换气）m.——A————
         （渐渐把口张开）
```

注：1. 可随时改调 2. 以较慢的速度唱

试验共鸣和呼吸是否正确，可以依下面的方法：

把手掌放在口腔前面，然后任意唱一个音，当声音唱出之后，如果手掌感觉到流出来的气体，是非常柔和，而静缓，那就是证明运用得正确；如果出来的气体是急速而强烈的，那就是证明运用得不当，这原因乃系前者把全部气流都变成了音流（transforming each air-wave into a tone-wave），并且音流在头部各空隙内发生了调和作用，后者则完全相反。

这种方法，如果不能显明的体验，兹特再介绍两段关于如何研究共鸣作用的文字，以助读者参考：

（一）【要证明所发出的音是否正确，必须使自己的体验和感觉来监督它：第一，声音振动如果感到是在（出来的）外面，便证明了没有错误；如感到声音在背后（封在里面），这便是错误的。第二，当练习时把鼻头捏紧，如果仍然可以发出声音，那就是正确的。反之则否。】

（二）【点燃一支蜡烛，用手持至口前三寸之距离，而试唱任意之音，这时倘若烛火因所出声息之击触而熄灭（或火焰动摇太大）那便是你的咽喉没有充分张开。以致做成不好的共鸣的证据，反之，那便是你有好的发音方法的证据了。】

三、共鸣器官

口、鼻、喉是发音的三个重要器官，它们对于发音，不仅个别的具有特殊作用，并且这三者是不能分开的，彼此时刻都要有着密切的关联及合作。

要想更进一步去了解共鸣作用，对这三个器官的单独作用和联合运用，乃有继续研究的必要。

（1）口。口是音波射出的孔道，因此，口的形状正确与否，是决定声音良

好与否的一个主要因素；同是一个音，倘若口形稍有改变，结果就会有很大的差异。所以"口是声音的模型"，这即是说，口形如果是合度的，声音就良好；口腔如果是松散，声音就自然，反之不合度就难听，紧张就生硬。这意思曾经在前述及（指本书第九章）现在再加几句补充的说明：

所谓口形正确，我们以应单纯的只当作对于口部唇张开的外形去理解；口形的意识，同时包括口腔内部的形状，特别是舌的位置更为重要，至于口腔内部形状的研究，目的是寻求音波怎样能够得到最合理的畅流；而口的外形的查考，是探究音波之所以发出正确声音的形状，但我们也必应该明白，这二者是相关的，彼此是互为影响，而且互为依存。（这里所指口的外形即指导）

唱歌时节，口的形状能够给予音质、音量和声音表现上，有很大的影响，把口张开，这件事情虽然是一个最简单的基础原则，但它却时常困扰了许多唱歌的人，使他们陷于不可理解的境地，可是在另一方面有人又患于另外的一种错误，就是把口开放到最大的限度，致使声音变成为"哈"音（harsh），音质粗劣，口腔过度紧张。

一般地说，口张开的范围是要与需要的形状相一致，为什么一定不能使口形过分紧张？唱歌者的口形须张开并要稍宽一点，因为这样比其他形状发音清晰自然；也易于使音质调协。

口的张开——指需要的音型——至少拇指能够通过上下齿所开的穴缝，张开的样式不是圆的，也不是长的，而是稍向两旁张开，唱歌时上齿只露出一半，下齿则宜全见。当下唇和下齿平齐的时候，上唇可稍向外掀起；但唇不宜把牙齿完全遮蔽，因为遮蔽之后，发音便会含混不清。

（2）鼻。鼻腔同是引起声音共鸣的主要器官，它对于音量的增大，音质的优美具有很大的作用；共鸣最显著的表现，也是在于鼻腔。

鼻腔的运用，除了本能地将它稍向外扩大之外，由于这器官是固定的，不是活动的，所以对于它的研究，不能怎样去安排形状，而是如何恰当的、合理的使音波入得到良好的收获。

对于鼻腔的共鸣作用，要注意声音的柔和，不宜让流进的音波过于强烈；此外，还应把握正确的声音焦点（focus of the voice），这即是说，声音的感觉不可太里面，音波不应太集中于鼻腔。因为这样，声音必然会闷闭在鼻腔内部，致成错误不合理的声音，可是也不能过于向外，声音的感觉过度向外，音质就变得空虚散乱，这也是一种错误。鼻腔的共鸣和整个头部的位置是相关的，头部不应前伸式后仰，因为这两种现象，足以破坏鼻腔的共鸣。

（3）舌。在口腔里面，所有各部器官，其中除舌能自由伸缩外，其余都是固定的，最多只能依随口腔的张合而做移地位上下的移动，并不像舌能随意移动。因此我对于此，可以把它看为一个单独的器官，而我们的讨论也就把它独立起来。

舌的地位非常重要，由于它是能够活动，它的变化，可以影响唱歌时吐字的清晰，并操控音质的变更，时常有很多唱歌的人，他的口是张开了，宽阔的程度也止适合，可是发出来的音，仍然是不能通畅，那末，这关键就是在于舌了。这乃是由于舌的紧张而造成的结果。

舌所处置的位置，并没有什么特殊，它应当在唱歌时，呈现出自然的形状，就如同在平常不讲话时把嘴张开，或打哈欠的时候一样；舌的尖端轻依着下牙根，中部平静靠近下颚，使它自然的形成一个弯曲状态。在用高音的时候，可以稍向上凸，因为这样有助于共鸣。

舌的运用和部位，要避免强制、做作，宜自然，便于活动，使读字时能够灵活，并且容易恢复原有的状态。因为大部分子音是依靠舌的动作发出的，每发一个音，舌要保持固定的位置，随意的移动或舌根凸起的情形，绝对不容许存在。

舌和口颚的训练，可以采取适当高度的音乐做练习，把口放开，初时不必快，等到比较熟练之后，再增加唱的速度。

（原载《新音乐月刊》1942年第4卷第1期）

呼吸原理和训练方法

■ 薛　良

歌者优美的吐音，完全是建立在良好的呼吸技巧上面，当声音受气息的刺激产生了时，便形成了声音，这声音的充实和动听，必须凭借正确的呼吸方法；其基本的动力，在唱歌时，最简单的声音和复杂的技巧，都要以这方法的优良与否来决定。

所以说"知道呼吸的方法，就知道如何唱歌"。如果要合理的训练声音，首先要彻底理解并熟练地运用正确呼吸的方法，很多学习唱歌的人或敢唱的人，往往有一种错误的观点，他们以为对于呼吸是不必需要特殊的指导和练习的，因此，时常在开始的阶段，不注意呼吸的作用，忽视了吐气和吸气的过程；他们在不知道如何控制呼吸之前，就唱歌，并且希望把歌声在时间上支持长久，或盼想歌唱长大的乐句而不缺氧。然而实际上应当如何去处理呼吸的方法，他们却莫名其妙的。这是一件不可回避的事，也是一件非常危险的事情。

呼吸和唱歌

唱歌时的呼吸和讲话时的呼吸，完全是两回事情。一个讲话的人，他是不需要按规则的准备在固定的时间内进行呼吸，气的吐纳在量的方面，只要他觉得合适，可多也可少，因为他有充分的机会自由呼吸，不必需要把呼吸支持长久的时间，吐气也有一定的速度，总之，他是如意的，方便的。

至于唱歌的情形，就不相同。唱歌的人，要能保持他所有的气息，分配在所发出一定数量的音乐上，对于一首歌曲的唱奏，他只能够在休息的时候和歌词允许呼吸的情形下，才进行换气，并且唱歌的吸气，只可在准备开始之前进行，歌声的发出时间，又必须和气息吐出的时间相同。

所以我们可以把呼吸的方法，分为两种，一种叫作本能的呼吸，生活中的

呼吸属于此类；一种叫作人为的呼吸，即是唱歌的呼吸方法，现在需要解说的，便是这种人为的呼吸方法。

同时，我们把一切歌声分析起来，也可以划分为两类：一般没有经过训练的声音，所运用的一种不合理的唱法，便是本能的唱法；经过训练的声音，而运用一种合理的、进步的唱法，即是人为的唱法，这类唱法在音质、音量、音域各方面都比本能的唱法优美、宏大、宽广。并且声音运用的自由，表现情感的能力，这是本能的唱法所不能及的。

什么是人为的唱法呢？这种方法究竟如何获得？最重要的关键便是呼吸。

呼吸器官和呼吸方法

我们要了解正确的呼吸方法，首先必须要明了呼吸器官的组成。

人体内的呼吸器官是肺。肺是一个囊状的物体，下部大，上部小，略像圆锥形；它的一端有一个气管，这个气管下通肺的内部，分成许多粗细不等的支气管，在细支气管的末端有肺泡，上达口腔，负责输送所吸进的气体。肺能扩大或收缩，当扩大时，空气由气管吸进，收缩时，空气便被挤出。有人估计，肺里的面积，大约等于人体外面皮肤面积的一百倍。

我们平常呼吸，仅用到肺的上部，由于肺是锥形的。所以上部容量很小，只有整个肺容量的三四分之一的样子。因此，运用平时呼吸的方法来唱歌，是不足的，不科学的，不合理的。

其次就是吐气的问题，平常我们把气息从肺部排挤出来，主要的是运用肋骨的推动和胸部肌肉的张弛，可是肋骨与胸肌活动的范围，以及活动的机能是有限的，所以它对呼吸不能够有更大的控制作用，这种情形，不能满足于我们唱歌的要求，因此，我们应当更进一步去寻取正确的呼吸方法。

什么是正确的呼吸方法呢？

智慧的人类终于发现了一个另外可以控制呼吸的器官，这器官位于腹部的上面，肺部的下层，把肺和腹隔成两个区域，它便居于这两者之间。这器官即是普通我们所讲的"横膈膜"，和横膈膜毗连的腹部肌肉。

横膈膜是由富有弹性的肌肉所组合成功的，能够伸缩自如。当肺扩张的时候，如果它的下部是充分地张开，横膈膜就可以因为它的扩张而发生一种伸展作用。

根据物理学所指示我们的："一个弹性的物体发生伸展作用的时候，必然

有一个相反方面的力量，使这伸展的物体恢复原有的位置。"横膈膜的活动情形，和这理由完全一样。由于这种机能，横膈膜对于排放肺部的气体，便具有一种张大的调节作用。同时还有比胸部肌肉和肋骨活动机能更强的腹部肌肉和它共同动作，所以调节能力更为灵敏，这种调节作用，就是我们唱歌所凭依的力量，在声乐上，称之为呼吸的控制，或呼吸的管理。

呼吸的训练

唱歌时的吸气方法，是要使空气从口和鼻同时吸入肺部，这样可以在较短的时间内，安适地吸入合适的气体，当进行呼吸时，宜小心地把气体丰富地充满在肺部，气体的流出，要安稳，不可拘束，在气吸入肺部的时候，胸部应当很从容的升起并扩张，这时下腹部是呈一种收缩的形状。千万要注意，这种工作的进行，不宜过慢，也不宜过快，因为太慢容易影响胸部不自然，或引起疲倦和迫促的情形；太快，胸部则失去控制气息停留较长时间的能力。

呼吸不可以有声音，避免剧烈或是可以明显地看出是在呼吸的样子；为了要求能够把握呼吸，并且使呼吸作用能够保持满足的时间，我们必须缜密的注意，特别重要的是应避免只用肺的上部来呼吸的情形。（即仅用肺的上部的活动）在呼吸的过程当中，主要的工作，要不拘地委派给横膈膜和腹部肌肉各点，要使横膈膜和它毗连的肌肉，不发生拘束和紧张的感觉；在另一方面，呼吸的时候，喉部应宽松自如地张开，喉头肌肉的紧张活动，是非常不宜的，气体在其中自然流行，不可把它当作一个呼吸的动作机器，所以它的各处应当轻松地平放。

气息缓静地充满在肺部之后，对于它的呼出，应当详为注意；适量地加压力于胸部，使肺中气体集向肺腔下层，这样，肺的下部体积便扩大，运用横膈膜和它毗连的腹部肌肉去操纵呼吸，是很方便。至于对吐出的气体，不能让它在量的方面数字巨大，而是要使它的流出，非常温和，非常均调，是在一个完整的控制力中进行（即横膈膜和腹部肌肉的控制）。

关于呼吸适当的分配，是唱歌的基本要点，如何经济地操纵合度的气量？不应当无拘束地开放气息，我们必须训练到能够保持着吐纳气体的长久时间，在一次吐出大量的气体是绝对不相宜的，换句话说，即是气体的吐出，是要口静，柔和，无声，呼吸口A与B为不正确之用力方式，箭头指着力方向。

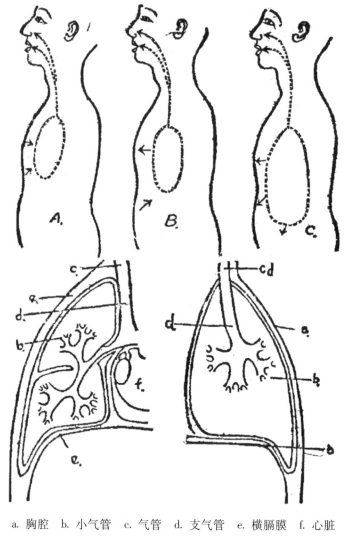

a. 胸腔　b. 小气管　c. 气管　d. 支气管　e. 横膈膜　f. 心脏

肺腔纵剖面图　　　　　　肺腔横剖面图

要练习到分量是不均的,不刺激肺部的。

呼吸练习的注意点

呼吸练习的方法,有许多种,每种都有它的优点和特性,练习时,可凭需要采用。

第一种方法:把口紧闭,用舌尖抵住上下两牙床,然后加压力于肺部,使它的下层因气体的紧缩而扩张,由于这种扩张,引起横膈膜向下方的伸延。保

持这种状态，把口适当张开，迫使气息从齿缝中吐出。这种练习的方法，适于初学的人，还不能自如地运用横膈膜控制呼吸时的练习。

上述的方法，因为气体吐出时，与齿摩擦发生"嘶"的噪音，所以只能用在初步的练习，当把这种方法熟练之后，可以学习第二种方法。

第二种方法：不用舌去抵住牙床，吐气的时间，把牙齿与口同样地张开。不过要注意横膈膜的情形，仍应维持向下伸展的状态。用它来控制整个的呼吸，腹部宜向外凸出，肺的下部是气息停留的仓库。

第三种方法：把气体适度地、深深地、缓慢地吸入腹部，然后徐徐地把气吐出，保持着平均的分量，口的形状如同发"哈"（HAh）音和"啊"（A）音一样。但是不要有声音，这种情形，可以默数一至十的次数，并且数目可逐渐地增加。从这种练习中，可以增大呼吸的分量，均和吐出的气流。训练呼吸的控制。

第四种方法：把气体从口鼻吸入之时，保持着两三秒钟，然后把气体呼出一部再保持两三秒钟，再呼出一部，像这样把吸气和呼气分成几段，循次练习，分段数目，可逐渐增加；不过，切不可免口，也不要太过分费力，这种方法可以增加肺的气容量。

第五种方法：吸着气走五六步，将所发之气保持着走五六步，然后呼着气再走五六步，这种情形在循次练习中，走的步数也可逐渐增加。

第六种方法：上面各种方法，都是锻炼呼吸控制的力量，而真正能运用在唱歌中的呼吸方法，并不能单靠上面各种练习可能如愿，必得配合着其他的基本练习，才能有实际的效果。现将最简单的练习方法述明于下：

1—0—	1—0—	1—0—	3—0—	3—0—
Ah—	Ah—	Ah—	Ah—	Ah—
Oh—	Oh—	Oh—	Oh—	Oh—

用任意高度的音，中途和休止符地方不可换气。

综合上面所说的，我们可以把呼吸的注意点分列于下：

A. 练习呼吸的姿势：当练习呼吸时，身体要自然的、悠闲的直立，不宜做作的挺出胸膛，各器官宜放松，不必紧张，不要拘于形式，两肩也不可耸起。

B. 呼吸时，宜安静，不应当强烈，更不应该引起任何噪音，例如气息和牙齿摩擦的声音。

C. 吸入的空气不要达到肺腔容积的饱和点，要适当，要合度，因为气量过多妨碍各器官运动的自由，失去控制气息的机动力量。

D. 气息在肺腔停留的时间不可过长，因为时间过长，发音器官必先紧张起来，这样容易使发生受到恶劣的影响，陷于不自然的、费力的、勉强的境地。

E. 把气吐出的时候，也不可强烈，要柔和稳净，这样不致不合理的刺激发音语言，另一方面，也有益于呼吸控制。

F. 练习的时候，应该严格注意到各器官的联合动作，特别是横膈膜和腹部肌肉，要尽力支持控制气息的□□，由练习而养成一种习惯，直到实际唱歌的时候，不必因呼吸而分散任何注意力。

G. 练习的时间不可过久，宜择周围空气新鲜之地做练习。寒冷、干燥、灰尘多的地方练习呼吸，有害于喉头；感冒时也不宜于练习，因为容易咳嗽；气候极热的时候，则容易头昏，在这些情形下，应更加注意，绝对不适于呼吸练习的。

H. 当饥饿的时候，胃腔空虚，血液集中在头部，如果在这时做呼吸练习，便容易引起贫血的现象，使人头昏目眩。饱的时候，胃腔充满食物，体积扩大，这时练习呼吸，胃部必因肺部的紧张而受到压迫，因此，容易使胃受伤，胃病的现象可因这缘故而发生。

呼吸练习其他的作用

呼吸练习不仅是训练声音的基本工作，并且在音乐教育上，它还具有其他更多的作用和意义。

呼吸练习可以使气息的运行适合于唱歌，使歌声能够保持稳定并畅流，同时能精巧地控制气息的吸入与吐出。

练习呼吸可以振刷精神，所以有人说："在清洁的环境里做呼吸练习五分钟，它的效果，可以等于一小时的休息。"

呼吸练习可以调节人的心情，使浮躁归于安定，因为这种练习可以调节血液的运行，所以当心情纷乱的时候，可以利用呼吸练习去稳定它；在集体唱歌时，这种练习则是必要，这对于歌者情绪的安宁，很有帮助。

正确的呼吸，不仅有益于发声，并且有助于唱歌速度、音调、高低、节奏的准备和歌声的表现情绪。

（原载《新音乐月刊》1942 年第 4 卷第 3 期）

声音的基础训练

■ 薛　良

正确完美的歌声，一定是从严格训练的过程中产生的，特别是基础的练声，更是每一个学习声乐的人所不应忽视的事情。

我们要进行基础的练声训练，首先必须明白怎样去锻炼声带和其他有关发声的各器官，造成它们彼此之间有着密切、灵活的配合作用，使发出来的声音，在质量上是无疵的、正确的。

什么是正确的声音呢？可以这来解说：正确的声音是清纯、鲜亮而自然的，并没有勉强或畸形的喉音、鼻音和颚音等，然而我们练声的最高目的，是不是仅止于发到正确的声音呢？不是的；因为我们除了要求声音正确之外，还要求音质的优美。声音的优美是富有一种光辉、丰富、动人的情愫和力量，它是依随正确的声音而来的；没有正确的声音，优美的声音当无处存在，这种关系，正如同生命依附有机体而生存一样。

所以我们对于声音的训练，先决的问题便是声音的正确与否，然后才可能顾及音色和音质的美善，合于理想的声音，都是从苦练和良好的苗床上培育出来的，唱歌能力的养成，不是一件轻而易举的事情，没有苦练的精神和坚强有恒的毅力，那是永远不会得到一点收获的，同时，练习唱歌的人，对于健康应该切实珍贵，这理由不必说明，读者当能体会，没有健康的能量，不仅对唱歌有深的学习，难于支持，就是从事任何一件工作，也是不可能达到目的的！

现在我们开始来讨论实际的练声问题。

练声的准备

练声主要的问题，不是在于练习次数的多少，重要的是用怎样的方法和态度去练习。练声未开始时，应该有相当的准备，对于每一件事情，最好能够缜

密而小心地顾及。当练习时，必定要聚精会神。用心注意到发出的每一个音符，要敏捷而准确，同时要支持这准确的高度，直到这音的完结。如果能有一件音调准确的乐器，在练习时来做声音的准备，那是最好不过的了。否则即使你有着一副乐音精密的耳朵，对于发出声音的高低，你仍旧会觉得没有把握，而且容易陷于错误。

练声的姿势和时间

练声的时候，应当采取一种合理的姿势，这必须是站立的，如果可能的话，最好能有人为你伴奏。因为这样，你便可以把全部精力集中在声音上面，同时还可以熟悉自己呼吸的气量。一个坐着的姿势，对于发声是会有很大影响，胸部多少会受到限制。当呼气或者吸气时，必然要受到阻挡而不能自由，因此，所发出的声音，在音质及音等量方面，是不会如意的。

其次，我们采取唱歌的时间，最好能在饭后一小时以外，把一次练习的时间分做几个段落：练习开始，时间不可太长，约百十分钟左右即可，经几分钟休息之后再练；第二段练习时间可以较长，十五分钟到二十分钟，休息的时间也可增至三十分钟为止，之后，再继续第三段的练习，这次时间可增长至三十分钟至四十分钟，不过在这阶段，应加进几次短时的休息。

以上练习的情形，平均每天能有两次最好。练习之前，先做短时的呼吸练习，这种练习对于发声是有很大助益的；总之，练习的次数不必过多，要紧的是能够充分地、合理地利用到它，尤其要注意的是有恒、不间断的练习，时进时停的现象，最应避免！

练声的步骤

呼吸方法的正确，对于声音有很大的作用，如果我们对呼吸的原理都得以了解，当练声时，一定可能熟悉而合理的运用，当不难达到正确的效果。

第一步：口语练习

用最自然，最悦耳，最清晰的音调（所用的音不宜太高，也不要太低）缓慢，静柔地说出下面几个字：

 lah（啦） an（啊） ha（哈）

lon（郎）　　　　on（昂）　　　　hon（行）

在做这口语练习的时候，应该注意到几点：

（一）喉管的活动，不是剧烈的，应当感觉不到它的动作。

（二）呼吸时，纯是出于自然，在心理上，不应该有着呼吸的存在。

（三）各发音器官的动作，应该是出于自发的，不受拘束和紧迫的活动。

（四）每一个字音，应该由口、唇、舌正确自然而清晰地分别吐出。

（五）呼吸的动作，是不受任何限制，在极自然的情形下进行。

总之，发音的工作，纯是在一个极自如的感应中得以发展。不应该有预备发音，然后有发音的感觉存在，这即是说，音乐的发出是在自然而然的情况中，和我们日常讲话的方法是一样。

第二步：歌唱练习

按照一般习惯，初步练习□□的时候，都是用母音 A（啊）字来做主字，因为发 A 字音比较容易而能正确；这关系我们从婴儿学习讲话这件事就可以明白，任何婴儿最先都是学会叫"妈妈"和"爸爸"（Mama，Papa）。这类音都是从 A 字母音而来，为什么呢？因为 A 字音型各器官的动作都是最单纯的，例如我们试把口腔张大，只要声带一发生振动，发出的音便是 A 字的音。所以在发音的练习上，为了便于训练口的开放自如，舌的位置正确以及口腔内部的扩张，都是借用"A"音；如果把"A"字音熟练正确运用之后，其他的母音（E，I，O，U）只需把唇的位置更换，就可以发出了。

现在可以把"A"字排入一些练习中，分列于下：

练习一：

G调 4/4　$1—0\ 0\ |\ 1—0\ 0\ |\ 1—0\ 0\ \|$

　　　　　ma,　　　ah,　　　lah.

　　　　　lon,　　　on,　　　hon.

做这练习时，气体的吐出，是要带几分突出性的，不过这里必须注明，所谓突出性，并不是说吐出的气体是急切、猛烈、突出的，而是富有动力，不过度紧张，自如的。在这时候除了把呼吸适当地处理之外，还要注意口腔的形状，要知道口腔是发音的模型。

第一，应该让口自然地充分地张开。第二，舌要平坦地放置在下牙床后面。第三，唇和有关发音的各部肌肉要在放松的情形下进行发音。

练习二：

G调 4/4 | 1 — — — | 1 — — — | 1 — — — ||
ma, ah, lah.
lon, on, hon.

做这个练习，发出的声音要和说话时一样的自由，没有一丝生硬，非常自然的，用一种平和、动听的音调，特别要留心到音质和音色的正确，逐渐将音升高或降低。演唱到适合预定的程度为止。

第三步：基本练习

把上面的两个练习，重复试验，当你觉得已经正确而满意的时候，便可以继续进一步做下列的练习：

练习三：

G调 2/4 | 1 — | 3 — | 3 — | 5 — | 3 — | 1 — ||
ma,———— lah,————
lon,———— hon.————

练习四：

F调 4/4 | 1 2 3 4 | 5 — 5 4 | 3 2 1 — ||
ma,———— lah,————
lon,———— hon,————

练习五：

F调 4/4 | 1 2 1 3 2 1 | 4 3 2 1 — ||
ma,————————
lah.————————

练习六：

F调 4/4 1 2 8 1 2 3 4 2 | 3 4 5 5 4 3 2 | 1 — · 0 ‖

ma ah————
La . h————

练习七：

C调 4/4 1 — 1 — | 2 — 2 — | 3 — 4 — | 4 — 5 — | 5 — 6 — |

6 — 7 — | 7 — i — | i — · 0 ‖

上面这几个练习是练声最基本的功课，应为注意到的：

（1）口、唇、舌的形状要正确，如果当你在做上面基本练习时，没有人在旁为你纠正或指导，那末，不妨利用一面镜子练习，以便自己能够随时注意到口、唇、舌的活动情形。

（2）这些练习可随学者的能力把调子升高或降来唱，例如高音（soprano）和中音（tenor）可以采用高点的音，中音（alto）和低音（bass）。可以练较低的音调，在这里要特别提出，无论采用何种声音，都不要过度用力、勉强，这是千万要记牢的。

（3）"Ma"字的练习，有助于声音的共鸣，而这种共鸣的感觉，在唱时渐渐把嘴张开，效果更是显著。

（4）唱 Lah 字和 Lon 字，舌在口腔内的动作应该非常灵活，敏捷地放轻放平，使它能够迅速到 ah 或 on 字，这种试验可以阻止声调气音的出现。

（5）唱 Han 和 Hon 时，由于"H"字音容易使喉管和切带放松，所以可以避免过度紧张的现象，并且还能预阻粗嗓音流或喉音的发生。

在进行上列各练习的时候，如果仍旧觉得声音生硬且紧张，可随时试用下列方法去补救。

补救方法

把下列各字轻轻地、慢慢地、清晰地读出，一直读到喉管和声带能够动作

轻快自然，然后再重做上面的练习。

Lah,　　　ah,　　　ha

Lon,　　　on,　　　hon

这练习有宜于口腔、喉部的放松；每遇舌头、口唇或喉管感到硬涩，可经常采用这方法纠正，同时它也适用唱歌准备的练习。

第四步：其他几个练习

把上面所举的练习唱得正确而完整之后，便可以继续下列的这些练习。

练习八：

C调 4/4　1 2 3 4 5 6 7 i | 2̌ i 7 6 5 4 3 2 | 1 — · 0 ‖

ma ————————

Lah ——————————————

练习九：

C调 4/4　1 2 3 4 5 3 2 | 1 2 3 4 5 6 7 i | 2̌ i 7 6 5 4 3 2 |

ma ——————————————————————

1 — · 0 ‖

练习十：

C调　1 2 3 4 5 ˇ 1 2 3 4 5 ˇ 6 7 i 7 6 ˇ 6 7 i 7 6 ˇ 5 4 3 2 1

lah ————————————————————

ˇ 5 4 3 2 1 ˇ 2 3 4 5 6 7 ˇ i 7 6 5 4 3 2　1 ‖

这三个练习要用缓慢、平稳、富有美好音色的声音去唱，在换气符号换气时，要自然敏捷而无声，这种换气方法是准备唱歌曲时候应用的，特别在乐句快而紧接的曲调里面。

练习十一：

练习十二：

上两个练习，要用圆滑（Legato）的声调，缓缓地、平静地唱，保持着每一个音的完整，换气要按照指定的地方。

练习十三：

C调 4/4 1 2 3 4 5 6 7 i̇ | 2̇ i̇ 7 6 5 4 3 2 | 1 2 3 4 5 6 7 i̇ |
ma

2̇ i̇ 7 6 5 4 3 2 | 1· 5 7 i̇ | 2̇ i̇ 7 6 5 4 3 2 | 1 0 0 0 ‖

练习十四：

C调 4/4 1 3 2 4 3 6 4 6 | 5 7 6 i̇ 7 2̇ i̇ | i̇ 6 7 5 6 4 5 3 |
ma

♯4 2 3 1 2 7 1 ‖

练习十三和十四有两个功能：

a. 促进呼吸经济的应用。

b. 促进音域的宽大。

先试用一口气唱完两个音阶，不久便可以容易地一口气唱完三个音阶，渐渐唱出四个、五个，最后以至于六个，把调升高或降低唱，并且用各种不同的速度唱（缓慢的、快的、很快的）。

练习十五：

C调 4/4　0 1 2 3 4 5 6 7 | 1̂ 7 6 5 4 3 2 | 1 — 0 0 ‖
ma ———————————————
me ———————————————
o o ———————————————

练习十六：

C调 4/4　1 1̇ — · | 1̇ 7 6 5 4 3 2 1 — ‖

这两个练习要用不间断的气流，一口气唱完。有熟练之后，可以达到的效果：

a. 使初学者可以不时刻顾忌自己的歌喉及发声器。

b. 训练运用肺囊存留的气息，歌唱长大的乐句，并能预防歌唱时不合理的停顿与换气。

练习十七：

C调 4/4　1 2 3 4 5 6 7 | 1̇ 7 1̇ 2̇ | 1̂̇ 7 6 5 4 3 2 | 1 — — — ‖
la a ———————————————

据说这是近代最伟大的次中音卡鲁梭（E. Caruso 1873—1921）最常用的，他很重视它，并认为是最适用在音乐会和歌剧表演之前的准备练习。

这练习要用圆滑的声音，缓慢地唱。

练习十八：

C调 3/4　1 0 3 0 5 0 | 1̇ 0 1̇ 0 1̇ 0 | 1̇ 0 5 0 3 0 | 1 0 0 0 ‖
ah ———————————————

练习十八可以帮助增加高音的音量与力度，不过应注意当唱到高音时要保持声音的自由和优美。

练习十九：

C调 4/4 | 1·2 3·4 5·6 7·i | 2·i 7·6 5·4 3·2 | 1 0 0 0 ||
　　　　　　ab

一口气唱完这练习，注意音符的时度准确。

练习二十：

C调 4/4 | 1 2 3 4 | 5 — — — | 3 4 5 6 7 i | i 7 6 5 | 5·4 3 2 | 1 — · 0 ||
ma
me
ob

这练习是选自德国近代最著名的戏剧高音来曼（L. Lehmann 1843—1920）的名著《怎样唱歌》（*How to Sing*），她称这练习为《大音阶》，用优美、圆滑声音，缓慢地唱。

练习时的注意点

A. 身体各部和各有关发声器官，永远要很自然，无拘束地进行练习。

B. 声音的音质，应该纯粹是音乐性的振动，不许可有涩硬、粗杂的嗓音存在。要把每一个气流变成音流。

C. 每唱一个母音（例如 A），必须把那母音自始至终维持在固有的□□发出的声音，无论在什么时候，总要新鲜地、明确地保存原来母音的字韵（如 A 听起来永远是啊字的音，不可转变为奥，昂）。

D. 发出的声音应该是毫不迟疑，毫不含糊，并永远支持着精确的高度。

E. 音波的流出是放开的，出来的，自自然然的，它不可因舌、喉或口型的位置与运动的不合理、不正确，而把声音闭塞在口腔里面。当然更要小心翼翼地不使它成为错误的鼻音或喉音。

F. 声音的吐出，要从口腔上颚的前方向外传射，并且不论声音高低，反射的角度应该是相似的，这当然须把口腔合度地张开方才可能。

G. 一切练习要依照发声的能量，要用适当的大小，不可过度强烈，这即

是说"音质留心的优美，不必在音量上着眼"。

H. 开始练习要用声音最容易达到的范围的音，渐渐把调改高或降低，避免不易唱的高音或低音。

注：本文一部取材系根据 M. Spicker 和 G. G. Stock 南氏之声乐论文。Coruno 意最著名之男高音，曾从 Lamporti 和 Conconne 学习。

（原载《新音乐月刊》1942 年第 4 卷第 4 期）

中国历代雅俗乐之论战（节选）

■ 黄友棣

序　言

从来研究中国音乐史的学者们，都离开了生活去谈音乐，典籍上的虚伪记载，挟持了他们的思路；他们总认定这数项前提是可信的：

（一）秦火以后，雅乐沦亡；故不可考。

（二）雅乐的记载，幸赖《周礼》《吕览》《淮南子》《史记》等，存其鳞爪，堪籍查考。

（三）隋、唐朝代，竞尚新声；此为雅乐衰微的原因之一。

（四）历代君主有修订雅乐之学，而以清代成绩最为优异。

其实，这数项前提，都是愚昧的成见，经过详细的考查，我们才得到这样的结论：

（一）雅乐之亡，只是由于它本身的拙劣，全然与秦火无关。

（二）《周礼》《吕览》《淮南子》《史记》等书，其中十分之九是胡说。

（三）隋、唐时，受到外来音乐的刺激，原是中国音乐的新转机；可是，后来又给守书的腐儒毁坏了。

（四）历代史志所载的君主考订雅乐，全是自欺欺人的把戏，清代所做，只是燃古董，开倒车，实在是愚民的玩意。

中国历代的儒者论政，一贯地赞美尧、舜而斥责桀、纣。尧、舜是善的代表；桀、纣是恶的象征。因为儒者认定：审乐足以知政（《乐记》），故对于尧、舜的音乐《大章》与《箫韶》，都要极力褒扬；尤其是《韶乐》。（注：尧乐曰《大章》，大明天地之道也；舜乐曰《箫韶》，简称曰《韶》，言能继尧之道也。见《白虎通·礼乐篇》。历代相沿，《韶乐》便成为雅乐的理想标准。

孔子说："恶郑声之乱雅乐也。"又说："郑声淫"（《论语》）。历代儒者都根据了这些话，一致斥责郑声；甚至诗三百篇里的《郑风》，也要同罹劫运。他们更把郑、卫之声，与桀、纣的音乐，附会穿凿地去解释，并诋为"亡国之音"，这个刻毒的骂人口号，后来更广泛地，用以批评一切与雅乐不同的新乐。

既然历代相沿，以雅乐为重；以后各朝君主，为了面子关系，例要提出"复兴雅乐"的政令。这便把数千年来的中国音乐，演成开倒车、落陷阱的悲剧。从来儒者所言，典籍所载，对此问题，总是偏见地不加深究；直使现代青年，在不察之中，受其愚弄而不自知。现在，让我们以无私的态度、客观的见解，重新考察这些问题。我们站在新音乐教育的立场，重新认识中国音乐历史上的演变，把那些错误的成见，一一纠正，为便于讨论，下文将分为五章：

（一）论"《韶乐》尽美尽善"。
（二）论"《郑》声淫"。
（三）论"亡国之音"。
（三）论"雅乐复古"。
（四）结论——生活的音乐。

我们用新音乐教育的眼光来批判中国音乐史，为的是探求昔日的症结，以正今后的行径。在以前的撰史者看来，也许要震骇羞怒，惊为叛逆之谈；但，使他们震骇的，不是这些理论，而是事实中的真理。作者极其相信，只要让读者们摒除成见，必将欣然同情这里的见解，且自动地为之加以补充辩护。作者就这样诚恳地盼望着读者的指正！

第一章 论"《韶乐》尽美尽善"

《论语》有这样的记载：

"子在齐闻《韶》，三月不知肉味，曰：不图为乐之至于斯也！"

"子谓《韶》，尽美矣，又尽善也；谓《武》，尽美矣，未尽善也。"

《韶乐》是否良好的音乐呢？这实在是个大疑问。可是，孔子既有这样的赞语于前，后来的儒者，只好服从。而且，相传谓秦火以后，《韶乐》已失，它本身好不好，便可以不必讨论了，以后各朝代的雅乐，便以《韶乐》为理想的标准（即是说：君主要以虞、舜为模范），这乃成为牢不可破的传统习惯。

雅乐是怎样的？

"雅"字的意义，是"雅者，正也。俗之反曰雅。不同流俗曰雅，盛世之乐称为雅颂"。儒者所说的雅乐，是怎样的呢？把历代的论点归纳起来，可以得到下列各项意思。

一、雅乐是文德的象征

《易》曰："先王以作乐崇德。"《乐记》说："乐者，德之华。"又说："昔者舜作五弦之琴，以歌《南风》，夔始制乐，以赏诸侯，故天子之为乐也，以赏诸侯之有德者也。"又说："致乐以治心也。"治心的音乐，都是偏向于"和、静、淡"的一边。

孔子说《韶乐》尽美尽善，而《武乐》尽美而不尽善，何故？《论语疏》云："夫武之乐，其体美矣；未尽善者，文德犹少，未致太平。"孔颖达注谓："《韶》，舜乐名；谓以圣德受禅，故尽善。《武》，武王乐也；以征伐取天下，故未尽善。"颜师古、董仲舒传注："以其用兵伐纣，故有惭德，未尽善也。"——儒者最高的理想，是"静的文德"，不是"动的武功"；故其所尚的音乐，不是激昂鼓舞的，而是清淡平和的。宋朱熹说："大抵古乐多淡。"清方成培取古代乐谱，披之管弦，说它"犹有雅淡之意，不甚悦时人之耳"。由此，可见古乐的性质，偏于静、淡。

《左传》晏子对齐景公说："君子听乐以平其心，使心平德和。"《吕氏春秋·大乐篇》说："形体有处，莫不有声；声出于和，和出于适。先王之乐，由此而生。天下太平，万物安宁，皆化其上，乐乃可成。成心有具，必节嗜欲。嗜欲不辟，乐乃可务，务乐有术，必由平出，平出于公，公出于道。故唯得道之人，其可与言乐乎？"——这说明只有心平德和的人，才有资格去听音乐（雅乐）。

《韩子·喻老篇》说："大器晚成，大音希声。"这说明最好的音乐不在其声音之华美，而在其内心的德。因此，雅乐便变成不是用耳听的音乐，不是声音的艺术，而是德的象征。它是属于内心的而非感官的；不要激昂鼓舞的热情，而要清淡的平和气质。它属于超人的音乐，为圣贤所听，而不是生活的音乐。大众对于这种音乐，只能瞠目结舌，莫名其妙了。（关于"无声之乐"，另加详论，在此不赘。）

二、雅乐是先王所制的德音

《乐记》说:"是故先王之制礼乐也,非以极口腹耳之欲也,将以教民平好恶,而返人道之正也。"于是,凡是古乐都要受拥护,以期再实现尧、舜时的治世之音。

杜佑《通典》说:"魏武帝平荆州,获杜夔,善八音,当为汉雅乐师,尤悉乐事;于是使创定雅乐,时又有散骑郎、邓静、尹商,善调雅乐。歌师尹商,能歌宗庙郊祀之典;舞师冯肃,能晓知先代诸舞,夔悉领之,远考经籍,近采故事,考会古乐,始设轩悬钟磬。复先代古乐,自夔始也。"

唐代以后,各朝均称先王之乐为雅乐,前世新乐清乐,合番部者为宴乐。(见沈括《梦溪笔谈》)雅乐便是最严肃的音乐:不准有所创作,不准有所增减,不准杂入外来的新声,也不准混入民间的俗调。它的唱法、奏法、乐律、乐器,都要根据传统习惯。明太祖所论,最足以代表这种精神:"夫制礼作乐,道统之傅,其本皆出于尧、舜之世,其言也,辞简而理尽,不容添一字,如添一字以制礼,则其所制者,必非五典之礼。添一字以为道,则其所为者,必非执中之道。添一字以言乐,则其所作者,必非德音之乐。是故三本皆备于尧、舜之世。"(见朱载堉《乐律全书》)

于是,群以尧、舜之世的礼乐为模范,各朝代之中,也有许多学者,看到古乐的缺点(或者乐律不正,乐器不良等等),偶因有君主之势力为掩护,遂得以创制新的雅乐。可是,他们的方法与见解都不健全;又因遭受同时代的人所攻击,于是那些新的雅乐,总是随作随发。(宋代最足为例,参看下文第四章,论"雅乐复古",宋代的史实。)以后各朝,总是议论纷纭,交相责难,"复兴雅乐"便成为太常乐官唯一的避难所,这种现象,更开了后来各朝"雅乐复古"的先路。

三、雅乐是典礼所用的音乐

儒者所说的"礼乐",广义说来,包含了道德和法律的意义;但在狭义说来,则只是指仪式所用的行动与音乐。"雅乐"的本意,是指"正式的音乐""朝廷的音乐""郊庙的音乐";原限用于郊庙的祭祀仪式,朝廷的集会典礼,因以仪式为重,音乐便渐成徒有形式没有内容的铿锵之声,《史记》:"汉兴,乐家有制氏,以雅乐声律,世世在大乐官。但能纪其铿锵鼓舞,而不能言其义。"——这样的音乐,从能演奏,而不知其内容,诚然是最贫弱的东西;根

本不能称为"乐",只足以称为"音"。从来它便是依附仪式而存在,传统下来,制氏只能奏乐,不能言其义,也是难怪。由此我们却可以明白,所谓雅乐,是不是有生命的音乐了。

朱载堉在其《乐律全书》说:"乐也者,节也。何谓之节? 古人歌出,一声之间,钟磬各一声;盖象两仪也。钟磬一声之间,舂牍各四声,抟拊各八声,犹四象八卦也。琴瑟掺揉,或三字句,或四字句,或长短句,或添或减,然不敢逾其节,所以谓之节也。"——试想,这样的雅乐演奏,多么呆滞啊! 更用"两仪""四象""八卦"来解释,全然是神秘的哑谜,而不是用以欣赏的音乐。这样的音乐,是与大家生活毫无关系的音乐,难怪大家全不爱它!

雅乐有什么坏处?

雅乐不是实践的音乐,而是空谈的音乐,它只是神秘的哑谜,以"静、淡"为主要的气质,用心象征内心的德。这些音乐,不是诉之于感官的,而是要用理智去穿凿附会的。如果它真是由伟大的哲人来演奏,也该只有伟大的圣贤,总能听得出它所涵的意思。唯其是时尚所趋,每个人都要冒充圣贤,每个人都煞有介事地,假装听得津津有味;从而又夸大描说,谓这些音乐何等奇妙,足以感动神祇,使百兽率舞。这班腐儒,根本便不是欣赏音乐。他们只是自信在欣赏音乐,大家装模作样,大摆其骗局,相沿而下,一直骗到现在。

其实,这个大骗局,早便该被拆穿的了,周朝的魏文侯,老实地对子夏说:"吾端冕而听古乐,则唯恐卧;听郑、卫之音,则不知倦,敢问古乐之如彼,何也? 新乐之如此,何也?"(《乐记》)——本来,这一问,直要使雅乐自省,发奋改善起来。可是,汉儒硬要捧起雅乐以压低俗乐(即是新乐),不惜费力去颠倒是非,以掩人耳目;后来,班固撰《前汉书》便这样记载:"魏文侯最好古,而谓子夏曰:寡人听古乐则欲寐,及闻郑、卫余不知倦焉。子夏辞而辩之,终不见纳;自此礼乐丧矣!"

齐宣王给孟子问他是否爱好音乐,他老实地答:"寡人非能好先王之乐也,直好世俗之乐耳。"(《孟子·卷二》)这些话,害得孟子几乎招架不住。后来只好勉强扯到"与民同乐,胜于独乐"的结论去。(在此,我们立刻可以明白,爱好世俗之乐乃能与民同乐;爱先王之乐,反与民远离了。雅乐,真是大众所讨厌而独为儒者所维护的形式音乐啊!)

这两位君主(魏文侯、齐宣王),真是老实,像拆穿了"皇帝的新衣"骗局的那个小孩子那般天真得可爱。这位的坦白率直,早该拆了骗局,早该把雅

177

乐发展向实际的新路去了；可是，那班腐儒又硬为之解说："自此礼乐丧矣！"以后各朝代，都惧怕了这话，总要溯古寻源，复兴雅乐，各朝史志，也都一口咬定"秦火以后，礼崩乐坏"，归罪前人，以掩饰他们复兴雅乐的失败。

无论儒者怎样捧雅乐，但雅乐本身却不争气。雅乐既浅陋不堪，传统习惯又眈眈监视，君主们总不敢把它废去。因此，各朝代总是照例设置雅乐的部门，而毫不重视它，唐代白居易的《新乐府》，也有很好的材料，可供我们参考：

立部伎

立部伎，鼓笛喧；舞双剑，跳七丸，袅巨索，掉长竿。

太常部伎有等级，堂上者坐堂下立；堂上坐部笙歌清，堂下立部鼓笛鸣。笙歌一声众侧耳，鼓笛万曲无人听。

立部贱，坐部贵；坐部退为立部伎，击鼓吹笛和杂戏，立部又退何所任？始就乐悬操雅音！

雅音替坏一至此，长令乐辈调宫徵！园邱后土郊祀时，言将此乐感神祇。欲望凤来百兽舞，何异北辕将适楚？！工师愚贱安足云，太常三卿尔何人？

白居易这篇诗的自注，是"刺雅乐之替也——太常选坐部伎无性识者退入立部伎，又选立部伎绝无性识者，退入雅乐部；则雅乐之声可知也！"白居易原是守旧性很强的诗人，他追忆着雅乐昔日的光荣，痛惜当时雅乐的衰败；却总不细想一下雅乐本身的许多弱点，我们今日读他这篇诗，只想看看当时（唐代）雅乐败坏成什么程度，而不是同情他的大声疾呼；看来似乎辜负了他作诗的初衷了。

雅乐，不是实用的生活音乐，而是虚伪的形式音乐。

先王所制的音乐，是呆滞的，徒有形式的，只能用于祭祀，以欺神骗鬼；只能用于朝廷曲礼，以欺君骗臣；对于实际的生活，可说是绝无用处。大众所需要的音乐，是活的音乐；人们的生活中，要用它去增强工作的效率，用它去抒展胸中的抑郁。他们要赞美大自然，要歌颂男女之爱；这是"生"的呼唤，而不是"死"的悲欢。这种充满生命力的音乐，自然要为大家所欢迎。明代朱载堉说："俗乐兴则古乐亡，与秦火不相干也。"诚然，如果有活的俗乐，则人们还要那死的雅乐则甚？古乐之亡，不与秦火相干，却是真话。

其实，孔子以前，雅乐便站不稳。那时，民间的音乐，热烈蓬勃，许多君主都喜欢了它。魏文侯、齐宣王，直至后来秦二世、陈后主、隋炀帝等等，

都不约而同地欢喜俗乐而讨厌雅乐。这显然是雅乐本身具备着许多毛病!

许之衡氏所著的《中国音乐小史》(商务,《万有文库》第一集)对于雅乐的种种考证,很有价值。书中第五章"历代雅乐俗乐变迁之概观"把各朝概列为许多个时代:

周——为雅乐极盛,俗乐浸兴时代

秦——为雅乐残缺,俗乐渐盛时代

汉——为雅乐尚存,俗乐日盛时代

魏至隋——为雅乐俗乐杂乱时代

唐——为俗乐大盛,雅乐混入俗乐时代

宋——为乐律纷更,雅乐难复时代

辽、金、元——为雅乐俗乐混乱残缺时代

明——为雅乐式微,杂用俗乐时代

清,乾隆以前——为修明雅乐时代

乾隆以后——为俗乐淫哇时代

许氏也是袒护雅乐的学者。他引据了许多史实为证,说明周代以来,中国乐坛上,雅乐与俗乐不断地抗衡,渐次演变;终于,俗乐势力雄厚,取雅乐之位而代之。叙述之下,颇有嗟叹之慨。难为他替各朝代,编排得这么齐整的渐层变化。上列的划分,原是十分齐整的;其唯一的错误,便是假设周代或周代以前,是雅乐势力胜于俗乐。其实,雅乐从来都未曾得势。雅乐全然不是俗乐的敌手!各朝史志的修订雅乐,只是粉饰升平的虚伪记载。孔子昔日提倡雅乐,赞美《韶乐》;但他不得其位以行其志,有心无力,也是无可奈何。直至后来,他的门人渐渐得势了,便努力挽此狂澜,要实现孔子的主张,于是提出了"郑声淫""亡国之音"等等作口号;累得各朝君主,不论真心假意,也都少不得要把雅乐的招牌捧出来,敷衍历史的记载。

清代乐家徐新田说:"俗乐虽俗,不失为乐;雅乐虽雅,乃不成乐。"(《管色考》)这真是爽快的评语。

现在,我们可以结束数句:雅乐是死的、没有生命的音乐,只适于哲人们装模作样地用作哑谜去猜,而不适于大众真的用来听赏。由此便可晓得,韶乐既不美,亦不善。孔子说它尽美尽善,只为夸扬尧、舜的贤德而已。多谢史学家们的精细考证,告诉我们:"尧、舜之治,不过是儒、墨的政治乌托邦。"由这有力的结论,便也连带否定了"雅乐尽美尽善"的话了。

第二章 论"《郑》声淫"

孔子说："放郑声，远佞人；郑声淫，佞人殆。"又说："恶郑声之乱雅乐也。"（《论语》）后来，孟子又补充说："恶郑声，恐其乱乐也。"——从这些话看来，我们立刻可以明白："还在周代，雅乐与郑声便互相抗衡，而雅乐无法立足。雅乐之站不稳，自有其许多原因（见前章）；郑声的势力如此雄厚，也有它许多缘故，我们既知雅乐，也该细察郑声。"

孔子是个睿智者，他诚然是个极度敏感的人。他从朴素的《韶乐》中，领略到至上的德音；他在郑声里，发现到享乐、颓废、堕落等等危险因素。但一般人并不如他那般敏感，如果强迫大家去听乐崇德，硬要大家与郑声隔绝，到底得不到大家的谅解。民众们既不明白，君主们更不明白。孔子怀着一番好心，从事"正乐"的工作；但并无多大效果。宋儒马端临说："周室既衰，雅乐渐废，淫声迭起……夫子欲起而正之，而不得其位以行其志。"清，乾隆撰《律吕正义后编》，也说："按史言孔子正乐，而孔子不得位，未尝有所制作也；其言亦门人弟子述之，未尝自著也。"以后各朝儒者，便都遵奉孔子的遗言，不从事实际的音乐改造，而只空谈雅乐之崇高；对于与雅乐相反的俗乐（郑声只是其中之一），硬用一个"淫"字骂住，更有不少好事的腐儒，推波助澜，捏造了许多神话、故事，使人们相信俗乐是"亡国之音"。（见第三章）积习相沿，民间音乐便被歧视了。

郑声是怎样的？

郑声究竟是什么样子的音乐呢？且让我们从它的唱奏方面及歌词方面，把它详细分析。

一、从唱奏方面观察郑声

《左传》："烦手淫声，慆堙心耳，乃忘和平，谓之郑声。"一从这话看来，可知郑声的奏法，较雅乐为复杂，故谓"烦手"；曲调较雅乐为华丽，所谓"声过于文"，故谓"淫声"。（注意：这里所谓"淫声"的"淫"字，并非"淫乱""奸淫"的"淫"字。"淫"字原来意义，是"太多"之意。我们必须留心及此。）这种音乐，因其为复杂、华丽，使人听了为之兴奋，故谓"乃忘和平"。雅乐所要求者，是静而淡，以之忘欲；故儒者对于郑声，当然大不

满意了，《国语》记载单穆公的话，可为代表："若听乐而震，观美而眩，患莫甚焉！夫耳目，心之枢机也；故必听和而视正。听和则聪，视正则明；聪则言听，明则德昭。听言，昭德，则能思虑纯固。以言德于民，民歆而德之，则归心焉"——听乐不可兴奋，只要静，乃是雅乐的要求；郑声正与此相反，儒者因此不能不极力反对郑声了。

《白虎通》说："孔子曰：郑声淫，何？郑国土地，民人山居谷汲，男女错杂，为踯躅之音以相悦怿，故邪僻。声皆淫色之声也。"（注意：这里把"淫色之声"提出来了。）所谓"踯躅之声"，意为"行而不进之音"，看来即是恋恋不舍的意思；这乃是乡村山歌所特有的风格。山歌的题材，总是男女的恋爱以及涉及性爱的题材，而用情意缠绵的唱法。无论哪个乡村，都有这类的山歌、民谣；却不是单独郑国才有，也不是因为郑国民人山居谷汲，才有这种歌。原来的"烦手淫声"，却给《白虎通》解为"淫色之声"；在解释方面，已经有了大大的迁变，而且，刊印的错误，常把"山居谷汲"讹为"山居谷浴"，使那些腐儒立刻联想到男男女女，赤条条在山谷洗澡，互相歌唱。这还了得！单独这样，他们便非极力斥骂郑声为淫乐不可了！

《乐记》子夏对魏文侯解释"德音"（雅乐）才是音乐，"溺音"（淫溺之音）却不是音乐，他说："郑音好滥淫志，宋音燕女溺志，卫音趋数烦志，齐音傲僻乔志；此四者皆淫于色而害于德，是以祭祀弗用也。"——这是说：郑音好滥，使人之志淫；宋音安于女色，使人之志溺；卫音烦急，使人之志烦；齐音傲狠邪僻，使人之志自高；故不用于祭祀。其实，这样解释郑、宋、卫、齐四国的音乐，既不详尽，亦不明晰。这些音乐，只说不用作祭祀而已；生活里用了它们，也不见得全然有毒。而且，这四国的音乐，也还能以一言概评。从子夏所说，只说明：郑乐太华丽，宋乐太柔美，卫乐太急促，齐乐太强烈；由此看来，并非是绝对坏的音乐。可是，后来一班腐儒便大吹大擂，妄加解说。他们根据《乐记》的话"郑、卫之音，乱世之音也"；"桑间濮上之音，亡国之音也"，便穿凿附会，造成无稽的言论，解释而为："濮水之上，地有桑间者；其音乃亡国之音也。"后汉刘熙释名，解释乐器"箜篌"为"空国之侯"。他说，"箜篌，师延所作靡靡之乐也，后出于桑间濮上之地，盖空国之侯所存也。师涓为晋平公鼓焉。郑卫分其地而有之，遂号郑卫之音，谓之淫乐也。"——这全是根据《史记》的神怪故事而来的附会之谈（见第三章）。又把"箜篌"解为"师延所作靡靡之乐"，把乐器与乐曲，混为一谈，真是胡说！又一说："濮上桑间，地相近而乐异。濮上之音，乃卫灵公于濮上所闻，

命师涓写之者。桑间之音，乃诗卫风桑中也。"——这话更是糊涂。而且硬扯到诗篇《桑中》去，把唱奏技术与歌词又混为一谈；难怪许多儒者因此怀疑孔子何以把这些淫诗都搜集起来，而且说它们是"思无邪"了。

二、从歌词方面观察郑声

有人说，《诗》三百篇里的《郑风》，就是郑国的音乐，既然"郑声淫"，孔子还要它则甚？许多儒者是这样怀疑。也有许多儒者为之辩护，说："孔子只说郑声淫，并非说郑诗淫。"——这诚然是乐与诗分了家之后的一种论调。

郑诗与郑声究竟有无关系？郑诗到底是否淫诗？这些问题，都与"郑声淫"的研究大有关联，我们必须详加分析。今就所得，列为三项以说明之：

（一）诗三百篇便是乐章集。郑诗与郑声，当然有着很密切的关系。郑诗便是郑乐的乐章（歌词）。在这里，我们要牵涉到"《乐经》存亡"的问题来。幸而，这些问题在今日看来，都很简单而容易解答；立刻我们便要逐一解答清楚。

不论中外，最古的诗歌，在未有精密曲谱以记录其音调之前，总是以歌词为主，进一步，乃在词句之旁，记上一些简略的点、划，以表示声音之起伏、徐疾。从音乐发展史上看，可以证明我国古代的《乐经》，乃是依附着《诗经》《礼经》而存在。

关于"《乐经》存亡"的问题，二千年来成了一个谜。学者们意见纷纭，争执不已。主张"《乐经》已亡"的论者，总是归咎于秦火，随之叹道："治既往而《乐经》亡矣！《乐经》亡则《礼》素而《诗》虚；是一经缺而三经不完也！"（《文献通考·陈氏乐书》）其实，这些话都不可靠。

六朝沈约说："《乐经》亡于秦。考诸古籍，唯《礼记经解》有乐教之文。伏生《尚书大传》引辟雍舟张，亦谓之乐。然他书均不云有《乐经》，大抵《乐》之纲目具于《礼》，其歌词具于《诗》，其铿锵鼓舞则传在伶官；汉初制氏所记，盖其遗谱，非别有一经为圣人手定也。"又注曰："《隋志乐经》四卷，盖元始四年王莽所立，贾公《考工记》《磬氏疏》所称《乐》曰，当即莽书，非古《乐经》也。"（《四库全书·乐类总记》）

明刘濂说："六《经》缺《乐》，古今有是论矣。愚谓《乐经》不缺。三百篇者，《乐经》也；世儒未之深考耳……诗在圣门，辞与音并存，仲尼殁而微言绝。谈经者，不复知有音。如以辞焉，凡书皆可，何必诗也？……（《乐经元义》）

清邵懿辰说:"《乐》本无经也。夫声之铿锵鼓舞,不可以言传也;可以言传,则如制氏等之琴调曲谱而已……乐之原,在《诗》三百篇之中;乐之用,在《礼》十七篇之中……先儒惜《乐经》之亡,不知四术有乐,六《经》无《乐》。乐亡,非经亡也!"(《礼经通论》)

现在,我们不必问《乐经》之存亡,但总可以决定:《诗》三百篇都是拿来唱的乐章。宋郑樵说:"凡律其词,则谓之诗,声其诗则谓之歌。作诗未有不歌者也。诗者,乐章也。"(《通志略》)这话说得好,只因古来乐器、乐律都未健全,唱奏技术又不普遍,腐儒谈乐,又持着"德成而上,艺成而下"的口号,于是只尚空谈,不重实践。他们既说秦火之后,《乐经》不存;于是《诗》三百首,便不用弦歌了。那班只尚空谈的腐儒,便借了"《乐经》已亡"为只谈义理的护符。

(二)腐儒说时,只重义理。离开了乐以论诗,于是演成只重理智而抹杀感情的畸形现象。诗篇落到他们手里,便变成死的尸体而不是活的诗篇,宋儒朱熹的话,最足以代表他们的态度:

"诗,出乎志者也;乐,出乎诗者也。诗者,志之本,而乐者,其末也。"这样,诗与乐全然分了家。他们不再"求诗于乐"了,只是高谈义理。

孔子曾说过"思无邪"的话,累得这班只谈义理的儒者,不得不牵强附会,硬把诗句扯到"思君子""刺衰微"的解释。这样,诗与情感又全然分了家。他们不只不"求诗于乐",而且也不"求诗于诗",只是胡拉瞎扯。

让我们举《关雎》一篇为例,便可明白:

关关雎鸠,在河之洲。窈窕淑女,君子好逑。
参差荇菜,左右流之。窈窕淑女,寤寐求之。
求之不得,寤寐思服。悠哉悠哉,辗转反侧。
参差荇菜,左右采之。窈窕淑女,琴瑟友之。
参差荇菜,左右芼之。窈窕淑女,钟鼓乐之。

这是一首贺新婚的诗,因为孔子说过"《关雎》,乐而不淫,哀而不伤",即是说"得性情之正";于是一班腐儒便为它解释:以"君子"为文王,以"淑女"为大姒。说:"后妃乐得淑女,有德有容,以共事君子,佐助宗庙之祭祀,非为淫于色也。"(毛说)又说:"周室衰而《关雎》作。"(《儒林传序》)"康王晚朝,《关雎》作讽。"(《后汉书·皇后记论》)"文王生有圣德,又得圣女以为之配……"(《集传》)——这些都是远离本题,妄自穿击,以义

理说诗的笑话。

用这种胡说去解诗，实在滑稽，难怪宋郑樵为之叹气："呜呼！诗在于声，不在于义；犹今都邑有新声，巷陌竞歌之，岂为其辞义之美哉？直为其声新耳。礼失则求诸野，正为此也。孔子曰：吾自卫返鲁，然后乐正，雅颂各得其所，亦谓雅颂之声有别，然后可以正乐。又曰：《关雎》乐而不淫，哀而不伤，亦谓《关雎》之声和平，闻之者能令人感发，而不失其度。若诵其文，习其理，能有哀乐之事乎？"（《正声序论》）又说："乐以诗为本，诗以声为用，八音六律为之羽翼耳。仲尼编诗，为无享祀之时，用以歌，而非用以说义也；古之诗，今之词曲也；若不能歌之，但能诵其文而说其义，可乎？不幸腐儒之说起，齐、鲁、韩、毛四家，各为序训，而以说相高，汉朝又立之学官，以义理相授；遂使声歌之音，湮没无间。然诗者，人心之乐也，不以世之汙隆而存亡。岂三代之时，人有是心，心有是乐；三代之后，人无是心，心无是乐乎？"（《乐府总序》）这些话，用以责难腐儒说诗，却是适切有力的。

（三）恋歌便是他们所说的"淫诗"。腐儒既以义理说诗，妄加穿凿，对于男女的恋歌，总要设法抹煞原来的面目。明明是男女的恋爱词句，而孔子却有"思无邪"之训，他们只好变通去解说："词则托之男女，义实关乎君臣友朋。"《诗序》的势力，支配了诗坛数百年，把思想束缚得毫无生气。到了宋代，学者们就不耐烦起来。朱熹作《集传》，便把传统的旧说打倒，从而又支配了元、明两代。朱熹的怀疑精神是很可贵的。可是，他只能稍为除掉一些穿凿的解诗陋习（并非全部肃清），而不能逃出义理说诗的桎梏。他却根据了许慎的话"郑诗二十一篇，说妇人者十九"（《五经通义》），便指出《诗》三百篇之内，有二十四篇是"男女淫佚之诗"；郑诗占了大多数——这便是朱熹的大弱点。

其实，朱熹所指出的所谓"淫诗"，只是些男女恋歌。以今日的眼光看来，若说它们是淫佚之作，简直是过火得很！今且举例于此。先把该诗原文抄出，随着便是朱熹所攻击的传统《小序》，随着便是朱熹的注解。这样，我们可以更清楚诗篇所受的双重委屈。

郑风，风雨

风雨凄凄，鸡鸣喈喈。既见君子，云胡不夷？
风雨潇潇，鸡鸣胶胶。既见君子，云胡不瘳？
风雨如晦，鸡鸣不已。既见君子，云胡不喜？

(《小序》) 风雨，思君子也。乱世则思君子，不改其度焉。

(朱熹注) 序意甚美。然考诗之词，轻佻狎匿，非思贤之意也。

陈风，东门之池

东门之池，可以沤麻。彼美淑姬，可与晤歌。

东门之池，可以沤纻。彼美淑姬，可与晤语。

东门之池，可以沤菅。彼美淑姬，可与晤言。

(《小序》) 东门之池，刺时也；疾其君之淫昏，而思贤女以配君子也。

(朱熹注) 此淫奔之诗。序说盖误。

鄘风，桑中

爰采唐矣，沬之乡矣。云谁之思？美孟姜矣！

期我乎桑中，要我乎上宫，送我乎淇之上矣！

爰采麦矣，沬之北矣。云谁之思？美孟弋矣！

期我乎桑中，要我乎上宫，送我乎淇之上矣！

爰采葑矣，沬之东矣。云谁之思？美孟庸矣！

期我乎桑中，要我乎上宫，送我乎淇之上矣！

(《小序》) 桑中，刺奔也。卫之宫室淫乱，男女相奔。至于世族在位，相窃妻妾，期于幽远，政散民流而不可止。

(朱熹注) 此诗乃淫奔者所自作。序之首句以为刺奔，误矣！……夫子于郑声，亟欲放而绝之；岂其删诗，乃录淫奔者之词，而使之合奏于雅乐之中乎？亦不然也！……夫子于郑、卫，盖深绝其声于乐以为法，而严立其词于诗以为戒。如，圣人固不语乱，而《春秋》所记，无非乱臣贼子之事。盖不如是，无以见当时风俗事变之实，而垂监戒于后世；故不得以而存之，所谓并行而不相悖者也……夫子所谓"思无邪"者，非谓篇篇皆然……太史公谓三百篇者，夫子皆弦歌之，以求合于《韶》《武》之音……恐亦未足为据也！岂有哇淫之曲，而可以强合于《韶》《武》之音耶？

朱熹的注释，多么勉强啊！他说及卫诗，这样解道："卫国地滨大河，其地土薄，故其人气轻浮。其地平下，其人质柔弱。其地肥饶，不费耕耨；故其人心怠惰。其人情性如此，则其声音亦淫靡。故闻其乐，使人懈慢而有邪僻之心也。"

说及郑诗，又这样解道："郑、卫之乐，皆为淫声。然以诗考之……卫犹为男悦女之辞，而郑诗皆为女惑男之语。卫人犹多刺讥，惩创之意，而郑人几

于荡然，无复羞愧悔悟之萌。是则郑声之淫，甚于卫矣！"

这些道学臭味的解释，实在滑稽。后来，更有些腐儒从而附会之，说："夫子云郑声淫而不及卫，何也？卫诗所载，皆男奔女；郑诗所载，皆女奔男；所以放之，圣人之意微矣！"这些胡说，实在是重男轻女的社会习惯所造成的腐儒臭论。现在，早该被扔到茅厕去了！

朱熹的"淫诗说"，也有许多学者驳斥过。宋马端临在他的《经籍考》里说："……且夫子尝删诗矣，其所取于《关雎》者，谓之乐而不淫耳。则夫诗之可删，孰有甚于淫者？今以文公《诗传》考之，其指以为男女淫佚奔诱而自作诗以叙其事者，凡二十有四。夫以淫昏不检之人，发而为放荡无耻之词，而其诗篇之繁多此，夫子犹存之；则不知所删者何等一篇也？…郑伯如音，子展赋《将仲子》；郑伯享赵孟，子太叔赋《野有蔓草》；郑六卿饯韩宣子，□□赋《野有蔓草》，子太叔赋《褰裳》，子游赋《风雨》，子旗赋《有女同车》，子柳赋《箨兮》；此六诗皆文公所斥为淫奔之人所作也……乃知郑、卫之诗，未尝不施于燕享。而此六诗皆旨意训诂，当如序者之说，不当如文公之说也……"（按，朱熹所作的《诗集传》，指为男女淫佚之诗者，计有二十四篇。其名为：《桑中》《静女》《木瓜》《采葛》《丘中有麻》《将仲子》《遵大路》《有女同车》《山有扶苏》《箨兮》《狡童》《褰裳》《东门之墠》《丰》《风雨》《子衿》《扬之水》《出其东门》《野有蔓草》《溱洧》《东方之日》《东门之池》《东门之杨月出》。)

其实，他们所说的"淫诗"，都不过是些"恋歌"，爱情是人生少不了的。腐儒们始终是虚伪，在装模作样的道学架子之下，总认定恋爱是不洁的。他们根本便不敢正视人生。到了现在，我们毫不迟疑地承认：这些诗篇，都是生活里的真正诗篇。孔子采，称之为"思无邪"，是很正确的，如果它们可称为淫诗，则人类都不能否认是淫的动物了。

何为"郑声淫"？

现在，我们即从奏唱方面，歌词方面分析观察过郑声，可以概括起来，解明"郑声淫"的原来意思是什么了。

孔子何以要说"郑声淫"呢？

（一）因为它的曲调华丽而不朴素——所谓"烦手，淫声"，便只是说它的曲调复杂、华丽。它也许有活跃的节奏力量，它也许充满热情，蕴藏着鼓舞的、诱惑的、刺激的、动人的魅力。这种悦耳、华丽、热情的因素，却是音乐

所应该具备的，人们爱好音乐的悦耳，进而领略音乐的内容，而进而带人入于德性陶冶之境；这乃是音乐教育的合理进程。如果硬要人们听那些单调的雅乐，硬要他们领略其德音，则结果只能像魏文侯那般唯恐入睡了。

俗乐的曲调务求华丽。也许唱奏的技术不良，便用到许多肉麻的油滑腔调，像现在我们所听到的《毛毛雨》《桃花江》的唱法那样。这种油滑腔调，像猫儿叫那般，令人肉麻，只使听者联想到淫邪的肉感享乐。由此，我们便晓得，曲调的复杂、华丽，并非可憎；油滑腔调才是可憎；热情、活跃，亦非可憎，肉麻的唱奏法才是可憎。郑声之淫贱、猥亵，有如现在各地的民歌一样，唱奏技术的不良，应负其咎。

（二）因为它的歌词是恋歌而不是官样文章——朱熹所说的淫诗，全然根据其诗句；它们只是男女的恋歌而已。这些恋歌，情感真诚而不是伪造；其中有血有泪，不愧为真正的诗篇。民间的诗歌，恋爱乃是首要的题材；无论何时何地，人类都莫不如此。人们生活，从男女之爱开始，扩大而成爱家、爱国、爱人类，是很合理的过程。由诗歌的恋爱之情发展，成为修身、齐家、治国、平天下，也是很合理的途径。倘把恋爱当作淫奔，岂不把人的真情都压抑，而使人人都变成虚有其表的伪君子？

民间恋歌，也许容易流为粗野。实在，不少这种恋歌充满性欲的呼喊。倘能去其粗野，则不应斥责而应加赞许。今人动说《毛毛雨》《桃花江》为淫曲；实在，从词句看来，它们只是恋歌；从曲调看来，它们都只是民间所流传。唯一的坏处，只是唱奏技术不良，把它们弄成油滑腔调，偏于肉欲。这乃是唱奏技术幼稚的象征，这乃是音乐教育未得普及的现象。若能质朴地用正确的技术唱奏，充实之以诚挚的感情，则它们实在是优秀的音乐。硬持成见，指它们是淫曲，未免冤枉。人们未有细察，不觉陷于二千年来责骂"郑声淫"的积习之中了。

我们可以简括数言：

"郑声淫"的"淫"字，本来含义，从曲调说，谓其复杂、华丽，而不是说它偏于淫欲、性感；从歌词说，谓其属于恋歌，而不是说它放荡淫奔。郑声不过是一种民间的音乐，它具有热烈的情感，诚挚的内容；只要扫除了它那肉麻的油滑腔调，只要扬弃了它那粗野的气质，加以改善，加以创造，则它正是真实的民族音乐。

（原载《乐学》1947 年第 4 期）

乐本篇浅释
（乐记浅释之一）

■ 天　华

提　要

　　这篇是论乐由于什么而生，以及为什么而作乐。音乐是由于人心而生的，人心受到外界的刺激，表现于声，声有高下清浊而生变化，变化而成文（和谐），叫作音，将音用乐器播奏出来，又配了舞，才叫作乐。音乐既然本于心的感动而生，所以因心有喜怒哀乐，而发生安和粗历哀愁等不同的乐。听乐不仅可以知道民间的疾苦，且可以知道政治的好坏。圣人作乐不是为了悦耳，是要借音乐来节制人民的好恶之情。"和民声"的乐，又和"礼"交互应用起来，再辅以"刑""政"，便可造成"治道"了。

　　凡音之起，由人心生也。人心之动，物使之然也[1]。感于物而动，故形于声[2]。声相应，故生变[3]，变成方，谓之音[4]。比音而乐之，及干、戚、羽、旄，谓之乐[5]。乐者，音之所由生也[6]，其本在人心之感于物也。是故其哀心感者，其声噍以杀[7]；其乐心感者，其声啴[8]以缓；其喜心感者，其声发以散[9]；其怒心感者，其声粗以历；其敬心感者，其声直以廉；其爱心感者，其声和以柔。六者非性也，感于物而后动。是故先王慎所以感之者。

　　（1）物使之然，是说：外界的物刺激人心，因而心为之感动。（2）形于声，是说："心之动"形现于声。（3）这两句是说：声的高下清浊相应，所以生变化。（4）方犹"文"，变杂五声，好像五色交错而成文章一样，这叫作音。（5）干、盾、戚、斧，都是武舞所执的。羽，雉羽；旄（ㄇㄠ），旄牛尾都是文舞所执的。这三句是说：比次乐音（歌曲）而以乐器播奏出来，并取干戚羽旄等舞具而舞之，才叫作乐。（6）由字疑衍。这一句似应

说：乐是音所生。(7) 噍，子遥反（ㄐㄧㄠ），促急。杀，所戒反（ㄕㄞ），去声，音不盛大。以犹"而"，下"啴以缓""发以散"等句同。(8) 啴，昌善反（ㄔㄢ），宽缓。(9) 发以散，发扬放散而没有阻抑。(10) 直以廉，正直而有廉角。

故礼以道⁽¹⁾其志，乐以和其声，政以一其行⁽²⁾，刑以防其奸：礼、乐、刑、政，其极⁽³⁾一也，所以同民心而出治道也⁽⁴⁾。

(1) 道即"导"。(2) 行，读去声。(3) 极，至。(4) 同民心，使民心同归于和。出治道，治道由四者（礼、乐、刑、政）而出。

凡音者，生人心者也，情动于中，故形于声。声成文⁽¹⁾，谓之音。是故治世之音安以乐，其政和；乱世之音怨以怒，其政乖；亡国之音哀以思，其民困⁽²⁾：声音之道，与政通矣。

(1) 声成文，即上文"变成方"的意思。(2) 治世之音安以乐，其政和，是说：治平之世的乐音安静而和乐，由于政治和平的缘故。乖，乖僻。思，读去声，作"悲愁"解，这句据陆明德的《释文》有三种读法：第一种是普遍的读法，上文的标点即依此读法。第二种是雷读，应标点如下：治世之音安，以乐（音岳），其政和（下二句仿此）。第三种是崔读，应标点如下：治世之音安，以乐其政和；乱世之音怨，以怒其政乖；亡国之音哀，以思其民困。郭沫若氏认为崔读更为妥当。他说："'治世之音安'是反映，'以乐其政和'是批判，因为世治故音安，其更进一层的原故是由作家喜欢当时的政治和平，其他二句对此解释。这就是所谓'情动于中故形于声'，也就是所谓声音通于政。如照着普通的读法，或雷读，那作者只是受动的死物，如镜如水而已，于理不合。又这几句话亦为《吕氏春秋·适音篇》所采取，而略有更易：'治世之音安，以乐其政平也；乱世之音怨，以怒其政乖也，亡国之音悲，以哀其政险也。凡音声通乎政，而移风平俗者也。看这第三句的改动，可以证明吕氏门下的学者也同于崔读；因为悲犹哀，读'悲以哀'则其意反复。"（《公孔尼子与其音乐理论》）

宫为君，商为臣，角为民，徵为事，羽为物⁽¹⁾：五音不乱，则无怗懘之音矣⁽²⁾，宫于乱则荒，其君骄⁽³⁾；商乱则陂⁽⁴⁾，其官坏；角乱则忧，其民怨；徵乱则哀，其事勤⁽⁵⁾；羽乱则危，其财匮⁽⁶⁾：五者皆乱，迭相陵，谓之慢⁽⁷⁾；如此，则国之灭亡无日矣。

(1)宫、商、角、徵、羽，叫作五音。徵音止（虫）。犹西乐中的阶名（如 do re mi）。宫为君，宫弦最粗，用八十一条丝，低沉的声音可以引起人广

大的感觉，所以说"宫为君"。商、角、徵、羽逐渐细小，以配臣、民、事、物。（2）五者指君、臣、民、事、物，怗懘，敝败不和。怗，昌廉反。懘昌制反（彳）。（3）荒，散。其君骄，由于其君骄满。（4）陂，彼义切（ㄅㄧ），倾斜不正。"陂"《史记》"作槌"。（槌音堆ㄉㄨㄟ）（5）勤，勤劳。（6）危，不安。匮，空乏。（7）迭，互。陵，越。慢指"慢声"。《周礼》大司乐："凡建国禁其淫声、过声、凶声、慢声。"（8）无日犹言"不日"。这一句是说：这国家不日便要灭亡了。

郑、卫之音，乱世之音也，比于慢矣⁽¹⁾。桑间、濮上之音，亡国之音也⁽²⁾。其政散，其民流，诬上行私而不可止也⁽³⁾。

（1）郑、卫之音，都是淫于色而害于德（子夏对魏文侯说的话，见《乐记·魏文侯篇》），所以称他为乱世之音，比读去声，作"同"解。虽乱尚未亡国，所以说：同于慢声。（2）濮水之上，地有桑间（在濮阳南，古濮阳在今河南滑县东北）。亡国之音出于这条水上。据说古时商纣使乐师师延作"靡靡之乐"，商亡后，师延投濮水而死。后来晋国乐师师涓夜里经过濮水上，听到这"靡靡之乐"，因把它记下来（见《史记·乐书》和《韩非子·十过》）。（3）散，荒散。流，流亡。诬上，欺骗君上。行私，各行私情。不可止，不可禁止。

凡音者，生于人心者也；乐者，通伦理⁽¹⁾者也。是故知声者而不知音者，禽兽是也；知音而不知乐者，众庶⁽²⁾是也；唯君子为能知乐。

（1）通伦理，是指通于君、臣、民、事、物五者之理。（2）众庶，老百姓。

是故审⁽¹⁾声以知音，审音以知乐，审乐以知政，而治道备矣。是故不知声者，不可与言音；不知音者，不可与言乐；知乐则几⁽²⁾于礼矣，礼、乐皆得谓之有德。德者，得也。

（1）审，详知。（2）几，近。

是故乐之隆，非极音也；食飨之礼，非致味也⁽¹⁾。《清庙》之瑟，朱弦而疏越，壹倡而三叹，有遗音者矣⁽²⁾。大飨之礼，尚玄酒而俎腥鱼，大羹不和，有遗味者矣⁽³⁾。是故先王之制礼、乐也，非以极口、腹、耳、目之欲也，将以教民平好恶，而反人道之正也⁽⁴⁾。

（1）隆、盛、极、致都是"穷尽"的意思。食飨，宗庙祭，即下文"大飨"食习嗣（ㄙ）。这四句的意思是说：隆盛的乐，本在移风易俗，不在极尽声音的铿锵；宗庙祭祀，本在孝敬，不在极尽滋味的甘美。（2）清庙《诗·

周颂》，篇名，是祭祀文王的诗。清庙之瑟，作乐歌《清庙》之诗所弹的瑟。朱弦，煮练朱丝为弦，经过了煮练则发声浊，越瑟底孔。疏，通。疏通瑟底孔使发声连。一唱三叹，一人开始唱歌，三人跟着叹和。遗犹"余"，有遗音，不极尽声音的铿锵，故有余音。（3）尚尊玄酒，古时尚没有酒，以水和郁金草煮之，因其色黑，后人称为玄酒。俎（ㄗㄨ），祭祀用盛牲的木架。腥（ㄒㄧㄥ）鱼，生鱼。尚玄酒是说：以酒为最尊。俎腥鱼是说：将生鱼盛在俎上。大羹（同太羹）不和（"和"读去声），肉汤不以口菜调和。有遗味，不极尽滋味的甘美，故有余味。（4）平好恶（"好""恶"均读去声），均平好恶。反人道之正，反归人的正道。

人生而静，天之性也。感于物而动，性之欲也[1]。物至知知，然后好恶形焉[2]。好恶无节于内[3]，知诱于外[4]，不能反躬[5]，天理灭矣。

（1）性之欲也，性中有这贪欲。"欲"字《史记》乐书作"颂"。（郭沫若说："'静'性'动''颂'为韵，颂者客也。"——《公孔尼子与其音乐理论》）（2）至，来。知知'知而又知，如既知声、色，又知清浊、美丑。好恶形焉，因既知外物的美丑，于是好恶之情显现出来了。一说（王肃）：知知，上"知"字音知，与智同，物至知知是说：事来能以智知道它。（3）好恶无节于内，表面的好恶之情没有加以节制。（4）知诱于外，"知"指欲。外面为欲所诱。据王肃说，这"知"字亦读智，是说：智为物所诱于外。（5）躬，自己。不能反躬，不能自反而能节制。

夫物之感人无穷，而人之好恶无节，则是物至而人化物也[1]。人化物也者，灭天理而穷人欲者也，于是有悖逆诈伪之心，有淫泆[2]作乱之事。是故强者胁弱，众者暴寡，知[3]者诈愚。勇者苦[4]怯，疾病不养[5]，老幼孤独不得其所[6]；此大乱之道也。

（1）人化物，人跟着外物变化，（2）泆（ㄧ），放恣。（3）知音智，与智同。（4）苦，困苦。这里作动词用。（5）养，收养。（6）不得其所，不得安居。

是故先王之制礼、乐，人为之节[1]。衰麻[2]、哭泣，所以节丧纪[3]也；钟鼓、干戚，所以和安乐也；昏姻，冠笄[4]，所以别男女也；射、乡[5]、食飨，所以正交接[6]也，礼节民心，乐和民声，政以行之，刑以防之：礼、乐、刑，政四达而不悖，则王道备矣。

（1）人为犹"为人"。人为之节，为人节制好恶之情。（2）衰麻，丧服，衰音崔（ㄘㄨㄟ）。（3）丧纪，丧事。（4）昏姻，今作婚姻。冠读去声，男子

二十岁加冠。笄音难,安发的簪,女子许嫁加笄。冠笄,都是成人之礼。(5)射,大射。(于举行祭典前,合群臣射箭,射中多数的才得参与祭典)乡,乡饮酒。(乡大夫饮宾于乡学)(6)交接犹交祭,正交接是说:使交接都合于礼义,不相陵越。

(原载《乐学》1947年第4期)

音乐与语言

■ 康巴略（Cambarieu）著　雷石榆译

言语是由于同种族间的种种需要而产生的，同时也是带着感情的一种社会事实。今日即根据这种见解（例如法国高等学校的梅益教授），研究言语的变化。正如我们知道：确认音乐的组织所赖以建立的那基本音程，存在于明了发音的言语的抑扬之间。若沿这观察之路再向前进，则在一切音乐中，可以看出口语的表现性质，在那里，这性质更向上发展到更高的阶段，同时独立起来，组织化起来。

这样说来，我们并不要较量这"表现"性质之价值，因为仅这一点，在构成音乐上还是不够。我们也不必如生理学者、医生、精神病院的管理者、实验室的工作者们，夸张若干优越的观察的范围，关于歌的起源，认为只是筋肉的反射运动，致其结果，在说明艺术上抹杀艺术的意义了。曲调运行上产生的不正规的各种音程，不过是音乐的外形。因此，相信根据外形也能理解最简单的俗曲，几乎等于根据衣裳缝制可以辨别人物一样。想要从此作概括的理论，在德国已经被那班说"别再听这种话吧"的音乐家们所摒弃了；但若只作为一种贡献来看，倒也极有趣味的。这种理论的目的，只在说明音乐思想的一定类型，此以上，就不可能了。

分析日常言语，可区别为两个部分。一个是表现着思想，即表现着概念的连锁，由语和修辞法而构成；另一个是一种伴奏，表现着与思想结合的感情状态。

前者是后天的，只为一部分人理解；后者是本能的，先天的，为一般所理解。两者不能混同，因为它们绝对地不调和。声的抑扬，有说"是"而意为"否"的话，反之，也有说"否"而意为"是"的话。喜剧伶人的技术，便在于这种二重性之间。在某一幕可爱的喜剧中，描写第一次出现社交界的少女，她遵守母亲的吩咐，无论对谁只可答"噢，先生"这两个单语，但这少女为了

辅助，把温柔、初恋、惊异、遗憾、恐惧、咎责、愠怒、怨诉等的变化，都配合在这两个单语里，结果，她变成非常雄辩，不借言语之助，能适切地表现自己的感觉。

像普流多姆（S. Prudhomme）在题名"言语"的诗中所说的，原始人起初适应他们自己，恐怕是从使用这先天的，本能的，一般地理解的言语开始吧。

痛苦和悲哀，在叫声中消逝，

恐惧则喃喃着战战兢兢的祈祷，

叹息则在嘴唇互表赤心，

在笑声中爆发惊奇，

言语说不出的用眼睛说明。

这些叫声、喃喃、爆发，或抑制，也是感情里面某种力的结果。这种感情，在各种的特殊场合，给予发声器官以特别的调整，依光暗上千差万别的音，而表现于外部。从人的生理性质所形成的这种事实看来，根据刺激的社会生活将获得怎样的利益，是可以想象得到的。古代人，如吉开罗（Cicero），在雄辩的理论上，获得重要的位置，而近代的某些人们更凌驾其上了。将明确地发音的，且论理化的那种言语中之一切感情的附随物，搜集起来，强调起来，又理想化起来，说这就是音乐：这种主张，起于法国，为十八世纪学者们开始论述的问题。

迭多罗在他的《拉摩的侄子》（*Le Neueu de Rameau*）一书中，这样写道："朗诵是一条线，歌是蜿蜒在那线上的一种线……令我们画出适当的线的，是动物的叫声。"卢梭（Rosseau）也几次支持过这种观念，又从这里引出"各国民的音乐和其言语同一性质"这种大胆的结论。格累特利（Gretry）也说："音乐不是事物描写，而是把叙述事物的言语来描写。"

这话，跟圣松（Saint-Saëns）在其"和声与曲调"（*Harmornie et Melodie*）一书（259页）中的说明是一致的。他说："我每听高明地朗诵着美的诗句时，常常无意中把握住其中可以曲调化的音调。"法国初期的歌剧，都是基于朗诵的。器乐原是声乐的转化与发展；我们便可据此以作整个音乐艺术的说明。斯宾塞（Spencer）看到这点，重述着和他的先驱者同一的问题，而叫人忘却其先驱者。

在口述的言语和乐语上，有平行着的二重现象。即形成不可分断的观念联合。

第一，音的强度。音乐和言语同样，强度与感情的力量成正比。

第二，音的高度。无论在何种场合，这也和前者一样，受同样的原因而决定，弱感情把声音降低，强感情把声音提高。

第三，音程距离的大小（前项的结果）。

第四，曲调图形向上或向下（和前项同）。

第五，音的断奏（staccato）或滑奏（legato）。（在歌剧的中到处可见；喜或悲的表现，便有这种例子。）

第六，音色。（在怎样普通的谈话上，都有音色的变化；这是由于在谈话中关联种种话题的感情所唤起的，与音乐上的转调相一致。）

第七，运动的迟速。虽然是对话，也适应着波动的感情之强弱而变化速度，犹如交响曲中的乐章的速度变化一样。

两种语（言语与乐语）相一致的事实，是容易证明的。现且撇开这问题不谈吧。但刚才列举的手段，用在别的方面时，更产生两种平行的情形（按指下述二节）。斯宾塞没有发现这个，要不是，他便完成了他的理论了。

第一节　描写音乐与自然言语

乐语的描写要素，在一切言语的先天的部分间，有着等价值的性质。人们一向说，音乐用于内在生活的翻译，对于有形的对象则无从着手，而且也没有去描写的手段；所以只有把"客观的"变为"主观的"，借将一切带到心理表现上来。

但我们对这次要的事实，不给予十分的重要性。音乐家若有所期望的话，他必要承认，要使用非常绘画性的语言，将外界事物的某种特征，例如运动、节奏、色调，乃至空间上的性质都再现出来。关于这，听听培利俄兹（Berlioz）、俾最（Bizet）、华格纳（Wagner）、圣·松，或各国许多作曲家们的作品，就可知道。

且说，在言语中，有着所谓"描写"音乐的一切要素，当大众讲述从事祭祀、狩猎、暴风雨、战争，或发生于航海的种种事情时，他们就叙述这些事实，不仅示出其中的脉络，还把他们的言语适应自己讲述的事物，并给予适切的形象。这样，他们的讲述才有精神，无论怎样的讲述者，要适应暗示自己的观念的那对象的性质，而想完全不改变语调，是非常吃力的吧。

这里也有着达到音乐之前所要注意的媒介形式，即默剧伶人、朗读者、喜剧伶人的技术。古诺（Gounod）把法兰西语与意大利语做比较，说："我们的

国语（法语）色彩的丰富性少，但色调的变化及完全性却多，我承认，说在调色板上红色不够这话，但却有着意大利语所无的紫色、藤色、银鼠色、淡金色等。对这判断，也许可以提出异议，但它是基于不能提异议的原理上的。"

勒古未（Legouve）在其《朗读术》（Art de la Lecture）一书中，说到希望用三棱镜分光的色彩来装饰《字句，发之》为声，以推敲其诗文。又对于拉封坦（Lafontaine）的诗句"负薪压背的贫苦樵夫""牛步地回到烟尘尘的小屋"，这样说："这粗糙的薪束，应当用粗糙的声音表白出来，这烟尘尘的小屋，应当给予阴郁的调子，暗黝黝的调子。总之，表现这个，画家得空（A. G. Decampas，1830—1860，法国浪漫派画家，以强烈的色彩驰名）是必要的。因为拉封坦产生了得空。"

在魁雪拉（L. Quicherat，法国有名的语言学者）所引用的信件中，说到努利（L. Nourrit，法国有名的歌手）赞赏某意大利歌手，分析自然的声质而补充说道："不幸他只想到黑白二色。"又说到有名的歌手卢比尼（B. Rubini，意大利男高音歌手）很巧妙地利用"雷姆布兰特（Remblandt）风的晕色"而大博赞赏。对于演唱歌剧"魔弹射手"（Freishütz）的歌手得夫林特夫人（S. W. Devrient，德国歌剧歌手，德国伶人得夫的夫人），也记录着明确的回忆：她歌唱"放着柔和之光的闪闪的星宿哟……"的时候，好像给舞台的布景放出光亮，用明朗清澈的声音唱出那乐句；又当凭窗眺望水平线之远景，说"在森林的那边，黑云密布地飘来"的时候，想起迫到订婚者头上来的风暴，而使音调阴暗了。

我们还要想到人的声音有三个音域，即胸部音域（深音）、咽喉音域（中位的音）、头部音域（锐音）。这等音在空间上的位置，是因身体诸部分的位置而决定的。深音因为处于胸部的低位置，称作低音；锐音在于头部的高位置，称作高音。这音域的累积就成为音的高低；根据声音提高或降低这表现，可以示出歌是怎样适用于外面的运动及运动的方向。

将这种事实及其结果，分析起来，无有穷尽，但无论在口头的言语，或在音的言语，客观的表现，均只限于事物之最普遍物质的再现。构成本能工作，同时也是艺术的工作的，不外如下诸点：

第一，一定的运动及其方向的再现（从低音向高音进行，及其反），又其形态（直线进行，曲线进行等），其节奏，速度，全体继续时间。

第二，静止物象的大小的指示（依声量的变化）。

第三，明暗和中间色之模仿及色调的多寡。（这是得诸色和音色类似之

利的。)

第四，空间二个物象间诸关系的指示。即累积、平行、隔离、近接等。(这是得诸音域——其极限因管弦乐而扩大——和多声部的技能之利。)

这等音乐的表现之一切手段之芽，不仅从言语中看出，由于音乐与言语的近似性，可用以解决困惑常人的问题——即"音乐的表现所能达到的正确的限度，和不能超越的限度，到底怎样"这问题。

对这问题，我们可以回答：乐语在原则上有着和本能的言语同一的确实性，既不在其上，也不在其下。但后者是非常一般的，所以不很确定。例如，呼声显然是非常强烈的感情的翻译，但不一定常示出其真正的原因。音乐可以表现恐怖、愤怒、绝望、惊异、憎恶⋯⋯也可以表现同是呻吟而受痛苦磨折的不幸者，处于超脱境界的圣人，或堕落于荒淫的游荡儿的心境。受热情所规定的大部分的生理作用（颜色变化、循环器官障害、体温上升、嘴唇痉挛等），也有因相反的感情状态，而生起同一的结果的。培尔宁（Bernin）所造的"山特·得雷兹"，令人感觉面对着那走近她的天使，全然是肉欲的，充满着官能的幸福似的。高哲（T. Gauthier）认为克雷星革（Clesinger）的被"蛇咬的女人"的痛苦的表情，恍如达到喜悦之顶点的表情；这是正确的。若要更充分地把握问题，一定要承认：一切热情超过一定的强度，便溶解于同一的力性中了。

第二节　言语和节奏

斯宾塞关于言语的分析应补充的许多事项之中，除了感情的生理效果以外，有着实际上的重要性，还有其他两项，即——

第一，首先是要构成一种拍子的明白倾向。我们的罗马语中有扬音缀和平音缀。把连续而形成一篇文章的各个语句的连接法，研究起来，便知道各"主扬音"之间不一定都是等距离的。但是主要的扬音，通常附有次扬音，它在说话上，放在二拍子的关头。例如"Département"这语，主扬音在最后的音缀上，倒数第三个音缀"Par"是半扬音，因此生出，／，／的联系来。

原始民族的言语，许多语的形成，均赖有反复的原理——即节奏的根源。

拉波克（Lubbock）在其著作《文明的起源》中，是附有确实的统计的特殊研究。他在非洲某一种族的方言中，汇集以 A 字开始的话语，证明野蛮人和儿童一样，最爱好同一音缀的反复；并且证明文明人的现代语和这个是有怎样

的差异。利查松（Richardson）的英语辞典的最初一千语中，反复之例只包含三个。但是野蛮人的方言，单是 A 这个字就有如下的多：

Ahi-ahi——傍晚　　　　　　Anga-anga——答应

Ake-ake——永远　　　　　　Aru-aru——结婚

Aki-aki——鸟　　　　　　　Ati-ati——狩猎

Aniwa-aniwa——虹　　　　　Awa-awa——谷

拉波克做成有趣味的统计表，他详细地调查了布留马群岛和路伊查塔群岛的黑人的语汇，和新西兰土人的语汇之后，做了如下的结论：欧洲的言语，反复的原理能通用的，千语中有二语，但"原始民族"的言语，千语中有三十八乃至一百七十语，即平均百四语。

如果承认歌只是自然的本能的言语的一种发展，这本能被移到音乐，便在那里产生小节，这推想应当是不错的。

第二，口头的言语，不仅是论理的并列和连续，而且还有着逗点、支点及句点。在歌的构造之中，又器乐的曲调之中，也有着这些。这重要的事实。也该补充在斯宾塞的理论中。

总之，像斯宾塞那样说音乐是自然言语的一定部分的单纯发展，是幼稚的话。用这种观念来理解巴雷斯特利那（Palestrina）和贝多芬，是不可能的，不过在自然言语中的许多表现要素，也在音乐中看出来，这是确凿的事实。自然言语是先于音乐吗？也许是吧。无论如何，可以从上述的一切事实抽出的，无非是给予音乐美学的"一贡献"，不是对定义或完全概观的原理。

（原载《乐学》1947 年第 4 期）

音乐学习法（节选）

■ 朱稣典

音乐是什么？

"音乐是以音来表现思想和感情的一种艺术。"这是最简明的回答。

在现代所谓诗歌、音乐、绘画、雕刻、建筑、戏剧、舞蹈七大艺术中，专用视觉来欣赏的，只有音乐一种，所以音乐被称为时间艺术，以别于其他用视觉来欣赏的空间艺术。

人类的感情，到了兴奋激昂或悲哀感伤的时候，就用特种的音直接表现出来——最简单的如欢呼、啼泣等——原始的音乐，本来非常简单，所用的音，不受规则的束缚；后来跟着文明的程度逐渐进化，所用的音有极多的变化，有种种的规则，组织方面亦非常复杂，使他能够充分表现文明人复杂的思想和感情。

再总括的来说一句："音乐是用有一定规则的音，最直接、最充分地来表现人类的思想和感情的时间艺术。"

音乐的效用怎样？初中学生为什么要学习音乐？

"百册的伦理书比不上一曲的音乐。"这是千古的英雄拿破仑所喝破的名言。我们不谈妙手奏会心之曲时，可使丹凤来仪、百兽□舞、猛兽驯服、恶魔潜形、动神明、泣鬼神等神话的故事。只要看到摇篮曲能催着孩子们安睡，山歌能难恢复劳工们疲劳，军乐能鼓动兵士的勇气，赞歌能增强教友的信仰，情歌可以打动情人的心弦，宴乐可以助长宾主的欢娱等事实；也可以认识音乐的效用了。音乐可以慰安人们的心情，可以统一集团的精神，可以提高个人的人格，可以养成美感，可以陶冶德性，这是从小的一方面说的；再从大的一方面

说：音乐可以表现民族的精神，可以鼓舞国民的元气，可以通伦理，可以移风易俗，可以推知文化的程度，可以观察国运的盛衰。

初中学生学习音乐的目标怎样，我们只要把部定课程标准，翻开来看一看，就可以明了了目标是：

1. 发展音乐的才能与兴趣。
2. 能唱普通单、复音歌曲，并明了乐理初步。
3. 训练听觉，使有欣赏普通各歌曲之能力。
4. 涵养美的情感及融和乐群奋发进取之精神。

初中音乐学科学习些什么？

音乐的范围非常广大，全部可别为理论和技术两方面，细分之如下表：

初中的音乐课，理论方面：先学习"读谱法"，以明了乐谱的组织，音阶的构成，转调的方法等；次学习"音乐常识"，以了解音乐的意义，音乐发达的概况，音乐的分类，声乐器乐的组织等；再学习"和声学初步"和"小歌曲作法"，以便应用和声学的知识，试作小歌曲。技能方面：以"唱歌"为主，唱歌中分为"基本练习"和"歌曲"二项；器乐大多在课外学习风琴、钢琴、小提琴等的初步奏法及中国乐器的奏法。

学习音乐有捷径么？人人都能学习么？

学习一种功课，本无所谓捷径，尤其是修炼技能的音乐，非从正道下一步

一步练习过不去可。什么叫正道呢？就是要认清音乐的目标，依照音乐的系统，用正常的学习方法，经过正当的途径，不事取巧，不求速成的。否则误认邪途为捷径，永无登堂入室的希望了。

要成功音乐家，固然非有一种音乐的天才不可，不是人人所能做得到的，初中音乐科的目标，不是要养成音乐专家，是在求得音乐的普通知识和技能，发展音乐的才能和兴趣，修养美的情感的；非但人人都能学习，而且是人人都应该学习的一种功课。

（节选自《音乐学习法》中华书局，1936年）

加强歌词的研究

■ 向　隅

本期发表了丁洪同志谈歌词的一篇文章。歌词的创作是有关歌曲艺术的重要问题，但可惜直到今天为止，还没有引起大家应有的注意。因此，虽然这篇文章只提到几个创作问题，却应当被看作是研究歌词的一个重要的开端。

新音乐运动的整个时期，收获了近千首的优秀歌曲，作词者对于新音乐运动的贡献，应当说是非常重要的，群众不仅从曲调上感到情绪的鼓舞，同时也从歌词的明确的语句体会到斗争的意义。当响起《义勇军进行曲》的歌声的时候，"起来，不愿做奴隶的人们！"的战斗号召是何等的深入人心！当蒋介石、汪精卫企图掩饰投降主义的时候，"牺牲已到最后关头"是何等有力的反击！从另一种情形来考察，乐队演奏的 |5 66 56|1̇1 61|2̇——|使人感觉到不过是一首愉快的进行曲，必须和"没有共产党就没有新中国"的歌词结合，才显得有力量。歌词的政治内容，往往是使歌曲流传的重要因素。

今天处在革命形势迅速发展的时期，歌曲的创作显然是落后于客观的需要。这不简单是一个量的问题，更重要的是如何在质量上提高一步。实现这一要求，是作曲者同时也是作词者的任务。

词作者里面，一部分是历史较久的同志，他们在写作上是熟练的，但是人数不多，创作的时间也很有限。另一部分是大批新的作者，他们写作的热情很高，但是经验比较缺乏。因此现在存在的问题，便是如何将老作家的经验传授给新的一代。

一种最简单的方式，就是带徒弟。在文艺团体中，这种做法有它比较便利的条件。但不是所有文艺团体都很重视这一工作，因此在这方面成绩是不大的。丁洪同志做了，就比较有成绩，证明了这种方式是值得提倡的。

但另外还有许多学习写词的同志是不在文艺团体里面的，如小学教员、区

乡干部、工会工作者及机关工作者，还有工人和农民，对于他们，就需要用另一种方式给以帮助。毛主席要我们注意"豆芽菜"（指群众的自然形态的艺术），康生同志曾经号召文化工作者要做工农的理发员，今天我们就需要具备这种精神，给新写作的同志指出作品中的缺点，提出修改的意见。这个责任，无疑的首先落在写歌词有经验的同志的身上。音乐工作者在修改歌曲习作的时候，也往往捎带改掉一些明显的缺点，但有关政策或思想内容的其他问题，有时就会忽略过去，今后应当和文学工作者联系，将"理发"的工作做得更细致一些。

但带徒弟也好，修改作品也好，都还只限于传授各别的经验，是比较狭小和比较零散的。因此又必须应合所有的经验成为共同的经验，使各种经验交流起来互相比较，互相取舍并且从总结经验当中，得出有系统的知识。这就需要写出文章来，供大家研究，同时组织一种广泛的讨论，让写的人（包括老的和新的），唱的和听的（包括干部和群众）都能提出意见。《东北日报》副刊反映了对歌词的具体意见，这是对我们很有帮助的。但做得不够的是：意见的提出来以后，我们却没有从那两个具体问题（一个是说发电工人的机器叮叮当当响，像是坏了；一个是说打到南京捉住老蒋就算是革命成功这种提法不妥当）。引申为一般的问题来讨论，使我们大家在思想上弄明确为什么会有那些缺点，以后又怎样避免，这种讨论在刊物上来展开是完全必要的，重要的问题还可以在报纸发表。只有展开群众性的批评讨论，并及时地总结经验，歌词的创作（一切的创作都是如此）才会取得进步。

我们音乐工作者当然应当积极参加这一讨论，但仅仅做一个参加者是不够的，我们还有责任经常组织这种讨论。写歌词的同志都不是职业地从事这个工作，他们的创作都还往往依靠我们去组织，研究工作更是如此。我们是对群众在歌曲的需要上直接负责的，就应当更多的注意这一方面的问题。

文学工作者对于歌词的意见是很重要的，因为歌词的艺术上的加工，特别需要他们的帮助，作曲者自己写词的时候，往往更多地照顾到作曲的条件；一般的同志写词也容易从实用的观点出发，而文学工作者却往往从文学的观点或诗的观点来要求歌词。我们承认诗和歌可以是形式上的分工，但不是互相矛盾和不可接近的。相反的，两者的长处正应当互相补足。像这样的问题，在共同讨论中一定能解决得更好。

从现在起加强歌词的研究，应该是时候了！

<div style="text-align:right">（原载《人民音乐》1948年新1第1期）</div>

发声法研究

■ 何士德

当你听到土木工人、船夫、搬夫、挑夫和农民唱起他们自己的歌曲时，歌声常常会把你吸引住了，这是什么缘故呢？他们在过去的生活中，有说不尽的痛苦与希望，他们经过无数次可歌可泣的斗争，他们有丰富而朴实的感情。同时，他们年年在唱、月月在唱，一边唱一边想：如何能尽情地唱出他们不平凡的心事；如何能使歌声洪亮合拍可组织伙伴们协同劳动；同时，他也常会跟他们中唱得好的比较比较，在互相影响之下，逐渐地摸到了门道，有些还能自出心裁，加以创作，使劳动的歌声变成了力量。还有民间艺人以及旧剧的演员呢？！很明显，他们在表现方法上更是加工了的。

因此，我们唱歌要想唱得好，除体验生活之外，还须在唱法上加以研究，耐心练习才行。

我们应该学的是怎样的方法呢？我们留心一下，唱打夯歌的那领唱的工人是怎么样唱的，唱船夫曲的歌声为什么那么雄壮，唱兰花花的老乡为什么那么热情而嘹亮，唱蹦蹦的民间的艺人声音为什么那样圆润悠长呢？我们分析研究一下劳动人民和民间艺人的唱法吧！

下面的发声法，是综合了些工人、农民、民间艺人、旧歌剧演员、新歌剧演员、中外声乐教师等的发声法，中外医生的意见，以及我自己的一些体验而初步编出来和大家研究，今后这个工作还要继续努力的。

声乐的乐器

音乐分两大部分：一是器乐；一是声乐。器乐是指人造的各种乐器，如笙、管、笛、箫、二胡、三弦、提琴、小号等乐器种类很多，是用来奏纯粹乐曲的。

声乐就是人体内与发声有关的几个器官构成的，用来唱有词的歌曲或无词曲调的，因为有歌词与曲词的结合，唱起来不但感情直接而丰富，并且具体明了，能够唱出具体人物具体的事情，能够向听众交底。这与器乐在表现上一个大不相同的地方。声乐乐器的构成可分三部分：

声乐的乐器图

（一）肺部。肺是由无数的气胞组织而成，每个气胞通有小气管，肺的本身不会自己动弹，也无痛觉，它的呼吸作用是靠横膈膜与胸肌伸缩的助力的，横膈膜位于肺部与腹部之间，它向下伸张时空气就进入肺的气胞内，向上收缩时空气就被挤了出来。不断的一出一进，就做成了呼吸作用。

我们唱歌，要靠肺里的空气来震动声带发声的，因此肺就成为声乐乐器的风袋子，正好像风琴的风箱的作用一样。

（二）喉头。喉头位于气管的上端，周围是一个中空的甲状软骨，中间有两叶声带，平时是松弛着好像雨扇门张开了，呼吸的时候空气进进出出都不发出什么声音。要讲话要唱歌的时候，声带就按音阶高低的需要而紧缩，肺部的空气通过时震动它，就发出音波来了。但人的声带有长短之分，声音有高低之别，女性的声带比男性的短小，声音一般比男性高八度。女性也有女高音女低音，男性也有男高音男低音，于是声乐上有独唱有齐唱有二部三部四部及八部的混声合唱了。

（三）头部。有些人讲话或唱歌时，常常用劲的在喉头里冲，劲筋鼓的粗粗的满脸通红，他以为声音的扩大全靠喉头发声了，不知任何乐器声音的扩大，除发声体之外，必须倚靠共鸣的作用。否则你把发声体快要击破了还是没有多大声音的。你试先把二胡下面的红木筒筒用纸塞得满满的，然后拉起调子来，发出的声音是怎么样的呢？好像哑巴似的。是吗！因为红木筒筒是个共鸣的筒筒，由于两弦的震动经过弓子震动了蛇皮，蛇皮震动了筒里的空气音波就扩大了。

你把纸塞住了筒筒，即是妨碍了它的共鸣作用。声乐的共鸣作用靠什么东西呢？主要依靠头部空的地方尤其是鼻梁上的两眉之间里面的空洞。这些空的

洞洞充满了空气，名叫作头窦，是前头共鸣最好的地方。如唱歌时能震动到这里的空气起共鸣作用，声音一定洪亮、结实，圆润好听。

其次就是鼻腔口腔了。鼻腔在上口盖的上面是个很大的空间，呼吸时空气经过这里，唱歌时起很大的共鸣作用，可是要弄清楚，鼻腔不是鼻道，鼻道是从两个鼻孔到鼻梁的两条小孔道，非歌曲上有特殊需要时勿用鼻道共鸣，否则尽是鼻音，就会使歌声闷塞暗晦，听来像患成鼻病时发出的声音。

口腔好像一个放声筒，它的共鸣作用平时一般人讲话、呼喊、唱歌都会有意识的或无意识的用了它。但是，如果没有经过正当的练习的人还是未能尽量地完全的发挥它的效能。

呼 吸

唱歌唱的好与坏，主要的看你会不会用气，要想把气运用得好，首先就要找出个良好的呼吸方法，因为一般人平时习惯的呼吸所吸入的空气还不够供应唱歌上的需要。

有些人呼吸时挺着胸两手拍拍胸膛尽量把上胸肋骨往前扩张，以为空气就可吸满肺脏了。有些体育家也是这样呼吸的。其实这只能帮助了他的胸部筋肉发达，而吸进的空气并不多而且不深的，肺的构造是上部小下部大，况且横膈膜的伸缩作用，比上胸的张合大得多，吸进的空气很难保留，一下子就冲出来了，所开的声音浮浅干燥不够分量不能延长。

我国民间艺人和唱旧歌剧的注意他们的声音为什么那样结实、深厚，一口气能支持十几秒钟，唱好几十个音呢？他们用什么方法呢？你问他们时，他们会告诉你，这是"丹田"法。他们也会告诉你，把气运到小腹下面，唱时气从小腹上来的。我们试把这个方法分析一下吧，横膈膜越能往下伸，空气进入肺脏就会越多越深。可是这些空气无论如何不能穿出肺脏透过横膈膜到下腹部去，同时，肺脏也不能伸到下腹部去的，因为腹部有胃有大小肠，虽然腹壁向外膨胀，也没有那么多的地方给肺沉下去，而且肺的长度有限，怎能伸得两尺长呢？其实当深深吸气时横膈膜向下伸腹壁向外面周围膨胀，等肺部的空气充满了下肺尖的时候，我们可以支持着上下腹部的肌肉及横膈膜下伸的状态，使空气存储在下肺部，唱歌的时候上腹部仍然支持着不使松弛，下腹部的筋肉跟歌声的需要做导性的控制着，横膈膜也因歌曲的需要而往上送空气。

根据以上的情况，"丹田之气"实际上是存储在下肺部的空气。吸气的时

候下腹部也往外膨胀肌肉拣得很有劲时就以为空气已到下腹来了，其实这是种感觉而已。

这是优良的呼吸方法，不但对唱歌有好处，就是喊口令演讲及演话剧等都适用。

下面说的是发音基本的过程，唱歌时音乐身体站的端正，不要紧张。自然的横膈膜向下伸腹壁向外面周围膨胀，空气从鼻及口入但不要吸的太多，气太多就会充塞气管喉头妨碍发音，吸进大半空气时就把空气存储到下肺部空气供给库里。如你打算唱一个音啊（A）就自然地把口张开如读一个啊字那样形状，舌头自然地中间微凹地平放着，腹壁支持着不动，横膈膜在里面向上收缩把下肺空气供给库的气徐徐送到喉咙震动那准备发一定高度的啊音的声带，声带发音后，音波由空气传到上口盖前面弯凹处震动上口盖，上口盖又震动了鼻腔的空气，鼻腔的音波接着震动到头窦，于是乎头窦鼻腔，口腔部起了共鸣的作用，"啊"音的音波也就从口腔传了出来。你

发声时气流使用图

如果需要发一个长音的话，那么下腹部可渐渐的收缩横膈膜向上提，使空气供给库的空气源源不断的好像气流样往声带送，切勿出气过多或不均的用力冲击声带，发出噪音，过其的会损伤声带。

气差不多出完，觉得里面有点空空的时候，即要换气，怎样换气呢？腹部的肌肉很快的松弛之后，接着横膈膜腹壁再做第二次吸气的作用，准备发第二个音了。

（原载《人民音乐》1948 年新 1 第 1 期）